The Soul of the Sculptor 조각가의 혼

우웨이산의 미학 강의

조각가의 魂
혼

Wu Weishan

The Soul of the Sculptor

북&월드

문화의 혼魂을 표현하는 조각가 우웨이산

김성수(인제대 언론정치학부 교수)

우웨이산! 그의 이름은 중국 발음으로 불러야 더 솔직담백한 인상으로 다가온다. 그를 처음 만난 날 그가 내민 선물은 중국 문명사를 빛낸 그의 조각 작품을 담은 기념우표 컬렉션이었다. 어린 시절 우표를 수집하며 세계의 문화를 경험하였던 내겐 큰 기쁨이 아닐 수 없었다. 내가 우웨이산에게 우표 수집이 취미라고 했더니, 그는 "선물에는 주고받는 사람의 마음의 인연이 존재한다."라고 답하였다. 그러고는 베이징의 중국 미술관에서 열린 '문심주혼文心鑄魂 : 우웨이산 조각 예술전'의 광경이 소상히 담긴 비디오를 조심스레 보여 주었다.

'문심주혼文心鑄魂'이란 '문화에 대한 사랑으로 문화의 혼을 만들어 나간다'라는 뜻이라고 설명하는 우웨이산의 눈빛이 점차 강렬해져 갔다. 그는 단순한 조각가가 아니라 공자면 공자, 노자면 노자, 이백이면 이백의 살아생전 생각과 모습을 담아내고 그러한 인물의 숨결을 현재와 미래에 남기기 위해 혼신의 노력을 기울이는 것 같았다. 그는 조각 작업에 몰입하기 이전에 중국 문화사 및 철학적 사고의 세계에 심취하였고, 중국 철학사를 체계화한 펑유란에 대한 존경과 사랑은 신앙에 가까웠다. 나 역시 펑유란의 책을 탐독한지라 펑유란을 얘기하며 우웨이산과 나는 학문적 공감의 세계를 경험하고 소년들처럼 마음껏 기뻐하였다.

우웨이산은 지난 20여 년간 중국뿐만 아니라 전 세계의 역사적 인물과 문화사적으로 공헌도가 높은 인물 300여 명을 그 자신만의 독특한 기법으로 재창조해 내었다. 지난 여름 작품들을 실물로 접했을 때, 나는 수천 년 전의 인물이 살아서 환생함을 느낄 수 있었다. 자연과 인성人性의 조화를 주장하고 '비움'을 주장했던 노자를 그는 다시 살려놓았는데, 거대한 청동상의 중심부와 안을 그야말로 휑하게 비워 두었고, 모든 것에 초탈한 노자의 얼굴 모습은 잡스러운 미망迷妄에 사로잡혀 있는 현대인들을 질타하는 듯한 표정이면서도 동시에 그 어리석음에 대해 무한한 연민을 담고 있었다.

우웨이산의 창작 기법 중 가장 독특한 점은 표현하고자 하는 인물의 진정한 모습을 그려 내는 것이다. 그렇다고 해서 그의 창작 기법이 뭉뚱그려 함축적으로, 속되게 말하면 대충 편안하게 작업하는 것은 전혀 아니다. 그는 인물의 성격, 살았을 때의 에피소드, 삶의 환경까지 모두 압축해서 순간적으로 표현하기 위해 열정을 불사르면서 창조의 작업에 매진한다. 난징 대학 조각 공원에 놓인, 쌀 포대를 지고 가는 노동자의 구부정한 모습을 보면 그의 허벅지와 종아리의 뭉친 근육까지 재현해 내고 있다. 짐을 많이 짊어져 하체는 짧고 굵어지고 어깨와 가슴살이 약해진 짐꾼의 모습을 보면 그가 얼마나 철저하고 세밀한 관찰과 생각 끝에 작업을 시작하였는지 알 수 있다. 그러면서도 입가엔 갖가지 해석을 가능하게 하는 엷은 미소까지 그려 두고 있다.

사실 그를 세계적으로 각광받게 만든 작품인 〈잠자는 아이睡童〉는 큰 엄지손가락만 한 크기로 잠든 어린 아기를 묘사한 것인데, 처음 보았을 땐 꿈꾸는 아이인 줄 알았다. 그러나 들여다볼수록 꿈길보다는 안도의 한숨을 쉬는 듯한 모습이 살아나 우웨이산에게 물어보았다. 아이가 며칠간 고열을 앓다가 엄마의 보살핌으로 잠시 열이 내려가서 아주 오래간만에 단잠이 들면서 입을 살포시 벌린 모습을 형상화해 내었다는 말을 해 주었다. 신라의 토우土偶와 비슷하다는 느낌이 들 정도로 간결하고 뭉툭하게 묘사하였지만, 아마도 이 작품을 보는 사람들은 엄마와 아기 사이의 사랑의 소통을 체험할 수 있을 것이다. 어쩌면 이는 우웨이산의 부인 우샤오핑吳小平과 외딸 샹霜의 모습일지도 모른다.

우웨이산의 글씨 또한 대가의 반열에 올라 있는데, 이는 중국 현대 10대 명필 중의 한 분이 그의 할아버지인 점에 영향을 받은 바 크지 싶다. 그의 서체는 자유분방하면서도 표현하고자 하는 문장의 뜻에 걸맞게 형상화해 내기 위해 진력을 다한다. 또한 그는 인물화 특히 미인도에도 일가견이 있다. 그는 미적 호환, 즉 '아름다움이 서로를 부르네' 라는 주제로 아름다운 여인의 모습을 그려 내는데, 간결하게 그려진 화사한 미소, 독특한 색의 배합, 길이와 깊이를 알 수 없는 의상으로 인해 더욱 신비한 분위기를 만들어 내며, 배경은 몽환적인 느낌으로 가득하다.

문화에 혼을 심는 우웨이산의 꿈을 여기 다 담아낼 수 없음을 아쉽게 생각한다. 이 책은 인제대 박종연 교수의 편역으로 출판될 뿐만 아니라, 동시에 싱가포르에서 영어로도 출판되어 전 세계에 '조각가의 꿈' 이 소개된다. 책을 읽음으로써 듣게 되는 우웨이산의 이야기를 통해 많은 사람들이 그의 꿈을 공유할 수 있기를 기대하며, 우리 문화계에서도 온고지신溫故知新의 마음으로 새로운 창조의 한 출발점이 되었으면 한다.

2007년 10월

신어산神魚山 자락에서

노벨 물리학상 수상자 양전닝 선생의 추천 글

우웨이산 교수는 중국 전통문화에 뿌리를 두고 있으면서, 아울러 20~21세기 서양 예술의 위대한 혁명 속에서 영감을 얻어, 중화 문명의 정수를 조각해내는 중임을 충실히 실천했습니다.

노자의 넓은 도량에서 루쉰의 준엄함과 신랄함까지, 우웨이산 교수는 차례차례로 중국 3천 년 동안의 길고 복잡한 역사 속에서 중국만의 참된 의미를 찾고 있습니다. 그의 조각은 신사神似와 형사形似 사이의 정묘精妙한 평형을 만들었으며, 이러한 평형은 바로 중국 예술의 개념을 확정하는 근본입니다.

나는 '진眞 · 순純 · 박朴' 세 글자로 우웨이산 교수 작품의 특징을 개괄한 적이 있습니다. 그의 작품은 크든 작든 간에 이러한 특징이 충만해 있습니다.
나는 우웨이산 교수가 반드시 21세기의 위대한 조각가가 될 것이라 믿습니다.

楊振寧
二〇〇七年
九月廿二日

The Soul of the Sculptor

contents

講 演 강연

手 記 수기

對 話 대화

Wu Weishan
The Soul of the Sculptor

講 演 강연

전통과 창조
조각의 시성
예술의 정담
인물 조각에서의 전신과 사의
현대 조각 속의 원시 정신

Ⅰ. 전통과 창조

　제가 정식으로 미술 학교에 입학하여 지금까지 예술의 이미지에 대해 사유하며 보낸 지도 20여 년이 되었습니다. 오늘 '사람을 근본으로 삼는다' 는 홍콩 과기 대학의 교훈과 이처럼 잘 정돈된 데다 유선형의 변화가 풍부한 흰색 건물들을 보니 마치 이성理性의 후광이 느껴지는 듯합니다. 아마도 제가 자유분방한 생활이 몸에 익어서 약간의 질서의 미를 갖고 싶어서 그런 것 같습니다. 저는 일찍이 국내와 구미 여러 대학과 기관에서 수학하고 연수도 했습니다. 제가 공부하고 강의했던 난징 사대南京師大와 베이징 대학北京大學, 난징 대학南京大學은 오랜 역사를 지닌 학교들로, 이 세 학교의 주요 건물들은 모두 지붕이 웅장하고 중국 전통의 고전 건축 양식을 갖추었습니다.

南京師大	流水潺潺	淸雅靈明	一派秀氣
난징 사대	졸졸 흐르는 물	청아하고 해맑으니	뛰어난 기질 가득하네

北京大學	飛檐畵棟	溢彩流金	一派王氣
베이징 대학	하늘 향한 처마와 그림 그려진 용마루	화려한 단청에 금물로 장식했으니	제왕의 기운 가득하네

南京大學	綠陰層層	古韻新聲	一派文氣
난징 대학	저 울창한 녹음	옛 정취 새로운 소리	문아한 기질 가득하네

Wu Weishan

난진 대학 전경

　홍콩 과기 대학의 현대적인 건축물은 동서양의 전통적인 건축 요소들을 간직하고 있습니다. 서양 교회의 궁륭穹窿*과 고딕 양식의 뾰족한 꼭대기, 중국 옛 성문에서 볼 수 있는 활 모양의 굽은 선, 민가의 창 같은 것은 오래전에 어디선가 본 듯한 느낌입니다.

　1967년 미국 매사추세츠 공대에서는 일찍이 '첨단 시각 연구 센터Center for Advanced Visual Studies'**를 설립하여 예술가와 과학자 간의 대화를 지속적으로 추진했습니다. 역사적으로 예술과 과학 사이에는 밀접한 관계가 있었습니다. 예를 들면, 투시학과 해부학은 서양 '사실주의'의 기초를 다졌으며, 광학은 인상주의에 깨달음을 주었습니다. 수학은 추상주의에 영감을 주었으며, 사진술의 발명은 예술가들에게 평면 표현을 추구하도록 했고, 현대 예술의 구성은 공업 디자인 쪽에 새로운 개념을 가져다주었습니다. 문예 부흥의 거장 다빈치 자신이 바로 예술과 과학의 결합체인 것도 좋은 예라고 할 수 있습니다. 1960

* 건축 용어로, 돌이나 벽돌 또는 콘크리트의 아치로 둥그스름하게 만든 천장을 가리킨다. 기능에 따라 독특한 여러 형태가 개발되었는데, 측변의 압력이 쏠리는 지점에 부벽扶壁이 마련되어 있는 점이 공통된 형태이다. 역사적으로 고대 이집트와 근동 지방에서 비롯되었으며, 로마 비잔틴, 로마네스크, 고딕, 르네상스의 건축 양식을 규정하는 중요한 요소가 되었다.
** 1967년에 케피스Gyogy Kepes가 MIT 대학에 설립한 기관으로, MIT 대학이 위치한 케임브리지와 그 근방에 거주하는 미술가들과 과학자들 사이의 교류를 증진해 오고 있다.

년대 중반부터 1970년대 중반까지 과학 기술은 현대 예술의 중요한 제재題材였으며, 미래주의,* 다다이즘Dadaism,** 구조주의 등은 모두 과학 기술과 관련이 있습니다. 1966년 스웨덴의 엔지니어 빌리Billy와 예술가 로버트Robert는 공동으로 예술과 과학이 결합된 예술 창작 실험을 통해 소리와 빛과 힘이 결합한 멀티미디어 환경 작품을 만들었습니다. 예술과 과학은 인류 문명이라는 나무에 달린 두 개의 푸른 잎으로, 사회와 자연의 광합성 작용을 통해 성장하며, 그것의 푸름과 결실로 이루어지는 꽃은 사회와 자연을 윤색합니다.

홍콩 과기 대학은 푸른 산을 배경으로 반석을 세웠고, 망망대해를 마주하

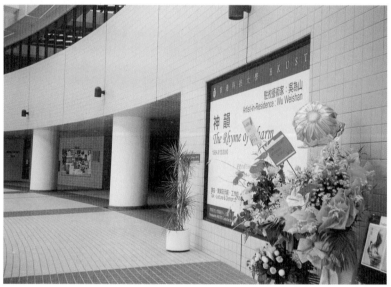

우웨이산 교수 홍콩 과기 대학의 객원 예술인으로 초빙되어
'신운 – 우웨이산 조각 · 회화전'을 개최함

* 20세기 초에 이탈리아에서 일어난 전위 예술 운동. 전통을 부정하고 기계 문명이 가져온 도시의 약동감과 속도감을 새로운 미美로써 표현하려고 한 것이 주된 특징이다. 1909년 시인 마리네티Marinetti의 '미래주의 선언'이 효시가 되었다.
** '다다'는 아무 뜻이 없다는 말로, 제1차 세계 대전 말엽 유럽에서 일어난 새로운 예술 운동이다. 모든 가치와 질서를 파괴하고 전통적인 예술 형식을 부정한 전위적이고 실험적인 운동으로, 쉬르레알리슴(초현실주의)의 모태가 되었다.

Wu Weishan

고 있으며, 따사롭게 비치는 태양과 신선한 공기를 맘껏 누리고 있습니다. 저는 '전통과 창조'라는 주제로 학교에 계시는 예술가들에게, 우리가 산과 바다 사이에 있고, 역사와 미래 사이에 책임을 지고 있음을 명확하게 밝히고자 합니다. 전통과 창조의 문제는 인류 사회의 발전 과정에서 늘 우리와 함께했습니다.

이 주제를 놓고, 저는 전통과 창조의 본질과 양자의 관계를 나누어서 분석하고자 합니다. 주제 자체의 개념을 보면 정치, 종교, 역사학, 인류학 등과 관련이 있지만, 이 자리에서는 동서양의 미술 현상에 대해서만 살펴보겠습니다. 특히 유파의 변화 발전 과정과 대표적인 예술가들의 작품에 대한 해석, 그리고 풍격의 변천에 대한 견해를 말씀드리고, 인류의 정신적 산물인 미술의 발달 과정 중의 새로운 것과 옛것新舊, 정과 이情理, 아름다움과 추함美醜, 보수와 진보의 논쟁 등을 통해 전통과 창조를 이해하고자 합니다.

전통

전통은 한 민족의 생활 방식과 행동 양식, 사유 습관이 어우러진 것으로, 지리地理나 종족種族의 차이에 따라 다양한 전통이 출현했습니다. 나라마다 전통이 다를 뿐만 아니라 지역마다 다른 전통이 존재하며, 심지어는 가정마다 각기 다른 '가전家傳'이 있습니다. 전통은 시간적·공간적 합리성을 갖추고 생성되기 때문에 종종 경전이 되어 대대로 보존되고 발전하지만, 관습적인 사유를 강요함으로써 우상화되거나 신격화·교조화되어 새로운 발전에 걸림돌이 되기도 하는 부정적인 경향이 있습니다. 이것은 '전통' 자체의 문제가 아니라, 그것을 지나치게 단편적이고 편협하게 이해한 결과입니다. 전통이 만들어질 수 있었던 것은 그것이 항상 사람들의 올바른 인식과 일치되고, 그 논리

속에 사리事理가 반영되어 있기 때문입니다. 전통은 곧 지혜와 정감情感이 사회 실천 중에 녹아든 결정체입니다. 전통에 대한 존중은 인류 창조 가치에 대한 긍정을 체현했습니다. 서예가 린산즈林散之*는 "깊이 들어가야만 밖으로 드러낼 수 있다."라고 말했습니다. 대학자 가오얼스高二適**는 "수천 수백의 학파를 접하고 나서야 일가를 이루었다."라고 했으며, 화가 리커란李可染***은 전통에 대해 "최대의 노력으로 들어가는" 태도를 가졌습니다. 그 목적은 당연히 "최대의 용기로 드러내는 것"에 있었습니다. 여기서 말하는 '깊이 들어가거나', '수천 수백의 학파를 접하거나', '들어가는' 것은 모두 전통이 배울 만하다는 것을 뜻합니다.

우수한 전통은 한 시대의 총결산이자 또 다른 시대에 대한 예언으로, 계승과 반역이 공존하는 이중성dualism을 갖고 있습니다. 계승은 당대를 살았던 사람들의 심리적 요구에 부합하여 표현되며, 대다수의 사람들이 받아들여 문화의 대표가 되므로 정통적인 것이나 주류主流의 것입니다. 반역성은 이미 받아들여진 구조 속에 존재하면서, 한편으로는 필사적으로 구조 밖으로 떨어져 존재하려고 애를 씁니다.

* 안후이 성安徽省 우장烏江 출신으로, 본명은 이린以霖, 호는 산츠三痴이다. 6세에 사숙에 들어가, 8세부터 서화를 배우기 시작했다. 해방 후 장푸 현江浦縣 부현장을 지냈으며, 난징 정협 부주석을 역임했다. 장쑤 성江蘇省 국화원國畵院 일급 미술사와 성 서예가 협회 명예 주석을 지냈다.
** 장쑤 성 둥타이東臺 출신으로, 본명은 시황錫璜. 18세에 리다立達 소학교 교사가 되었고, 21세에 교장이 되었다. 25세에 상하이 정풍 문학원에 들어갔으며, 27세에 국학 연구생으로 베이핑 연구원에 입학했으나 29세에 병으로 고향으로 돌아왔으며, 소학교 교장을 역임했다. 33세에 천수런陳樹人의 요청으로 국민당 정부의 교무 위원회 사원, 과원을 거쳐 입법원 비서를 역임했다. 1958년 병으로 퇴직하고 1963년 장스자오章士釗의 추천으로 장쑤성 문사관 관원이 되었다. 인문 분야와 시사詩詞, 서법 연구와 창작 분야에 탁월한 업적을 남겼다.
*** 장쑤 성 쉬저우徐州 출신으로, 상하이 미술 학교에서 중국화를, 항저우 서호 국립 예술원에서 서양화를 공부했다. 1946년(39세) 베이징 국립 예전(현 중앙 미술 학원)에서 교수 생활을 시작하면서, 치바이스齊白石, 황빈훙黃賓虹에게 전통 필묵법을 사사하고, 적묵積墨과 경단硬斷이 있는 독특한 필묵의 세계를 구축했다. 리커란의 산수화는 웅장한 기상과 음악적인 리듬감, 단순한 구도와 강렬한 필묵이 특징이다. 그의 그림은 단지 화면 속에 존재하는 관조적인 수묵 산수가 아니라 생생한 현장감을 담은 생활 속의 산수로, 현대 산수화의 새로운 장을 펼쳐 보였다는 평가를 받는다. 1983년 동독 예술 과학원은 그에게 치바이스에 이어 두 번째로 원사院士 칭호를 부여하였고, 중국 현대 평단은 그의 산수화를 '이가산수李家山水'라 명명하여 중국 현대 화단에 유례 없는 새로운 유파로 인정했다.

Wu Weishan

청나라 때 '사왕四王'*의 산수화는 평화스럽고 고아하며, 배울만한 점이 있고, 명나라 때의 동기창董其昌**을 추종했습니다. '사왕' 중의 한 사람인 왕원기王原祁***의 다른 일면을 많은 사람이 잘 이해하지 못한다는 점입니다. 그는 자신의 그림이 자연에 뿌리를 두고 있다는 말에 반대했습니다. 그가 진정으로 추구했던 것은 사실적인 것이 아니라 '추상抽象'적인 것이었습니다. 그는 어떻게 새로운 공간 안에 새로운 구조를 세우고, 그 내심으로 외재된 세계를 다시 정돈하는가를 중요시했습니다.

'사왕'은 본래 '정통'으로 추앙받았지만, '보수'라는 말을 듣기도 합니다. 우리는 왕원기에 대한 분석에서 이중성을 찾았습니다. 그가 추구했던 '외재된 세계의 재정돈'과 '공간 구조'는 현대 예술의 중요한 개념입니다. 왕원기는 동시대에 점차적으로 환영받기 시작했던 석도石濤****나 공현龔賢 등의 행위를 '악습惡習'이라고 폄하하면서도, 그 자신은 오히려 새로운 예술적 창조를 통해 동시대와 후대 사람들에게 조금씩 영향을 주었습니다. 이것은 중국 회화가 자각을 통해 이전의 산식散式 구도를 깨고 '구성構成'으로 발전하고 있다는 전주곡인 동시에 현대 예술의 조짐이었습니다.

새로운 것과 옛것의 교체, 바꾸어 말하자면 전통이 변천하는 과정에서 일부 천재적인 사람들은 늘 유행을 반대합니다. 그들은 형식과 정신적인 면에서 상

* 청초 6대가清初六大家로 일컬어지는 화가 중 왕씨 성을 가진 네 명의 화가를 말한다. 즉, 타이창太倉의 왕시민王時敏, 왕감王鑑, 왕원기王原祁, 창서우常熟의 왕휘王翬를 가리킨다.
** 중국 명나라 때의 문인 · 화가 · 서예가. 당시 가장 유명한 미술 전문가였던 그가 제시한 개념들은 중국 미학 이론에 지속적인 영향을 미쳤다.
*** 중국 청나라 때의 화가. 자는 무경茂京, 호는 녹대麓臺. 왕시민의 손자로, 조부에게 그림을 배우고, 1670년 진사에 합격하여 서화보관書畵譜館 총재가 되었다. 고금의 명서화를 감정하는 데 남달랐으며, 학식이 풍부하고 시詩 · 문文 · 화畵에 뛰어나 '예림 3절藝林三絶'로 일컬어졌다.
**** 중국 청나라 초기의 화승畵僧. 화조花鳥와 사군자도 잘 그렸으나, 산수화에 뛰어나 천변만화의 필치로 종전의 방법에 구애되지 않는 자유롭고 주관적인 문인화를 그렸다. 팔대산인八大山人 주탑朱耷, 석계石溪, 홍인弘仁 등과 더불어 4대 명승으로 불리며, 후에 양저우파揚州派 화가들에게 큰 영향을 끼친 청나라 문인화의 대표적 화가이다. 대표작에 〈황산도권黃山圖卷〉, 〈황산팔승화책黃山八勝畵冊〉, 〈여산관폭도廬山觀瀑圖〉 등이 있다.

당한 창조적 힘을 갖고 있기 때문에 독자적인 유파를 형성하여 논쟁을 불러일으키며, 논쟁이 잠잠해지면 인정을 받고 받아들여져서 새로운 시대의 표지가 됩니다. 앞서 언급했던 석도는 창조하는 과정에서 예리한 직감을 받아들이고, 시가 세계의 온갖 변화 속에서 무한하면서 질서 있는 형식 체계를 뽑아내어 탁월한 필법을 구사함으로써 정통은 아니지만 오히려 후세에 추앙받는 전통을 이루었습니다.

그렇다면 '전통傳統'의 문자적 의미는 무엇일까요? '전傳'은 '전승하다', '전파하다', '전송하다'는 뜻으로, 움직이고 발전하는 것이며, 시간의 역정을 서술합니다. '통統'은 '통속', '계통', '혈통'의 뜻이 있으며, 한 계통의 공간적 범위를 나타냅니다. '혈통'의 의미로 설명하면, 범위가 좁아질수록 근친이 많다는 것을 뜻하며, 우성의 확률은 적어지고, 심지어는 '미숙아'가 생길 수도 있습니다. 그래서 반드시 계통의 범위를 확대하여 신선한 인자가 녹아 들어가 새로운 생명력이 생겨나도록 해야 합니다. 전통은 솟구쳐 오르는 원류源流로, 물에는 본류와 지류가 있습니다. 높은 산에서 흘러내리는 물은 다른 공간을 지나면서 다른 영양분을 받으면 넓어지고 발전하게 됩니다. 그런데 전통은 사람들에게 종종 오해를 받기도 합니다.

사람들은 '전통'을 항상 '낡은 규칙'이라고 생각합니다. 그래서 '전통'이 오히려 진보를 추구하지 않는 '변명'이 되고 말았습니다. 우리는 고대 예술가들이 창작한 미와 경지에 마음이 끌려 그 세계에 머물게 됩니다. 이 때문에 고대 예술가들이 구사한 형식이나 거기에서 파생되어 나온 기법은 경전이나 전형으로 간주되어 그것을 뛰어넘을 용기를 잃어버리고, 무절제하게 옛날의 어떤 명가의 세계에 빠져든 채 문화의 수혜자가 되었습니다.

타이완 중양 대학中央大學에서 현대 중국 화가 시더진席德進과 류궈쑹劉國松이 전람회를 개최한 적이 있는데, '늙은' 사람들이 그림 앞에서 〈화보畵譜〉

Wu Weishan

우관중 선생의 집에서

의 순서에 따라 전통이 없다드니, '법法'이 없다느니 하면서 평가를 했습니다. 20년 전에 저는 우관중吳冠中 선생에게서 당신의 중국화가 중국 화단에서는 전통이 없고 중국화가 아닌 것으로 평가된다는 말을 들었습니다. 그러나 그는 수년 후에는 이처럼 폐쇄적인 중국화의 벽이 언젠가는 무너질 것이라고 굳게 믿었습니다. 오늘날 거의 대부분의 화가가 '전통'을 잘못 이해한 탓에 옛사람들의 사군자를 반복해서 모사하고 있으며, 옛사람들의 '법'에 빠져서 죽을 때까지 헤어나지 못합니다. 그들은 오로지 전통에 대한 존중을 강조하는 것만이 '전통을 만들어 가는 것'이라고 생각했으며, 결국은 옛날 방식을 따라 긴 잠에 빠져들어 전통을 돌보지 않게 되었습니다. 그들의 작품은 낙관을 보지 않으면 누가 그린 것인지 알 수 없을 정도이며, 비록 기교가 뛰어나고 노련하며 힘이 있어도 심미의 정취는 천편일률적입니다. 중국의 대중들은 보편적

으로 '오래된 상표'를 알아주며, 오래될수록 신비스럽고 가치가 있다고 생각합니다. 어떤 의미에서 그것은 비난할 수 없는 일입니다. 속담에 "사람과 예술은 함께 늙는다."라고 했는데, 이 말은 시간과 예술의 관계를 설명한 것입니다. 중국 근대 회화사에서 큰 발자취를 남긴 우창쉬吳昌碩, 치바이스齊白石, 황빈홍黃賓虹과 서양의 피카소, 앙리 마티스Henri Matisse는 모두 장수를 누렸는데, 그들은 '변법變法' 속에서 끊임없이 발전을 추구하고, 늙을수록 더욱 새로워지고 늙은 가지에 부단히 새로운 싹을 피웠습니다.

반면에 우리는 서양의 라파엘로 산치오Raffaello Sanzio, 반 고흐 등이 모두 36세에 인생의 역정을 마쳤다는 사실에 주목해야 합니다. 신인상파의 대가 조르주 쇠라Georges Seurat*는 그보다 젊은 나이인 31세에 요절했습니다. 중국에도 "예로부터 영웅은 소년에게서 나온다."라는 말이 있습니다. 왕발王勃이 〈등왕각서滕王閣序〉를 쓴 것과 왕희맹王希孟이 〈천리강산도千里江山圖〉를 그린 것이 겨우 20세 때였습니다. 중요한 것은 자연의 나이가 아니라 그가 서 있는 문화의 높이입니다. 인류는 종족의 번성과 유전遺傳 과정에서 항상 그처럼 소수의 사람들이 종족의 단체 정신을 모았습니다. 후천적으로 적당한 햇빛과 수분이 있으면 그런 먼지가 벗겨지고, 지혜가 밝게 빛나게 됩니다. 이해하기 어려운 말로 들리겠지만, 우리 생활 속에서 증명할 수 있습니다. 카를 구스타프 융Carl Gustav Jung**의 심리학설은 이 방면에 탁월한 견해를 갖고 있습니다. 밀폐된 깊은 산속에서 밖으로 나와 본 적이 없는 노인이 연륜이 가득한 얼굴에 원시의 미소를 띠고 있는데, 나이가 몇이냐고 묻자 '99'라고 대답했습니다. 맞습니다. 그 노인은 99세입니다. 한 젊은이가 열 살 때 당시唐詩 3백 수를 줄줄 외우고, 열다섯 살 때는 사서오경을 통독하고, 스무 살 때 세상에 널리 알려진 아름다운 문장을 써 내려간다면, 여러분은 그가 몇 살이라고 말하겠습니까? 아마도 5천 살이라고 말할 것입니다. 그렇습니다. 5천 년 문명의 찬란한

* 신인상주의 미술을 대표하는 프랑스의 화가. 색채학과 광학 이론을 창작에 적용하여 점묘 화법을 발전시켜 순수색의 분할과 그것의 색채 대비로 신인상주의의 확립을 보여 준 작품을 남겼다. 인상파의 색채 원리를 과학적으로 체계화하고 인상파가 무시한 화면의 조형 질서를 다시 구축한 점에서 의의가 있으며, 세잔과 더불어 20세기 회화의 새로운 장을 열었다.
** 스위스의 정신과 의사. 정신 분석의 유효성을 인식하고 연상 실험을 창시하여, 프로이트가 말하는 억압된 것을 입증하고 '콤플렉스'라 이름 붙였다. 분석 심리학의 기초를 세우고 성격을 '내향형'과 '외향형'으로 나누었다.

Wu Weishan

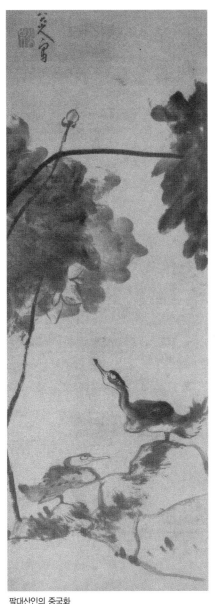
팔대산인의 중국화

빛이 그의 몸에 굴절되는 것입니다.

로스앤젤레스에 사는 제 친구가 실제 있었던 일이라면서 다음과 같은 이야기를 들려주었습니다. 중국 화가가 뉴욕에 갔는데, 아무도 자신을 알아주지 않는다는 생각에 브로드웨이 거리에서 '중국의 우수한 문화 전통'을 보여 주고자 중국 전통 옷에 전통 모자를 쓰고 군중들 속을 왔다 갔다 했지만 누구 하나 거들떠보지 않았답니다. 다음 날 다시 '쿵이지孔乙己'* 복장을 하고서 나갔지만 결과는 역시 매우 냉담했습니다. 미국인들이 '중국의 전통'에 흥미를 느끼지 못해서일까요? 그렇지 않을 것입니다. 이 복장들은 단지 역사의 순간적 자취에 불과하며, 그것이 중국의 전통을 대표할 수는 없습니다. 석양녘의 마른 잎을 아침 햇살 속에 이슬방울이 맺힌 푸른 잎으로 감상하여 인식한다면, 이것은 단지 우스갯소

* 루쉰魯迅의 소설집 《납함吶喊》에 수록된 단편 소설 〈쿵이지〉에 나오는 주인공으로, 신해혁명 전에 봉건 과거 제도의 폐해로 비참한 지위의 하층 지식인으로 전락했다.

리가 될 수밖에 없을 것입니다.

1998년 3월 저는 뉴욕의 구겐하임 박물관에서 열린 '중화 5천 년 문명전' 개막식에 참석했는데, 전람회는 큰 반응을 얻었습니다. 팔대산인八大山人*은 중국 전통에서 필묵과 사물의 관계가 극단을 치닫지 않는 것과는 달리, 기괴함을 가지면서 창조된 추상 도식과 그 속에 다시 '장대한 포부와 강개'가 스며 들어가, 미국 관람객들을 놀라게 했습니다. 어떤 이유에서일까? 바로 중국 전통의 수묵에서 선양宣揚하는 창조와 반역의 정신 속에 중국의 현인 노자의 낭만적이고 은일한 우주 의식이 상세히 표현되어 있기 때문입니다. 그림은 청나라 초기에 그려졌지만, 그 속에는 유구한 민족정신이 표현되어 있습니다.

유럽이나 미국의 차이나타운에서도 변발을 하고 전통을 지키는 젊은이를 가끔씩 볼 수 있습니다. 그들은 그곳에서 수십 년 생활했지만 사교의 범위가 매우 좁고, 유럽과 미국 문화에 잘 어울리지 못하며, 새로운 중화 문화의 영양분도 제대로 공급받지 못한 채 단지 부락 같은 테두리 안에서 서서히 왜소해져 가면서 겉껍데기가 되고, 결국에는 문화의 덩어리가 됩니다. 1930, 40년대 중국 문화 현상 속에 침전되기 시작한 그들에게서 발악하는 눈빛을 발견할 수 있으며, 경직된 얼굴은 마치 오랫동안 황폐해 온 알칼리성 토지와 같습니다.

과피모瓜皮帽와 비슷한 큰 지붕 양식은 오랫동안 중국 건축에서 전통의 상징으로 여겨졌습니다. 그래서 전통 양식을 유지하고 있는지를 가늠할 때, 큰 지붕 양식을 사용했는지를 갖고서 판단합니다. 큰 지붕 양식의 심리적 본질을 보자면, '인人'자 형태가 표현하고 있는 안정감은 공간에 대해 사람의 점유와 인류의 존엄을 나타내며, 기백이 큰 대국의 민족 심리를 밖으로 드러낸 것입니다. 그리고 번쩍 들린 처마는 하늘을 향해 뻗어 나가면서 동방의 신비주의를 체현한 것으로, 사람들로 하여금 여기에 어떤 전설이 깃들어 있을 것이

* 석도石濤와 더불어 청나라 초기의 개성주의 화가 중 하나로 꼽히는 승려 화가. 본명은 주탑朱耷, 자는 설개雪箇. 같은 시기에 활동한 왕휘王翬를 비롯한 정통파와 대조를 이룬다.

Wu Weishan

라고 여기도록 했습니다. 이 때문에 '전통'은 오늘날 하나의 큰 지붕으로 이해하는 것처럼 너무 천박해졌습니다. 그것의 신운神韻, 그것의 핵심은 그와 같은 형식 속에 있는 선과 규모가 나타내는 시각적 느낌입니다. 이러한 것들을 제대로 공부하면 현대적인 건축물의 옥상에 멋대로 큰 지붕을 얹어서 마치 양복에 가죽신을 신은 사람이 머리에 과피모를 쓰고 있는 것과 같은 잘못을 범하지 않게 됩니다.

창조

앞서 전통에 대해서 이야기할 때 이미 창조의 개념이 들어가 있었습니다. 따라서 창조를 이야기하면서 전통을 따로 떼어서 말할 수는 없습니다. 뛰어난 전통의 계승자는 모두 창조자입니다. 바꾸어 말하면, 창조자는 모두 뛰어난 전통의 계승자입니다. 전통과 창조는 분리된 것이 아니라 서로 인과 관계가 있습니다. 그래서 여기서는 집중적으로 창조의 방법을 실마리로 삼아 동서양 미술 현상을 분석하고, 창조와 전통의 관계를 논술하고자 합니다.

새로운 것이 생겨 낡은 것을 대신하고, 탁한 공기를 뱉어 내고 신선한 공기를 들이마시는 것은 대자연의 보편적인 규율입니다. 20세기 초 독일의 역사 철학자 슈펭글러Oswald Spenglar*는 어떠한 문화든지 발생, 성장, 쇠퇴, 몰락의 과정을 밟으며, 하나의 문화가 문명으로 발전한다는 것은 이미 몰락과 멸망을 향해 가고 있음을 나타낸다고 생각했습니다.

또한 인류의 보편적 심리는 단지 질서와 질서에 대한 순종만 있을 뿐, 영원히 정신적인 만족이 있을 수 없습니다. 그 정신세계 속에 감추어진 욕망이 억압을 받고 있지만, 계속해서 자신을 초월하여, 기괴하고 요원하며 기적적인 것처럼 도달할 수 없는 경지로부터 도피하고, 확장하며, 창조하고, 좋아하여

* 독일의 역사가·문화 철학자. 저서 《서양의 몰락》에서 인류의 문화는 모든 유기체와 마찬가지로 순차적으로 전개되었다가 소멸하는 과정을 거친다고 주장했으며, 유럽의 기독교 문화는 이미 종말이 가까워 옴을 예언하여 당시 커다란 반향을 일으켰다.

The Soul of the Sculptor

몰두하게 됩니다. 이것이 바로 개체 창조의 내재된 동력입니다.

역사를 종합적으로 고찰해 보면, 대가들은 모두 창조의 제창자이자 실천자였습니다. 영국 시인 바이런Byron은 "반항할 수 있는 사람만이 비로소 승리자이다."라고 갈파했습니다. 20세기 초, 독일의 철학자 니체Nietzsche는 서양의 전통문화와 전통의 가치관에 혁신적인 도전을 제기하면서, "모든 옛 관념은 뒤집어엎어야 하며, 모든 가치는 다시 새롭게 평가할 필요가 있다."라고 말했습니다. 중국 사상계의 투사인 리다자오李大釗는 "우리 민족은 이미 오랜 역사를 거쳤으며, 중압감이 쌓였고…… 우리 민족이 앞으로 세계에서 발붙일 수 있는가는 백발의 중국으로 남은 목숨을 겨우 부지해 나가는 것에 있지 않고, 청춘의 중국으로 환생하여 부활하는 데 있다."라고 했습니다.

시인과 철학자, 사상가의 제창과 마찬가지로 예술에서도 이에 호응하는 소리가 있었습니다. 앙리 마티스, 피카소와 그 후에 줄기차게 일어난 현대 예술 운동이 있었고, 중국의 5 · 4 신문화 운동, 쉬베이훙徐悲鴻, 린펑몐林風眠, 류하이수劉海粟 등 대표적인 예술가들은 미술계와 미술 교육계에서 새로운 창조의 기치를 내걸었습니다. 마티스와 나이가 비슷한 중국 화가 황빈훙黃賓虹은 중국 수묵화의 최고봉으로, 줄곧 '고유문화의 정화'로서 평가되어 왔습니다. 하나의 문화의 개방자로서 그는 이렇게 말했습니다. "지금 우리는 스스로 일어나 우리 민족의 정신을 발양해야 하며, 세계를 향해 어깨를 펴고, 모든 사람과 악수할 준비를 하고 있어야 합니다." "동서양 예술의 최고 경지는 서로 통하며, 붓과 묵이 있으면 자연스럽게 맡겨 둘 수 있습니다. 형사形似에서 신사神似로 들어간 것은, 즉 서양 화파에서 보자면 인상파, 추상파, 야수파로 발전하는 것으로…… 야수파의 사상이 바뀌면서 중국 고화古畵에서 사용되었던 선의 기법을 추구하게 되었습니다." 이것은 서예의 대가인 린산즈林散之가 "창조는 이미 오래전에 있었으니, 당송唐宋 대가들은 모두 고인들로부터 배운

것을 가지고 새로운 국면을 열었고, 과거의 각 왕조에서도 마찬가지였다. 예술적 성취를 거둔 이들은 옛사람들에게서 배우면서 그들의 규칙에 구애받지 않고, 창조를 통해 스스로 이룩하였다.

대가들의 사상과 창조의 궤적에서 우리는 창조에 영향을 미치는 몇 가지 요소를 발견할 수 있습니다.

1. 시대정신
2. 전통 예술
3. 외래 예술
4. 종합적인 상호 침투

다음에서 이 네 가지 요소를 나누어 이야기하고자 합니다.

(1) 창조에 대한 시대정신의 영향

시대의 변천은 전체 사회 의식 형태에 변화를 가져왔으며, 예술은 새로운 시대를 반영하고, 새로운 심미적 필요에 맞추어 새로운 형식을 만들어 내었습니다. 저는 졸저 《시각 예술 심리視覺藝術心理》에서 다음과 같이 지적한 바 있습니다. "예술 작품과 시대정신은 근본적으로 보자면 서로 연관성이 없는 것이 아니라, 특수한 방식으로 그들을 더욱 교묘하게 표현해 낸 것입니다. 시대정신은 거시적이며 이성적인 것이고, 예술은 바로 그것들을 생생하게 표현해 낸 것입니다. 이 과정이 예술가의 개성이 밖으로 변화하는 과정입니다." 우리는 원강雲崗 석굴에 있는 '제자상弟子像'과 '협시보살脇侍菩薩'의 표정에서, 그리고 북위北魏의 '기악천伎樂天'에서 위진魏晉의 풍격을 볼 수 있습니다. 그

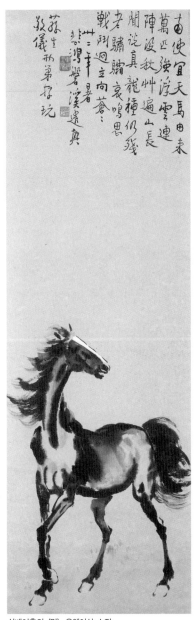

南使宜天馬由來
萬匹強浮雲連
陣沒秋州遍山長
聞說真龍種仍殘
戰老驢騸哀鳴思
卅二年暑立向蒼。
苾生弟
悲鴻磬溪遠真
敬儀那弟珩玩

쉬베이훙의 〈말〉, 우웨이산 소장

당시 인사人士들이 규율에 얽매이지 않고 마음대로 행동하며 예의를 어기고 나체로 서 있는 모습 등은 불교 예술에서도 투사되어 있습니다. 필묵筆墨과 인물 성정이 예법에 구애받지 않는 명나라 말기 장풍張風의 작품 〈추산홍엽秋山紅葉〉을 보면, 진실한 감정을 있는 그대로 묘사하고 자아를 드러내며 자신의 감정에 충실한 명나라 말기의 기풍이 드러나 있습니다. '5·4' 인들의 개성을 최고로 여기고, 전통을 거스르며 자존 자립하는 정신은 쉬베이훙이 1938년에 그린 〈자사自寫〉와 〈분마奔馬〉, 〈입마立馬〉에 모두 체현되어 있습니다. 당시 중국은 사실적인 기풍을 제창했지만, 문인화 중에 시와 글, 그림이 한 면에 공존하면서 일체를 이룬 전통은 쉬베이훙의 그림에 여전히 남아 있었으며, 중국화의 형식은 철저한 혁신을 이루지 못했습니다. 그러나 그림에 시문을 넣는 것은 오히려 작가의 심리적 상태를 매우 깊이 있게 반영하였습니다.

다음에 인용한 시 역시 당시 진보적

Wu Weishan

亂石依流水

어지럽게 널린 돌들 흐르는 물속에 의연히 서 있고

幽蘭亂作威

그윽한 향기의 난은 어지러이 위세를 뽐내네

遙看群動息

멀리서 그 무리의 동정을 지켜보며

佇立待奔雷

우두커니 서서 천둥 소리를 기다리네

인 지식인들의 마음속에서 우러나오는 소리였습니다.

(2) 창조 – 종적 공간에서의 확대

창조에 대한 전통 예술의 영향은 앞에서 전통에 대해 이야기할 때 언급한 바 있습니다. 우수한 전통은 이중성을 갖추고 있습니다. 즉, 계승과 반역이 공존하며, 이 반역은 새로운 생장점의 조짐으로서 다른 한 시대를 열고 예시합니다. 우수한 창조자는 항상 전통의 우수한 점을 확대, 조합하여 일정한 방향을 나누고, 다시 새로운 유기체를 조합, 구성합니다. 이것은 전통 체계 면에서의 확대입니다. 예를 들어 신인상주의 화가인 조르주 쇠라는 파리 미술 학교에서 대학식 전통 교육을 받았으며, 고대 그리스의 조소와 고전 작품에 심취했습니다. 초기에는 색채의 조합과 이론, 원리를 연구했으며, 들라크루아 Eugéne Delacroix의 그림에서 이러한 것들을 탐구했습니다. 그는 폴 시냐크Paul Signac와 함께 문예 부흥과 전통의 고전 구조와 인상주의의 색채를 시험적으로 결합하는 시도를 했으며, 최신의 회화 공간 개념과 전통의 환각 투시 공간, 그리고 색채학과 최신 과학인 광학 이론을 결합했습니다. 그는 일요일에 귀족들

과 부유층이 섬에 나와 시간을 보내는 장면을 그린 〈그랑드자트 섬의 일요일 오후〉에서 색채의 체계를 전파했으며, 그 기초는 인상주의의 진실 인식이었습니다. 쇠라는 이 작품에서 몇 가지 질서 구조를 창조했는데, 이러한 구조는 20세기의 순수 추상 예술에 매우 가까운 것입니다. 혹자는 그가 20세기 순수 추상의 문을 열었다고 말합니다. 31세라는 젊은 나이에 세상을 떠났지만, 짧은 일생을 학습과 연구, 전통을 계승 개발하는 데 힘써서 미술사에 큰 업적을 남겼습니다. 전통은 그에게 양분을 주었고, 창조는 그에게 역사적 가치를 부여했습니다.

워싱턴 국립 미술관에 있는 피카소의 그림을 보면, 저는 항상 문예 부흥 초기의 유화 앞으로 되돌아가 비교하려고 합니다. 왜냐하면 이미지와 심미가 서로 비슷하고, 일부는 고대 그리스 조소의 우아함과 고요함을 상당히 갖추고 있기 때문입니다.

뉴욕 올브라이트-녹스Albright-Knox 미술관에 소장되어 있는 피카소의 〈화장〉이라는 작품은 기원전 5세기의 아테네 정신과 매우 가까워서, 고요하고 신선한 느낌을 줍니다. 이것은 이상할 것이 없는 것으로, 피카소가 입체주의로 나아가기 이전에 인상파나 후기 인상파, 나비파 등과 같은 여러 가지 풍격을 시도한 적이 있으며, 19세 때인 1900년 루브르 박물관에서 이전의 대가들과 고전, 고전 이전의 조각을 충분히 접촉할 수 있는 기회가 있었습니다. 1905년에 그는 첫 번째 고전주의 단계에 들어갔으며, 그 후에 더욱 고전 이전의 예술을 받아들여, 임의대로 관점을 바꾸어 색채 면에서 고대 회화의 카키색이나 붉은 벽돌색의 단순함을 받아들였고, 마지막에는 입체주의의 길을 걸었습니다.

20세기 가장 위대한 조각가 중의 한 사람인 브랑쿠시Brancusi*의 작품에는 또 다른 하나의 우주가 있는 듯한 격리감이 있으며, 그가 창조한 〈여자 두상〉과 같은 계란형 조소는 키클라데스 제도와 고대 그리스 조소에서 깊은 영향을

* 루마니아의 조각가. 11세 때부터 방랑 생활을 하다가 1898~1902년 부쿠레슈티의 미술 학교에서 조각을 배웠다. 1902년에 고국을 떠나 뮌헨, 취리히, 바젤을 거쳐 1904년 파리로 가서 미술 학교에 들어갔으나 로댕의 영향을 받고 2년 뒤에 중퇴했다. 이 무렵 전국 미술 협회에 출품, 로댕의 눈길을 끌어 입문入門을 권유받았으나 거절하고 몽마르트르의 전위 예술가들과 사귀었다. 대표 작품으로는 20여 년에 걸쳐 손질한 〈공간 속의 새〉, 대리석으로 만든 거대한 알 모양의 〈세계의 시초〉, 목조로 시작했다가 나중에 황금색으로 착색한, 철로 만든 〈끝없는 기둥〉 등이 유명하다.

받았습니다. 중국 수묵화의 대가인 황빈홍은 중국 화단에 '흑黑·밀密·후厚·중重'의 특징을 정립했고, 명나라 시대의 작품에서 시작하여 북송까지 거슬러 올라가다가, 다시 원나라 사람들을 귀납했습니다. 80세 이후 그는 옛사람의 장점을 취해 이미 자신의 것으로 삼았으며, 스스로 갖고 있는 참 면목이 다른 사람과 달랐습니다.

결국 한 민족의 전통은 그들 자신의 깊은 기초입니다. 받아들이고 계승하는 과정에서 그들은 고향 말을 듣는 것과 같은 친근함을 느끼고, 매우 쉽게 핵심에 들어가서 정신을 파악하면서, 창조를 위해 영원히 끊이지 않는 샘을 제공했습니다.

(3) 창조 – 횡적 공간에서의 확대

창조에 대한 외래 예술의 영향이라 할 때, 여기서 말하는 '외래外來'는 '외래 민족'과 다른 '자매' 예술의 영향을 포함합니다. 그것은 창조자가 인류의 높은 곳에 서서 넓고 큰 가슴으로 여러 가지 유익한 문화를 함께 받아들이고 축적하는 것으로, 전통 체계의 확대라고 말할 수 있습니다.

각 민족의 예술은 결코 고립되어 발전하지 않습니다. 단지 그 민족의 한정된 범위에만 속하는 것이 아니라, 세계 각 민족의 예술이 서로 교류하면서 영향을 주고 침투하고 융합하는 과정에서 발전하고 활발한 생명력을 얻게 됩니다. 그리스 예술은 간다라 예술에 영향을 주었고, 인도 불교는 중국 예술과 일본 예술에 영향을 주는 등 예술에 내재된 형식이 원래 범주와 양식을 뛰어넘어 완전히 새로운 면모로 출현하도록 했습니다. 불교와 불상이 중국에 들어올 때, 회화의 돌출 소조법도 함께 전해졌습니다. 6세기 초 화가 장승요張僧繇는 인도 북부와 아시아의 사막 오아시스 도시에서 전해진 이 기법을 받아들였습

니다. 그는 당시 사람들이 익숙한 선화법線畵法을 어겼지만, 바로 중국인들에게 받아들여져 전해졌습니다. 이러한 사실을 통해 중화 민족의 수용 심리와 포용 정신을 엿볼 수 있습니다. 그 후 중국의 불교 조소는 비교적 안정적으로 토착화되었으며, 5·4 운동 전후에 이르러서는 서양의 조소가 중국 조소에 영향을 끼쳤습니다. 리진파李金發, 류카이취劉開渠 같은 우수한 지식인들이 서양에서 유학을 마치고 돌아오면서 중국에서 현대적인 의미의 조소가 시작되었습니다. 그들은 서양의 사실적인 기법을 배워서 중국의 조소와 결합하였으며, 인민 영웅 기념비의 부조는 바로 이러한 배경에서 만들어진 것입니다. 서양 조소의 전통이 들어가서 중국 실외 기념비 조소에 장족의 발전을 가져왔습니다. 류하이수劉海粟는 1912년 상하이에서 미술 전문학교를 세우고, 수업 중에 처음으로 사람을 모델로 사용했습니다. 이것은 수천 년 중화 문명사에 처음 있는 일이었지만, 서양에서는 신선한 일이 아니라 전통이었습니다. 이러한 현대 미술의 교학 수단은 관념과 기법에서 미술의 발전을 촉진했습니다. 류하이수는 젊은 시절 서양에 유학하여 문예 부흥 이래의 표현 기법을 받아들였습니다. 특히 후기 인상파와 표현주의에 심취했으며, 이를 중국의 서예 전통과 융합하여 기백이 웅장하고 힘차며 화려한 중국식 표현주의를 창조했습니다. 린펑몐林風眠은 편향적으로 인상주의와 후기 인상주의, 야수파, 표현파의 이론에 심취했으며, 면과 선, 기하의 질서 방면에서는 서양과 인류의 원고遠古 예술에서 도움을 받아, 감정과 정신의 깊은 곳에서 흑백 색조를 최고의 경지까지 끌어올려 구슬픈 애절함과 화려함을 갖추었습니다. 화가의 마음이 순수하면 그의 작품에는 가장 본능적인 동심이 드러나게 되는데, 동서양 예술이 서로 만나서 사랑하고 혼인 관계를 맺어 자식을 낳는 본보기가 됩니다.

여기에서 또 언급해야 할 사람이 대가 치바이스입니다. 그는 주로 석도石濤와 팔대산인八大山人, 양주팔괴揚州八怪를 본보기로 삼았으며, 독특한 생활

Wu Weishan

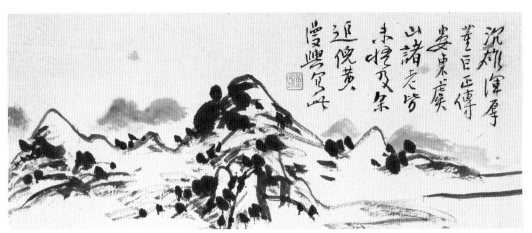

황빈훙의 〈산수〉, 우웨이산 소장

경력과 개인의 취향 때문에 필묵이 동심에까지 투사하였습니다. 또한 민간의
일부 통속적인 제재와 이전 사람들이 발견하지 못했던 제재 속에서 형식을 발
견하여 창작 에너지를 불러일으켰습니다. 그는 강함과 부드러움을 갖춘 필筆
과 희로애락이 풍부한 묵墨이 대응할 수 있는 아름다움을 발견했습니다. 예藝
가 극점에 도달하면 통속적이면서도 품위가 있습니다. 치바이스의 예술은 민
간 토우土偶의 전체와 혼돈, 질박함과 격정을 대량으로 받아들였으며, 이러한
민간의 야성은 또한 치바이스의 총체적인 문아文雅와 본성 속의 진솔함과 형
식상의 간결함을 포용하고 있습니다. 〈어옹漁翁〉과 같은 작품은 진실되면서
재미있는 것으로, 분명 '민간'에서 왔습니다. 민간 예술을 받아들임으로써 중
국화의 표현이 풍부해지고 폭이 넓어지고 발전하게 된 것은 바이스 노인의 창
조입니다. 그 시대 화가들은 문인화만을 중시하고, 영원한 생활의 주제이자
예술 영감의 근원인 '민간'을 경시했습니다.

　서예의 새로운 진전을 이룬 린산즈는 중국화에서 많은 영향을 받았습니다.
그는 젊었을 때 여러 스승을 섬겼지만, 후에는 황빈훙을 스승으로 모셨습니
다. 린산즈는 그림 실력이 출중하고 기질이 순박했지만, 스승인 황빈훙을 지

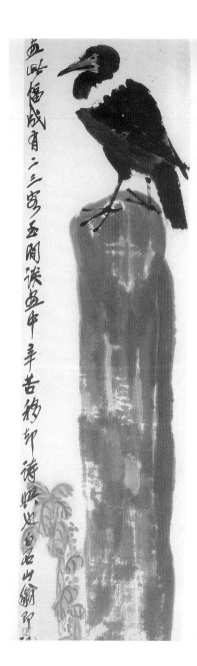

치바이스의 중국화

나치게 닮았습니다. 그러나 그의 서예는 개성이 있고, 옛것을 살리면서도 새로운 것을 잘 표현했습니다. 지금의 것인지 옛날의 것인지, 시인지 그림인지 확실히 구분할 수가 없습니다. 서예와 그림의 근원이 같다는 것에 대한 이해가 얕아서 사람들은 대부분 글을 그림처럼 쓰기만 하면 '화의畵意'라고 여겼으며, 그대로 따라 하는 사람들이 많았습니다. 린산즈의 창조적인 부분은 서예에 중국 산수화의 정신을 결합한 것입니다.

"말라 터진 가을바람, 촉촉이 젖은 봄비"라는 말은 본래 중국 수묵화에서 추구하는 최고의 경지이지만, 린산즈의 서법에서 창조적으로 운용되었으며, 시각적 미학의 기초가 되었습니다.

외래 민족 문화와 유사한 예술을 참고하는 것은 바로 '타산지석他山之石'의 좋은 예일 것입니다. 이러한 참고는 습관적인 사고에 영향을 끼칠 수 있으며, 새로운 느낌을 받

Wu Weishan

음으로써 예술가 끊임없이 사고하고 새로운 것을 추구하도록 하여, 틀에 박힌 형식을 탈피하고 새롭고 기이한 것을 표현하도록 합니다.

(4) 창조 - 종횡의 교차 속에서

동서고금은 마치 물처럼 아주 밀접하게 결합되어 있습니다. 대가들은 모두 종횡으로 동서고금 사이에서 혼이 노닐고, 끝없이 넓은 하늘을 가로질러 천고를 비춥니다.

피카소는 서양 예술의 전통을 배웠을 뿐만 아니라 아프리카의 조소를 배웠으며, 말년에는 특히 중국에 오고 싶어 했습니다. 빈센트 반 고흐는 일본의 우키요에浮世繪* 에서 평면과 선의 영감을 얻었습니다. 창조력을 가진 예술가들

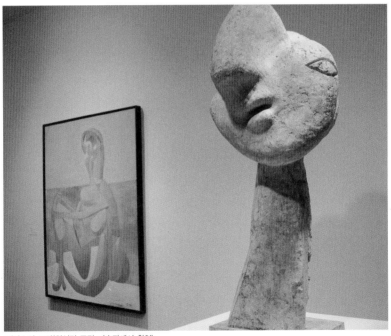

피카소의 조각(워싱턴 국립 미술관에서 촬영)

* 일본식 목판화. 17~19세기에 성행했던 풍속화의 한 양식이다. 메이지 시대에 들어와서는 기계 인쇄에 밀려 쇠퇴했지만, 유럽인들에게 애호되어 프랑스 화단에 영향을 미쳤다.

에게는 영감이 떠오를수록 자신의 사상에 영양을 줄 수 있는 모든 원천에서 영양분을 섭취하기를 갈망합니다. 그것이 어떤 종류의 영양분이든지 섭취하여 자신의 것으로 만들 수 있습니다.

　미술사에서 찬란했던 단어들을 떠올려 봅시다. 문예 부흥, 둔황 석굴, 후기 인상파, 야수파, 양주 팔괴, 석도, 미켈란젤로, 앙리 마티스, 임백년任伯年, 린펑몐林風眠, 리커란李可染, 자오우지趙無極 등은 모두 인류 고금 문화에 기초를 둔 창조자입니다. 대가는 끊임없이 쏟아져 내리는 폭포와 같으며, 그것의 수원水源은 각기 다른 방향에 위치한 설산이 됩니다. 계절이 바뀌면 눈은 어김없이 녹아서 쉼 없이 폭포로 흘러내립니다.

　현대 중국화의 대가인 리커란은 중복된 짙은 선으로 표현했지만, 매끄러우면서 원만한 느낌을 주고, 유有를 표현했지만 그 속에서 무無를 찾을 수 있습니다. 이러한 것들은 모두 황빈홍이나 치바이스의 영향을 받았다고 할 수 있습니다. 특히 치바이스의 〈강남우경江南雨景〉이라는 그림은 리커란의 서재에 걸려 그가 생명을 다할 때까지 함께했습니다. 그런데 여기서 우리가 간과해서는 안 될 것은, 리커란이 그린 산의 '역광逆光'이나 '측광側光'은 렘브란트Harmensz van Rijn Rembrandt의 영향을 받았다는 점입니다. 이것은 중국 산수화에서 최초의 시도였습니다. 황빈홍은 서양의 것을 받아들일 때 쉬베이홍처럼 '형形'의 표면을 받아들이지도 않았고, 류하이수처럼 '색色'의 상징을 받아들이지도 않았습니다. 그는 예술적 성숙을 이룬 후 더 높은 경지에서 인상주의와 야수파와 함께하고, 상대방의 가치 있는 부분을 받아들여 자신을 풍부하게 했습니다. 이 풍부함의 과정 자체가 비벼 부수고 소화한 다음에 좋은 술이 되어 근육과 피부를 통과하고 영혼에 흘러들어 가 속이 텅 빈 것이 되고, 최후에는 도와 예술이 합쳐서 하나가 되는 뛰어난 경지에 이르게 됩니다. 황빈홍의 산수화 속에는 색깔이 있으며, 이미 '형이상학'적인 의미가 됩니다. 그는 중

국 차를 마시면서 커피도 마시는, 전통 중국 옷을 입은 노인입니다. 단지 서양 예술을 직접적으로 많이 느껴 보지 못했기 때문에 그의 작품 속에는 동서양 거리 간의 융통성이 그다지 분명해 보이지 않습니다.

　오늘날 세계는 순식간에 모든 것이 변화합니다. 컴퓨터의 세계화는 중국 고대 문화에 거대한 충격입니다. 저는 줄곧 중국 서예가 지나온 자국은 중국의 가장 우수한 사상 과정의 자국이며, 온 민족의 뛰어난 예술이라고 생각했습니다. 다. 왕희지王羲之, 안진경顔眞卿, 소동파蘇東坡 등의 글씨나 필법에는 인생관과 세계관이 응집되어 있으며, 처세의 도리가 있습니다. 사물을 처리하는 방면에서 서법 속에 나오는 한자의 필획筆劃인 '丿'(왼 삐침)과 '乀'(오른 삐침)이 나타나는 개합과 가로와 세로, 구부림 속에서 펼쳐 보이는 인성靭性, 정밀함과 엄숙함, 가벼움과 붓을 놀리는 속도에 대한 파악이 정情이고, 이理이며, 지智요, 혜慧입니다! 앞으로 정보가 발달하고 나날이 달라지는 고속 사회에서 후발 주자가 어떻게 계승하고 발전시켜 나갈 것입니까?

　눈앞의 성공과 이익에만 급급한 '새로운 방법'과 '새로운 틀'이 '창조'라고 이해될 수도 있지만, 그것은 우리의 깊은 생각 속의 열정을 불러일으킬 수 없으며, 번들거리고, 조급하며, 경박하게 변해 버립니다. 그러나 긴 안목을 갖고 본다면 어떤 새로운 충동도 모두 창조의 촉진제가 될 수 있습니다.

　받아들이고 계승하는 방면에서 우리는 페이샤오퉁費孝通의 말처럼 "각자 자신의 아름다움을 아름답다고 하면서, 다른 사람의 아름다움을 아름답다고 하면, 아름다움과 아름다움이 함께하여 천하가 모두 하나가 될 것이다."라는 마음자세가 있어야 하며, 발전과 창조 방면에서는 용감하게 그 황혼을 우상화하여 가슴속 깊이 그리워하는 것을 멀리해야 하며, 내일의 태양을 끌어안아야 합니다.

　　　　　　　　　　　　　　　　　　　– 이 글은 필자가 홍콩 과기 대학에서 강연한 것이다.

The Soul of the Sculptor　　　　　　　　　　　　　33

II. 조각의 시성詩性 - 인물 정신의 소조塑造를 함께 논함

오늘 이 넓은 공간에 여러분이 자리하게 되니, 이곳이 마치 한 수의 시처럼 느껴집니다. 큰 종이에 아주 드문드문 쓰인 현대시가 있고, 제가 바로 펼쳐진 시집의 속표지를 마주하고 있는 듯합니다. 비록 몇 글자 안 되지만 시 속에는 엄청난 의미가 담겨 있습니다.

이것이 제가 이 공간을 보았을 때 받은 느낌입니다. 또 다른 공간의 이야기를 하자면, 모두들 잘 아시겠지만, 조각 작품을 진열하려면 넓은 공간이 필요한데, 광장에 조각을 전시할 경우에는 더욱 그렇습니다. 만약 이 공간에 조각 작품이 가득 찬다면 당연히 있어야 할 시각적 효과를 잃어버리게 됩니다. 그런 의미에서 오늘 이 공간에 있는 여러분을 조각 작품으로 볼 수 있다고 생각합니다.

마카오는 시적 정취가 풍부하고 회화적 요소가 많은 도시입니다. 특히 저녁 때 비행기에서 내려다보면 커다란 조각의 야경이 도시를 에워싸고 있고, 조명이 밝은 곳은 마치 바다 깊숙이 숨겨져 있는 진주처럼 아름답습니다. 마카오의 환경은 점과 선, 면의 절묘한 조합입니다. 점은 마카오를 에워싸고 있는 섬들이고, 선은 여러 섬을 이어 주는 다리이며, 면은 한없이 크고 넓은 바다를 가리킵니다. 그래서 마카오의 지리적 환경은 본래 강렬한 시와 같은 영역을 갖추고 있다고 합니다. 오늘 강연에서는 시의 흥과 운치를 빌려서 조각의 시성詩性에 대해 이야기해 보겠습니다.

당나라 시인 중에서 이백李白은 천재天才였고, 백거이白居易는 인재人才였으며, 이하李賀는 귀재鬼才였습니다. 천재의 재주는 황허黃河의 물처럼 용솟

Wu Weishan

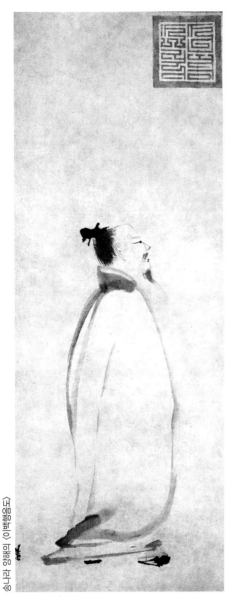

음쳐 나오고, 인재는 여러 방면에 글을 남겨 두어 그의 작품 속에서 사상의 분명한 맥락을 찾을 수 있으며, 귀재는 사람들이 생각지도 못하는 사이에 행동을 취하며 어려움 속에서 성취하고자 노력합니다. 조각가 중에서도 당연히 천재형과 귀재형의 구분이 있습니다. 옛 시인들은 우리에게 기이하고 아름다운 시뿐만 아니라, 시와 관련된 많은 사고와 사유 방식을 남겨 주었습니다. 그 중요한 특징으로는 '모호模糊'와 '도약跳躍', 그리고 '간약簡約'이 있습니다.

송나라 때 화가 양해梁楷*가 그린 〈이백행음도李白行吟圖〉는 단지 몇 획으로 '시선詩仙' 이백李白의 자유분방하면서도 재주 넘치는 풍모를 잘 그려 내었고, 그 수법은 매우 간결하면서도 세련되었습니다. 양해는 양풍자梁瘋子라고도 불리는데, 그가 만든 '소체疏體'는 생동감이 느껴집니다.

로댕Auguste Rodin은 〈발자크 상〉을 만드는 데 예정된 기한을 넘겨 7년이 걸렸지만, 최종적으로 만들어진 작품은 모호하면서 간략했습니다. 맨 처음 만든 작품에는 팔뚝이 있었는데, 그의 제자 부르델Émile Bourdelle은 손이 아주 훌륭하게 만들어졌다고 생각했

* 중국 남송 때의 화가. 주로 선종화를 그린 선승 화가로 유명하다. 원래 남송 때 항저우杭州에 있던 화원畫院의 화가로, 1201년 화원의 대조待詔가 되어 금대金帶를 하사받았으나, 무슨 이유에서인지 화원을 떠나 승려가 되었다. 불교 귀의를 반영하는 그의 후기 작품들이 가장 관심의 대상이 되고 있는데, 일반적으로 선종화, 특히 남송 시대의 작품들은 엄격한 유교적 취향을 지닌 중국의 미술품 수집가들에게는 인기가 없었기 때문에 양해의 작품으로 추정되는 현존 작품들은 일본에 소장되어 있다. 그의 작품은 일본에서 대단한 호평을 받았으며, 모사模寫의 대상이 되었다. 비록 화풍은 다양하지만 그의 작품의 전반적인 효과는 선종의 분위기에 속한다. 즉, 강렬한 감정의 표출과 그에 어울리는 필법에 대한 분명한 인식이 있다.

〈이백 상〉, 청동, 2007년 작품

지만 로댕은 그것을 잘라 버렸습니다. 주객이 전도되어 주체의 정신을 반감시킬 수 있다는 것이 이유였습니다. 후에 발자크가 잠옷을 휘감고 있는 형상으로 단순화되었습니다. 이 이미지는 양해의 〈이백행음도〉와 형식만 다르다뿐 똑같다고 할 수 있습니다.

'미가산수米家山水'*의 대표적인 인물 미씨 부자는 '미점준米點皴'을 만들었습니다. 손을 떠는 필법과 인상주의의 '점채點彩'는 매우 비슷한데, 미씨 운산이 나타낸 수묵이 젖은 산수 경치는 산중의 바위들이 아련히 보이고, 관목림이 나타나며, 끝없는 골짜기와 안개비가 어슴푸레한 상태를 체현했습니다. 청대 화가 고기패高其佩**도 '점點'을 잘 사용하여 손가락으로 그림을 그렸는데, 조소와 유사한 점이 상당히 많습니다. 다시 말하자면, 모두 촉각의 느낌을

* 북송 시기의 사대부 화가인 미불米芾이 창안하고 그의 아들 미우인米友仁이 계승한 산수화에 후대인들이 이들의 성을 따서 붙인 이름. 측필을 수평으로 짧게 찍듯이 구사했을 때 생기는 크고 작은 타원형의 미점米點으로 산림이 울창한 부드러운 곡선의 여름 산과 그 산허리를 휘감으며 짙게 드리워진 안개를 분위기 있게 표현하는 것이 특징이다. 윤곽선을 쓰지 않고 발묵 효과를 강조한 이 화법은 당시 궁중 화풍과는 큰 차이가 있다.
** 청나라 초기의 화가로, 자는 위지偉之, 호는 차원且園이다. 손가락으로 그림을 그리는 것으로 유명했으며, 후대에 그를 따라 하는 사람이 많아져 화파를 이루기도 했다. 붓을 쓰지 않고 손가락으로 그림을 그린 이유는 "붓을 사용하기 어렵다는 것을 알았기 때문에 단지 손가락만 사용했다". 다방면으로 예술적 재능이 뛰어나 인물화를 잘 그렸다.

Wu Weishan

갖고 있습니다. 네덜란드 국립 박물관에서 그의 작품을 보고서 흥분과 감동을 감출 수 없었습니다. 제멋대로 손가락으로 색칠한 듯하지만 대담하면서도 고요하고, 몇 군데 손톱에 먹을 묻혀 그려 놓은 선에서는 강한 운동감을 느낄 수 있었습니다. 그림을 통해 매우 가까이 있으면서도 하늘 끝에 있는 시와 같은 예술적 개념을 표현한 그는 그림에 '지두 생활指頭生活', '일첨一尖', '철령鐵嶺' 등의 인문印文을 사용하여 자신의 미학적 특징을 나타냈습니다. 이처럼 모호한 이미지와 조각 외부의 변화를 은연중에 드러내면서, 사람들에게 확정적이지 않은 느낌을 주어 모호하고 기이한 생각이 들도록 했습니다.

중국의 박물관은 오랫동안 폐쇄식 진열 방식을 사용하여, 단지 자연광이나 부분 조명의 어두운 광선이 비치는 환경에서 작품을 전시했습니다.

그런데 이번에 난징 박물원이 새롭게 만든 전시관은 현대적인 진열 방식을 많이 참고했습니다. 그중에서도 저의 작품 전시관은 특별하게도 건물 지붕이 투명 유리 구조로 되어 있습니다. 작품이 한눈에 다 들어온다는 단점이 있어서 이를 보완하기 위해 건축 당시에 전시실 위에 흰 천을 겹겹이 드리워서 빛이 천 사이로 투과된 후 다양한 그림자 효과가 생기도록 했습니다. 태양의 이동 변화, 햇빛의 강도와 각도에 따라 다른 변화가 생겨 신비한 느낌을 줍니다.

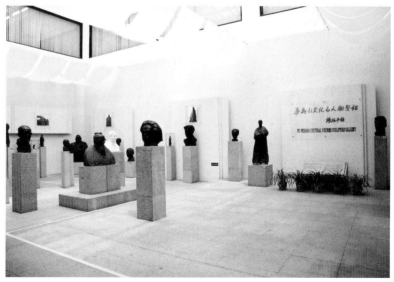

2003년 난징 박물원에 영구 설치된 우웨이산 문화 명인 조각관

The Soul of the Sculptor

조명등을 사용하는 전시실이나 빛이 어두운 전시실과 비교하면 넓고 쾌적하면서도 결코 일목요연하지 않기 때문에 관람객들에게 어느 정도의 밝기와 빛의 떨림을 동시에 느끼도록 합니다.

미국 워싱턴 국립 미술관에 진열되어 있는 클로드 모네Claude Monet의 대표작 〈루앙 대성당〉은 다른 시기의 빛의 느낌을 그려 냄으로써 색채의 떨림을 잘 나타냈으며, 빛과 색의 어우러짐이 복잡하게 뒤섞이는 몽롱한 경지를 표현하여 모네의 가슴속에 있는 시적 정서를 형상화했습니다. 당나라의 시인 사공도司空圖는 저서 《24시품二十四詩品》에서 시를 논하면서 다음과 같은 말로 예술을 형용했습니다.

如覓水影	신기루를 찾는 듯
如寫陽春	볕 좋은 봄날을 그려 내는 듯
風雲變幻	바람과 구름의 변화만태
花草精神	화초의 빼어난 자태
海之波瀾	바다의 파란
山之嶙峋	산의 깊은 벼랑

이 구절은 우리에게 예술의 표현 방법에 대해 더욱 깊이 이해할 수 있도록 해 줍니다. 중국 명나라 때 서문장徐文長이 그린 〈도기모려도倒騎毛驢圖〉는 그림자를 그리는 방법을 사용했습니다. 미국 메트로폴리탄 박물관에 전시된 정섭鄭燮*의 작품 〈죽竹〉도 그림자를 사용하여 표현했습니다. 이러한 화법은 화면이 흔들리는 시각적 효과를 가져다줄 수 있습니다. 우리가 보는 실제 사물과 그림 사이에는 거리가 있기 때문에 추상적인 느낌을 불러일으켜, 보는 사람들로 하여금 이미지 속에서 '도약跳躍'의 경간徑間을 뛰어넘어 한 편의 이

* 중국 청나라의 문인·화가·서예가. '양주 팔괴'의 한 사람으로, 호는 판교板橋이다. 그의 서체는 스스로는 육분반서(六分半書, 원래 예서는 '팔분'이라고 부르는데 정섭은 자신의 서체가 예서도 아니고 해서도 아니며, 단지 해서보다는 예서에 더 가깝다고 해서 스스로 육분반이라고 불렀다)라고 불렀으며, 다른 사람들은 난석포가체(亂石鋪街體, 길가에 어지럽게 돌을 깔아 놓은 것 같은 글씨체라고 해서 그렇게 불렀다)라고 부른다. 성격이 강직하고 정의로워 가난하게 살면서도 권력과 타협하지 않았다. 평생 많은 글과 그림을 남겼다.

Wu Weishan

미지가 되어 심미의 가경佳境으로 들어가게 합니다.

　조소에도 아닌 듯하면서도 비슷하며, 형체를 떠나 비슷한 것을 추구하는 뛰어난 작품이 있기는 하지만, 그다지 깊은 인상을 주지 못할 따름입니다. 미학자 쭝바이화宗白華* 선생은 다음과 같이 말했습니다. "형태를 버리고 그림자를 좋아하면, 그림자가 비록 비현실적인 것이긴 하지만 바로 생동감 있게 전할 수 있어서, 생명 속에 있는 미묘하면서도 쉽게 파악할 수 없는 진실을 표현해 낼 수 있습니다. 이러한 진실이 바로 정精과 기氣, 신神, 운韻입니다."

　서양의 인상주의는 형식적 속박에서 벗어나 빛과 그림자 역시 이러한 경계를 체현하려고 했습니다. 로댕은 기복이 일정하지 않은 형체를 통해 빛과 그림자를 표현했습니다. 그의 작품에는 모호함과 불분명함, 높이가 고르지 않은 돌출이 많으며, 빛을 비춘 후에는 또 다른 떨림이 생깁니다. 1992년 베이징과 상하이에서 로댕의 작품이 전시되었는데, 안내장 서문에 다음과 같이 적고 있습니다. "그의 작품 속에는 기복이 일정하지 않은 형체가 마치 빛과 그림자 속에 떠 움직이는 듯하며, 우리를 향해 다가옵니다." 로댕의 작품을 보고 있으면 마치 바다 속에서 이리저리 헤엄쳐 다니는 물고기를 보는 듯합니다. 로댕 자신도 그림자의 역량은 찾아낼 수 없는 오묘함이라고 생각했습니다. 그는 파리 수도원 아치 앞에서 '움직이는 그림자의 영혼'을 본 적이 있다고 말했습니다. 로댕이 고대 조각의 대가와 다른 점은 조각 작품 외부의 기복이 있고 높낮이가 고르지 않으면서도 생명의 율동을 잘 표현했다는 것입니다.

* 본명은 즈무궤이之木魁, 자는 보화伯華. 철학자이며 미학자, 시인이다. 1919년 5·4 운동 때 영향을 끼친 문화단체 '소년 중국학회' 평의원으로 선출되었으며, 신문화 운동에 적극적으로 참여하는 등 중국 현대 미학의 선구자로서 많은 영향을 끼쳤다. 저서로는 《쭝바이화 전집宗白華全集》과 미학 논집 《미학 산보美學散步》, 《예경藝境》 등이 있다.

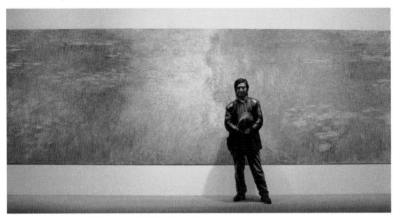
클로드 모네의 〈수련〉 앞에서, 1998년 워싱턴 국립 미술관

서예의 대가 린산즈林散之는 시詩·서書·화畵에 모두 정통하였으며, 젊은 시절에는 황빈홍黃賓虹에게 사사했고, 항상 대련對聯 쓰기를 좋아했습니다.

山花春世界　　산이 있고 꽃이 있으니 여기가 봄의 세계
雲水小神仙　　구름이 있고 물이 있으니 내가 바로 작은 신선

우리는 이 대련을 통해 린산즈가 어떠한 심경이었는지를 느낄 수 있습니다. 나는 일찍이 열 번이나 린산즈를 조각한 적이 있지만, 〈시의 침취詩的沈醉-행음行吟 중의 린산즈〉라고 이름 붙인 이 작품이 그의 풍격을 가장 잘 표현해 냈다고 생각합니다. 린산즈는 〈독보獨步〉라는 시에서 다음과 같이 적고 있습니다.

桃花水漲碧潺潺　　복숭아꽃 떠가는 강물 넘칠 듯 푸르게 흐를 때
獨步橋西意自閑　　홀로 다리의 서쪽을 거니노라니 마음이 느긋하네

Wu Weishan

긴 수염을 늘어뜨리고, 입아귀를 가볍게 올리며, 온몸에서 책 향기가 나는 노인이 홀로 지팡이를 짚고서 산속의 대나무 숲, 흐르는 물에 작은 다리가 있는 자연을 거닐며 읊조리니, 이 얼마나 유유자적한 모습입니까! 하지만 이러한 여유로움이 결코 개인화된 자유로움이 아니라는 것이 린산즈의 시 속에 잘 드러나 있습니다.

扶搖人世外　　인간 세상 밖으로 날아오르는 듯
心向五湖寬　　마음은 드넓은 오호를 닮고 싶네

이처럼 더욱 원대한 포부는 자연과 일체가 되는 커다란 자유로움입니다!

린산즈의 서예는 회화의 영향을 많이 받았습니다. 비록 회화는 스승인 황빈홍의 산수화 경지에는 이르지 못했지만, 그는 황빈홍의 산수화 정신을 서예에 접목했습니다. 중국의 산수화 정신은 천인합일天人合一입니다. 우주와 동화하고, 어렴풋하지만 풍골이 있는 듯한 정신으로 서예의 기교에 산수화의 초묵焦墨, 숙묵宿墨, 농묵濃墨, 담묵淡墨, 파묵破墨을 혼합하여 그것을 한데 모으거나 서로 녹아 스며들어, "말라 터진 가을바람, 촉촉이 젖은 봄비乾裂秋風, 潤含春雨"의 기상을 드러내었습니다. 이것은 린산즈가 쓴 왕안석王安石의 시 속에서 발견할 수 있습니다.

烏塘渺渺綠平堤　　아득히 넓은 오당의 푸른 제방에
堤上行人各有携　　사람들은 저마다 짝을 지어 나들이 나왔네
試問春風何處好　　봄 풍경은 어디가 좋은가
辛夷如雪拓岡西　　눈처럼 하얀 목련 피어 있는 척강 서쪽이지

The Soul of the Sculptor　　　41

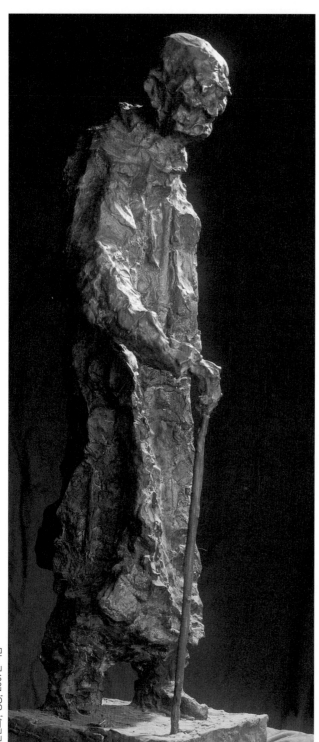

〈린선즈〉, 청동, 2007년 작품

봄이 이미 와서, "단비가 내릴 때를 스스로 알아, 봄을 맞아 내리니 만물이 소생하니",* 밤새도록 봄비가 내린 후 제방 위의 버드나무는 모두 녹색으로 물들고, 버드나무 가지 이파리에는 아직 물방울이 맺혀 있고, 짝을 지어 나온 사람들이 제방 윌르 천천히 걸어가고 있으며, 길가의 꽃들은 모두 피었으니, 경치가 매우 아름다웠을 것입니다. 린산즈는 시 속으로 들어갔고, 서예의 필묵 속에서 그의 편안한 감정을 느낄 수 있습니다.

제가 린산즈를 조각할 때, 그의 얼굴에 드러난 인상을 파악할 수 있었습니다. 사람의 생김새는 속마음과 매우 밀접한 관계가 있습니다. 얼굴이 못생겼다면 40세 전에는 부모를 원망할 수 있겠지만, 40세가 지난 뒤에도 여전히 그 얼굴에서 풍격이나 기질을 찾아볼 수 없다면 스스로의 수련이 부족함을 원망해야 합니다.

한번은 린산즈 선생이 주화산九華山에 있는 절에 갔는데, 주지 스님이 입구에서 공손하게 기다리고 있었습니다. 주지 스님이 린산즈 선생에게 "그대가 린산즈 선생이십니까?"라고 묻고서, 그렇다고 대답하자 다시 린산즈 선생에게 말했습니다. "저는 이 절의 주지로, 선생께서 오늘 올 것을 알고 있었습니다." 린산즈 선생은 깜짝 놀라며 어떻게 알았는지 물었습니다. 주지 스님은 "선생께서는 전생에 이 절의 주지 스님이었습니다."라고 말했습니다. 다소 신비주의적인 색채가 있지만 실제 있었던 이야기로, 린산즈 선생의 생김새가 아라한阿羅漢과 비슷한 것은 그의 수행과 관계가 있습니다.

저는 여러 차례 린산즈 선생의 서예 작품을 보았는데, 그의 서법은 불교의 자애로움과 포용력을 담고 있으며, 숲과 같은 기질이 완벽하게 체현되어 있었습니다. 제가 만약 린산즈 선생을 조각할 때, '문화 혁명' 때의 심미적인 기준에 따라서, 머리는 들고 가슴은 펴서 '높고, 크고, 완전한' 모습으로 조각한다면 선생의 참모습을 표현할 수 없을 것입니다. 한번은 린산즈 선생의 고향에

* 好雨知時節, 當春乃發生. 두보杜甫의 〈춘야희우春夜喜雨〉에서 인용.

서 선생의 조각상을 만들어 광장에 설치하려고 했는데, 저는 극구 반대했습니다. 광장 주변은 차량 행렬이 끊이지 않고 매우 혼잡스러워 선생처럼 은거하고 안으로 자신을 성찰하는 문인과는 전혀 어울리지 않으므로 깊은 산속에 설치해야 한다고 주장했습니다. 그들은 제 의견을 받아들이지 않았고, 결국 두 번 광장에 설치했다가 두 번 옮겼습니다. 여기서 우리는 조각과 환경이 매우 밀접한 관련을 갖고 있다는 것을 알 수 있습니다.

고대 불교 석굴 조각 중에서 일부 나한상은 눈과 코, 눈썹이 린산즈 선생과 매우 닮았습니다. 물론 제가 나한상을 보고 나서 린산즈 선생을 조각한 것은 결코 아니며, 선생 역시 나한상을 보고서 그렇게 닮고자 했던 것도 아닐 것입니다. 이것은 완전히 정신적인 만남입니다. 다른 종족의 사람이 같은 문화적 배경 때문에 닮을 수도 있고, 같은 종족의 사람이라도 정신문화 면에서 다른 것을 받아들이면 오히려 전혀 닮지 않을 수도 있습니다.

샤오시엔의 서예 〈일흥逸興〉

Wu Weishan

현대 여성 서예가인 샤오시엔蕭嫻*은 캉유웨이康有爲의 제자로, 그녀의 서법에는 산과 바다의 기세가 충만합니다. 그녀의 기념관에는 그녀가 92세의 나이에 붓글씨를 쓰는 사진이 걸려 있는데, 마치 서까래 같은 큰 붓을 들고 질풍 같은 기세로 높은 산에서 돌이 떨어지는 것처럼 '정신精神'의 '신神' 자의 마지막 세로 획을 내리긋고 있는 모습입니다. 1994년 제가 그녀의 조각상을 만들었을 때, 그녀는 부축도 받지 않고 혼자서 저희 집 2층 계단을 걸어 올라왔습니다. 그리고 조각상을 보고 나서는 매우 기뻐하며 그 자리에서 다음과 같이 적었습니다.

自信於我 나에 대한 자신감이
深沈似秋 가을처럼 깊구나

글자마다 네모난 의자 같은 크기였습니다. 90이 넘은 고령이었지만, 기세는 사람을 격동시킬 정도였습니다. 제가 그녀의 조각상을 만들 때의 영감은 그해 초봄 무렵에 그녀의 집에서 얻은 것입니다. 그녀가 방 안 가득히 붓글씨를 쓰고 난 후, 바닥에 깔린 작품 사이를 빠져나와 정원으로 가서 봄을 보고, 초목을 보고, 고목에 난 새싹을 보고서 입가에 어린아이와 같은 미소를 지을 때, 그 순간의 느낌으로 조각을 만들었습니다. 만면에 드러난 변화는 세월의 흔적이며, 예술의 심오함과 중후함을 나타낸 것입니다. 그녀가 세상을 떠난 후, 정부에서는 기념관을 세우고, 저에게 그녀의 조각상을 만들어 달라고 요청했습니다. 그때에는 이미 샤오시엔 여사가 제 마음속에 있었기에 어떠한 사진 자료도 참고할 필요가 없었습니다. 다만 한 시간여 동안의 기억에 의지하여 90여 킬로그램의 초상을 조각해 내었고, 형상화된 작품을 완성했습니다. 이전 작품과 비교해 보면 모호하게 만들어져, 사람들이 회상할 수 있는 여지

* 중국 서예가로, 자는 아추雅秋, 호는 전친스주枕琴室主 이다. 1902년 구이양貴陽에서 태어났다. 1923년 부모를 따라 상하이로 왔으며, 그녀가 쓴 전서책篆 書册 《산씨반散氏盤》 이 캉유웨이로부터 높은 평가를 받았고, 그 후 캉유웨이를 스승으로 모셨다.

〈독립창망 가오얼스〉, 청동, 1998년 작품, 가오얼스 기념관

를 더욱 많이 주었으며, 몸을 상대적으로 크게 만들어 그녀의 서법 기세를 나타내었습니다.

서예가이면서 시인, 학자였던 가오얼스高二適 선생과 린산즈 선생은 교분이 매우 두터웠지만, 그들의 서법 풍격은 확연히 달랐습니다. 가오얼스 선생의 서법은 의기양양한 기운이 있으며, 기이한 아름다움과 왕성한 생명력을 표현했고, 가끔씩 기괴한 것을 만들어 그것을 깨기도 했습니다.

1965년 가오얼스 선생은 궈모뤄郭沫若 선생과 '필묵 송사筆墨訟事'를 벌인 적이 있습니다. 궈모뤄 선생은 당시 〈난정서蘭亭序〉는 수나라 지영智永 스님(왕희지의 7대손)이 의탁한 것이라고 주장했는데, 유독 가오얼스 선생이 〈난정서의 진위 반박〉이라는 글을 발표하여 문단과 국내외에 필묵 송사를 불러일으켰습니다. 이 일을 두고서 역사학자인 쑤옌레이蘇淵雷 선생은 다음과 같은 시를 써서 찬사를 보냈습니다.

蘭亭眞僞駁豈遲 난정서의 진위 반박이 설마 늦었단 말인가
高文一出萬人知 가오얼스의 글이 나오자마자 만인이 모두 아네

1967년 장스자오章士釗 선생도 "만약 누가 와서 난정서 진위의 일을 물으면, 그저 가오얼스 선생이 최고라 하네客來倘問臨池興, 惟望書家噪一高."라는 시를 지어 가오얼스 선생의 서법을 높이 평가했습니다. 가오얼스 조각상의 의기양양한 자태는 일부러 거만하게 만드는 것과는 분명 다르며, 그는 천박한 거만함이 아니라 군자의 높은 기개가 있었습니다. 가오얼스 선생이 세상을 떠난 지 10년 후, 즉 1987년 린산즈는 89세의 고령에 옛 친구의 유작 전시회를 참관하면서 감정이 동하여 다음과 같이 적었습니다.

| 不負千秋 | 오랜 세월을 저버리지 않고 |
| 風流獨步 | 그 풍류는 비길 데 없구나 |

이것은 그가 1962년 가오얼스 선생을 찬양한 "강직하구나 가오얼스, 강남의 특출한 인물이로다侃侃高二適, 江南之奇特."라는 시와 대구를 이루는 것으로, 가오얼스 선생의 인격을 찬양한 것입니다.

가오얼스 선생은 저의 큰할아버지 되시며, 1973년 난징에서 고향 쑤베이蘇北로 돌아왔습니다. 잿빛의 중산복을 입고, 꼿꼿한 자세로 지팡이를 짚고 선 모습이 세속을 초탈한 학자의 기풍이요, 선비의 풍채였습니다. 당시 제 나이 12세로, 20여 년 뒤 제 손으로 항상 꿈속에서 맴돌며 사람의 혼을 흔들어 놓는 형상을 조각해 내고, 청동으로 주조해 내리라고는 생각지도 못했습니다.

모두들 잘 알고 있는 서예가 선인모沈尹默 선생은 대단한 실력자입니다. 오랫동안 '법서法書'로 평가되었지만, 천두슈陳獨秀는 그의 글씨를 보고서 "그 속됨이 뼛속에 있다."라고 평가하며, 내재된 풍격이 없다고 했습니다. 저는 서법에는 네 단계가 있다고 생각합니다. 첫 번째는 '유골무육有骨無肉'이나 '유육무골有肉無骨'이고, 두 번째는 '유골유육有骨有肉'이지만 '무혈無血'이고, 세 번째는 '유골유육유혈有骨有肉有血'입니다. 그러나 이것으로는 아직 부족하므로, 당연히 네 번째인 '유영혼有靈魂, 유풍골有風骨'의 단계에 도달해야 합니다. 가오얼스와 샤오시엔, 린산즈는 서로 좋은 동업자이자 친구이지만 성격이 다르고, 품고 있는 시정詩情이 다르기 때문에, 그들을 조각할 때 수법도 차이가 날 수밖에 없습니다.

아주 오래전부터 노장老莊 사상은 중국 예술 발전에 큰 영향을 끼쳤습니다. 특히 사물의 형식보다는 내용이나 정신에 치중하여 그리는 회화와 서예는 모두 형이상학적인 도道를 중시했습니다. 조소는 진흙이나 물질, 형체를 통해서

Wu Weishan

정신을 표현해야 하기 때문에 철학처럼 직접적으로 도의 본질을 파고들어 가지는 않습니다. 도의 본질은 비어 있으면서 고요하고, 오묘하면서도 황홀합니다. 우주와 생명의 근본으로서, 도를 통해 심령의 경지로 진화하며, 초자연적인 자아는 중국 전통 미학의 특징인 상象, 언言, 의意, 세 방면으로 발전되었습니다.

상象은 직접 감각 체계를 사용하여 느낄 수 있는 객관 존재를 가리키며, 언言은 언어화된 표현 방식을 가리킵니다. 의意는 상이나 언보다 높으며, 심령과 상대되는 일종의 초자연적 의미의 형태를 가리킵니다. 저와 함께 유럽에서 작업했던 미국의 예술가 로빈은 조수에게 자신의 얼굴에 거푸집을 뒤집어씌우고 나서 책상에 올려놓도록 했습니다. 저는 그것을 보고 그의 새로운 작품이라고 생각했지, 그 자신이라고는 꿈에도 생각지 못했습니다. 설령 얼굴에 직접 거푸집을 뒤집어씌워도 자신과 닮은 것이 아니라는 것을 알 수 있습니다. 왜냐하면 거푸집을 뒤집어씌울 때 눈을 감을 수도 있고, 표정이 굳어져 감각이 없을 수도 있기 때문입니다. 눈은 마음의 창이라 하는데, 창을 닫고서 어떻게 사람을 이해할 수 있겠습니까? 그래서 높은 경지의 '의意'에 도달하려면 반드시 훌륭한 형식이 있어야 합니다. 시도 마찬가지로, 반드시 언어 형식 면에서 수련이 필요합니다. 시는 아주 변화무쌍한 것으로, 간명하고 개괄적이어야 합니다. 장자莊子가 말한 "참 의미를 얻으면 형체를 잊어버리고, 참 의미를 얻으면 상을 잊어버린다得意忘形, 得意忘象."는 이치가 아마도 이와 같을 것입니다. 왕궈웨이王國維는 〈인간사화人間詞話〉에서 다음과 같이 말했습니다.

古今詞人格調之高者無如白石

惜不於意境上用力

故覺無言外之意

弦外之音

終不能成第一流之作者也

고금 사인詞人 중에서 격조 높기로는 강백석姜白石보다 나은 자가 없지만

애석하게도 의경에 힘을 쓰지 않아

언외의 뜻과

현외의 음을 느낄 수 없는지라

결국 최고의 작가가 될 수 없다

다시 말하자면, 의意를 우선적으로 생각한 후에 창조해야만 작품의 격조가 높을 수 있습니다.

로댕을 잘 알고 있는 사람들 중에는 제가 조각한 치바이스 상을 보고 나서 〈발자크 상〉과 매우 닮았다고 말하는 사람이 많습니다. 저도 그 점을 부인하지는 않습니다. 이 작품은 1992년 이후에 만든 것으로, 그 당시 저는 로댕에 푹 빠져 있었습니다. 1996년 이후에 로댕을 멀리하기 시작했으며, 로댕에게서 벗어나려고 생각했습니다. 제가 만든 치바이스 조각상이 로댕의 〈발자크 상〉을 모방한 것이라고 말한다면 그것은 사실이 아닙니다. 저의 영감은 치바이스의 그림에서 얻은 것으로, 노련한 필법으로 가로 폭의 서화에 수묵이 아주 힘찬 그림 속에는 큰 돌이 그려져 있고, 돌 위에는 작은 새가 한 마리 앉아 있었습니다. 그 그림을 보고서 저는 만약 치바이스를 조각할 때 그의 예술 정신으로 표현하고, 그의 작품 속에 나오는 모종의 형식으로 나타낸다면 다른

Wu Weishan

재료로 같은 구조를 만드는 것이 아닌가 생각했습니다. 조각 중에 폭포나 산천과 같은 기운氣韻과 치바이스의 회화 예술 정신은 여러 면에서 공통점이 많습니다. 제가 창작한 또 다른 치바이스 상은 그의 작품 〈하화荷花〉에서 영감을 얻은 것으로, 작품 속에서 대응對應하는 부분을 찾을 수 있습니다. 연뿌리 하나가 홀로 위로 향하고 있고, 더러운 진흙탕에서 나왔지만 맑은 향기를 띠고 있으니, 이것은 단지 마음속으로 깨달을 수 있을 뿐 말로는 표현할 수 없는 느낌입니다.

구훙밍辜鴻銘*은 중국 전통문화를 매우 강조한 사람으로, 위안스카이袁世凱를 지지하고 전제 군주 정치를 옹호했습니다. 그는 서양에서 유학한 후 중국으로 돌아와서는 차이위안페이蔡元培의 요청으로 베이징 대학에서 영어와 라틴 어를 가르쳤으며, 변발을 하고서 베이징 대학 홍루紅樓를 드나들었습니다. 성질이 매우 고약하여, 한번은 학생이 공격적으로 묻자 교탁을 치면서 이렇게 말했다고 합니다. "내가 위안스카이도 두려워하지 않는데, 널 무서워하겠느냐?" 그의 조각상을 만들 때 저는 이러한 순간적인 느낌을 갖고서, 크게 부릅뜬 눈과 괴상한 표정을 살려 계속해서 개성이 살아 움직이는 모습을 표현했습니다.

저는 여러 차례 프로이트 상을 조각하면서, 대부분의 작품은 사실적인 자료에 근거해서 천천히 세부적인 부분을 조각했는데, 부분적으로는 매우 닮았지만 전체적으로는 오

* 청나라 말기 중화민국 초기의 관리이자 학자. 장즈둥張之洞 밑에서 외국 사무를 맡았고, 신해혁명 후에는 베이징 대학 등에서 저술과 교육에 힘썼다. 저서로 《중국 민족의 정신》, 《독이초당문집讀易草堂文集》 등이 있다.

〈닮음과 닮지 않음의 혼 치바이스 상〉, 청동, 2004년 작품

The Soul of the Sculptor

히려 닮지 않았습니다. 조각상을 만드는 데, 어떤 것은 소요된 시간이 짧고 크기도 작지만 오히려 사람들의 마음을 사로잡는 경우가 있고, 또 어떤 작품은 형식보다는 내용과 정신에 치중하여 만드는 경우가 있습니다. 마카오 재단 주석인 뤄더치羅德奇 박사가 멀리서 이 작품을 보고서는 단번에 프로이트라는 것을 알아보았습니다. 뤄더치 박사는 포르투갈 사람으로, 서양인의 민감함으로 중국의 사의寫意 조각 속의 '신神'을 파악할 정도에 이른 것입니다.

심리학자 가오줴푸高覺敷는 프로이트의 《꿈의 해석》을 처음으로 중국어로 번역한 사람으로, 그의 눈은 인류의 심령을 통찰하는 듯하고, 입술과 머리카

〈문화계의 기인 구훙밍〉, 청동, 2006년 작품

Wu Weishan

〈프로이트〉, 붉은 흙, 1998년 작품

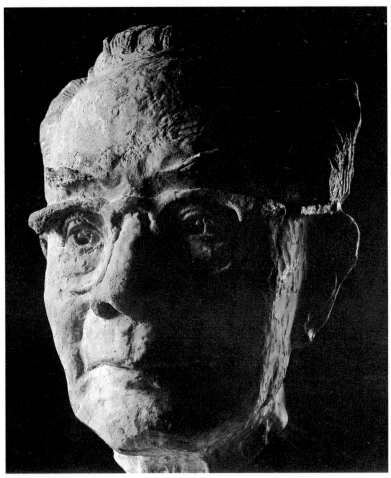

〈심리학자 가오줴푸〉, 한백옥, 2002년 작품

락, 옷차림에서는 학자적 풍모를 엿볼 수 있었습니다. 다음의 몇 마디 말로 그의 정신세계와 인격을 표현할 수 있습니다.

"마치 순금처럼 순수하고, 좋은 옥처럼 온화합니다. 관대하면서도 절제가 있고, 다른 사람과 화합하면서도 자기 입장을 고수합니다. 안색을 보면 사물

Wu Weishan

을 대하는 데 봄처럼 따스하고, 그 말을 들으면 단비와 같이 윤택합니다. 품은 뜻이 명확하여 아무리 보아도 빈틈이 없습니다. 그 심오한 바를 헤아려 보면 넓고 끝이 없고, 덕이 지극하여 어떤 아름다운 말로도 형용하기 어렵습니다."

사회학자인 페이샤오퉁費孝通* 선생의 누나 페이다성費達生 여사는 잠업 전문가로 일찍이 일본 유학을 다녀와 일본의 잠업 기술을 중국에 전파했습니다. 지금은 97세의 고령으로, 쑤저우蘇州 대학의 요청으로 제가 그녀의 조각상을 제작하게 되었는데, 만드는 과정에서 모호한 형태가 되었지만, 그것을 더 고치지 않고 그대로 두었습니다. 오관을 알아보기 힘들고, 남겨진 것이라고는 정신과 신운神韻뿐으로, 얼핏 보면 단지 붉은 진흙 덩어리입니다. 그렇지만 그것은 가장 순박한 시골의 정서를 표현하고 있습니다. 이전에 비교적 사실적으로 페이다성 여사의 상을 조각한 적이 있지만, 누나에 대한 정이 돈독한 페이샤오퉁 선생은 이 모호한 모양의 조각을 훨씬 좋아했습니다. 그는 "사람을 조각하려면 반드시 겉모습을 잘 파악해야 합니다. 이 겉모습은 결코 개인의 겉모습을 가리키는 것이 아니라, 한 시대 지식인의 겉모습입니다."라고 했습니다. 예를 들면, 공자孔子 시대나 소식蘇軾 시대, 루쉰魯迅 시대의 정신 상태와 현대인의 정신 상태는 완전히 다를 뿐만 아니라, 각각의 얼굴이 모두 시대를 반영하고 있는 낙인입니다. 제가 하는 이러한 말들은 시공時空의 '집체 의식集體意識'을 개괄한 매우 철학적인 의미를 지닌 말이라고 생각합니다.

현대 생활에서 공업 문명과 과학 기술 문명의 침식은 멀리 고대를 생각하게 하고, 고대 시와 생활 방식을 떠올리게 합니다. 이러한 것들은 마음속에서 끊임없이 뛰고 있으며, 우리는 인류와 자연, 역사와 현실 사이에서 항상 생명의 존재를 찾아 헤매고 있습니다.

* 장쑤江蘇 성 우장吳江 현 출신의 저명한 사회 인류학자로, 중국 향촌 사회 연구로 유명하다. 1933년 옌징燕京 대학을 졸업하고 칭화淸華 대학, 런던 경제 대학, 런던 대학 등에서 대학원 과정을 수학했다. 1945년 칭화 대학 인류학 교수, 1949년 칭화 대학 부총장이 되었다. 1967년 문화 대혁명의 희생자가 되었으나 1972년 복권되면서 다시 전면으로 떠올랐다. 베이징 사회과학원 사회연구소 교수 겸 소장, 중국 민주동맹의 주석이 되었다. 그의 저서 중 처음부터 영어로 쓰인 것으로는 《중국의 농민 생활Peasant Life in China》, 《중국의 향신China's Gentry》, 《중국 촌락의 상세한 관찰Chinese Village Close-up》, 《중국의 소읍Small Towns in China》 등이 있다.

〈잠업 전문가〉, 붉은 흙, 1998년 작품

Wu Weishan

평온한 날 즐거운 순간에 우리는 항상 꿈을 꾸며

무수한 이미지가 찬란한 빛을 발하지만

오히려 숨었다가 나타났다가 복잡하고 혼란스럽습니다

어떻게 해야 진실한 생명을 갖춘 이미지

사람들이 맥박을 느낄 수 있는 이미지를 창조해 낼 수 있을지?

이미지도 생명과 같아서

대립의 양극에서 옵니다

만남과 교배

불꽃과 찬 얼음 ; 인내심과 조급함

겸손과 자부심 ; 애원과 조롱

본능과 학습 ; 사랑과 증오

용맹과 비겁 ; 진취와 퇴보

이러한 여러 가지 대립은 반드시 기꺼이 교배합니다 !

융합하여 이루어진

자코브의

신비하고 예측할 수 없는 마음은

예술의 천사라 할 수 있고

서로 어깨를 견줄 만합니다

자코브Jacob*는 프랑스 시인으로, 피카소의 친구입니다. 그의 시는 신비주의적인 색채를 띠고 있으며, 항상 자유와 금기, 방탕과 엄숙 사이에서 생명의 감각을 찾았습니다. 〈태고에서 온 그녀她從遠古走來〉라는 작품은 제가 1993년에 만든 것으로, 어떤 사람이 저에게 홍콩 과기 대학의 조용하면서도 교류가 빈번한 해변에 두는 것이 어떠냐고 제의했습니다. 작품을 그곳에 두는 것은 '침입'이라고 할 수 있지만, 또 한편으로는 '융합'이라고도 말할 수 있습니다. 우리는 사람들이 양극 사이에 더 많은 사고를 할 수 있기를 바랍니다. 그녀의 몸은 마치 산언덕처럼 기복이 있어서, 원시의 생식 숭배와 홍산紅山 문화,** 그리고 유사有史 이전의 예술과 가까우며, 천 무늬로 만들어진 어깨의

* 유대계의 프랑스 시인. 아폴리네르, 피카소 등과 함께 입체주의, 초현실주의의 탄생에 크게 기여했다. 그의 시는 회화적이며 풍자와 해학이 뛰어나다. 시집으로 《중앙 실험실》, 《주사위 통》 등이 있다.
** 중국 신석기 후기(약 7,000~8,000년 전의 문화를 가리킨다. 주로 라오닝 성遼寧省 서부 일대에 분포한다. 1935년 라오닝 성 츠펑 시赤峯市 홍산紅山에서 발견되었다. 홍산 문화는 경제 면에서 농업과 목축업의 중간 지대에 속한다.

The Soul of the Sculptor

살결에서는 문명의 서광을 엿볼 수 있습니다.

　이러한 느낌은 주자이거우九寨溝로 가는 도중에도 찾을 수 있었습니다. 쓰촨四川의 산골 처녀를 보는 순간, 그녀의 둥근 얼굴에서 한나라 때의 항아리를 떠올릴 수 있었습니다. 얼마 전 홍콩에서 이와 같은 영감을 받아서 만든 작품을 전시했는데, 어느 독일 예술가가 저에게 혹시 도미에Honoré Daumier*를 좋아하지 않느냐고 물었습니다. 그는 제 작품에서 도미에의 흔적을 발견한 것입니다. 저는 그에게 "당신이 무슨 말을 하고 싶은지 알고 있습니다. 당신은 제 작품이 도미에로부터 영감을 받은 것이라고 생각하지만, 사실은 그렇지 않습니다."라고 말했습니다. 그러고는 그에게 중국 한나라 때 항아리를 본 적이 있느냐고 되물었습니다. 그는 "저도 당신이 무슨 의미로 말하는지 잘 알고 있습니다. 그러고 보니 당신은 중국 한나라 때 항아리에서 영감을 받으셨군요."라고 말했습니다. 우리 사이에는 이처럼 흥미로운 대화가 오고 갔습니다. 고원의 뜨거운 햇볕은 처녀의 얼굴에 붉은색이 두드러지도록 했으며, 이 작품은 '한나라 항아리'를 만드는 방식으로 만들어졌습니다. 저는 명청明淸 이래의 정교한 도자기보다는 고대의 수수한 도자기를 더 좋아합니다. 도자기가 정교할수록 공예工藝에 가깝지, 예술은 아니라는 생각이 듭니다. 고대의 도자기는 질박하면서 본래의 단순함이 있어서 순박한 미를 갖고 있는데, 이는 그 당시의 가요歌謠와 닮은꼴입니다.

　저의 아버지는 중국 고전 문학에 상당히 조예가 깊은 교사였습니다. 어렸을 때 기억을 더듬어 보면 아버지는 줄곧 핍박을 받았으며, 독재 정치의 탄압 대상이었습니다. 최근에 아버지가 새로 내놓은 시집에 저는 〈아버지와 그의 시〉라는 시를 한 편 썼습니다. 문화 혁명 때에는 아버지가 검은색 솜저고리를 걸치고 두 손을 뒤로 묶인 채 거리를 끌려 다니는 것을 보았습니다. 문화 혁명

* 프랑스의 화가·판화가. 1808년 마르세유에서 태어났다. 14세부터 그림을 배우기 시작하여 실명할 때까지 19세기 프랑스의 사회와 정치를 풍자만화로 그려 내었다. '시사 풍자만화의 아버지'라는 찬사가 그의 뒤를 따르지만, 오히려 묘비명에 적힌 대로 '위대한 예술가이자 위대한 시민, 선인'이란 표현을 더욱 좋아했을 법한 인물이다.

Wu Weishan

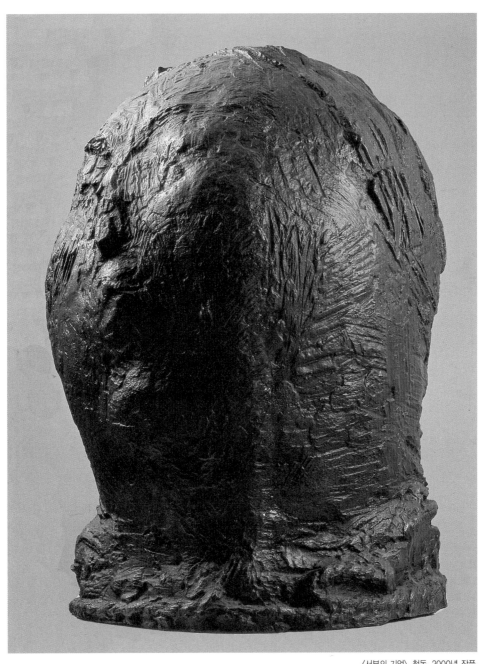

〈서부의 기억〉, 청동, 2000년 작품

The Soul of the Sculptor 59

후에 아버지의 복장은 잿빛 중산복으로 바뀌었는데, 그 후에 다시 옷이 바뀌었습니다. 8년 전, 아버지가 큰 병을 앓고 난 후 저는 마음속에 새겨져 있던 이미지로 아버지의 조각상을 만들었습니다. 머리를 약간 위로 들고서, 광대뼈가 툭 튀어나와 있고, 얼굴은 여위어 뼈가 드러나며, 눈에서는 모호한 빛이 비치면서 흐트러진 머리카락이 가지런히 뒤로 넘어가 있는 이미지였습니다. 다음의 시는 아버지가 1971년에 쓴 것입니다.

瘦削未起鬢先秋
몸은 아직 여위지 않았는데 귀밑머리 먼저 가을이 오고
暮靄昏鴉怕倚樓
저녁노을 속 까마귀처럼 의지할 곳 없어 걱정하네
莫道斷鴻驚末路
저 무리에서 떨어진 기러기 맨 뒤에 길 떠나 겁낸다고 말하지 마오
蘆邊且聽水東流
갈대 옆에서 잠시 동쪽으로 흐르는 물소리 듣고 있다오

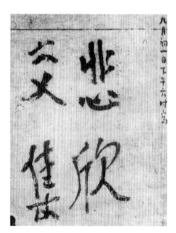

당시 아버지의 심경이 잘 나타나 있는데, 제 마음속에 새겨진 아버지의 모습도 바로 이처럼 평범한 지식인입니다.

홍이 법사弘一法師는 입적하기 전 '비흔교집悲欣交集'이라는 네 글자를 남겼는데, 이 네 글자에서 그의 내면세계를 엿볼 수 있으며, 특히 '비悲' 자는 그의 정신세계와 매우 비슷합니다.

홍이 법사의 절필 '비흔교집'

Wu Weishan

홍이 법사는 회화와 서예, 희극에 조예가 상당히 깊었고, 중국 최초로 사람을 모델로 그림을 그렸으며, 그가 지은 〈송별가送別歌〉는 지금까지 사람들에게 널리 구전되어 불리고 있습니다.

長亭外

정자 밖

古道邊

옛길 옆

芳草碧連天

향기로운 풀 푸르게 하늘과 이어졌고

晚風拂柳笛聲殘

저녁 바람이 버드나무를 스칠 때 피리 소리 남겨졌는데

夕陽山外山

산 너머 산 위에 석양이 지네

天之涯

하늘 끝

地之角

땅 귀퉁이

知交半零落

친구는 반쯤 떠나가고

一瓢濁酒盡餘歡

한 잔의 막걸리로 남은 기쁨 다하니

今宵別夢寒

오늘 밤 꿈은 얼마나 외로울지

The Soul of the Sculptor

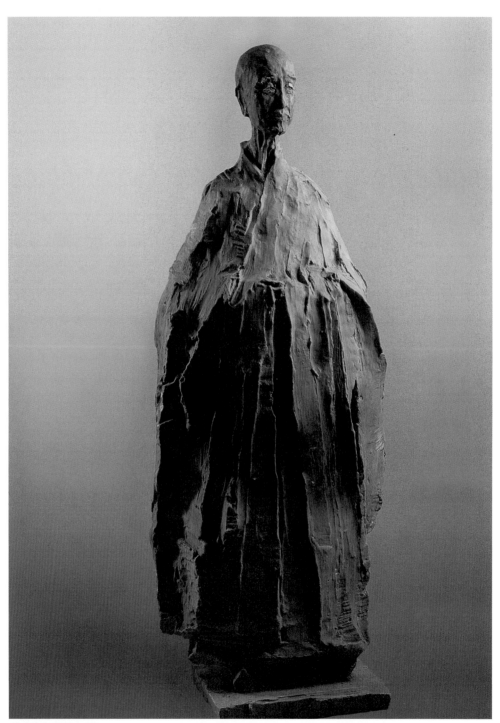

〈홍이 법사〉, 2006년 작품

홍이 법사는 중국 문화사에서도 중요한 위치를 차지하고 있습니다. 젊었을 때 그의 생활은 현란의 극치였지만, 출가 후에는 평범한 생활을 했습니다. 다음은 그가 젊었을 때 상하이의 명기 셰추원謝秋雲에게 준 시입니다.

風風雨雨憶前程	비바람 몰아치니 지난날 생각나고
悔悔歡場色相因	후회만 남은 쾌락의 인생에서 모든 것은 인연에 얽히네
十日黃花愁見影	물오른 국화 같은 그대 얼굴엔 시름에 그늘이 지고
一彎眉月懶窺人	초승달처럼 눈썹 예쁜 그대 규방 안에서 나른하네
冰蠶絲盡心先死	누에는 아직 실을 다 토하기 전에 마음이 먼저 죽었고
故國天寒夢不春	고향엔 날씨 차가워 꿈에서도 봄을 느끼지 못하네
眼界大千皆淚海	눈앞의 세계는 모두 눈물의 바다인데
爲誰惆悵爲誰顰	누구를 위해 슬퍼하며, 누구를 위해 걱정하랴

이 시는 당시 그의 생활 형편을 잘 반영하고 있는데, 그가 쓴 대련이 있습니다.

萬古是非渾短夢	오랜 세월의 잘잘못이 짧은 꿈처럼 몽롱하니
一句彌陀作大舟	아미타불 한마디로 깨달음으로 가는 큰 배를 삼네

속세의 풍파 속에서 외로운 봉우리의 꼭대기, 그 경치가 얼마나 참담한가! 홍이 법사는 사람의 생활에는 세 가지 형태가 있다고 생각했습니다. 첫째는 물질적 생활, 둘째는 정신적 생활, 셋째는 영혼의 생활인데, 정신적 생활은 일반적으로 지식인들의 생활이고, 영혼의 생활은 종교의 경지로서 내 스스로 도달할 수 없기 때문에 진실한 함의를 설명할 길이 없습니다.

〈황산 - 석봉〉, 우웨이산 작품

　작년에 다시 황산에 갔을 때 저는 황산의 세 가지 성질에 대해 썼습니다. 첫째는 미성美性, 둘째는 철성哲性, 셋째는 신성神性으로, 온 세상이 인정하는 황산의 아름다움은 "중국의 고적 중에 어느 곳이 가장 빼어난가 하면, 만고천지에 오직 이 산뿐이로다九州圖迹誇誰勝, 萬古乾坤只此山."라고 할 수 있습니다. 산과 구름, 우주의 기운과 산림의 기운이 하나로 합쳐져 철학적 사고를 하도록 하고, 높고 낮음, 움직임과 고요함 등 상반되는 것이 어우러져 황산과 이웃하는 지장보살의 성지인 주화산九華山과 함께합니다. 수많은 고승이 수행하여 신비로운 색채를 띠는 이 두 산은 서로 영향을 주고받기 때문에 황산이 신성神性을 갖게 되었다고 생각합니다. 물질적 생활, 정신적 생활, 영혼의 생활과 미성, 철성, 신성은 불교의 계戒, 정定, 혜慧와 깊은 관련이 있습니다. 계戒는 곧 물질적 생활 속의 많은 것을 끊는 것이고, 정定은 참선하여 삼매경에 이르는 것이며, 고요하고 먼 곳에 이르러 최종적으로 혜慧의 해탈을 얻는 것

입니다. 저는 줄곧 홍이 법사의 조각상을 만들려고 생각했지만 주저주저하며 시작할 수 없었습니다. 마치 유한한 것으로 도달할 수 없는 무한한 것을 추구하는 것과 같았습니다.

저는 또 점강 법사漸江法師*의 시를 매우 좋아합니다.

雲林逸興自高孤

예찬의 우아한 흥취는 스스로 고고하여

古木虛堂面太湖

고목 옆에 집을 지어 타이후를 마주 보네

曠覽不容塵土隔

멀리 둘러보며 속기에 가려짐을 용납하지 않으니

一痕山水淡若無

하나로 어우러진 산과 물은 없는 듯이 담담하구나

하늘과 땅, 물과 하늘 사이에 이미 어떠한 구분도 없으니, 이것이 선의 경지입니다. 점강 법사처럼 화가이고 시인이면서 출가한 사람이라야 이런 시를 쓸 수 있지만, 이 시는 그의 그림처럼 지나치게 차갑게 느껴집니다. 다음은 그가 지은 또 다른 선시禪詩입니다.

海藏多羅一葉舟　　망망대해에 일엽편주

不着兩岸不中流　　물가에도 대지 않고, 중간에 떠 있지도 않네

一篙撑出虛空外　　삿대질 한 번에 허공 밖으로 나가니

惹得春風笑點頭　　봄바람도 미소 지으며 고개 끄덕이네

* 중국 근대 화단에 많은 영향을 끼친 고승 중의 한 사람이다. 속세에서의 성은 강江이고, 이름은 도韜, 자는 육기六奇이다. 승려가 된 후에는 홍인弘仁이라고 했으며, 스스로 점강학인漸江學人, 점강승漸江僧이라고 했다. 시詩·서書·화畵에 능하여 '삼절三絶'이라는 칭호를 받았으며, 서법은 안진경顔眞卿, 행서는 예운림倪雲林을 따라 했다.

앞의 시에 비해 좀 더 따뜻한 의미가 두드러져, '봄바람의 우아함이 사물을 포용할 수 있는' 느낌이 있지만, 인간 세상의 사물이 아닌 데다 변화무쌍하여 내용을 파악하기가 쉽지는 않습니다. 이러한 시들은 모두 선禪의 경지를 표현합니다.

중국 불교 조각은 표정이 아주 다양하며, 자태는 이러한 선의 경지를 표현하고 있습니다. 메트로폴리탄 박물관에 아주 엄숙한 수나라 때의 불상이 있는데, 몇 번 그 앞에 가서 보고는 눈물을 흘린 적이 있습니다. 누가 불상을 만들었는지는 알 길이 없지만, 아마도 고향을 등지고 떠나 동굴 속에서 밤낮을 잊은 채 조각했을 것입니다. 세상과 완전히 격리되어 단지 인간 세상의 것과 부처에 대한 깊은 감정이 작품 속에 녹아들어 있으니, 저는 메트로폴리탄 박물관에 소장되어 있는 모든 소장품의 영혼이 마지막으로 이 작품에 녹아들어 있다고 생각합니다. 피아노 소리가 울려 퍼지는 박물관 한 곳에 두 눈을 감고서 그윽이 생각에 잠겨 있는 불상을 보고 있자면 동방의 자비로운 미소가 서양의 피아노 운율 속에 녹아들어 있는 듯하여, 시 같기도 하고 신선 같기도 합니다. 여기에서 저는 예술은 반드시 순수해야 하며, 예술가의 내면 세계는 진실한 감정으로 충만해야 한다는 느낌을 받았습니다. 공양드리는 마이지 산麥積山*의 소년 소녀, 큰 발의 피리 부는 여인, 춤추는 여자, 그리고 그들이 숭배하는 우상은 모두 미소를 짓고 있습니다. 이 미소는 중국 불교 조각의 불성佛性이 객관화되어 매력을 갖춘 것으로, 자성慈性과 미성美性뿐만 아니라

* 중국 간쑤 성甘肅省 톈수이 현天水縣에 있는 산으로, 194개의 석굴과 마애불이 있는 것으로 유명하다. 석굴 안에는 소상塑像과 벽화·석상石像 따위의 역사적 자료가 많다.

〈머리를 묶은 어린 소녀〉, 2003년 작품

Wu Weishan

시성詩性도 풍부합니다.

베이징 대학의 쭝바이화宗白華 교수는 저명한 미학자로, 제가 보기에 그의 미학 이론은 중국 미학 연구에서 중요한 이정표라고 생각합니다. 그는 〈흐르는 구름 · 해탈流雲 · 解脫〉이라는 시에서 다음과 같이 말했습니다.

笛聲遠遠吹來	멀리서 피리 소리 들려오니
月的幽凉	달도 처량하고
心的幽凉	마음도 처량하며
同化出宇宙的幽凉了	우주마저 처량해지네

심深 · 원遠 · 공空 · 유幽 · 적寂은 제가 특히 좋아하는 것들로, 종종 이것을 제재로 작품을 만들지만, 시대에 따라서 피리 소리에 대한 이해가 달랐기 때문에 만드는 기술 또한 달랐고, 사용하는 재료도 차이가 있었습니다. 똑같은 느낌으로 1994년 제 딸아이의 상像을 만들어 '봄바람春風'이라고 이름 지었습니다. 당시 저는 병이 나서 집에 있었고, 딸아이는 유치원에서 돌아오는 길이었는데, 작은 치마를 휘날리며 한쪽 다리를 살짝 드는 모습이 참으로 예뻐 보였습니다. 딸아이가 아주 어렸을 때 하늘을 보는 것을 좋아해서, 저는 쭝바이화 교수의 〈흐르는 구름 · 그녀流雲 · 她〉라는 시를 빌려서 딸아이가 좋아하는 몽상을 표현했습니다.

她是蹁躚的蝴蝶	그녀는 훨훨 춤추는 나비
夢游世界的詩園	꿈나라 시 정원을 날아다니네

〈원고遠古의 피리 소리〉, 청동, 1998년 작품

저는 마음속에 시의詩意가 없고 순박한 감정이 없다면 그가 만든 작품 또한 사람을 감동시킬 수 없다고 생각합니다. 메트로폴리탄 박물관의 소장품은 불교 조각이지만, 그것이 담고 있는 인간 세상의 감정은 아주 큰 것입니다. 흔히 말하는 진眞, 선善, 미美라는 것은 감정의 참됨, 마음의 선량함, 예술 형식의 중후한 아름다움입니다.

타고르의 시 〈한 가닥 마음의 현〉으로 제가 만든 한백옥漢白玉 작품 〈동童〉을 표현하고자 합니다.

당신의 눈동자 속에 빛나고 있는
내 희망의 등불
내 영혼의 그림자는
당신의 얼굴에

저는 쓰촨四川 대족석각大足石刻이 중국 불교 조각의 가장 위대한 본보기라고 생각합니다. 중국의 불교 예술은 간다라 예술의 영향을 받아 서역에서 시작하여 서서히 중원 지역으로 들어왔으며, 북위北魏 시기의 쓰촨 대족석각에 이르러서는 중국 본토화의 경향이 절정에 달했습니다. 중국 문화의 폭넓은 포용성은 서방에서 전래된 예술을 완전히 자국의 문화 속에 흡수했으며, 그 후 자국의 것으로 바꾸었습니다. 왕차오원王朝聞 선생은 바오딩 산寶頂山 석각 중의 관음觀音을 동방의 '비너스'라고 평가했습니다. 그 아름다움은 비길 데가 없으며, 동방 최고의 심미적 경지가 고스란히 조각의 형식에 투사되어 있습니다.

한나라 때 '용俑'은 평평하고, 당나라 때 '소塑'는 둥글고 토속적이지만, 유독 북위北魏 때 '상像'은 기개가 있고 신선하며 우아하여 사람을 감동시키고,

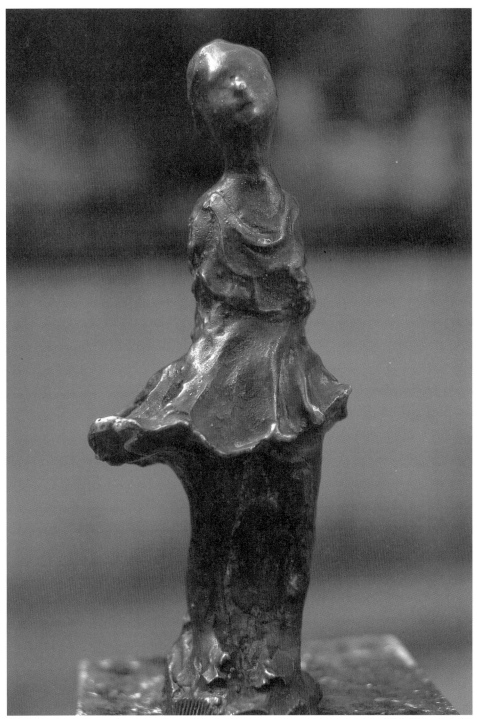

〈춘풍〉, 청동, 1996년 작품

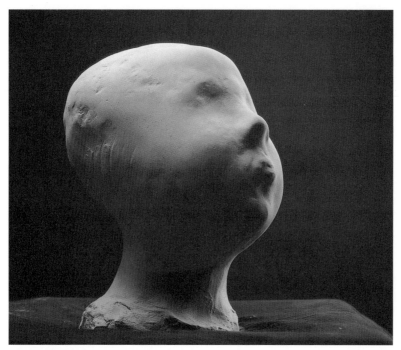

〈동童〉, 한백옥, 1998년 작품

자연스럽고 편안한 느낌을 줍니다.

　지금까지 많은 조각 작품에 대해 이야기했는데 모두가 모호성이 있었습니다. 그래서 모호성이 있어야 시성詩性을 갖추고 있는 것은 아닌지, 예술품이 최고의 경지에 이르려면 모호함이 있어야 하는 것은 아닌지 생각할 수도 있습니다. 이 역시 다 그런 것은 아니며, 대개의 작품은 표면이 아주 매끄럽고 간결합니다. 대표적인 예가 브랑쿠시Constantin Brancusi의 작품입니다. 그의 작품은 단순하면서 숭고의 절대성을 갖추고 있고, 초연한 격세감이 있으며, 재료의 작은 부분까지 충분히 내재된 성질을 드러내고 있습니다. 브랑쿠시가 조각한 〈잠자는 뮤즈〉는 매우 추상적이어서 얼굴 부분은 아무것도 없고 단지 깊이 잠

Wu Weishan

든 기하체입니다. 그러나 이 기하체는 무수히 많은 세부적인 내용이 있고, 약간 평면 구조로 구성된 거대한 '핵에너지'가 있습니다.

서양에서는 19세기 말부터 20세기 초에 신원시주의 경향이 출현했습니다. 많은 예술가가 '원시' 속으로 들어갔으며, 다시 원시의 정신을 끌어와 펼쳐 보였습니다. 이것이 신원시주의이며, 또한 현대인의 고대 원시인의 생활에 대한 회상입니다. 사람들은 허위적인 것을 떨쳐 버리고 자연의 본질을 회복하고자 합니다. 원시 정신은 생식 숭배를 가장 중요시했는데, 그 이유는 원시인들이 자연을 정복하는 데 노동력이 제일 필요했기 때문입니다. 그다음은 공간에 대한 공포입니다. 원시인들은 미래 세계에 대해 알지 못했기에, 끝없이 광활한 것은 두려움의 대상이 되었습니다. 따라서 그들은 가장 단순하고 가장 간단한 것으로 천지와 맞서고, 추상적인 본능을 펼쳐 보였습니다.

만물에 영혼이 있다는 것은 모든 사물에 영혼이 있다는 뜻입니다. 브랑쿠시의 〈공간 속의 새〉는 영적인 것과 영혼을 새에 반영한 것으로, 새는 인간 세계의 것이면서 또한 세상과 떨어진 것입니다. 이 작품에는 표면의 매끄러움과 손으로 만져서 알 수 없는 것이 모두 체현되어 있습니다. 또 서로 포옹하면서 키스하는 두 사람을 표현한 〈입맞춤〉이라는 작품이 있는데, 중국 동한東漢 시기에도 똑같은 제재의 작품이 있습니다. 남녀가 서로 좋아하며, 평안하게 생활하는 행복한 가정을 표현한 것입니다. 브랑쿠시의 표현 수법과는 다르게 매우 모호하게 만들어졌지만, 모호함 속에 본질이 감추어져 있기 때문에 자세히 보아야만 이해할 수 있습니다. 산을 올라갈 때, 온 산에 안개가 자욱하면 어디가 길인지 분간할 수가 없지만, 방향을 정확하게 잡고서 감각에 의지하여 올라가다 보면, 햇빛이 비치고 안개가 걷힐 때 지금까지 걸어온 길을 분명히 볼 수 있는 것과 같은 이치입니다.

일본 고대에 마쓰다松田라는 무사가 있었는데, 감각과 정신에 의지하여 칼

을 썼으며, 검술이 탁월했다고 합니다. 어느 날 홀연히 깨달은 바가 있어 더는 칼을 잡지 않고 밭에 나가 농사를 짓기 시작했습니다. 한번은 해진 옷을 입고 주막에서 밥을 먹고 있었습니다. 사람들의 놀림을 받았지만 전혀 개의치 않았습니다. 때마침 탁자 위로 파리 한 마리가 날아다니자 무심결에 젓가락으로 잡아서 아무렇지 않게 버렸습니다. 이 광경을 지켜본 사람들은 모두 깜짝 놀랐습니다. 이처럼 예술은 종종 모호와 무의식적인 것에서 최고의 인식을 나타내기도 합니다. 일본 무사의 이야기와 중국 당나라 때의 기생 공손대랑公孫大娘의 검무劍舞는 서예가로 하여금 서예에 대한 인식을 불러일으키는 전고典故로 비슷한 점이 많습니다.

이전에 저는 로댕을 매우 좋아했지만 지금은 그의 작품이 너무 인성화人性化되어서 미성美性의 단계에 있다고 생각합니다. 그의 작품을 보면 마치 봄비처럼 따뜻한 마음이 단번에 사람을 매료시킵니다. 앞서 미성美性, 철성哲性, 신성神性의 세 단계를 언급했는데, 로댕은 뒤 두 단계에 훨씬 미치지 못하지만, 그의 예술은 세상에 쉽게 받아들여지고, 생활의 온정을 잘 표현했습니다.

브랑쿠시는 기하 원주 형태의 나뭇조각으로 젊은 여자의 몸을 추상적이면서도 단순하게 나타내어 조각의 본능성과 단순성을 완벽하게 표현했습니다. 반면에 로댕은 매우 현실적으로 인체를 표현하여 생명의 운동감과 빛의 감각을 나타냈습니다. 브랑쿠시는 또 다른 조각 작품에서 모든 것을 하나의 장대로 표현하여 간략화할 수 있는 최고의 경지로 나타냈습니다. 마치 시에서 단지 한두 마디로 모든 내용을 표현하는 것과 같습니다.

좀 전에 말한 공간에 대한 공포는 원시 사유에서 가장 중요한 특징입니다. 그러나 현대 예술가들은 원시적 사유에서 벗어나지 못하고 결국 조상들이 남긴 것을 그대로 답습하는 경향이 있습니다. 자코메티는 현대 생활 속에서 인간과 인간 사이에 존재하는 거리감을 보았습니다. 세상에서 가장 먼 공간적

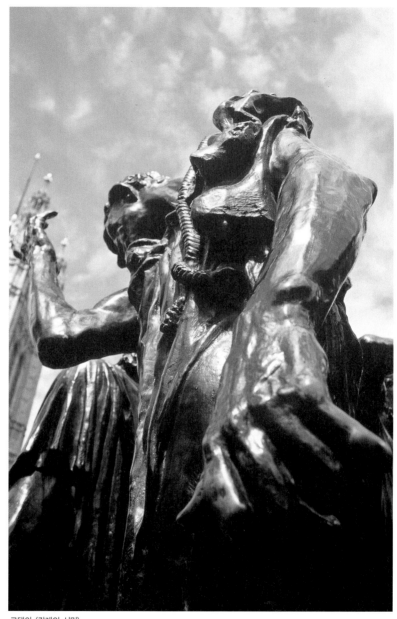

로댕의 〈칼레의 시민〉

The Soul of the Sculptor

거리는 우주에 존재하는 것이 아니라, 사람의 두 콧구멍 사이에 존재하는 거리입니다. 왜냐하면 두 콧구멍 사이의 거리는 영원히 좁혀질 수 없기 때문입니다. 지구 반대편에 있는 미국은 비행기를 타고 열 시간이면 갈 수 있고, 인류가 달에 가는 것도 이미 오래전에 현실이 되었습니다. 이러한 거리는 모두 사람의 콧구멍 사이의 거리보다는 멀지 않습니다. 자코메티의 예술은 '말라 터진 가을바람' 식으로 사람을 줄였다 늘였다 합니다.

아프리카의 나무 조각彫刻도 여러 종류의 형태가 있습니다. 피카소의 초기 작품 중에 보이는 선 형태의 인물 속에서도 이러한 모습을 발견할 수 있지만, 그들의 표현 방식은 다소 차이가 있습니다. 아프리카의 나무 조각에 보이는 선 형태는 형식 면에서는 자코메티와 비슷해 보이지만, 그것이 표현하고자 하는 것은 인간과 자연의 조화로, 매우 낙관적입니다. 반면에 자코메티의 작품은 몹시 비관적입니다. 그의 작품이 사람들에게 받아들여지는 까닭은 그의 냉엄한 철성哲性이 현대인들의 마음속 깊이 있는 생각을 반영하기 때문입니다. 자코메티는 인물만 이렇게 조각한 것이 아니라, 동물을 조각할 때도 길게 늘여서 표현했습니다. 워싱턴 국립 미술관에는 그가 만든 〈개〉라는 작품이 전시되어 있습니다. 로스앤젤레스에 사는 친구는 제가 워싱턴 미술관에 가서 그 '개'를 본다면 많은 점을 느낄 수 있을 것이라고 말했습니다. 역사는 마치 큰 파도가 모래를 쓸고 지나가는 것과 같아서, 진정으로 남겨 둘 수 있는 것은 아주 적습니다. 바닷가에 있는 큰 바위들도 결국에는 파도에 쓸려 작은 모래알로 변하고 일부만 그대로 남게 되지만, 표면은 이미 파도에 쓸려 매끈하게 됩니다. 자코메티의 작품 〈개〉를 보고 전시관을 나오는데, 작품과 너무나도 닮은 실제 개를 만났습니다. 참으로 우연의 일치였습니다.

이탈리아의 조각가 마리노 마리니Marino Marini*의 작품은 원시적인 둥근 느낌을 주며, 고전의 고요함을 힘의 영원함으로 바꾸어 응고된 움직임이 있습니

* 이탈리아의 현대 조각가. 20세기 조소를 대표하는 세계적인 인물 중의 한 사람. 특히 '말과 기수' 시리즈는 널리 알려져 있다. 그 외에도 예리한 직관으로 인물의 특징을 잘 나타낸 초상 작품과 여성의 누드를 주제로 한 작품 등이 있다.

Wu Weishan

다. 그의 작품은 모두 원시주의에서 나온 것으로, 일부 작품은 양사오仰韶 문화와 매우 일치합니다. 양자는 모두 공통적인 것을 추구했다고 할 수 있습니다. 인류 문명의 발전은 마치 둥근 원과 같아서, 시작점과 끝점은 반드시 겹치게 되어 있습니다. 그리고 또 하나의 시작점과 새로운 겹침이 있게 되고, 이렇게 끝없이 순환 반복합니다.

그래서 고대와 현대에는 서로 비슷한 것이 많습니다. 마리니가 조각한 말은 응고된 움직임을 표현했지만, 중국의 '마답비연馬踏飛燕'*과는 차이가 있습니다. 비상하는 제비와 가느다란 말 다리, 그처럼 달리는 느낌과 응고된 느낌은 다릅니다. 동양인들은 선의 율동을 강조하지만, 서양인들은 면의 자름과 규모의 과학적이고 유기적인 조합을 좋아합니다. 난징 박물관에 소장된 중국 동한東漢 시대의 한 조각품은 앙리 마티스의 작품 〈춤〉을 연상시키는데, 사람들이 손을 잡고 함께 춤을 추는 장면은 매우 흡사합니다. 마티스를 숭배하는 사람들이 많지만, 사실은 중국 한나라 때 이미 그보다 훨씬 훌륭한 작품이 있었습니다.

한번은 제가 이런 농담을 한 적이 있습니다. 유화를 배우는 어느 학생이 모든 모델의 입을 붉은색으로 그리자, 선생이 그 학생에게 모델의 입술이 그렇게 붉지 않은데 어째서 그런 모습으로 그리느냐고 물었습니다. 그러자 학생은 르누아르가 그린 인물의 입술이 모두 붉은색이기 때문이라고 대답했습니다. 선생은 르누아르가 그린 것은 모두 립스틱을 바르는 걸 좋아하는 여인이라고 말하자, 그 학생은 비로소 크게 깨달았습니다. 이처럼 예술을 배우는 데 지나치게 경직되거나 융통성이 없어서는 안 됩니다.

중국 대륙에 '조소감彫塑感'이라는 표현이 유행하는데, 사람들은 '조소감'이라는 것은 코가 높고 눈이 깊어서 공간적 대비가 강한 것이라고 알고 있지만, 실은 잘못된 생각입니다. 중국의 고대 조각은 매우 훌륭하지만 얼굴 부분

* '마초용작馬超龍雀' 또는 '동분마銅奔馬'라고도 함. 동한 시기에 만들어진 청동기로, 1969년 간쑤 성 우웨이武威에서 출토되었다. 묘지의 주인은 장씨 성을 가진 장군으로, 현재 간쑤 성 박물관에 소장되어 있다.

〈춤추는 사람〉, 2007년 그리스에서 촬영

이 아주 평평합니다. 이전에 우리가 러시아의 예술을 배울 때는, 러시아 사람의 얼굴 윤곽이 뚜렷하기 때문에 조각가들도 그렇게 작품을 만들었습니다. 러시아의 조각을 배운다고 해서 자신이 러시아 사람이 되는 것은 아닙니다. 동양인들의 평평함 속에 풍만함이 보이는 것도 조소감의 다른 형식입니다. 예술을 배우는 데 표면에만 머물러 있게 되면 자신을 잃어버리게 됩니다. 어떠한 조각을 하든지 항상 조형이나 형식 언어 방면에 수련을 쌓아야 합니다. 시 역시 마찬가지로, 모든 시인은 자신이 지은 시구를 다듬고 퇴고하면서 내용을 깊이 있게 합니다.

조각의 과정은 곧 번잡한 것을 없애고 간단하게 하는 과정으로, 간결하게 만드는 방법은 근육과 뼈와 영혼만 남기는 것입니다.

조각의 과정은 또 덧붙여 가는 과정으로, 덧붙이는 방법은 원래 작품에 속한 것을 더하는 것입니다.

조각은 여러 번 생각하여 고쳐 나가는 것입니다. 과정이 길든 짧든, 결국은 단숨에 하거나 혹은 자연스럽게 조각하여 드러내는 것입니다.

강연을 시작할 때 사람들이 많지 않기 때문에 저는 이 공간을 한 수의 시처럼 생각했고, 그래서 조각의 시성詩性에 대해 이야기했습니다. 지금은 이미 사람들로 가득 차서 마치 한 편의 산문처럼 느껴지기 때문에, 시성에 대한 논의는 여기서 마칠까 합니다.

― 이 글은 필자가 마카오 유네스코 센터와 마카오 대학에서 강연한 것이다.

Ⅲ. 예술의 정담情談

저는 보통 한담閑談을 좋아하는데, 오늘 이 자리가 예술에 대한 정담을 나.
누기에 아주 적절하다고 생각합니다. 대학원생들이나 학자들이 자신의 생각
을 학술지에 발표하려면 시간이 꽤 걸리지만, 담화談話라는 것은 그 자체가
배우고 정리하며 귀납하는 과정이므로 빠르고 쉽게 교류할 수 있습니다. 그래
서 저는 이런 포럼forum이 어느 정도 학술적인 것을 자유롭게 발휘할 수 있는
좋은 형식이라고 생각합니다.

전통에 관하여

예술학 교수 장다오이張道一 선생은 앞으로 예술의 경쟁은 단순한 테크닉
겨룸이 아니라고 말했습니다. 제가 생각하기에도 고정된 테크닉은 없다고 보
는데, 그저 평범한 사람만이 하나의 형식이나 테크닉을 부둥켜 잡고서 놓지
않습니다. 피카소에게 어떤 테크닉이 있습니까? 그의 작품을 감상하고 나서
느낀 점은, 그의 우수성은 다른 시기에 다른 기교와 새로운 견해를 갖고서 새
로운 감각을 새로운 창작에 가미했다는 데 있다는 것입니다. 피카소 자신과
그의 삶, 그리고 예술에 대한 추구 자체가 예술입니다.

저는 오늘 이 자리에서 강연하는 데 다소 부담을 느꼈습니다. 가장 큰 이유
는 제가 표준어를 잘 구사하지 못하기 때문입니다. 제가 유럽에 있을 때, 네덜
란드 라이덴Leiden 대학 한학漢學 전공 교수가 저와 이야기를 나누더니 제 발
음이 중국 황해 연안의 발음과 비슷하다고 했습니다. 그는 서양의 과학 정신

Wu Weishan

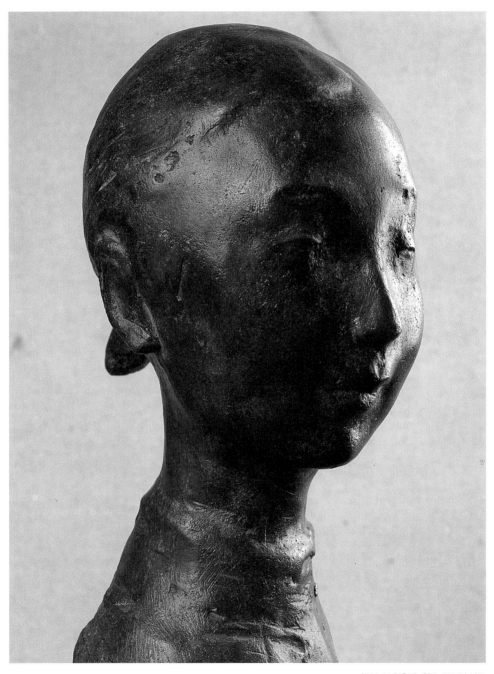

〈중국 소녀〉(측면), 청동, 2001년 작품

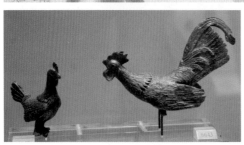

위 _ 〈쌍탁쌍비쌍고영雙啄雙飛雙顧影〉, 2002년 작품
아래 _ 〈닭〉, 2007년 그리스에서 촬영

을 가지고 중국의 언어를 연구했는데, 저는 언어마다 특색이 있어야 좋다고 생각합니다. 중국 사람들이 모두 아나운서처럼 말한다면 얼마나 무미건조하겠습니까? 이 점은 예술도 마찬가지입니다. 모두들 수탉을 그린다면 저는 암탉을 그리겠습니다. 수탉만 있다면 닭이 어떻게 번식을 할 수 있겠습니까? 고향을 떠난 지 22년이 흘렀지만, 저는 아직도 사투리를 섞어 씁니다. 제 고향의 젊은이들은 제가 쓰는 진짜 사투리는 잘 알아듣지 못합니다. 교통과 통신이 발달하면서 세계의 공간과 거리가 날이 갈수록 좁아지고 교류가 활발해짐에 따라 사투리도 새로운 것을 받아들여 새롭게 조합을 이루고 뒤섞이게 되었습니다. 예술과 언어는 비슷한 경우라고 생각합니다. 발전하는 과정에서 일정한 수준을 유지하면 내재된 특색을 갖게 됩니다. 오늘은 청중이 많지 않아서 조금 덜 긴장되는데, 만약 제가 잘못 말하면 지적해 주시기 바랍니다. 예술 앞에서는 옳고 그름이 없으니, 제가 좀 대범하게 하면 어떻고, 변형을 시킨들 또

Wu Weishan

어떻겠습니까? 예술은 생활에 근원을 두면서 생활보다 높아지려 하고, 생활에서 벗어나 승화하려고 합니다. 물론 종교적인 제재를 표현한 많은 작품이 생활에서 크게 벗어나는 경우도 있지만, 그것은 형이상학적인 관념이나 경건한 종교 감정에 끌려서 창작된 것으로, 생활의 영향을 받기는 했지만 생활 속에서 서서히 자라난 것은 아닙니다.

권위에 관하여

한 사람의 진정한 사상의 불꽃이 짧은 논문이나 몇 마디 말 속에 드러나기도 합니다. 요즘 학계에서는 책을 쓰는 것이 하나의 유행처럼 되었지만, 자신의 관점이 없는 경우가 많고, 억지로 여기저기서 문장을 끌어 모아서 출판하는 경우가 태반입니다. 공자의 《논어》가 몇 글자로 이루어져 있습니까? 그럼에도 공자의 사상이 얼마나 오랫동안 중국에 영향을 끼쳤습니까? 그는 마치 염료染料처럼, 단지 한 방울만 떨어뜨려도 항아리 속의 물을 붉게 물들일 수 있지만, 요즘 학문하는 사람들을 보면 오히려 항아리 속에서 한 방울을 떠서 다시 희석하는 물로 사용하려고 하니, 결국 자홍색에서 짙은 붉은색, 짙은 붉은색에서 묽은 붉은색, 묽은 붉은색에서 무색이 되도록 합니다. 보기에는 물이 많아 보이지만 실은 이미 묽어져 아무런 색깔이 없습니다. 저는 물의 네 가지 형태로 현재 학술계의 네 가지 인물상을 묘사한 적이 있습니다.

첫 번째는 높은 산에서 흘러내리는 폭포입니다. 이 물은 평생 끊이지 않으며, 그것의 수원水源은 많은 설산이 녹아서 된 영양분입니다. 사상과 학식이 넓고 심오하여 매우 이루기 어려운 것으로, 동서양의 학문을 통찰할 수 있는 대사大師급의 인물입니다. 두 번째는 계절성의 폭포입니다. 빙설이 녹을 때만 있으며, 보통 어떤 학문 분야에서 창조적이거나 두드러지지만, 수원이 넓거나

The Soul of the Sculptor 81

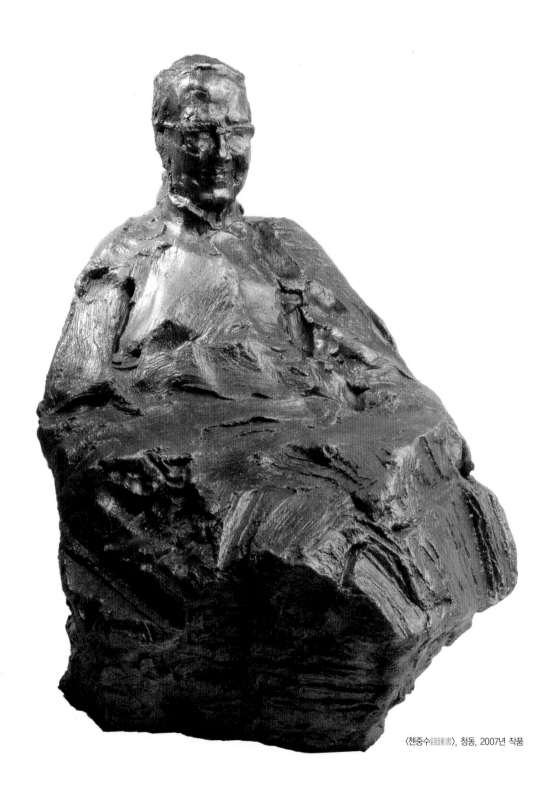

〈첸중수錢鍾書〉, 청동, 2007년 작품

깊지 않아서 첫 번째 부류의 넓고 심오함에는 미치지 못합니다. 세 번째는 산에서 솟아나는 샘물입니다. 대개는 잠잠하여 소리를 들을 수 없으며, 종종 자연환경이 좋거나 인적이 드문 곳에 있습니다. 샘구멍이 깊어서 샘물이 끊임없이 흘러나오며, 비록 명망은 없지만 사람을 양성할 수 있습니다. 이런 부류는 대학이나 사회에 많습니다. 네 번째는 인공 폭포입니다. 일반적으로 관광지에 있으며, 높이는 두 자를 넘지 않고, 모터로 물을 순환시킵니다. 사람들이 와서 구경하고 사진을 찍어 주길 원하는데, 이러한 인공 폭포는 대대적으로 선전을 해야만 구경을 오고, 일단 모터가 멈추게 되면 물은 금방 더러워집니다. 물론 산에 있는 샘도 경제적으로 개발되면 상업화되고, 역시 금방 오염되고 맙니다.

예술가는 본래 예술에 마음을 집중하지만, 유명인이 되고 나면 연회에도 참석해야 하고, 곳곳에서 열리는 개막식에도 가야 하며, 여기저기 관계를 맺게 됩니다. 심지어는 자신과 상관이 없는 분야에도 발을 담그게 됨으로써 스스로 꼬리표가 되어 마치 꽃꽂이에 사용된 꽃처럼 서서히 말라 갑니다. 역사는 냉정하여 마치 대중목욕탕처럼 그 안에서는 모든 사람이 껍데기를 벗고서 나체가 되어 잘생겼는지 못생겼는지를 평가받게 됩니다. 인류의 대박물관에 들어가 보면 무엇이 예술인지를 알게 될 것입니다. 오늘날 중국 예술계의 상황은 1960년대에 상을 받은 영웅을 기준으로 1980년대의 창작을 평가하고 있는 터라 생각이 모두 경직되어 있습니다. 그런데 페이샤오퉁費孝通 선생은 놀랍게도 난징 대학에서 강연할 때 다음과 같이 말했습니다. "제가 오늘 난징 대학의 명예 이사장이 될 수 있었던 것은 오로지 중국 문화의 산물입니다. 제 박사 학위는 옛날 사회에서 받은 것으로, 만약 지금 박사 시험을 치르라고 한다면 합격하지 못할 것입니다. 저는 컴퓨터도 사용할 줄 모르고, 교수로서 현대적인 교육 방법도 잘 모릅니다. 중국인은 어른을 공경하고 어린아이를 사랑하는

민족입니다. 이것이 윤리입니다. 그렇지만 학술이라는 것은 마땅히 평등해야
합니다."

교류에 관하여

예술은 교류가 필요하지만, 반드시 본래 모습의 청순함을 유지해야 합니다.
제가 미국에 있을 때, 친구인 장샤오펑張笑楓 여사가 저를 96세 고령의 노조
각가에게 데리고 갔습니다. 그녀는 이 어르신이 참 재미있고, 중국의 서양 미
술사 학자인 친쉬안푸秦宣夫 교수와 표정이나 행동거지가 무척 닮았다고 했
습니다. 다른 종족의 사람이 똑같이 생긴 것 또한 문화 현상입니다. 친쉬안푸
교수는 젊은 시절 칭화 대학淸華大學 외국어과에 있었고, 오랫동안 독일, 프

미국 금문교의 웅장한 자태

랑스, 벨기에 등지의 외국에서 생
활했지만, 그와 같은 시기의 중국
화中國畵 교수인 양젠허우楊建候
선생은 외국이라고는 나가 본 적이
없습니다. 두 사람은 나이가 비슷
하지만 기질과 정취는 완전히 달랐
습니다. 친쉬안푸 교수의 용모와
행동거지, 언행을 보면 그가 이국
문화의 영향을 받았다는 것을 금방
알 수 있습니다. 그와 푸바오스傅
抱石* 두 사람이 중국 전통 만담인
샹성相聲을 한다면 모두 박장대소
할 것입니다. 장샤오펑 여사는 걸

* 중국 근현대 화단을 대표하는 주요 인물. 창작과 이론 분야 모두에서 두각을 나타냈으며, 중국의 전통적 화법에
새로운 기법을 접목하여 산수화 분야의 새로운 영역을 개척했다. 저서로는 《중국 고대 산수화사 연구》, 《중국 산수
인물 기법》, 《중국 회화 이론》 등이 있고, 대표 작품으로는 〈난정도蘭亭圖〉, 〈여인행麗人行〉, 〈구가도-상부인九
歌圖-湘夫人〉, 〈강남춘江南春〉 등이 있다. 2006년 7월 29일 베이징에서 개최된 미술품 경매에서 그가 1960
년 3월에 그린 〈우화대송雨花臺頌〉(241×326cm) 한 폭이 55억 원에 낙찰되었다.

Wu Weishan

어서 금문교를 건너, 친쉬안푸 교수와 똑 닮은 그 노조각가를 만나러 가겠다고 했습니다. 그녀는 30여 년간 미국에서 생활하면서 늘 걸어서 금문교를 건너가고 싶었지만 그 꿈을 이루지 못했다고 합니다. 그녀의 말이 이해가 되는 것이, 난징에 사는 사람들 중에서도 걸어서 창장長江 대교를 건너 본 사람은 많지 않을 것입니다. 이튿날 새벽 버스를 타고 금문교에 도착해서, 다리 한쪽 편에서 건너편을 바라보면서 걸어가면 시간이 얼마나 걸릴까 생각해 보았습니다. 결국 40분 만에 그 다리를 건널 수 있었습니다. 이 과정에서 저는 많은 생각을 했습니다. 세상에는 다리가 많은데, 인류가 처음 만든 다리는 분명 돌덩이 하나, 나무 뭉치 하나로 만든 다리로, 이쪽과 저쪽의 거리가 멀지 않아서 몇 걸음 걸어가면 되는 정도였을 것입니다. 훗날 저는 '다리를 건너가 보면 그다지 길지 않다는 것을' 이라는 제목으로 한 편의 글을 썼습니다. 베이징에서 네덜란드 암스테르담 스히폴Schiphol 공항까지 열 시간이 걸리고, 상하이에서 로스앤젤레스 공항까지도 열 시간이면 됩니다. 이것을 하나의 긴 다리라고 본다면, 불과 열 시간에 동서양이 이어질 수 있습니다.

생동하게 '다리' 이야기를 했는데, 본론으로 들어가서 제가 1996년 학술 방문을 했던 네덜란드 '유럽 도예 센터' 에 대해 이야기하고자 합니다. 유럽에서는 도자기가 한창 유행하는데, 네덜란드에서는 여전히 전통적인 제작법을 고수하고 있습니다. 예술 활동가인 아드리아노Adriano는 어떻게 하면 도자기와 현대인의 생활을 좀 더 긴밀하게 결합하여, 현대의 사유와 예술적 관점의 메신저로 바꾸거나 혹은 도자기를 현대 생활 속으로 끌어들일 것인지 창의적인 아이디어를 생각해 내었습니다. 그것이 바로 해마다 네 차례 세계 각지의 예술가를 초청하여 유럽 도예 센터에서 작업하도록 하는 것입니다. 각기 다른 민족의 문화 정신을 가진 예술가들이 한 자리에 모이게 됩니다. 매회 30여 명

유럽 도예 센터에서 우웨이산 교수

의 예술가들이 참가하는데, 도예가뿐만 아니라 디자이너, 화가, 이론가, 조각가 등 다양한 분야의 예술가들이 초청되며, 간혹 영화 예술 전공자들도 참가합니다. 여기서 만들어진 작품은 각양각색으로, 전공이 각기 다른 예술가들이 만든 도자기는 똑같은 것이 하나도 없습니다. 매일 오전 열 시경, 커피 타임에는 서로 교류도 할 수 있습니다. 1개월 정도 작업하고 나면 각자 자신의 작품을 전시하며, 여기서 많은 것을 깨닫게 됩니다.

현재 중국의 예술은 기본적으로 보수적인 '근친 번식'과 단일화된 관리 유형이지만, 이 센터의 경우에는 관리 인원이 겨우 여섯 명입니다. 총재 한 사람과 예술 총감독을 맡고 있는 예술 대사, 그 밖에 회계와 허드렛일을 하는 사람들로 구성되어 있습니다. 이것은 예술 기관을 관리하는 데에는 많은 사람이 필요치 않다는 것을 말해 줍니다. 워싱턴 대학 미술 대학에도 근무하는 사람

Wu Weishan

이 몇 명 되지 않습니다. 조소 작업실에는 겨우 세 명, 즉 사실寫實적인 전공, 추상적인 전공, 사의寫意적인 전공 교수만이 있습니다. 사의적인 전공 교수는 일본에서 온 아큐阿Q라는 이름의 동양 예술가로, 제가 유럽 도예 센터에서 자주 중국인 아큐의 이야기를 해 주면서 농담을 하곤 했습니다. 그는 중국 문화에 대한 이해가 상당히 깊어서 아큐가 어떤 사람인지 잘 알고 있었지만, 특이하게도 이름을 그렇게 지었습니다.

유럽 도예 센터는 마치 '군대 훈련소에 끊임없이 병사들이 들어오고 나가는 것'과 같아서, 세계 각지의 예술가들이 이곳에 들어와서 일정 기간 작업을 하고 각자의 나라로 돌아간 후에는 그곳의 학술을 소개하고, 다시 또 다른 예술가들이 들어와서 작업을 하기 때문에 세계 문화를 교류하는 장소가 됩니다. 외국에 나가 볼 기회가 없었을 때에는 외국에 가서 어떻게 해야 할지 몰랐기 때문에, 비행기를 탈 때마다 선뜻 말을 할 수가 없었습니다. 네덜란드 항공사 스튜어디스가 무엇을 마시겠느냐고 물으면, 'water'라는 단어를 알고 있으면서도 그저 손가락으로 '물'을 가리켰습니다. 시간이 지나고 구미 사람들과 함께 생활하면서 그럭저럭 영어를 구사하게 되어, 느리지만 의사는 전달할 수 있게 되었습니다.

무슨 일이든지 '첫 악수'로부터 시작하게 되는데, 문화 교류가 바로 그렇습니다. 이번 교류는 저에게 네덜란드 여왕의 조각상을 만드는 계기를 마련해 주었습니다. 서양에서 초상 조각은 이미 높은 수준에 도달했지만, 지금은 그 일을 하는 사람이 없습니다. 역사 이래로, 중국에서는 우상을 만들었지, 개인의 가치를 존중하지는 않았습니다. 우상에는 몇 가지 형태가 있는데, 첫째는 고대의 불상이고, 둘째는 마오쩌둥 시대의 마오쩌둥 상이며, 셋째는 규격화된 공농병工農兵 상인데, 사람을 모두 '높고, 크고, 완전한' 형상으로 바꾸어 놓았습니다. 예를 들면, 양판희樣板戲*에 출연한 '양쯔룽楊子榮'은 짙은 눈썹에

* 문화 혁명 기간에 성행했던 일종의 무대 예술극으로, 현대 경극에 발레극이 결합된 형태이며, 극좌 세력의 권력 과시와 관객들의 의식화를 위한 선전 교육에 사용되었다.

네모진 얼굴 이미지였는데, 양판희가 끝난 뒤 영화에서도 그와 비슷하게 얼굴만 잘생긴 배우 탕궈창唐國强*이나 궈카이민郭凱敏이 인기를 끌었습니다. 그러다가 이전과는 전혀 다른 일본의 개성파 영화배우 다카쿠라 켄高倉健의 이미지가 등장했을 때, 단번에 사람들의 마음을 흔들어 놓았습니다.

지금이야말로 '주체 정신'을 더욱 발전시켜 나갈 때입니다. 10년 전 저는 지금의 젊은이들이 대부호나 유명한 가수를 숭배하면서, 문화사에서 뛰어난 인물에 대해서는 전혀 관심을 두지 않는다고 생각했습니다. 최근에 한 대학생과 대화를 나눌 기회가 있었는데, 그가 양전닝楊振寧이 누군지도 모르는 것에 크게 실망했습니다. 양전닝을 모른다는 것은 세계 역사에서 누가 우리 중국인의 열등 심리를 바꾸어 놓았는지 모른다는 것이기 때문입니다. 젊은이들이 역사 발전의 궤적을 이해하지 못하는 마당에 어떻게 전통 계승을 논할 수 있겠습니까? 그래서 저는 뛰어난 문화 인물 상을 조각하여 시대의 표제로 삼고자 결심했습니다. 그 밖에도, 중국의 초상 조각은 역사 이래로 훌륭한 성과를 거두지 못했습니다. 일부 미술사에서 신화로 여겨지는 초상 작품들은 사실상 개성이 없으면서도 이론가들에 의해 미화된 것이 많습니다. 이론가들이 예술성을 부여한 작품이 시대 문명의 찬란함을 제대로 표현하기는 어렵다고 할 수 있습니다.

5·4 운동 후, 류카이취劉開渠, 리진파李金發 등과 같은 예술가들이 서양 유학을 통해 현대 조각의 기초를 다진 것이 초기 단계입니다. 해방 이후 오랜 기간 마치 사진관에서 찍어 내듯이 공농병工農兵이나 모범 노동자 조각상을 만들었으며, 이러한 분위기는 아주 광범위하게 퍼졌습니다. 예술에서 규범화와 개념화는 막다른 골목이라고 할 수 있습니다. 본론으로 들어가서, 개혁 개방 후 젊은 예술가들은 과거의 '높고, 크고, 완전한' 양식에 대한 반발로 서양의 것을 배우게 되었고, 점차 극단으로 치달아 매우 기괴한 이미지를 만들었

* 중국의 국민 배우. 드라마 〈삼국지연의〉에서 조조 역할을 했으며, 최근에는 한류를 저지하기 위해 중국 스타들을 적극 지원해야 한다고 주장했다.

Wu Weishan

습니다. 그러나 이러한 시도는 진정으로 내면세계를 표현하고자 했던 것이 아니라, 이에 상응하는 사회 문화적 배경 없이 단지 표현 형식의 모방만이 있었을 뿐입니다. 저는 중국의 초상 조각이 제대로 발전하기 위해서는 우선 '사람'을 표현해야 한다고 생각합니다. 문화계 인사들을 조각하면서 저는 각자의 정신세계가 얼굴에 모두 기록되어 있다는 것을 알게 되었습니다. 그들을 연구하는 것은 곧 문화를 연구하는 것이고, 문화와 인물 조각상이 어떤 관련이 있는지를 연구하는 것이며, 예술이 인간 정신에 어떻게 삼투하고, 이러한 삼투 작용을 통해 어떤 방식으로 다시 밖으로 드러나는지 연구하는 것입니다. 제가 문화계의 여러 인물들을 조각했기 때문에 네덜란드 여왕의 조각상을 만들 수 있는 기회가 주어졌다고 생각합니다. 유럽의 많은 예술가들이 그녀를 조각했지만, 네덜란드 여왕은 "이것은 내 여동생이다."라고 하면서 만족스러워하지 않았습니다. 미국의 유명한 팝 아티스트 앤디 워홀Andy Warhol도 컴퓨터로 그녀의 초상을 만들어 준 적이 있습니다.

화제를 다시 친쉬안푸를 닮았다는 미국의 노조각가 이야기로 돌리겠습니다. 그는 독일 출신으로, 몇 년 전 단돈 5센트를 갖고서 미국으로 건너와 교회의 나무 조각 일부터 시작하여 오늘의 대가가 되었습니다. 작업실로 찾아갔을 때 그는 제가 중국에서 왔다는 말을 듣고 완고하게 말했습니다. "당신은 중국에 있어야지 미국에 와서는 안 됩니다. 여기에는 문화가 없어요." 또 파리에서 얼마 동안 있었느냐고 묻기에 루브르 박물관에 10일 동안 머물렀다고 대답하자, 그는 흥분하여 말했습니다. "10년은 머물러야 합니다. 파리의 공기는 늘 예술을 발산합니다." 하지만 제가 만약 파리에서 10년 동안 생활한다고 상상해 보면 엄청난 스트레스에 시달릴 것입니다. 사람의 일생은 유한하기에, 예술을 배우는 데에도 마치 잠자리가 수면을 건드리며 날아오르듯이 이것저것 조금씩 공부할 수밖에 없습니다. 의학 분야는 반드시 박사 코스를 밟아야

The Soul of the Sculptor　　　　89

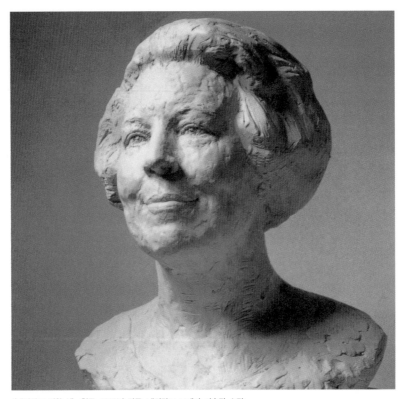

〈네덜란드 여왕 상〉, 청동, 1996년 작품, 네덜란드 브레다 미술관 소장.

하지만, 예술은 꼭 그렇지만은 않습니다. 치바이스나 쉬베이훙, 류하이수 등
도 박사 학위가 없습니다. 예술을 잘 배우려면 꿀벌이 꿀을 채취하는 것처럼
여러 문화를 받아들여야 합니다.

우관중吳冠中* 선생은 〈로댕에 관한 일기〉의 서문에서 선생이 귀국하려고
했을 때, 슝빙밍熊秉明 선생과 함께 귀국 문제를 놓고 토론한 일을 적고 있습
니다. 결국 한 사람은 돌아왔고, 한 사람은 파리에 남아 두 사람은 전혀 다른
길을 걷게 됩니다. 철학가이면서 조각가인 슝빙밍 선생의 예술이 중국 문화에

* 중국 근현대화의 거봉으로, 건물과 풍경 묘사 등에 뛰어나며, 동양화적 기법으로 유화를 그렸다. 1919년 장쑤 성
이싱宜興 출신으로, 1947~1950년까지 파리 국립 미술 학원에서 유화를 공부했다. 베이징 한하이翰海 경매에서
그의 〈장강만리도〉라는 작품이 495만 달러에 거래되었다.

어떤 영향을 미쳤는지, 그 자신만의 강렬한 풍격을 이루었는지는 역사가 평가할 것입니다. 슝빙밍 선생은 슝칭라이熊慶來 선생의 아들로, 양전닝 선생과는 어렸을 때 친구입니다. 그 자신이 직접 부친의 조각상을 만든 적이 있는데, 저는 마음에 들었지만 사람들은 그다지 좋아하지 않았습니다. 그럼에도 슝빙밍 선생이 만든 것이기 때문에 내색하는 사람이 없었습니다. 그 조각상은 화석처럼 만들어져 본연의 상태로 존재하며, 철학화되어 마치 수리數理 세계의 추상 공간(슝칭라이는 대수학자로, 화뤄겅華羅庚*의 스승이다)에 들어온 듯합니다. 눈은 보이지 않고, 입은 오므리고 있으며, 모든 부분이 모호하게 되어 있어서, 단지 유기적이고 논리가 풍부한 평면만이 있습니다. 이 조각상은 현재 윈난雲南 대학에 있으며, 제가 조각상을 보려고 따로 시간을 내어 쿤밍에 갔을 때, 윈난 대학 총장이 저에게 "이 조각상은 슝칭라이 선생의 아들이 자신의 인상에 의존하여 만든 것이라 그렇게 많이 닮지는 않았습니다."라고 소개했습니다. 그렇지만 저는 견해가 다릅니다. 금년 4월, 양전닝 선생에게 제 생각을 말하자,

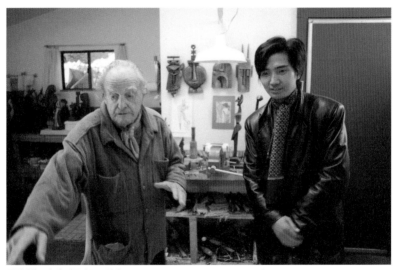

우웨이산 교수와 미국의 노조각가

* 중국의 수학자. 1910년 장쑤 성 진탄金壇 출신으로, 15세에 다른 학업을 중단하고 수학을 독학했으며, 1936년 케임브리지 대학에 유학했다. 중일 전쟁이 일어나자 귀국하여 쿤밍昆明의 시난 연합 대학西南聯合大學 수학 교수가 되었다. 수학 방면의 업적 《퇴루소수론堆累素數論：加算的素數論》은 1941년에 완성되었으나 출판되지 못하였고, 1946년에 소련에서 출판되었다. 그 밖에 《수론도인數論導引》 등의 저서가 있다.

The Soul of the Sculptor

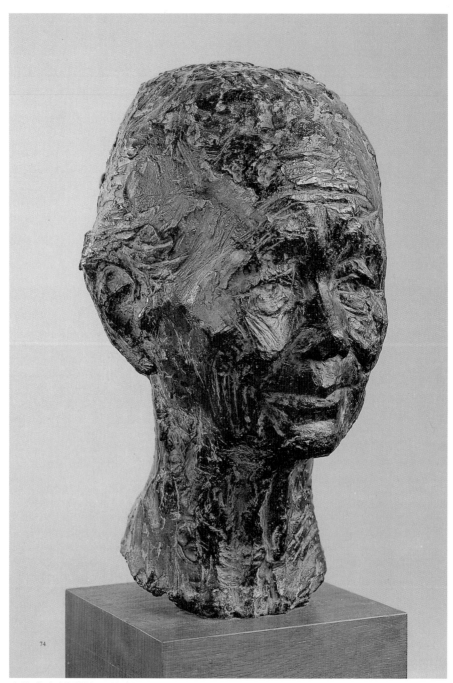

74

〈모친 상〉, 슝빙밍 선생의 1979년 작품

양 선생은 다음과 같이 말했습니다. "나는 슝빙밍이 만든 모친의 조각상을 본적이 있습니다. 그런데 그 조각상은 슝칭라이 선생의 조각상과는 풍격이 달라서 세상의 성모 마리아 상을 보는 듯했습니다. 슝빙밍 본인의 어머니를 닮았으면서, 또한 세상의 모든 어머니의 자상함이 들어 있었습니다." 양전닝 선생이 이처럼 본질을 볼 수 있다는 것은 대단한 것입니다. 양 선생은 대표 저서인 《미와 물리학》이라는 책에서 일부 물리학자의 언어 풍격과 중국 고대 시가를 비교하여 과학 대가의 아름다움을 연구했습니다.

방금 언급했던 미국 국적의 독일인 예술가는 제가 아무 말 없이 침묵하고 있자 저를 정원으로 데리고 갔습니다. 그곳에 진열된 작품들은 하나같이 기괴했고, 정원 중간에 기둥 하나가 세워져 있었습니다. 기둥 꼭대기에 작은 새집이 있어서 매일같이 새들이 날아와 쉰다고 합니다. 그는 이곳이야말로 자신의 고향이고 독일 집이지, 미국의 거처는 결코 자신의 집이 아니라고 했습니다. 그는 유럽과 미국의 문명이 다른 데다 미국의 현대 문명에 반감을 갖고 있었기 때문에 숲을 찾아서 살게 되었다고 합니다. 미국의 예술가들은 복잡하고 변화무쌍한 예술 현상에 혐오감을 느껴 은거하는데, 이것이 바로 중국 전통문

2002년 슝빙밍 선생이 우웨이산 교수와 함께 난징 육조석각을 참관하고 있다

The Soul of the Sculptor

화 속에서 볼 수 있는 은사 문
화隱士文化 입니다. 이는 사실
상 공통의 심리 구조로, 정신
적인 고향을 찾는 것입니다.
정신적 고향과 현대 문명이나
사회 발전은 종종 배치되기도
합니다. 20세기 후 신원시주
의의 출현과 포스트모더니즘
의 발흥은 모두 심리적인 산물
입니다.

우웨이산과 소소녹인

　여기서 '소소녹인小小綠人' 이라 불리는 한 예술가 이야기를 해 보겠습니다.
그의 이름은 중국 예술가들이 붙이는 재호齋號나 필명과 흡사합니다. 그 역시
숲 속에 살고 있는데, 평소에는 사냥을 하고, 사냥이 끝나면 잡은 짐승의 가죽
을 벗겨 내어 작품으로 만듭니다. 그는 또 책을 찢어 책 표지로 작품을 만들기
도 하는데, 야만적인 행동처럼 보이지만, 그는 문명인으로서 아주 품위 있게
말을 하며, 미국의《네이처Nature》등의 잡지에 자연미에 대한 자신의 생각을
투고합니다. 작품이 완성된 후에는 자신의 박물관에 전시해 둡니다. 이 박물
관은 5~6개의 컨테이너로 만들어져 눈이 덮인 곳까지 널리 퍼져 있습니다.
문을 열고 들어서면, 빛이 흰 눈에 반사되어 들어와 그 '벗겨진 가죽' 작품을
비추어 줍니다. 그는 제 친구인 로빈의 소개로 알게 되었습니다. 로빈은 제가
유럽에 있을 때 함께 작업했던 예술가입니다. 내가 뉴욕에 도착하자마자, 그
는 매일 여러 화랑으로 데리고 다니며 구경을 시켜 주었습니다. 한 화랑에서
는 예술가가 마침 톱밥을 만들고 있었는데, 제가 앞으로 가서 톱밥을 만지자,
자신의 작품이니 만지지 말라고 했습니다. 전시실 안으로 들어서면 어느 것이

눈 위에서 우웨이산과 로빈

그의 작품인지 알 도리가 없으니, 아마도 공기조차도 그의 작품일 것입니다. 아주 큰 전시실 안에는 한 사람이 멍하니 창문 밖을 바라보고 있었는데, 그에게 묻자 자신의 작품은 햇빛이며, 햇빛이 끊임없이 움직이며 변화하므로 자신의 작품도 그에 따라 변화한다고 말했습니다.

로빈은 40년 전 구겐하임 Guggenheim 박물관 옆에 400제곱미터의 작업실을 마련했습니다. 그는 두 개의 하천을 소유하고 있다고 말하곤 하는데, 하나는 집 앞에 있는 브로드웨이 거리로, 매일 쉬지 않고 현대 문명의 정보를 전해 주고 있으며, 다른 하나는 실제 자연 하천이라고 말했습니다.

자동차로 세 시간 정도면 로빈의 시골집에 도착할 수 있습니다. 눈이 많이 내리는 저녁이면 길에 늑대가 나타나는데, 전조등을 켜면 늑대들이 달아나 버립니다. 10년 전에 그는 하천가에 별장을 지으면서, 집 안에 유리 작품을 만들었습니다. 해마다 눈이 녹으면서 홍수가 나면, 그의 집 절반은 물에 잠기고 작품을 쓸어가 버립니다. 그는 이 작품들이 1년에 한 번씩 쓸려 가야지만 새로운 작품에 대한 창작욕이 생긴다고 말합니다. 홍수가 쓸어 가기 전, 그는 작품들을 농민들에게 주고는 먹을 것으로 바꾸는데, 이것 역시 그의 예술 행위이며, 또한 심리 상태입니다.

일부 예술가는 마땅히 생활할 곳이 없어서 떠돌아다니지만, 사람들은 세상

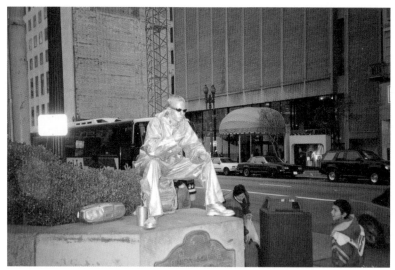
로스앤젤레스 거리의 '은색 조각상'

에서 자신의 위치를 찾아야 합니다. 대학에서 강의할 때 한 학생이 "왜 머리를 깎지 않습니까? 예술가는 꼭 그렇게 머리를 길러야만 합니까?"라고 물었을 때, 저는 그 이유를 이렇게 설명해 주었습니다. 제가 태어나던 해에 마침 3년 간 재해를 만나 어머니께서는 저를 낳으시고는 겨우 물고기 한 마리로 몸조리를 하셨다고 합니다. 선천적으로 영양 상태가 좋지 않고 머리도 크지 않아서 세상에서 제가 차지하는 공간이 다른 사람보다 좁다는 생각이 들었습니다. 그래서 기왕 머리의 크기를 바꿀 수 없다면, 머리카락을 길게 길러서라도 체감體感이나 양감量感을 늘이는 방법을 택한 것입니다.

로스앤젤레스에 처음 갔을 때, 길거리에서 은색 조각상을 보았습니다. 분명 로댕의 '생각하는 사람'으로, 옆에서 끊임없이 음악 소리가 흘러나오는 녹음기도 은색이고, 머리카락이며 얼굴도 모두 은색에, 검은색 선글라스를 끼고 있었습니다. 저는 서양의 초사실주의 조각이 어쩌면 이렇게도 진짜처럼 만들어졌는지 놀라면서 다른 사람에게 사진을 찍어 달라고 부탁했습니다. '찰칵'

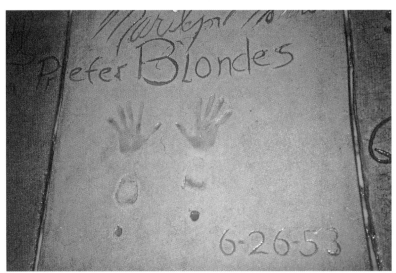
메릴린 먼로의 손도장과 발도장(우웨이산 촬영)

소리가 나자 그 '조각상'은 손을 뻗어 돈을 요구했고, 엉겁결에 1달러를 주자 '그'는 다시는 꼼짝도 하지 않았습니다. 그는 자신의 작품을 어느 도시에 영원히 남겨 두지는 못하지만, '작품'을 미국 전역에 돌아다니게 할 수는 있을 것입니다.

할리우드의 '스타의 거리'에는 메릴린 먼로의 손도장과 발도장이 있습니다. 미국인들은 자신들의 문화를 잘 응고시키면서, 동시에 전 세계의 가치 있는 것을 자신들에게 도움이 되도록 활용할 줄 압니다. 그들은 이집트의 피라미드를 옮겨 올 수는 없었지만, 사막에 있는 도시 라스베이거스에 피라미드 모양의 호텔을 만들었으며, 이탈리아, 아프리카, 중국 문화와 미국 세계 무역 센터 건물을 모두 이곳에 농축시켜 놓았습니다. 이 호텔은 재료가 다른 것 말고는 나머지를 모두 피라미드와 똑같은 형태로 만들었으며, 현대적 감각이 매우 뛰어납니다. 호텔에서 공연하는 이집트 무희의 얼굴과 다리는 이집트 고대 조각과 너무나도 닮았습니다. 그래서 감상과 학습을 위해서는 작품이 태어난

The Soul of the Sculptor

문화와 역사적 배경을 연구해야만 합니다. 모두들 잘 아시겠지만, 폴 고갱Paul Gauguin은 서양 문명 세계에 대한 혐오감 때문에 타히티 섬에 가서 생활했습니다. 과거에 저는 그가 빈센트 반 고흐Vincent van Gogh와는 달리 도도하고 뛰어나 자부심이 강하고 차가운 사람이라고 생각했습니다. 반 고흐는 열정적인 사람으로, 생명과 태양에 대한 충만한 갈구가 있어서 스스로를 녹였습니다. 워싱턴에서 고갱의 〈춤추는 브르타뉴의 소녀들Breton Girls Dancing〉을 본 후, 그도 역시 낙관적이고 인류의 가장 아름다운 감정을 찬미한 화가라는 생각이 들었습니다. 앙리 마티스Henri Matisse의 〈원무〉와 이 그림은 조형적으로 비슷한 점이 있지만, 마티스의 추상감과 형식감이 더욱 뛰어납니다.

구스타브 쿠르베Gustave Courbet*의 작품이 사람들에게 감동을 주는 것은 그 속에 담고 있는 과학 정신입니다. 과학 정신에 입각한 예술 작품은 인류에게

이집트 무녀, 1997년 라스베이거스에서 촬영

이집트 조각, 1997년 미국 메트로폴리탄 미술관에서 촬영

* 프랑스의 화가. 견고한 마티에르와 스케일이 큰 명쾌한 구성의 사실적 작품은 19세기 후반의 젊은 화가들에게 많은 영향을 끼쳤다. 비현실적인 종교화나 신화화만을 중시하던 미술을 못마땅하게 생각한 그는 리얼리티란 눈으로 보고 경험하는 현실을 넘어설 수 없다고 생각했다. 쿠르베의 리얼리즘은 '동시대'를 중시한다는 점에서 사회 비판적인 면을 지니고 있다. 최초의 사회주의 혁명인 '파리 코뮌' 붕괴 후 책임을 뒤집어쓴 채 외국에서 쓸쓸히 객사한 그의 인생 자체가 리얼리즘의 상징이라고 할 수 있다.

Wu Weishan

예술만 있는 것이 아니라 기술도 있음을 느끼게 해 주며, 정신적 요소를 분출해 낼 뿐만 아니라 인공적인 잠재 능력, 즉 사람이 도달할 수 있는 공예 수준도 체현해 냅니다. 1980년대 중반, 중국의 젊은 세대가 서양의 현대 예술을 배우는 과정에서 다른 나라 사람들의 문화 쓰레기를 옮겨 와서 우리의 현대 예술로 만들었으니, 이것은 상당히 걱정스러운 일입니다.

진정한 '마음'으로 창작한 작품만이 사람을 감동시킬 수 있습니다.

1998년 초, 미국 샌프란시스코에서 전시회를 열었는데, 처음으로 팔린 작품이 〈춘풍春風〉입니다. 이 작품은 제가 수술 후 집에서 요양할 때 제 딸을 위해서 만든 것입니다. 사람이 병이 나면 혈육의 정이 그리운 법입니다. 작품의 우뚝 솟은 발가락과 바람에 날리는 치맛자락은 신운神韻이 풍부합니다. 한 미국인이 이 작품을 보더니 깊은 관심을 보이면서, 한번 만져 볼 수 있는지 물었습니다. 그러고는 작품을 구입했고, 값을 치른 후에도 한동안 더 많은 사람들이 볼 수 있도록 그대로 전시해 두었습니다. 50이 넘은 그녀는 이 작품이 어린 시절의 기억과 아이들에 대한 감정을 잘 그려 내었다고 했습니다. 그녀는 70여 세 된 노모를 부축하고서 이 작품 앞에서 사진을 찍었습니다. 인류의 감정은 서로 통하기 마련입니다. 제 작품 속에 나타난 진실한 '아버지의 사랑'

사막의 피라미드

과 아이에 대한 보편적 감정이 '흰 피부의 푸른 눈'을 가진 서양인을 감동시킨 것입니다. 그러나 정치적인 것은 별개의 문제입니다. 미국에서 개최된 '중화 5천 년 문명전'에서 그

들이 진정으로 인정한 것은 중국의 순수한 예술, 예를 들면 김농金農,* 팔대산인八大山人 등의 작품과 또 진귀한 중국 고대 예술품입니다.

　작년에 존스홉킨스 대학 총장 부부와 방문단이 제 작업실에 왔었는데, 총장 부인이 제 작품 중에서 〈동童〉이 마음에 든다면서 꽤 높은 가격에 사려고 했습니다. 저는 선뜻 이 작품을 선물했고, 총장과 부인은 작품 증정식을 따로 마련했습니다. 식장에서 저는 이 작품을 만들게 된 과정을 소개하면서 다음과 같이 말했습니다. "이것은 중국 난징 대학에서 태어난 '아이'로, 이제 막 미국으로 가려고 합니다. 존스홉킨스 대학의 총장 부부께서 그를 입양하셨기 때문입니다. 그가 태평양을 건너가기 전에 그의 탄생 과정을 여러분에게 소개하고자 합니다. 금년 봄, 중국 산골 마을에서 온 한 어린아이가 있었습니다. 까무잡잡한 피부에 둥근 얼굴은 마치 차돌멩이 같았습니다. 그 아이는 도시에서는 볼 수 없는 미소를 지으며 걸어왔습니다. 티 없이 맑고 순박한 웃음은 단번에 저를 감동시켰고, 그 때문에 이 작품이 나오게 되었습니다. 브로디Brody 총장과 부인께서 혜안慧眼이 있어서 '그'를 입양하기로 결정하셨습니다. 중국 속담에 '사람이 살면서 한 명의 진정한 친구만 있어도 충분하다人生得一知己足矣'는 말이 있습니다. 저는 태평양 저편에 있는 아이도 똑같은 미소를 지을 것이라고 믿습니다." 총장 부인은 조각을 가슴에 꼭 안고 있었고, 직원이 비단 상자에 포장하려고 하자 그녀는 "그러실 필요 없습니다. 제가

존스홉킨스 대학 총장 부인이
〈동童〉을 '입양'할 때 즐거워하는 표정

* 중국 청나라의 서예가, 화가 겸 시인. 시문詩文 외에 고서화 감정에도 일가견이 있었으며, 산수 · 대나무 · 매화 · 불상 등을 잘 그렸다. 저서에 《동심선생화죽제기冬心先生畵竹題記》 등이 있고, 대표작으로 〈연당도蓮塘圖〉 등이 있다. '양주 팔괴'의 한 사람으로, 평생을 고독하게 살았다고 한다.

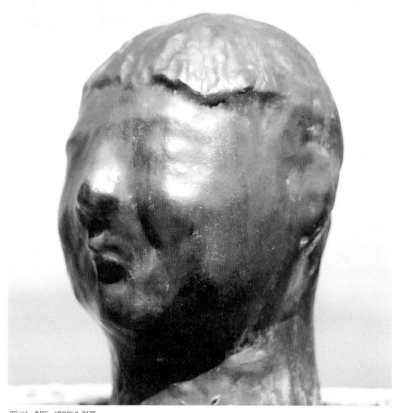

〈동童〉, 청동, 1998년 작품

직접 안고서 미국으로 가겠습니다."라고 말했습니다.

　구미 사람들은 개를 좋아하며, 개와 주인의 관계도 친밀하여 사람을 보아도 짖지 않습니다. 제가 아는 미국인 친구는 16년 된 개를 키우고 있는데, 잘 걷지도 못할 정도로 늙었지만 아주 정성스레 그 개를 돌봅니다. 우리 고향에서는 보통 개를 우리에 가두어 키우기 때문에 야성을 갖고 있으며, 표현 형식이 마구 짖어 대는 것입니다. 제 소장품 중에 한나라 때 도자기로 만든 개가 있는

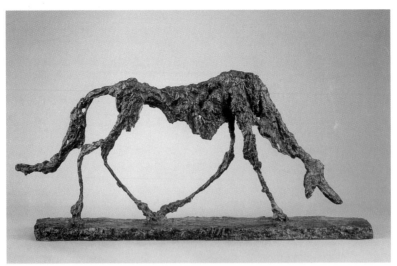
자코메티의 〈개〉

데, 머리를 쳐들고 입을 벌려 짖고 있는 모양입니다. 분명 집에서 키우는 개
로, 마치 살아 있는 듯 생동감이 있습니다.

　로스앤젤레스에 사는 제 친구는 메트로폴리탄 미술관에 가면 반드시 알베
르토 자코메티Alberto Giacometti*의 〈개〉를 보아야 한다고 권유하는데, 그 개는
'철학화된 형상'입니다. 자코메티는 20세기의 전형적인 예술가입니다. 산업
혁명 이후 인간은 자연으로부터 멀어졌고, 미래 세계의 핵전쟁이나 환경오염
등으로 심리적인 두려움이 날이 갈수록 커져 갔습니다. 자코메티가 조각한
'인간'은 현대인의 두려움과 공황, 아득함을 표현하기 위해 머리를 긴 가닥처
럼 작게 만들었습니다. 고대 아프리카의 나무 조각에는 원시의 낙관주의 정신
이 충만하며, 작품 속에 자유로움이 가득한 신神과 기氣가 드러나 있습니다.
이것과 자코메티의 조각은 다릅니다. 설사 형식적인 면에서는 똑같이 젓가락
처럼 가늘고 길지만, 아프리카의 나무 조각은 퍼뜨리고 뻗어 나가고 낙관적이
며, 얼굴에는 인간 세상의 그림자를 띠고 있는데, 자코메티의 작품은 냉혹한

* 스위스의 조각가. 철사처럼 가느다란 조상彫像을 많이 제작하여 독자적인 양식을 이루었다. 대표적인 작품으로
〈디에고의 초상〉, 〈오전 네 시의 궁전〉 등이 있다.

이성 세계를 표현하고 있습니다.

고대 문명을 논하자면, 중국은 대단한 전통을 갖고 있습니다. 메트로폴리탄 미술관에서 수나라 때 작품을 보고서 저는 눈물을 흘렸습니다. 이름 없는 조각가의 손에서 나온 그 작품은 집체 의식의 표징이며, 자비로운 불교 문화의 체현입니다. 얼굴에 드러나는 밝은 빛의 미소는 짙고 엄숙한 기개 속에 현대적인 것을 펼쳐 보이고 있었습니다. 역사와 문화는 현대의 기초입니다. 전국 미술 전시회의 폐단 중의 하나가 출품작 대부분이 지난번 전시회에서 입상한 작품과 별반 차이가 없다는 것입니다. 마치 그런 스타일이라야 입상할 수 있다는 '유도' 작용을 하는 것 같은데, 예술에 어떻게 이런 유도가 있을 수 있겠습니까? 예술은 자아自我이며, '자아'가 담고 있는 큰 문화는 넓을수록 소리도 강렬해집니다. 즉, 카를 구스타프 융Carl Gustav Jung이 말한 인류의 가장 강한 음을 토로하려는 것입니다. 제가 작품을 만들 때에도 보면 공리功利 의식을 갖고 좀 크게 만들면 좋은 작품이 나오지 않지만, 주의를 기울이지 않고 자연

메트로폴리탄 미술관에 소장된 수나라 불상 앞에서

스럽게 만들면 좋은 작품이 나옵니다. 이것은 마치 박물관에 있을 때, 종종 구석에 있는 다리 하나, 손 하나, 진흙으로 만든 작은 머리가 조명 아래에 있으면 모든 것이 그 속에 있는 것과 같은 이치입니다. 예술 작품의 가치가 크기에 있는 것은 아니지만, 치수가 중요한 경우도 있습니다. 뤄중리羅中立*의 〈부친父親〉이 만약 그렇게 크지 않았다면 사람들의 마음을 흔들어 놓지 못했을 것입니다. 서예도 마찬가지로, 일부 작은 글자를 크게 확대

* 1948년 충칭重慶 교외에서 태어났다. 어려서 부친의 영향으로 그림을 공부했으며, 1968년 쓰촨 미술 학원 부속 고등학교를 졸업한 후 다바 산大巴山에 가서 10년 동안 농촌 생활을 했다. 1980년 쓰촨 미술 학원에서 그림을 배웠고, 초사실주의적인 작품 〈부친〉으로 일약 유명해져 1980년대 중국 화단을 대표하는 화가가 되었다.

하면 추상적이고 유기적인 구조로 바뀌고, 정보량도 그에 따라서 증가합니다. 저는 초창기에 로댕의 영향을 많이 받았지만, 유럽에서 돌아온 후에 깨달은 바가 많았습니다. 로댕과 부르델, 마욜_{Aristide Maillol}* 을 공부하고, 미켈란젤로를 공부하다 보니 너무 비슷해져서 오히려 교류하는 중에 벙어리가 되어 버렸습니다.

흐르는 물은 썩지 않는 것이 진리입니다. 현재와 과거, 서양과 중국, 현재와 현재, 그리고 다른 학문 분야 간의 교류는 예술이 끊임없이 발전하는 원천입니다.

– 이 글은 필자가 동난東南 대학 예술학과 포럼에서 강연한 것이다.

* 프랑스의 조각가. 로댕과 부르델이 죽은 뒤, 데스피오와 함께 프랑스 조각계를 대표했다. 파리 미술 학교에서 그림을 공부했으나, 1900년 무렵부터 조각을 발표하기 시작했다. 대표 작품으로 〈지중해〉, 〈세 미의 신〉, 〈밤〉 등이 있다. 단순하고 다듬어진 모양을 찾는 그의 작품은 고대 그리스 미술의 정신을 이어받은 것이다.

Wu Weishan

The Soul of the Sculptor

Ⅳ. 인물 조각에서의 전신傳神*과 사의寫意**

예술계에서는 중국 예술과 서양 예술을 논할 때 어느 쪽이 더 나으냐를 두고 종종 토론을 벌입니다. 사람들은 대부분 서양의 사실적인 회화와 조각이 근육의 질감과 혈관의 흐름을 생동감 있게 표현한 것에 탄복합니다. 이것을 보면 서양 예술이 중국 예술보다 한층 나은 듯합니다. 그러나 중국 예술을 추종하는 사람들은 중국 예술이 전신傳神과 사의寫意를 중시하기 때문에 서양 예술보다 훨씬 사람을 감화한다고 생각합니다.

실제로 19세기 말부터 20세기 초에 서양의 학문이 동양으로 흘러들어 오고, 동양의 학문이 서양으로 흘러들어 갔을 때 피카소나 앙리 마티스 같은 거장들도 동양의 예술을 배운 적이 있습니다. 피카소는 말년에 "중국에 가 보지 못한 것이 유감스러울 따름이다."라고 한탄하며 동양 예술을 동경하는 자신의 마음을 표현했습니다. 마티스도 동양 예술에서 유동적인 선의 예술감을 찾아내어 자신의 조각과 회화에 구현하려 했습니다. 오늘은 조각에서의 전신과 사의에 대해 논하고자 합니다.

* 《세설신어世說新語》에 동진東晋의 고개지顧愷之가 인물을 그렸으나 몇 해가 지나도록 눈동자를 그리지 않아 그 이유를 묻자, "인물의 형상보다도 그 사람의 정신적 내면을 전해야 하는 것이 초상화의 생명이며, 이것은 눈동자의 묘사에 있다."라고 한 이야기에서 유래한 말로, 중국 초상화의 이상이자 개념으로 인식되어 왔다. 인물 이외의 다른 사물을 그릴 때에도 그 사물의 신神을 전하는 것을 이상으로 하는 견해도 있고, 산수의 전신을 설명한 예도 있다.

** 사물을 형상 그대로 정밀하게 그리는 것이 아니라 대상에서 유발된 것이나 그림으로 표현하고자 하는 화가의 심정(心情 : 意)을 묘사하는 것을 말한다. 이와 같이 정신적인 것을 그림으로 표현하려고 한 주장은 오래전부터 있었다. 중국 북송北宋 중기에는 시화詩畵 일치의 주장과 서화書畵 일치의 생각, 그리고 인품이 높고 학식이 풍부한 사람의 작품을 숭상하는 풍조를 바탕으로 예술적으로 세련된 당시의 문인들은 전문 화가의 지나칠 정도로 정교한 화기畵技를 경멸·배격하고 자기의 의사를 솔직 간명하게 표현하는 그림을 이상으로 하여 조방한 형식의 수묵화로써 이 이상을 실천했다. 송대의 문인으로 서화와 시문에 뛰어난 소동파蘇東坡는 "그림을 볼 때 사실寫實만으로 보는 것은 어린애와 같다."라고 하여 사의寫意의 주장을 단적으로 표명했다. 동양화에서는 근대의 사실주의적 회화 외의 대부분은 이 사의화라고 할 수 있으며, 화면에 표출하는 기운氣韻과 품격 등 정신적 내용을 중히 여기는 것이 전통이었다.

Wu Weishan

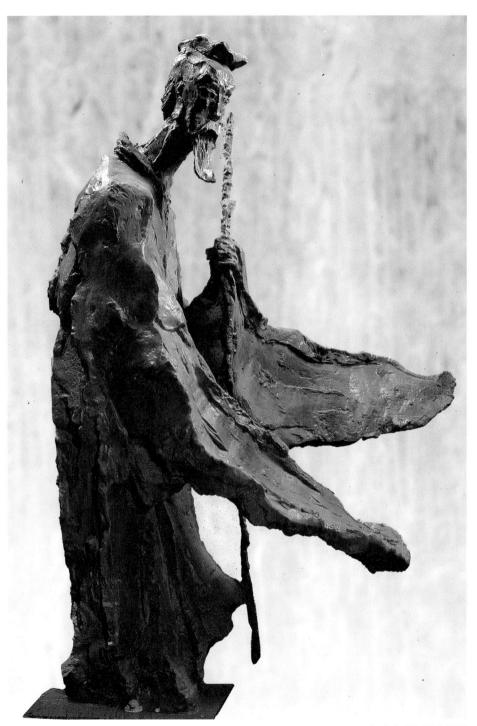

〈고개지〉, 청동, 2006년 작품

전신과 사의는 동양 예술에만 존재하는 것이 아니라, 서양 예술에서도 나타납니다. 중국에서는 오랜 역사를 가진 노장 사상老莊思想이 예술에 영향을 끼쳤지만, 서양에서는 현대 미학과 현대 심리학 이후 전신과 사의의 중요성을 본질적으로 의식하고 예술에 구현했습니다. 동양의 회화와 조각은 20세기 이후 서양 예술의 영향을 받아 점차 추상적인 예술이 나타나기 시작하여 기법과 이론 면에서 이 문제를 인식하기 시작하였고, 이 방면에 대해 의식적으로 구상했습니다.

우선 '전신 사의론'의 이론적 배경에 대해 이야기해 보고자 합니다. 먼저, 노장 사상에서는 예술을 도道와 기器, 두 가지 방면으로 봅니다,

하나는 형이상학적인 천도天道이며
하나는 형이하학적인 기구器具이다

예술은 기器를 표현함으로써 형이상학적 도의 본질에 도달하며, 도의 본질은 매우 허무한 것이므로 명확하게 말로 표현할 수 없습니다. 인생을 통해서 혹은 예술 학습을 통해서 서서히 체득해야만 마지막에 문득 깨닫게 되고, 예술 영역에서뿐만 아니라 종교나 삶에서도 구현할 수 있게 됩니다. 저는 평소에 사람들이 평범하게 살아가다가 어려움을 겪게 되는 것을 비행기가 구름층을 뚫고 지나가면 맑고 깨끗한 하늘이 끝없이 펼쳐지는 경지에 이르는 것에 비유하곤 합니다. 인생도 마찬가지로, 사업을 하든지 예술이나 문학, 정치 등에 종사하든지 결국에는 같은 경지에 도달하는 것입니다.

도의 본질 : 허무하고 심오하며, 우주와 생명의 바깥에 존재한다.

Wu Weishan

예술의 최종 목적은 영혼의 경지, 즉 사람과 나, 자연이 하나로 합쳐지는 일종의 허환虛幻 상태를 표현하려는 것입니다. 노장 사상은 예술과 미학에서 상象, 언言, 의意, 세 방면으로 구현됩니다.

상象 – 직접적인 감성 형식
언言 – 언어화된 전달 형식
의意 – 상과 언보다 뛰어나며, 영혼과 멀리서 통하는 초월적 의미의 형태

중국의 사의 회화 및 서예에 나타나는 지극한 현묘함이란 글로 쓰지 않아도 알 수 있는 경지이며, 큰 여백에 표현된 허무한 경지를 말합니다. 그래서 장자는 다음과 같이 말했습니다.

得意忘言，得意忘象
뜻을 얻고 나면 말을 잊기 마련이고, 뜻을 얻고 나면 상을 잊기 마련이다

중국 문화 발전의 과정 속에서 많은 이론가와 화가, 조각가, 서예가, 시인들이 노장 사상을 계승, 발전시켰으므로 사의 예술의 이론은 노장 사상이 기초를 다졌다고 말할 수 있습니다.

서양에서는 "하느님이 창조하신 모든 것은 아름답다."라는 종교 관념이 사람들 마음속에 깊이 자리 잡고 있으며, 또한 과학 정신의 영향을 크게 받았기 때문에 예술 형식의 주류가 대체로 사실적입니다. 그러다가 '근대 회화의 아버지'로 불리는 세잔Paul Cézanne이 등장하면서 이러한 흐름은 전환기를 맞게 됩니다. 이 문제를 간략히 귀납하면 다음과 같이 정리할 수 있습니다.

세잔 이전 : 객관 세계의 진실

세잔 : 객관 세계의 진실 – 물리학적 의미의 진실

　　　감각 세계의 진실 – 객관 세계와 불일치

　　　형체를 탐색하여 이끌어 내고 포착하는 진실 – 비자연적이므로 사물의

　　　형식보다는 내용에 충실해야 하며, 감정이 형체에 녹아든 후에 순수한 미의

　　　세계를 표현하고, 외부로부터 감각 기관이나 내면세계로 전이

세잔의 관점은 시대를 구분하는 의미가 있으며, 한 세대의 시각을 바꾸어 놓았습니다.

　그는 객관적 진실이 아닌 감각적 진실을 표현하려 했습니다. 객관적 세계에는 내재된 규율이 존재하며, 예술가는 눈에 보이는 형상을 표현하지 말고 내재된 본연의 모습을 표현해야 한다고 했습니다. 세잔의 이론과 예술 탐색은 현대 예술의 새로운 사조를 열었습니다. 세잔 이후 서양에는 색채가 화려하고 복잡 다양한 표현 양식이 나타났으며, 야수파, 다다이즘, 입체파 등이 세잔의 영향으로 생겨났습니다. 칸딘스키도 주목할 만한데, 그의 작품에는 선의 율동감이 있습니다. 네덜란드 현대 미술관에서 칸딘스키의 작품을 본 적이 있는데, 그림 속에 나타난 선이 마치 동양의 신비롭고 영험한 혼과 흡사했습니다. 중국의 회화와 일치하지만 안타깝게도 칸딘스키는 중국의 화선지와 붓을 몰랐습니다. 그는 동양의 회화에서 기운의 율동성과 선의 독특한 매력을 보고 영감을 얻었을 것입니다. 서양에서는 선이 대다수 객관 형체를 표현하는 수단으로 쓰이며 형체에 붙어 있을 수밖에 없지만, 동양 예술에서 선은 그 자체로 대상을 표현하며, 하나의 선은 인생의 여정과 감정의 기복을 표현해 냅니다. 칸딘스키의 선에서는 내재된 사상 감정을 표현하는 데 필요한 주관성을 볼 수 있습니다.

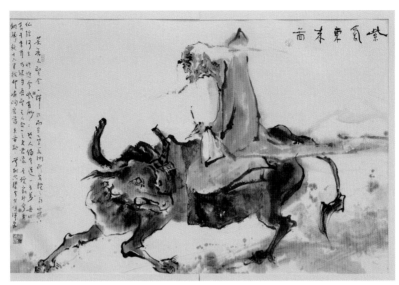

〈자기동래紫氣東來 – 노자기우도老子騎牛圖〉, 2007년 작품

서양의 이론가들도 사의와 추상에 관한 유사한 이론을 내놓았습니다.

칸딘스키 : 예술은 감정을 외부로 구현하는 것이며,

　　　　　추상적 형태와 색깔만이 정신세계를 표현할 수 있다.

보링거 　: 예술 활동의 출발점은 바로 선형線形을 추상화하는 것으로,

　　　　　추상은 외부 세계의 변화무쌍한 우연을 추상에 가까운 형식으로

　　　　　영원하도록 하여 마음의 안식처를 얻는다.

랑게 　　: 시각 예술은 감정 형식의 표현이며, '예술 환상'을 통해서만 완성되고,

　　　　　예술 부호는 예술 추상으로 인해 창조된 것이다.

칸딘스키의 추상화가 훌륭하기는 하지만, 만약 그에게 기회가 있었더라면
중국의 화선지와 붓, 먹의 성질을 잘 파악하여 선을 진하고 연하게 한다거나,

들어가고 나오게 연결하여 그리고, 먹의 스며드는 성질을 더욱 환상적으로 활용할 수 있었을 것입니다. 이러한 점에서 서양의 유화는 중국의 전통 그림을 따라올 수 없습니다.

칸딘스키는 예술은 감정이 바깥으로 표현된 것으로, 추상적인 형태와 색채만이 감정을 표현해 낼 수 있다고 여겼습니다. 추상 미술과 관련하여 재미난 일화가 있는데, 어느 날 화실에 들어서던 칸딘스키는 무엇을 그린 것인지 알 수 없는 그림을 한 점 발견하게 됩니다. 가까이 가서 보니 자신의 그림이 거꾸로 놓여 있었습니다. 그 순간 그는 무엇을 그렸느냐와 관계없이 색채와 선의 구성만으로도 충분한 표현 효과를 가질 수 있다고 느끼게 되었고 추상으로 나아가게 됩니다. 보링거는 예술 활동의 출발점은 추상적인 선과 형식이라고 생각했으며, 랑게는 예술은 일종의 감정이며 부호라고 했습니다. 이 점에서 볼 때, 서양 예술은 19세기 말 20세기 초부터 추상에 대해 이론상 탐색을 시작했지만, 사실상 이러한 추상과 중국 전통 예술에서의 사의는 매우 흡사한 점이 있다는 것을 알 수 있습니다.

다음은 현대의 대표적인 예술 심리학자 루돌프 아른하임Rudolph Arnheim*에 대해 이야기하고자 합니다.

아른하임(게슈탈트 심리학파의 창시자) : 모든 시각 형식은 힘의 형식입니다. 예술가의 눈이 외부의 사물에서 힘의 형식을 끌어 오면, 대뇌 피질에서는 이러한 성질과 대응하는 구조 도식(즉, 총체적 원칙)이 생겨납니다. 감상하는 사람은 예술 작품의 형상 구조를 인식하여 대뇌 피질에서 이와 대응하는 '힘' 혹은 '공간'을 불러일으키고, 그에 따라 평형 감각이나 운동 감각(즉, 다른 성질에 같은 구조)이 생겨납니다.

* 독일의 미술 비평가·예술 심리학자로. 베를린 대학에서 형태 심리학을 전공했으며, 저서 《예술로서의 영화》에서 형식 면에서 영화의 예술성을 논해 명성을 얻었다. 1933년 유네스코에서 펴낸 《영화 백과사전》을 편집하였으며, 1939년 미국으로 옮겨 간 뒤로는 이론적 연구를 한층 발전시켰다. 1959년 일본 규슈九州 대학 등에서 교환 교수로 재직하며 예술 심리학, 일반 심리학을 강의하였다.

Wu Weishan

아른하임의 연구는 내향식內向式에서 실험식으로, 사고 변별식에서 데이터식으로, 모호식에서 명확식으로 옮겨 갔습니다.

주체가 바라보는 객관적 형체 중에서 일종의 양식, 즉 우리가 보았던 어떤 얼굴의 형태나 신체의 움직임은 모두 힘의 형식을 가지고 있습니다. 만약 이러한 힘의 형식을 찾아내고 표현한다면 이러한 유형이 곧 추상적인 것이며, 다른 사람들이 이 양식을 보게 되면 영혼의 공감을 일으킬 수 있고, 생활 속의 구체적인 상황을 연상해 낼 수 있을 것입니다. 아른하임의 연구는 전체 심리학 연구를 모호한 것에서 명확한 것으로 나아가게 했지만, 동양의 이론은 기본적으로 줄곧 모호한 편이었고, 동서양에서는 추상에 대해서 비교적 고전적인 이론을 갖고 있었습니다. 이것은 과거 예술 실천에 대한 총괄이면서, 미래의 예술 실천을 위한 이론적 배경을 찾은 것입니다.

다음에는 인물 조각의 '전신 사의'에는 어떠한 표현 방식이 있는지 이야기해 보겠습니다.

'전신傳神'에 대해 이야기하기 전에 우선 '신神'이 무엇인지를 알아야 합니다. 신神은 바로 본질적인 정신입니다.

1. 순간성 : 개체
2. 영구성 : 집단, 시대

정신의 본질에 대해서는 두 가지 견해가 있습니다. 한 가지는 순간적인 것으로, 개체에 대응하는 것입니다. 다른 한 가지는 영구적인 것으로, 집단적이고 사회적이며 시대적인 것에 대응합니다. 중국의 유명한 사회학자인 페이샤오퉁費孝通 선생은 이른바 '신神'이란 것은 한 시대 사람들의 정신으로, 각 개체나 사람마다, 시대마다 희로애락이 있지만 원시인의 희로애락은 현대인과

는 총체적으로 다르며, 설사 원시인의 첫 울음 소리와 현대인의 첫 울음소리가 같다고 하더라 도 사회 환경이나 교육 환경이 다르기 때문에 오랜 시간이 지나게 되면 원시인과 현대인의 희로애락은 다르게 된다고 말했습니다. 예를 들면, 현대 사회에서의 웃음은 매우 문명적인 웃음이며, 비교적 강하게 사회 유형화된 웃음 으로, 수식이 가미되지 않은 원시인들의 본질 적인 웃음과는 구별됩니다. 1930년대에는 교 수들이 창파오長袍를 걸치고 가는 금테 안경을 썼지만, 지금은 양복과 티셔츠를 입습니다. 물 론 1930년대에도 양복을 입은 교수가 있었지 만 기질은 지금과 달랐습니다.

계속해서 '사의寫意'의 방식에 대해 이야기 해 보겠습니다.

1. 신神에 대한 분석
2. 표정
3. 체형
4. 표정과 자태의 결합

얼굴 표정과 체형은 사람들이 중요하게 여기 는 부분으로, 체형 자체도 일종의 신神을 내포 하고 있습니다. 당나라 때 조각가 대규戴逵의

〈홀로 아득한 치바이스〉, 청동, 2002년 작품

Wu Weishan

작품을 예로 들면, 뒷모습을 보기만 해도 누구를 조각했는지 알 수 있었습니다. 이것이 바로 체형 언어를 확실히 파악한 것이며, 체형과 얼굴 표정을 하나로 융합한 표현 형식입니다. 이러한 것이 구체적으로 표현될 때에는 다음과 같은 방법이 사용됩니다.

1. 모호법
2. 변형법

우선 모호법을 살펴보면, 진정으로 뛰어난 예술 양식은 모든 것을 다 갖출 필요가 없으며, 오로지 인간의 정신을 표현할 수 있으면 최고의 경지로 꼽습니다. 일찍이 청나라 문인 정섭鄭燮은 "바보인 척하면서 살아가기가 쉽지 않다難得糊塗."라고 했는데, 여기서 말하는 '바보인 척하는 것糊塗'은 우리가 흔히 말하는 그 '바보'가 아니라 '총명하면서 바보인 척하는 것'을 가리키는 것으로, 예술 역시 마찬가지입니다. 사의寫意는 반드시 사실寫實이라는 과정을 거쳐야 합니다. 사의 화가들은 우선 엄격한 사실寫實 기초 훈련을 거친 후에 서서히 사실로부터 변천하여 마지막에 가서야 사실을 위한 사실을 의식하게 되며, 실實이라는 것은 표면적인 것이므로

〈학처럼 아름다운 몸매〉, 청동, 2003년 작품

마땅히 버리고 더욱 본질적인 것을 잡아야 한다는 사실을 깨닫게 됩니다.

변형법은 때로는 길게 늘이고 때로는 납작하게 하고, 뚱뚱하게 혹은 마르게, 비틀거나 혹은 모호하게 하는 등 방법이 수없이 많습니다.

다음은 작품과 연결시켜서 전신 사의에 대해 이야기해 보겠습니다. 동진東晉의 고개지顧愷之는 "신을 전달하는 일은 바로 눈에 달려 있다傳神寫照, 正在阿堵中."라고 했습니다. 제 작품 〈가오줴푸 상〉이 사람들에게 가장 강렬한 느낌을 준 것은 바로 눈과 입술입니다. 반짝이면서 기백이 넘치는 두 눈은 인류의 마음을 통찰하고 있으며, 약간 오므린 입술은 인격을 잘 표현하고 있습니다. 가오줴푸高覺敷* 선생은 현대 중국 심리학의 태두이자, 프로이트의 《꿈의 해석》을 처음으로 중국어로 번역한 사람

가오얼스 서예 작품, 우웨이산 소장

* 중국 현대 심리학자. 가오줴高卓 라고도 함. 1896년 저장 성浙江省 원저우溫州 베이징 고등 사범 학교와 홍콩 대학 교육학을 수학하고, 졸업 후 상하이 지난 학교暨南學校에서 심리학을 가르쳤다. 주로 서양의 현대 심리학 유파에 대한 연구에 주력했으며, 중국과 서양의 심리학 학술 교류에 많은 공헌을 했다. 역서로는 보링의 《실험 심리학사》, 프로이트의 《정신 분석학 입문》 등이 있으며, 저서로는 《교육 심리학》, 《서양 근대 심리학사》, 《중국 심리학사》, 《서양 심리학의 새로운 발전》 등이 있다.

Wu Weishan

입니다.

　가오얼스高二適 선생은 학자로서 기개가 있고 대범하며, 그의 서예는 기세가 등등하며 막힘이 없습니다. 붓놀림을 보면 꺾이는 듯하면서도 끊어지지 않고, 가운데에 근육과 뼈가 있는 듯합니다. 그의 서법은 마치 높은 산에서 물이 흘러내리듯이 경사지게 빠르게 아래로 흘러내리다가 갑자기 암초를 만나면 높이 솟아 빠르게 뛰어넘고 굽힘이 없습니다. 그와 같은 시기에 어깨를 나란히 하는 서예가 린산즈林散之의 서예는 흘러가는 구름과 흐르는 물과 같아서, 부드러움 속에 강함이 있습니다. 가오얼스 선생은 이와 반대로 강하면서도 부드러움이 있으며, 부드러움 속에서 근육과 뼈를 볼 수 있습니다. 두 사람 다 서예가이지만 개성이 확연히 달라서, 린산즈 선생은 비교적 조용한 성격이지만, 가오얼스 선생은 기세가 등등하고 날카로운 면이 있습니다. 마찬가지로 가오얼스 선생과 가오줴푸 선생을 비교해 보면 또 다른 점을

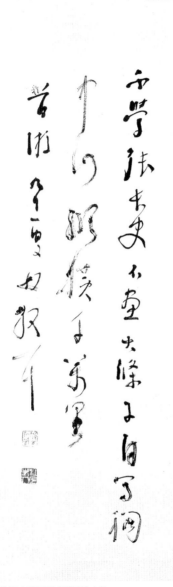

린산즈 서예 작품, 우웨이산 소장

발견할 수 있습니다. 가오줴푸 선생은 순수한 학자의 풍모와 도량을 갖추고 있으면서도 예술가로서의 면모를 풍기고 있습니다. 그들을 조각할 때 저는 이러한 본질적이고 세밀한 차이를 파악하려고 노력했습니다.

중국 문화를 이해하기 위해서 반드시 연구해 볼 만한 인물이 있는데, 음악가이자 서예가, 미술가인 홍이 법사弘一法師 리수퉁李叔同입니다. 출가하기 전에 그는 화려한 생활을 했었지만, 출가한 후에는 평범한 생활로 돌아갔습니다. 중국에서 처음으로 그림을 그리는 데 인체 모델을 사용했으며, 그가 작사 작곡한 〈송별가〉는 지금까지도 애창되고 있습니다. 이처럼 한 예술가가 불교 세계에 푹 빠져 있다면, 그의 내면세계는 어떠한 모습이겠습니까? 그의 인생 역정이 얼마나 복잡했는가를 엿볼 수 있는 사진을 본 적이 있습니다. 역광이 비치는 창가에 서서, 흰 승복을 입고 아득한 하늘을 쳐다보고 있는 사진과 마치 와불臥佛처럼 침대에서 자고 있는 사진이었습니다. 창작할 때 인물의 표정과 태도를 잘 포착하려면 먼저 그의 문화적 배경과 인생의 경지를 진심으로 이해해야 합니다.

치바이스齊白石 선생은 예술에 대해 "닮은 것과 닮지 않은 것 사이"라고 주장했으며, 작품에서 필묵筆墨의 사의성을 남김없이 다 드러내고 있습니다. 그는 특히 크기의 대비를 통해 미학의 경계를 표현하길 좋아했습니다. 그래서 제가 치바이스 선생을 조각할 때에 이와 유사한 사의 수법을 사용하여 그 풍격을 표현했습니다. 또 지팡이를 짚고 서 있는 교양 있는 노인의 형상을 창작하였는데, 홀로 서서 자연과 인생, 예술 속에 빠져 있는 모습이었습니다. 저는 이 조각을 만들 때 치바이스 선생의 작품을 보고서 구상했습니다. 두 개의 연꽃 봉오리가 우뚝 서 있고, 줄기는 위에서 아래로 서서히 끌어당기는 듯하고, 봉오리의 높낮이가 차이가 나 서로 떨어져 호응하는 그림인데, 필치는 노련하고 힘차며, 광채가 나면서 온화함이 있습니다. 그를 조각할 때 저는 그의 구도

〈웃는 사람〉, 청동, 1996년 작품

〈뚱뚱한 어린아이〉, 청동, 1996년 작품

형식을 받아들였습니다. 연꽃이 더러운 진흙에서 나왔으나 전혀 때문지 않은 고귀한 품격은 바로 치바이스 선생의 인격을 묘사한 것입니다. 일본군이 중국을 침략했을 때, 그는 일본인에게 그림을 그려 주고 싶지 않았기 때문에 병을 핑계로 나오지 않았습니다. 그러므로 창작할 때에는 인물의 작품을 통해 그의 정신세계를 이해할 수 있다고 말할 수 있습니다.

저는 종종 작품을 완성한 후에 만약 전체적인 효과가 만족스럽지 못하면 작품을 모호하게 하여 정신을 얻어 냅니다. 한번은 학생들에게 조각 수업을 하는데 귀엽게 잘 웃는 학생이 있었습니다. 그래서 문득 그 학생의 웃음을 작품으로 만들어야겠다는 생각이 들었습니다. 그러나 몇 초 후 그 학생은 처음의 웃는 모습을 유지하지 못했고, 제가 몇 차례 더 요청하자 아까와는 사뭇 다른 어색한 웃음을 지었습니다. 결국 이 어색한 웃음을 작품으로 조각하여, '웃는 사람笑的人'이라고 이름 붙였습니다. 한번은 아주 재미난 뚱보 아이를 본 적이 있는데, 그에게 흥미를 느껴 15분 만에 그를 조각해 냈습니다. 좀 모호하기는 하지만 기색은 잘 표현했던 것 같습니다.

V. 현대 조각 속의 원시 정신

원시 정신이란 무엇입니까? 여기서 곧바로 정의를 내리기 전에, 그리고 이 문제를 토론하기에 앞서, 먼저 원시 사유原始思惟에 대해 이야기하고자 합니다. 사유의 특성을 말씀드리면 여러분 스스로 직접 느끼고 깨닫게 되어 마지막에는 원시 정신이 무엇인지 초보적이나마 이해할 수 있을 것입니다.

19세기 말에서 20세기 초까지 서양의 현대 예술에서는 신원시新原始라는 경향이 활기를 띠었습니다. 현대 문명은 인류 본래의 자연적이고 본질적인 생활 양태, 즉 자연과 하나로 융합되는 생활 양태를 바꾸어 놓았습니다. 정신적인 면에서 예술가들은 '원시'의 낙원으로 돌아가기를 갈망합니다. 그곳은 매우 본질적이면서 내재적이고 자유로운 곳입니다!

현대인은 기계화되고 정보화된 환경 속에서 살아가고 있습니다. 저는 〈태고에서 온 그녀她從遠古走來〉라는 작품을 만드는 데 겨우 20분밖에 걸리지 않았습니다. 그렇지만 태고의 혼돈과 같은 위대한 힘과 산 같은 육중한 중량, 그리고 천 균鈞(1균은 18킬로그램) 같은 웅대한 힘을 발산하고 있습니다. 이 작품은 1994년 강의시간에 시범을 보이기 위해 만들었던 습작입니다. 일반적으로 모델을 고를 때에는 아름답고 날씬하며 유연한 곡선미를 갖추었거나, 균형이 잘 잡히고 단정한 체형을 갖춘 여성을 택합니다. 그러나 이 작품의 모델은 생김새가 좀 독특했습니다. 앉아 있는 모습이 다부지고, 피부는 까무잡잡하며 흙냄새를 풍겨서 마치 진흙 덩이 같았으며, 무뚝뚝하지만 호기심을 잃지 않는 표정을 하고 있었습니다. 어느 교수도 그녀를 수업 시간에 부르지 않았지만, 저는 첫눈에 그녀가 마음에 들었습니다. 그녀의 몸 자체가 말을 하고 있다는

〈태고에서 온 그녀〉, 청동, 1996년 작품

Wu Weishan

느낌을 받았으며, 생동감 있고 엄숙한 조각 같은 모습이 무한한 생명력을 지니고 있었습니다. 이 작품을 살펴보면, 뒷면의 둔부는 삼베 등의 수법을 사용하여 매우 육감적이며, 광야같이 연결된 산과 거석 모양을 이루고 있는 것이 대지의 춘광을 잉태한 모체母體의 모습입니다. 이 작품을 끝내고 나서 저는 원시 가요歌謠의 숲을 배회하는 듯한 느낌을 받았습니다.

원시 사유의 특성에 대해 이야기해 봅시다.

혼돈성 : 최초 원시인의 심리 상태는 주체와 객체가 나누어지지 않은 혼돈 상태이다.

만물에는 영혼이 있다 : 생사존망生存死亡을 해석할 방법이 없다. 꿈속에서 죽은 형상을 다시 보기 때문에 영혼은 죽지 않는다고 추측할 수 있다.

생식 숭배 : 자식을 낳는 현상에 대해서는 무지하며, 잉태하고 출산하는 진정한 원인과 그 존재의 우연성에 대해서 알 길이 없기 때문에 생식 숭배의 관념이 생겨났다.

조상 숭배 : 조상을 신으로 일반화한다.

공간 공포 : 바람, 비, 번개, 전기 등 자연현상을 해석할 길이 없다. 넓고 무한하고 예측할 수 없는 자연에 직면하였으므로 자연히 공포 심리가 생긴다.

추상 본능 : 복잡한 사물을 간단하고 소박한 개념으로 본다.

인간의 영혼은 영원한 것이며, 정령精靈의 모습은 항상 동물 형상이었으나 단지 후에 와서야 점차 사람의 형상으로 변했습니다.

세상 만물은 생명력이 충만한데, 불의 생명력은 빠르고 신속하게 터지지만, 암석의 생명력은 완만하고 오래가며 몽환적입니다.

장쑤 성江蘇省 롄윈강連雲港의 장군암 암각은 머리 위에 깃털 모양이 있는데, 무엇을 의미하는지는 고증할 방법이 없으며, 소동파蘇東坡의 '우화승선羽

Wu Weishan

化카仙'＊이 여기서 나온 말이 아닌지 모르겠습니다.

인류는 전설 속에서 몇 가지 동물을 구상해 내었는데, 비록 환상의 동물일지라도 의지할 만한 존재인 듯합니다.

생식 숭배는 전 세계에 보편적으로 유행했습니다.

생식 숭배의 표현 방식과 특징 : 생식기와 유방, 복부 등 생식과 관련된 신체 부위를 과장한다. 심지어는 직접 성교하는 모습의 그림도 있다.

공간 공포의 표현 방식과 특징 : 마력이 있는 신물神物을 조각하였는데, 초인적인 힘을 원하였으므로 국부를 과장함으로써 신비한 분위기를 연출하여 공포 심리를 극복하려 했다.

원시 추상의 표현 방식과 특징 : 가장 간단하고 적나라한 형식으로 축소하였으며, 연상의 예술로서 신체 이외의 자연을 상상함으로써 만물에 동화하였다.

추상은 일종의 본능이며, 인류 초기의 예술입니다. 다시 말하자면 인류의 '어린 시절'과 개개인의 어린 시절은 서로 비슷한 부분이 많습니다. 어린 시절의 생각은 대개 주객의 구분이 없으며, 사유는 혼돈 상태를 띠게 됩니다.

인류 초기의 생각과 어린아이의 생각은 매우 비슷합니다. 이전에 한 출판사에서 아이들의 작품을 모아서 《대가들의 그림》이라는 책으로 출판한 적이 있는데, 많은 작품이 피카소, 클레, 미로의 작품과 흡사했다고 합니다. 신원시주의는 원시의 것을 널리 알리고 표현해 내었습니다. 많은 점이 아이들과 닮았지만 실제는 심리적 기초가 다릅니다. 전자는 의식이 있는 상태에서의 표현이고, 후자는 본능적인 무의식 상태입니다.

제 작품 중에 오스트리아에서 출토된 비너스 상과 닮은 것이 있습니다. 다

＊ 신선이 되어 하늘나라로 올라간다는 뜻. '우화등선羽化登仙'이라고도 하는데, 중국의 신선 사상 혹은 도교의 영향을 받아서 이상향에 간다는 것을 그렇게 표현한 것이다.

른 점이 있다면, 오스트리아의 비너스 상은 머리 부분에 장식이 많고, 머리카락이 단정하게 정돈되어 있다는 점입니다. 이는 추상화를 구현한 것이며, 작품 속에는 추상적 사유와 혼돈의 원시 사유가 동시에 존재합니다.

생식 숭배는 여성 개체와 생식 기관을 과장되게 표현하는 것 이외에도 남녀의 사랑도 표현했습니다. 로댕의 걸작인 〈영원한 봄〉이 대표적인 작품입니다.

콘스탄틴 브랑쿠시Constantin Brancusi의 작품은 로댕의 작품과 비교하면 더욱 원시적이지만, 격세지감을 느끼게 합니다. 그는 추상적이고 간결한 선을 사용하여 영원불변의 주제를 표현했습니다. 입체를 강조하면서 작품의 재료에 비중을 둔 그는 물질의 특성을 잘 나타내어, 표면은 매끈하게, 선은 간결하게 표현했습니다. 작품 〈새〉는 새를 사람의 형상으로 조각한 것으로, 만물에 영혼이 있다는 생각을 구현했습니다. 고대 벽화나 암각화에서도 새의 형상이 자주 출현합니다. 이 경우에 새는 영혼을 나타냅니다. 브랑쿠시의 또 다른 작품 〈머리〉는 알을 조형한 것으로, 모양이 아주 간결하며, 마치 영원히 잠들어 있는 것 같습니다. 마리노 마리니의 작품 중에는 머리에 구멍의 흔적이 있고, 헨리 무어의 작품은 머리 부분에 눈과 코의 자리가 있는데, 브랑쿠시는 이것을 완전히 기하 추상으로 변형하였습니다. 이러한 것들은 원시 예술에서 검증이 가능합니다.

헨리 무어의 작품은 강렬한 원시 생명력을 갖고 있습니다. 그의 작업실에는 인간의 뼈와 동물의 뼈가 많은데, 그는 이 뼈에서 공간 구조를 찾아서 인류나 전체 자연계 진화의 흔적을 찾고 영감을 얻곤 합니다. 그의 작품은 평평한 편인데, 뒤쪽은 대개 간결한 덩어리로 마치 중국 한대漢代의 인형 같지만, 형태감은 더욱 강렬합니다. 헨리 무어는 작품에 구멍을 남겨 두는 것을 좋아합니다. 그는 환각 세계에서 생활하였으며, 될 수 있는 한 아프리카 조각과 다른 수법을 사용하려 했지만 표현된 작품 대부분은 원시적 기품이 있습니다. 현대

Wu Weishan

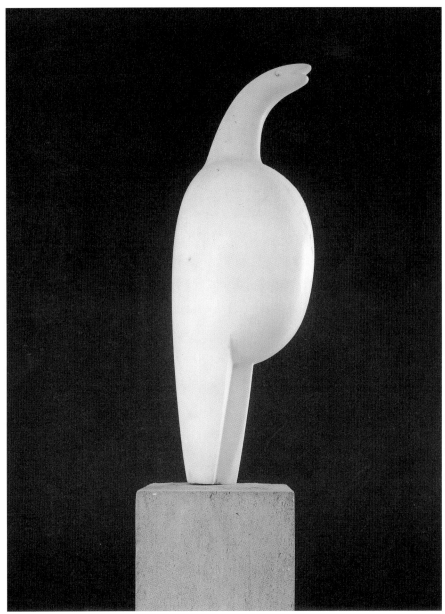

브랑쿠시의 〈새〉

조각은 과장되고 변형된 물질이나 형체에 이상을 의탁함으로써 만물에 영혼이 있다는 생각을 체현하려고 시도합니다. 네덜란드 삼림 박물관에 있는 헨리 무어의 작품은 동물의 머리에 눈, 코, 입만 있고, 눈에 생기가 없으며, 가죽이나 살도 나타나 있지 않습니다. 그렇지만 우리는 깊은 구멍으로 대체된 그 눈에 영혼이 깃들어 있음을 느낄 수 있습니다.

중국 고대의 뛰어난 작품 중에 〈마답흉노馬踏匈奴〉라는 조각이 있습니다. 한대漢代 곽거병霍去病*의 묘 앞에 있는 이 말은 비범한 신마神馬로, 호랑이처럼 단숨에 만 리를 달릴 듯한 기백으로 우뚝 서 있으며, 혼이 배어 있습니다. 〈약마躍馬〉 석조는 크고 거친 돌에 조각을 하여 한나라의 낭만주의 정신을 강렬하게 표현했습니다. 조각에서 선과 규모의 관계는 현대 예술의 특징을 나타냅니다. 즉, 구성 면에서 장력張力, 호궁弧, 직선, 곡선, 음각, 양각이 서로 얽혀서 이루어진 리듬과 법칙 및 운동 속도를 갖추고 있습니다.

만물에는 영혼이 깃들어 있다고 했습니다. 계속해서 공간 공포에 대해 이야기하고자 합니다. 어제 프랑스에서 10여 년 살았던 타이완의 한 피아니스트가 제 작품을 구경하러 왔습니다. 작품을 감상하다가 어떤 작품을 보더니 자코메티Alberto Giacometti가 연상된다고 했습니다. 자코메티의 작품은 여러 번 용접을 한 후에 용접 흔적이 남아 있는 금속 구조물 같습니다. 거기에는 피도, 근육도, 뼈도 없으며, 단지 본래 상태의 영혼만이 남아 있습니다. 자코메티의 작품은 길게 늘이고 누르는 특징이 있습니다. 〈전통과 창조〉에서 자코메티가 한 말을 언급한 바 있습니다. 그는 세상에서 가장 먼 거리는 사람의 두 콧구멍 사이이며, 이 거리는 공간 지리적인 거리가 아닐뿐더러 단축시킬 수도 없는 것이라 말했습니다. 이것은 비유로서, 현실 공간에 대한 공포를 체현한 것입니다. 한번은 자코메티의 작품을 보고 나서 멍한 상태로 아무 말도 할 수 없었던 적이 있습니다. 그의 작품이 가진 내재성은 인류의 보편적인 온정과 정겨운

* 중국 전한前漢 무제武帝 때의 명장으로 흉노 토벌에 큰 공을 세웠다. 정예 부대를 이끌고 대군보다 먼저 적진 깊숙이 쳐들어가는 전법으로 한 제국의 영토 확대에 지대한 공을 세웠다. 불과 24세로 죽자 무제는 크게 슬퍼하여, 창안長安 근교의 마오링茂陵에 무덤을 짓되, 일찍이 곽거병이 대승리를 거둔 치롄 산祁連山의 형상을 띠게 하여 그의 무공을 기렸다. 이 무덤은 지금도 무제릉武帝陵 가까이에 있으며, 무덤 앞에는 호인胡人을 밟고 선 석마石馬가 있다.

128

헨리 무어의 작품, 우웨이산 촬영

마음을 벗어나, 사람을 바람에 말린 시체로 만들어 모든 것을 농축하고 응집하였으며, 정신이 그 사이에서 빠져나와 거둬들일 수 없도록 만들어 놓습니다. 그것은 유유히 걸어와서 마치 붙잡을 수 없는 그림자처럼 어렴풋이 떠나가 버립니다. 그리고 형체가 가늘고 길기 때문에 공간이 더욱 끝이 없어 보입니다.

신석기 시대에 공간 공포는 국부를 과장되게 표현함으로써 마력을 갖도록 하여 신물神物이 되었습니다. 이탈리아 조각가인 마리니는 입체 조각 방법을 활용하여 기사騎士를 만들었는데, 원시의 외곽선에 조식彫飾은 없지만, 오히려 중후하면서도 단단한 형체를 포용했으며, 겉으로는 채색을 하여 수수하면서도 강렬하게 표현했습니다. 양사오 문화에서 사용된 수법과 비슷하지만, 작품의 제작 연대는 만 년 이상이나 차이가 납니다.

결론적으로 시대를 대표하는 조각가들의 특징을 개괄하면 다음과 같습니다.

The Soul of the Sculptor

헨리 무어의 작품 〈말〉과 함께

인체 작품이라는 측면에서의 분석

원시 : 생명, 생존, 생식(대부분 임산부를 표현)은 원시의 혼돈미를 갖고 있음.

서양의 고전 : 표준화된 이상미理想美와 평온함

로댕 : 운동, 순간, 비틀림(바로크의 영향을 받았으며 표현파임)

드가 : 인상주의 정신의 조소화

마리니 : 원시의 정적인 것을 힘의 영원성과 응고된 움직임으로 변화 발전시킴

마티스 : 자연스런 흔들거림. 선, 운동, 추상의 건축성

브랑쿠시 : 기하형의 정밀함

헨리 무어 : 편평하며, 날카로우며, 구멍이 있음. 초자연적 원시 뼈

마욜 : 고전이면서 고전을 정화시키고, 자연에 대한 관찰을 기초로 건강한

　　　인체미이면서도 고전적 이상미가 아닌 것을 반영했으며, 그 시각미의 핵심은

　　　체적體積이다.

두상 작품이라는 측면에서의 분석

원시 고대 : 직관 속의 개념(비표준적 기하)

아프리카 원시 : 봉인된 신비, 상징 부호, 국부 과장, 공통성 가운데 영원한 미소가

　　　　　　　종교적 자비와 고대의 순박함을 나타냄

마리니 : 원시, 현대 같은 풍만함

로댕 : 개성이 미묘하며, 빛과 그늘의 기복이 일정치 않음

자코메티 : 고독감, 거리(냉담)의 기복이 지극함

브랑쿠시 : 절대성, 격세(초연), 밝고 깨끗함

현대 : 절대적 영원을 추구하는 가운데 생활의 온정과 사소한 부분을 벗어남

　　　원시의 정신은 인류의 신체, 피, 세포, 영혼의 깊은 곳을 파고드는 초자연적

　　　힘이며, 예술 작품의 매력이 머무는 곳

　　　문명과 물질은 서로 연관되어 있으며, 과학은 문명에 영향을 미침

　　　문화와 정신은 서로 관련되며, 예술 창조는 처음으로 되돌아가려는 현상이 있음

　이상으로 분석한 거장들은 모두 인류 정신의 다른 각도, 다른 위치에서 영혼의 오묘함을 창조하고 표현해 낸 대가들입니다.

　우리는 현대 문명 속에서 생활하고 있으며, 질서 정연한 공간에서 개개인은 또 다른 욕구를 갖습니다. 사람이 새집을 동경하고, 제비가 봄에 진흙과 나뭇가지를 물어 와서 집을 짓는 것처럼, 이것은 한 인간의 정신적 고향이 될 수

The Soul of the Sculptor

상나라 말기 〈싼싱두이 청동 인면구三星堆青銅人面具〉, 높이 60㎝, 폭 40.5㎝, 쓰촨 성 문물 고고연구소 소장

있으며, 원시 생존 상태에 대한 갈망을 구현해
낼 수 있는 것입니다.

동한 목조, 우웨이산 소장

Wu Weishan

한나라 용俑 〈거꾸로 서 있는 사람〉, 우웨이산 소장

동한 도자기 〈말〉, 우웨이산 소장

The Soul of the Sculptor

手記 수기

시대를 읽한 조각상

쌀튀쥐 감상

붓 가는 대로 적은 세상 이야기

VI. 시대를 위한 조각상

중국 역사의 문화인들은 역사의 발전과 인류의 진보를 추진하는 데 탁월한 공헌을 했으며, 문화사의 새로운 장을 열었다. 이처럼 문화적으로 걸출한 인물의 얼굴에는 역사의 변천과 문화의 흔적이 새겨져 있다. 문화의 거장들은 각기 한 편의 역사인 셈이다. 조각의 기법으로 이러한 거장들의 역사와 전기를 쓰고, 역사의 형상을 인류 역사의 끊이지 않는 강물에 흘려보내는 것이 내가 추구하는 바이다. 그리고 오늘날처럼 다원화된 가치 지향의 시대에 우수한 문화 거장들의 혼으로 젊은 세대의 영혼을 조각해 낸다면 더욱 심원하고 현실적인 의의를 갖게 될 것이다.

나는 민족 문화에 대한 깊은 감정과 초상 조각 역사의 변천에 대한 나름대로의 인식을 갖고 있으며, 각 시대마다 지식인들이 갖고 있는 '신神'을 돌파구로 삼아 구체적인 이미지로 만들고 시대적 모습을 펼쳐 보였다. 굴원屈原이나 사마천司馬遷 등과 같이 역사적으로 오래된 문화의 영혼들은 단지 상상에 의존하여 표현했다. 그러나 현재의 유명한 지식인들은 풍부한 소재를 남겨 주었기에 더욱 이미지화하고 직접적으로 표현했다. 그 때문에 나는 후자에 관심을 집중하려고 한다.

중국에서는 전통적으로 살아 있는 사람에게는 초상을 만들어 주지 않았다. 한대漢代의 이빙李氷과 오대五代의 왕건석王建石의 초상이 있기는 하지만 어쨌든 극소수에 불과하다. 근현대에는 차이위안페이蔡元培가 자신의 조각상을 부탁한 것을 필두로 중국의 초상 조각이 비로소 시작되었다. 해방 후 '높고, 크고, 완전한' 규칙은 중국의 초상 조각 발전에 많은 영향을 끼쳤다. 개혁 개방 이후에는 서양의 문예 사조가 소개되어 젊은 예술 학도들에게 영향을 끼쳤다. 그들은 서양 예술 특히 현대 예술이 탄생된 시대적 배경과 심미 습성을 분석하려는 노력 없이 단

Wu Weishan

지 표현 형식만을 모방하려 했다. 이러한 모방의 또 다른 원인은 '문화 대혁명'의 잔재를 바로잡으려는 것이다. 중국의 초상 조각은 시종 발전을 이루지 못했으니, 이는 역사의 비극이며, 문화사에 남아 있어서는 안 되는 공백이다.

고법古法으로 공자를 조각하다

최근 몇 년간 나는 현대사의 지식인들을 조각하는 데 깊이 빠져 있었는데, 대부분은 노년의 학자와 예술가들이었다. 진흙이 손에서 빠져나가는 순간에는 생명의 떨림이 아주 통쾌하게 느껴진다. 나는 조금씩 시각적으로 손의 느낌이 뚜렷하고 기복이 미묘한 것이 나의 특징이라고 여기게 되었다. 공자의 조각상은 처음부터 습관적으로 이러한 기법을 사용했지만, 조각할수록 중국 고대 문화의 창시자인 그가 갖고 있는 엄숙함과 중후함과 질박함을 찾기가 쉽지 않았다.

'비공批孔(공자 비판)' 운동 때 나는 홍위병이었는데, 나의 재능을 발휘하여 매일 공자를 비판하는 만화를 그렸다. 하루에 수십 장씩 '제2의 공자' 형상을 그려야 했는데, 그 당시에는 위에서 시키는 대로 따라서 그렸을 뿐이다. 그로부터 20여 년의 시간이 지나서 공자를 조각할 때는 이전의 비판적 시각이 문화 거장에 대한 존경으로 바뀌었다. 쾅야밍匡亞明 교수는 공자에 대해 "세계 역사의 3대 거장은 예수와 석가모니, 공자다. 예수와 석가모니는 종교를 만들었지만, 공자는 평생을 인류를 위해 이바지했으므로 그가 더욱 위대하다."라고 말했다. 공자의 형상을 묘사한 고서가 있고, 당대의 오도자吳道子와 송대의 마원馬遠의 화책이 현재까지 전해져 오지만, 보통 사람들의 마음속에는 공자가 시종일관 '마음으로만 느낄 수 있을 뿐, 말로는 표현할 길이 없는 성인'으로 기억된다. 글로 묘사한 것들 가운데에는 "머리 위에 언덕이 있다."라는 식으로 기괴하게 표현된 것도 있다. 마원의 그림에서는 앞이마가 설날 실내 장식용으로 붙이는 그림 속의 '노인'처럼 너무 과장되

게 표현되어 있고, 오도자는 유유자적하는 신선과 같은 기풍으로 그렸다. 만약 그들이 그린 공자를 조각으로 만든다면 무언가 부족한 느낌을 줄 것이다. 서양 조각의 사실적 기법으로는 높은 이마, 늘어진 귀, 긴 수염 등의 특징을 모두 표현해 낼 수 있겠지만, 그럴 경우 예스러운 분위기가 떨어진다.

중국 고대의 석굴 조각을 보면, 부피의 안정된 균형감과 정신의 영구함은 모두 생리 구조에 얽매이지 않고, 전체 규모의 대비를 중시하면서 역사의 요원함과 엄숙함을 지니고 있다. 이것이 바로 '옛날부터 전해 오는 기법古法'으로, 중국 문화에서 생명의 음표이자, 천지인天地人의 인식에 대한 고대의 훌륭한 장인들의 소박한 구현이다. 이 기법으로 공자를 조각하면 문화적 배경과 문화 부호의 조화, 즉 내용과 형식의 틀을 반드시 얻을 수 있을 것이다.

형식의 구조를 찾고 난 뒤에 부딪히는 문제는 어떻게 구체적으로 조각하느냐이다. 이를 위해 백방으로 대대로 전해져 내려오는 공자의 사진을 구해 보았지만 유감스럽게도 내가 생각했던 모습이 아니었다. 어쨌든 펑유란馮友蘭 선생과 쾅야밍 선생에게서는 이러한 분위기가 풍긴다. 그들은 안팎으로 유학 정신에 물들어 있어서 유학자로서의 면모가 엿보인다. 문화는 우리가 인식하지 못하는 사이에 스며든다. 자세히 음미해 보면 잘 알고 있는 문화계 거장들의 말과 행동거지에서 공자의 그림자를 발견할 수 있다.

결국 나는 공자의 조각상을 차근차근 잘 타일러 가르치는 어르신의 형상으로 조각했다. 외형은 될 수 있는 한 간결하게 하여 모든 불필요한 요철을 없애고 윤곽을 괄호처럼 매끈하게 처리했다. 몸은 반원체로 하여 전통적인 학문과 유가적인 중화를 나타냈으며, 옷의 문양은 음각陰刻 선으로 간결하고 단순하게 표현하여 옛 맛을 살렸다.

공자 상의 머리는 앞쪽이 활처럼 약간 튀어나왔으며, 겸손하고 너그러운 인상으로 조각되었다. 작품을 본 사람들은 모두들 확실히 "춘추 전국 시대 노나라 사

〈공자〉(부분), 2006년 작품

Wu Weishan

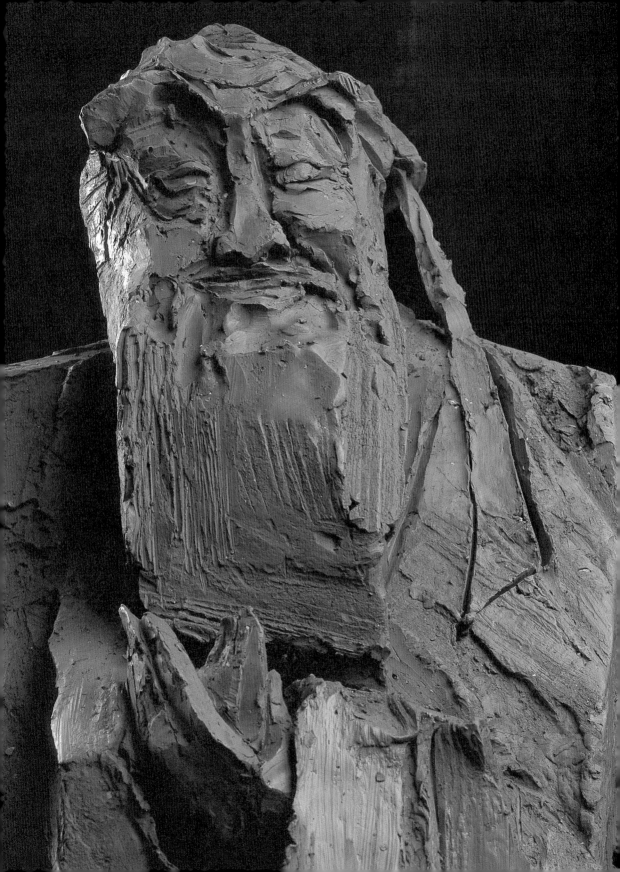

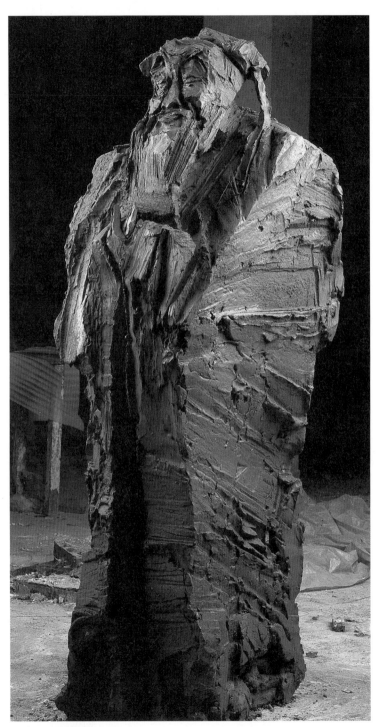

〈공자〉, 2006년 작품

람"이라고 말했다.

그 정신을 표현하다

동서고금의 학자와 예술가들은 예술에서의 '신神'의 문제를 설명할 때 보통 '정신' 분석에 주력했다. 나는 페이샤오퉁費孝通 선생의 조각을 의뢰받고서, 어떻게 선생의 '신神'을 구체적으로 표현할지 고민했다.

페이샤오퉁 선생은 "신神이라는 것은 한 시대 사람의 정신적 특징으로, 지식인을 표현하려면 시대마다 각기 다른 지식인들의 정신과 풍모를 찾아내야 한다."라고 했다. 그의 '신'에 대한 이해는 개인의 특성을 초월하여 "한 시대 사람의 정신과 풍모"라는 거시적인 수준까지 끌어올려 나의 시야를 크게 넓혀 주었다.

그러면 '형形'은 어떠한가? 내가 조각한 것은 결국 한 사람의 형상이다. 페이샤오퉁 선생은 "역사에서 개인은 하찮은 존재이므로, 한 시대 지식인의 형상을 조각하는 데 중점을 두어야 한다."라고 했다. 이 말을 통해 나는 그가 항상 미소 짓고 있는 '형'에 대해 새로운 인식을 하게 되었다. 그의 미소는 넓은 도량과 부드러우면서 사리사욕 없는 풍모가 밖으로 드러난 것이다

페이샤오퉁 선생의 강연을 경청하는 동안 내 머릿속에는 그가 마치 인생의 중대한 문제를 심사숙고하는 듯이, 미소를 지으며 머리는 약간 위로 들린 거대한 청동 두상으로 변했다.

내가 구상한 것을 의뢰한 곳에 알려 주었더니, 뜻밖의 문제에 봉착하게 되었다. 살아 있는 사람의 조각상은 전신상이나 흉상으로 만들어야 한다는 것이다. 살아 있는 사람을 조각할 때 한나라 때에는 단지 인물 조각상으로 만들었고, '5·4' 이후에는 흉상으로 만들었다. 이것은 아마 한 민족의 심미적 습성의 문제일 것이다.

이전에 나는 로댕이 조각한 보들레르의 두상을 본 적이 있는데, 순수한 정신적

The Soul of the Sculptor

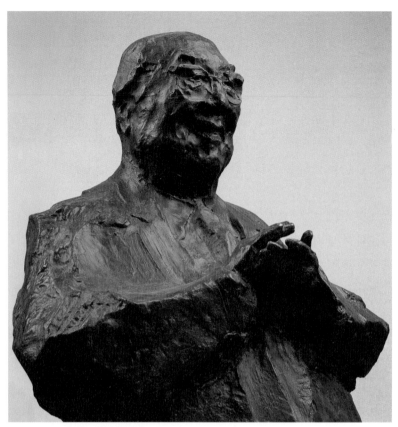

〈페이샤오퉁〉(부분), 청동, 2006년 작품

의미에 접근하는 표현 방식이 만들어 낸 시각적 충격은 줄곧 나를 뒤흔들었다.

나는 집요하게 첫 번째 느낌인 두상 조각을 고집했다.

어마어마하게 큰 머리를 조각하여, 중량의 절대성으로 무한한 지혜를 표현하여 깊은 감명을 주려 했으며, 동시에 페이샤오퉁 선생의 '미소'를 표현하는 데 최선을 다했다. 그것은 매우 미묘한 감정의 형상으로서, 입술이 금방이라도 말을 할 듯하거나 잠시 멈추었을 때의 순간이다. 내가 관찰한 바에 의하면, 선생은 종종 말을

Wu Weishan

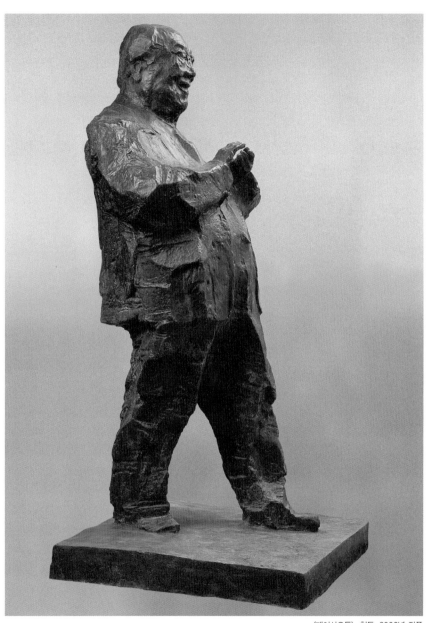

〈페이샤오퉁〉, 청동, 2006년 작품

잠시 멈추었을 때 사상의 빛이 번쩍이다가 명언이 흘러나와 사람들을 감탄시켰다. 그러므로 조각할 때 웃음의 정도를 파악하는 것이 매우 중요하다.

나는 그의 허락을 기다렸다.

수개월 후, 페이샤오퉁 선생은 자신의 조각상을 대면하고 나서는 내 손을 잡고서 "정말 간단치 않네요, 정말 대단하네요!"라고 말했다. 그 후 선생은 '그 정신을 표현하고서, 예술에서 노닌다得其神. 游于藝'라는 친필을 써 주었다. 이 시대 지식인의 풍모를 표현한 조각상을 허락해 주어 나는 뛸 듯이 기뻤다.

페이샤오퉁 선생이 우웨이산 교수가 만든 두상 앞에서(1995년)

Wu Weishan

아직도 끊이지 않는 봄누에의 실

나는 페이샤오퉁 선생에 대한 모든 감정과 존경의 뜻을 이 동상에 불어넣었다고 생각한다. 이 조각상은 내가 영혼으로 창작한 작품이며, 소리 없는 언어이다.

페이샤오퉁 선생은 한 시대의 뛰어난 지식인을 대표하며, 그의 예지와 활달함과 애국정신은 중국 지식인들에게 가장 눈부시고 환한 빛을 비춰 주고 있다. 그의 가르침을 경청하고, 그가 쓴 《이러한 사람이 되어야 한다做人要做這樣的人》를 읽고 나서 나는 그의 누님인 페이다성費達生 여사의 고결한 인격과 티 없이 맑고 고운 성정, 그리고 사심 없는 진지한 정신에 깊은 감명을 받았다. 페이다성 여사가 지닌 풍모는 우리들에게 좋은 본보기이다.

전설이나 문학적 가공을 통해 황도파黃道婆*의 이야기는 더욱 이상적이 되었지만, 페이다성 선생의 업적은 우리 눈으로 직접 볼 수도 느낄 수도 있으니, 선생은 우리 시대의 황도파이다. 이 때문에 나는 조각 기법으로 사람들에게 존경받는 페이다성 여사의 형상을 만들어야겠다는 생각을 했다. 나의 소망은 페이샤오퉁 선생

쑤저우 대학 〈페이다성 상〉 제막식에서 페이샤오퉁 남매와 함께

* 13세기 중국의 방직 기술자. '남존여비' 사상이 팽배한 사회 분위기 속에서, 생계를 위해 부유한 집에 민며느리로 팔려 가 갖은 고생을 하다가 비인간적인 대우를 참지 못하고 하이난 섬海南島으로 도망갔다. 30여 년간 그곳에서 생활하면서 리족黎族으로부터 방직 기술을 배워 고향으로 돌아와 방직 기술과 많은 방직 기계를 보급하여 당시 중국 방직업의 발전에 중요한 역할을 했다.

The Soul of the Sculptor 145

의 생각과 일치했다. 1997년 우장烏江에서 처음으로 페이다성 여사를 보았는데, 영원히 넘쳐 날 것 같은 미소와 생활과 신념에 대한 강인한 의지를 가진 자상한 모습은 나의 뇌리에 정지된 모습으로 각인되었다. 나는 세 가지의 모형을 창작했다. 세기가 교차되는 시점에 페이다성 여사의 조각상은 청동으로 주조되어, 성스럽고 깨끗한 한백옥漢白玉* 밑받침과 함께 인문 정신이 풍부한 쑤저우蘇州 대학의 캠퍼스에 우뚝 세워졌다.

농민 과학자의 순간

평범한 농민이 세계 과학계의 최고봉에 오른다는 것은 그야말로 기적이다.

농민에서 과학자가 된다는 것 자체가 한계를 뛰어넘은 대단한 인생 역정이므로, 조각하는 순간 그 인생을 응고시켜 표현해 내기가 쉽지 않았다. 많은 젊은이들이 알고 있는 천융캉陳永康은 중국의 전형적인 농민으로, 과학자의 본보기이다. 그는 장쑤 성江蘇省 농업 과학원장을 역임하기 전에는 쑹장 현宋江縣의 평범한 농민이었다. 오랜 기간 농업에 종사하면서 쌓아 온 일모작 벼의 재배 경험을 확대하여 생산량을 증가시켰으며, 논벼 '런싼헤이人三黑'의 모종을 진단하는 획기적 이론을 내놓았다. 1964년, 세계 14개국 과학자들이 참가한 베이징 국제 과학 토론회에서 이 이론과 관련한 학술 논문을 발표하여, 중국 벼농사의 과학적 재배 수준을 한 단계 높였다. 1995년 9월, 장쑤 성 농업 과학원은 나에게 천융캉의 업적을 기리기 위해 청동 기념상을 조각해 달라고 부탁했다.

내 앞에 1970년대 초 《런민화보人民畫報》 표지에 실린 '모범 노동자' 천융캉의 사진이 놓였다. 여름 모자를 쓰고, 광활한 대지를 바라보면서 소박한 미소를 짓고 있는 모습이었다. 그리고 국제 과학 토론회에서 발언하는 사진과 모내기, 추수하는 사진도 있었다. 일반적으로 기념상을 설계할 때는 흉상이나 두상의 형식을 취

* 허베이 성河北省 팡산 현房山縣에서 나는 흰 돌로, 궁전 건축의 장식 재료로 쓰인다.

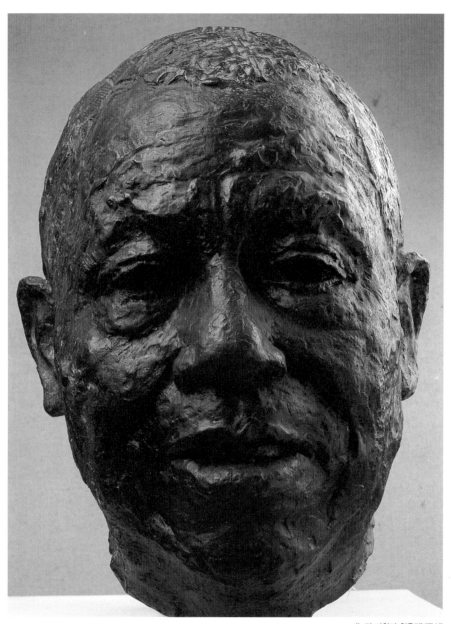

〈농민 과학자 천용캉〉(두상)

해 안면부에 정신을 각인시키는 것에 중점을 두지만, 그의 모습은 지식인의 특징이 확연히 나타나는 여느 과학자들과는 달리 너무 '농민적'이었다. 단지 미세한 부분에서 과학자 특유의 근엄함과 진지함을 엿볼 수 있었다. 조각을 실외 공간에 전시한다면 감상자와 작품 사이에 거리감이 있어서 흉상만으로 조각하면 '농민 조각상'이라는 착각을 일으킬 수 있기 때문에 농민 과학자의 특수성을 살릴 수가 없었다.

천융캉의 특수성은 그의 인생 역정에 있다. 그는 농민이면서 과학자로서 시종일관 일꾼으로서의 순박함을 유지해 왔다. 70세가 넘어서도 여전히 과학 실험과 밭일을 했으며, 생명이 다하는 순간까지 그치지 않았다. 농업 과학원의 연구원들과 운전사, 동료들은 천융캉을 기억할 때면 맨발로 다니던 그의 모습을 가장 먼저 떠올렸다. 일상생활에서는 평범한 노인이었지만, 과학에서는 비범한 거인이었다. 천융캉과 닮은 모습을 조각하는 일은 어렵지 않았지만, 그가 과학자이자 벼농사 전문가이며 농민 과학자임을 사람들이 한눈에 알아볼 수 있게 하려면 무언가 특별한 것이 필요했다.

나는 네 가지 초안을 만들었다. 그중 천융캉이 맨발로 논에 서서 손짓하며 사람들과 진지하게 대화를 나누고 벼농사의 파종과 성장세를 연구하거나, 혹은 '일수전一穗傳'*을 전파하는 모습 중에서 하나를 선택했다. 조각이 농업 과학원의 잔디밭에 우뚝 서 있으면, 사람들이 매일 그의 목소리를 경청하고, 그와 대화할 수 있을 것이다. 이 초안에는 호미나 벼이삭 등과 같은 도구가 없어서 더욱 단순하고 간결해 보였다.

진흙이 묻은 맨다리와 손짓하는 모습은 실천에서 이론에 이르는 은유이며, '농민 과학자'가 걸어온 인생 역정의 이미지를 체현한 것이다.

* 종자용 이삭을 고르는 방법으로, 청나라 때부터 전해져 온 기술이다.

Wu Weishan

위엄과 품위

역사적 인물은 한 편의 복잡한 저작과 같아서, 거대하고 웅장한 인생은 성난 파도가 해안을 치는 생명의 격류를 동반하여 그들의 외부 형상과 얼굴 표정에 의미심장함과 사색의 인상을 새겨 놓는다. 표정과 동작이 바뀌는 그 순간에 우리는 성격의 다중성을 엿볼 수 있다. 조각은 응고된 형상으로 사람과 인생을 표현한다. 문학처럼 시간이 흘러간 궤적을 기술하는 것이 아니며, 회화처럼 서로 관련된 형식으로 표현하는 것도 아니다. 조각가들은 한 인간을 전반적으로 파악해야 하며, 순간적인 포착으로 전형적 의미를 가진 형상을 조각하고, 이것을 통해 인생의 웅장함을 표현해 낸다. 물론 구체적인 창작에서도 어느 한 면을 강조하거나 다른 한 면을 약화시킴으로써 몇 가지 아쉬운 부분을 남길 수 있다.

나는 일찍이 푸롄장傅連璋과 동일한 시기에 찍은 서로 다른 모습의 사진을 근거로 위엄 있고 품위 있는 푸롄장 동상을 두 개 조각했다. 하나는 1995년 11월 베이징에서 쑹런충宋任窮 선생이 제막을 하여 중화 의학회中華醫學會에 세워 두었으며, 또 하나는 최근에 푸롄장이 홍군에 참가했을 당시의 푸젠 성福建省 팅저우 의원汀州醫院에 갖다 놓았다. 과거에 나는 역사적인 어떤 인물을 두 차례 혹은 많게는 여섯 차례에 걸쳐 조각한 적이 있는데, 그때마다 끊임없이 '더욱 확실한 표현'을 찾았었다. 이번에는 동일한 인물을 서로 다른 표정으로 조각하면서 내재된 정신을 일치되게 표현하는 새로운 시도를 했다.

푸롄장은 가난한 집안에서 태어나 주경야독으로 유명한 의사가 되었다. 그는 기독교회의원基督敎會醫院의 원장으로서 명성을 누리며 부유한 생활을 했지만, 생명의 위험을 무릅쓰고 공산주의자가 되었다. 그의 생애는 드라마 같다. 쉬터리徐特立의 질병을 치료해 주었고, 천겅陳賡의 다친 다리가 잘리지 않게 해 주었으며, 1932년에는 마오쩌둥의 부인 허쯔전賀子珍 여사의 아이를 받았다. 옌안延安

The Soul of the Sculptor　　　149

에 있을 때에는 중국 공산당 중앙 위원회의 대표인 저우언라이周恩來 선생이 50세 생일 잔치를 베풀어 주었다. 이처럼 일급 해방 훈장을 받은 공신이 1968년 린뱌오林彪의 박해를 받아 옥사하여 유골조차 남아 있지 않다. 중화 의학회中華醫學會의 대표는 마오쩌둥 주석이 "푸렌장은 훌륭한 사람이며 의술이 탁월하다."라고 평했다고 밝혔다. 이러한 사료들을 통해 나는 '정기正氣와 문기文氣'를 총결하여 푸렌장의 정신적 면모를 개괄할 수 있었으며, 1955년에 그가 중장 직함을 받을 때의 사진을 토대로 창작을 할 수 있었다. 그 사진은 군복을 착용하고 엄숙한 표정을 짓고 있었는데, 위엄 있는 모습 속에 품위가 배어 있었다. 이 조각상은 베이징에서 제막식을 가졌으며, 나는 푸렌장의 아들이자 유명한 의학 역사가인 푸웨이캉傳維康으로부터 "묘사를 너무 잘해서 진짜와 똑같다."라는 격려의 글을 받았다. 이와 동시에 푸렌장 상을 조각해 달라는 팅저우 의원의 부탁을 받았다. 푸웨이캉 교수가 내게 보낸 편지에서 "선부께서는 생전에 '남들이 나를 의사로 부르는 것이 제일 기분이 좋아.'라고 항상 말씀하셨습니다."라고 말한 것이 기억난다. 이 대목에서 나는 무언가를 깨달은 것 같았고, 의사의 품위 있는 태도를 강조하기로 결심했다. 1954년 푸렌장이 회갑연 때 찍은 사진 속에서 나는 온화하고 평온하며 반짝이는 두 눈을 통해 품위 있는 외모에 내재된 위엄과 정기를 느낄 수 있었다. 후에 이 조각의 사진은 《중국 의사 문물 도보中國醫史文物圖譜》에 실렸다.

나는 첫 번째 조각이 성공했다고 해서 두 번째 조각의 새로운 시도를 포기하지 않고, 위엄과 품위 사이의 내재적인 관계를 찾았다.

Wu Weishan

〈산위안 노인〉의 형식

네덜란드 펀드의 창시자인 벨터 허먼스는 유머 감각이 풍부한 예술가로, 문화 교류라는 인연으로 나의 작업실을 찾아왔었다. 그는 수많은 인물 조각상 중에서 특히 후산위안胡山源 조각상에 흥미를 느끼고, 손짓으로 네 개의 원을 그렸다. 몸은 큰 원, 머리는 작은 원, 두 눈은 그보다 작은 원으로 그리고 나서 '흥미 있는 골동품'이라고 이름을 붙였다. 그는 이 조각상 앞에서 도미에Honoré Daumier 작품의

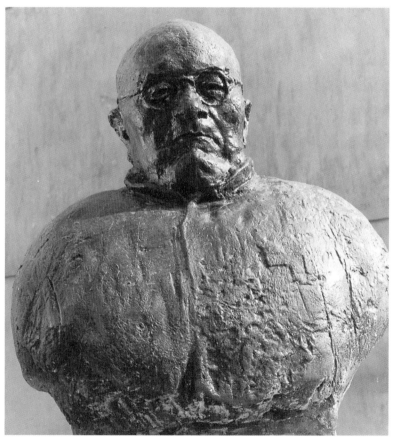

〈후산위안 상〉, 청동, 1994년 작품

The Soul of the Sculptor 151

해학이 생각났다고 말했다.

뜻밖에도 나를 알아주는 서양의 종자기鍾子期* 를 만난 듯하여 두 눈이 번쩍 뜨였다. 도미에는 추상 화가로서, 강렬한 색채와 리듬감 있는 붓 터치로 현대 사회를 묘사했다. 후산위안 선생은 순수한 동양 노인으로, 1920~1930년대 중국 문단에서 활약했던 노작가이다. 나는 희미하고 오래된 역사 속에서 이 작품을 창작하여 완성했다. 이 서양 예술가는 이러한 것들을 꿰뚫어 보았으며, 게다가 형식을 한 번 분석해 보고는 이 작품을 매우 좋아한다고 말한 것이다. 나는 예술의 형식이 인류의 공통 언어라는 사실에 새삼 흥분하면서 놀라움을 금할 수 없었다.

첫 번째 후산위안 조각상을 완성했을 때, 만족스럽지 못하고 뭔가 부족한 듯한 느낌이 들었다. 사진을 꼼꼼히 살펴보면 닮은 듯하지만, 다시 보면 또 닮지 않았다. 나는 산위안 노인을 본 적은 없지만, 양위楊郁 선생의 《후산위안 연구胡山源研究》라는 책을 여러 번 읽었다. 탄펑량談鳳梁** 교수가 책의 서문에서 후산위안 선생이 마오둔矛盾 선생의 '청青' 자를 교정해 주는 편지를 쓴 일을 기술하고 있는데, 솔직하면서도 '어린애 같은' 노인을 아주 잘 표현했다. 그 시대의 지식인들은 모두 이러한 천성이 있었다. 예를 들면, 나의 조부이신 가오얼스高二適 선생과 궈모뤄郭沫若 선생의 필묵 송사도 그런 것이다. 나는 순식간에 산위안 노인을 감정으로 받아들였으며, 그를 이해하게 되었다. 산위안 노인의 질박하면서도 유창한 〈산화사 영신곡散花寺迎神曲〉에 빠져들었으며, 억울하게 모욕당하는 상황에서도 태연할 수 있는 노인의 진선미에 감동했다. 그의 인격 정신과 해변의 바위 사이에는 어떤 동일한 구조가 있는 듯했다. 파도가 몰아치는 대로 항상 그렇게 원만하고 풍부하면서도 견실하다. 그는 권세 있는 자에게 붙어서 아부하지 않고, 어떠한 환경에서도 만족하는 생존 방식에 자신의 생활 신념을 잘 지켜 나간다.

1930년대 문인들의 둥근 안경과 머리, 신체의 바깥 윤곽이 서로 잘 어울리는 기하 형식을 구성하여 나는 다시 후산위안을 조각했다.

* 중국 춘추 시대 초나라 사람. 당시 거문고의 명인이었던 백아伯牙의 친구로서, 그의 거문고 소리를 잘 알아들었다고 한다. 종자기가 죽자 백아는 자신의 음악을 알아줄 사람이 없음을 한탄하여 거문고 줄을 끊고 다시는 연주를 하지 않았다고 한다.
** 교육자이자 고문학 전문가이다. 오랫동안 중국 고전 문학 연구에 종사했으며, 대표적인 저작으로는 《중국 고대 소설 간사中國古代小說簡史》, 《중국 고대 소설 논고中國古代小說論稿》, 《유림 외사 교주儒林外史校注》 등이 있다.

Wu Weishan

서양의 허먼스는 참으로 안목이 뛰어났다. 후산위안을 전혀 알지 못하면서도 중국 문화를 알고, 중국 지식인의 전형을 알며, 〈후산위안〉을 읽고 이해하다니!

동양의 지혜로운 노인

지셴린李羨林 선생에게서는 동양적인 색채가 풍긴다. 선생을 처음 봤을 때의 느낌이다. 나는 지셴린 선생의 산문을 읽고 나서 그가 불교학, 언어학, 중국–인도 관계사 방면에 탁월한 공헌이 있다는 사실을 알았다. 그리고 선생이 서재에서 나를 맞이할 때 전형적인 동양의 지식인 모습에 순간 멍해졌다.

지셴린 선생은 낡은 잿빛 중산복 차림에 호주머니에는 볼펜을 꽂고 있었는데, 여윈 얼굴에 바짝 마른 몸, 성기게 난 흰머리, 평화로운 표정에는 깊고 예측할 수 없는 예민함과 고상함이 스며 있었다.

정확하고 자연스러우면서, 어떤 과장된 수법도 가하지 않고 그를 조각해 낸다면 그야말로 최고의 작품일 것이다. 나는 속으로 선생과 같은 조각 모델을 만날 수 있었다는 것이 얼마나 기뻤는지 모른다. 지셴린 자료관의 요청으로 조각상을 만들기로 했지만, 선생을 처음 보고서 이처럼 완벽한 구상이 생길 줄은 생각지도 못했다.

그의 서재에는 선장본線裝本 고서들이 가지런하게 꽉 들어차 있었는데, 《대장경大藏經》에는 종이쪽지들이 끼워져 있었고, 닳아서 반질반질해진 낡은 책상과 나무 의자는 고풍스러우면서도 소박하고 평온한 느낌을 주었다. 선생은 나에게 맞은편 소파에 앉으라고 권한 다음에 입을 열었다. "《광밍일보光明日報》에서 선생의 조각에 관한 글을 읽었습니다. 참으로 훌륭하시더군요." 이 한마디로 나는 처음 만났을 때의 조심스러웠던 마음을 순식간에 떨쳐 버리고, 중국 역사의 문화인들을 조각하게 된 동기를 말씀드렸다. 선생은 내 말을 진지하게 경청하고 나서는 1995년

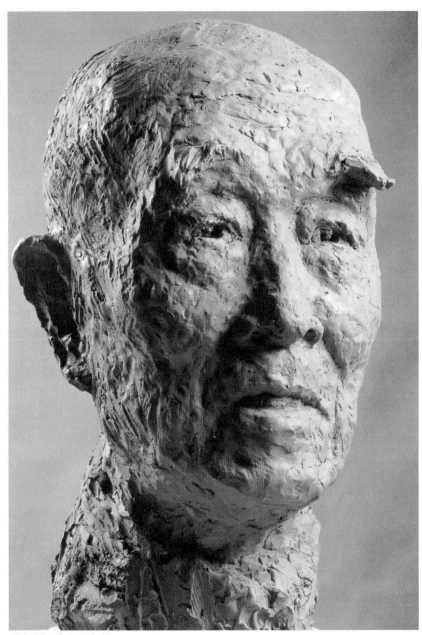

〈학자 지셴린 상〉, 2001년 작품

5월 《수확收穫》이라는 잡지에 〈한 늙은 지식인의 마음의 소리一個老知識分子的心聲〉라는 글을 발표한 적이 있는데, 지식인을 사실적으로 묘사한 것이라고 말했다. 그는 "중국 고대에는 사람을 조각하지 않았습니다. 주로 선불仙佛을 조각하거나 신神을 조각했습니다. 전국에 흩어져 있는 오백 나한羅漢의 얼굴 생김새를 자세히 보십시오. 모두들 비슷한 모습인 것은, 실제 인물의 이미지를 벗어난 소치입니다."라고 말했다.

선생은 중국 고전의 장회 소설章回小說에 묘사된 명인처럼 고금을 흥미진진하게 이야기하면서도 표정에 거의 변화가 없었다. 이것이 바로 사람들이 평소에 소홀히 하는 '무표정의 표정'으로, '큰 지혜大智'와 '하늘의 이치天哲'만이 이를 수 있는 경지이다. 나는 대부분의 사진 작품이 아래에서 우러러보는 각도로 선생을 위풍당당하게 찍은 것을 연상해 내고 얼마나 개념화되고 간결화되었는지 생각했다.

돌아오는 비행기 안에서 창공에 흩날리는 흰 구름을 내려다보니, 석양빛 아래서 손을 흔들며 오랫동안 서 있던 선생의 모습이 떠올랐다. 나는 펜을 꺼내 재빨리 선생의 모습을 그려 조각의 일차 참고 자료로 삼았다.

지셴린 선생이 직접 우웨이산 교수에게 써 준 글

여섯 번 조각한 린산즈

린산즈林散之 선생의 서화書畫 진열관은 1992년에 개관한 걸로 기억한다. 그 당시 나는 70센티미터 높이의 린산즈 흉상을 만들어 달라는 요청을 받았다. 예술 평론가들은 이 조각상이 범속을 초월한 '고승高僧'의 기질이 나타나 있다고 평하기도 하고, 어떤 사람은 성격 면에서 너무 '강직'해 보인다고 평한다. 사실 내 마음속으로는 따로 생각해 둔 바가 있지만, 어떻게 해야 더 명확하게 린산즈 선생을 파악할 수 있을지 항상 고심했다.

1995년 봄, 장푸 현江浦縣 대광장에 린산즈 선생의 조각상을 세웠다. 처음에는 '맑고 새로우며' '속되지 않은' 문인이 시끌벅적한 환경 속에 서 있는 것이 약간은 '억지스럽게' 느껴졌지만, 나중에 곰곰이 생각해 보니, 장푸 사람들이 린산즈 선생을 보면서 문화 영역의 기치로 삼는다면 그의 조각상을 광장에 세우는 것이 나쁠 것도 없다는 생각이 들었다.

몇 년 동안 나는 입신의 경지에 이른 선생의 서예에 온 마음을 빼앗겼으며, 그 속에서 세월의 흐름과 현자의 모습을 느낄 수 있었다. 린산즈 선생의 시 속에 "영혼의 가장 깊은 곳을 글로 쓰니 나를 잊고 다른 사람도 있게 되네寫到靈魂最深處, 不知有我更無人."라는 시구가 있는데, 이것이 바로 '시'이며 '문장'이다. 나는 선생이 붓을 놀려 몰입하는 모습을 본 적이 있다. 긴 속눈썹과 쑥 들어간 입술을 잊을 수 없으며, 어깨까지 늘어진 큰 귀의 얼굴은 단번에 서화 예술에 조예가 깊은 달인임을 알 수 있었다. 나는 선생이 지팡이를 짚고 혼자 걸으면서 시를 읊조리며 시의 세계에 심취한 모습을 조각의 초안으로 삼고, 네 개의 다른 형태의 모습을 조각했다. 이 과정에서 나는 "홀로 다리의 서쪽을 걸으며 유유자적하네獨步橋西意自閑"라며 선생이 읊던 시구를 계속해서 읊었다. 내내 이 시구 속에 숲의 기질이 있고, 문인의 기질이 있으며, 사람과 자연이 조화를 이루는 기질이 있음을 느낄 수

156

있었다. 그런데 조각을 세워 두는 환경과 연관시켜 보니 조화롭지 못한 부분이 발견되었다. 이처럼 바쁜 생활의 리듬 속에서 그는 어디로 가고 싶었을까? 만약 조각상을 죽림이나 서화 진열관이 있는 취위 산求雨山에 놓아둔다면 최선의 선택이겠지만, 광장에 놓아둔다면 그가 가진 초연함과 초서草書 대가로서의 '부호성'은 상실되고 말 것이다.

곤혹스러워하고 있을 때 "하늘 밖 연화 제일봉天外蓮花第一峰"이라는 구절이 생각났다. 린산즈 선생이 스승인 황빈훙黃賓虹 선생을 위해 쓴 글이다. 중국 서예 예술사에서 린산즈 선생은 땅 위에 우뚝 솟은 고봉이 아니겠는가! 나는 즉시 소묘 초안을 그렸다. 몸을 상징하는 산의 중심 봉우리는 깎아 세운 듯 위로 솟아 있어서, 햇빛을 받을 때는 선명하게 보이는 구름 속의 기이한 봉우리 같으며, 최고봉에 오른 린산즈 선생이 약간 아래로 굽어보며 오가는 사람들과 교류한다. 산의 중심 봉우리 정면에는 "초서 대가의 밝음이 또 한 봉우리를 이루었네草聖煌煌又一峰."라고 새기고, 뒤쪽에는 린산즈 선생의 필체로 "화가가 새로운 창조를 하기를 원하며, 먹을 갈아 아름다운 그림을 그리네願乞畵家新意匠，只研朱墨做春山."라고 새겨 시·서·화의 달인으로서 박학다식한 선생을 입체적으로 표현했다.

여러 개 초안 중에서 이 '봉우리'가 확정되었다.

1996년 1월, 6미터 높이의 진흙 조각이 대중들 앞에 나타났을 때, 사람들은 신비스런 모습이 매우 닮았다고 찬탄하면서, 한편으로는 선생이 머리를 숙이고 있는 모습을 아쉬워했다. 나는 '머리를 숙이고 있는' 것을 '문화 혁명' 때 '머리를 숙이고 죄를 인정하는 것'과 연관시키는 것이 이해가 되지 않았다. 동서고금에서 머리를 숙이고 있는 모습의 역작이 흔하다. 하지만 사람들의 심리 상태를 고려하지 않을 수 없었고, 현縣 지도자인 지핑繼平 선생도 수정해 줄 수 없는지 건의했다.

대형 조각을 수정하는 것은 예삿일이 아니며, 조각의 외형은 안에 있는 강철 틀이 지지하고 있었다. 그러나 영구적인 조각을 완벽하게 만들기 위해서라면 정형定

^型 전에 하는 어떠한 수고도 다 값지다.

며칠 후 린산즈 선생이 '머리를 들고' 똑바로 바라보는 모습을 보며, 사람들은 '린산즈 선생'과 똑같은 긍지를 느꼈다. 나 자신은 대형 조각의 큰 초안과 작은 초안 사이에 단지 크기만 달라진 것이 아니라 또 다른 재창조였음을 느꼈다.

이 6미터 높이의 화강암 조각상은 내가 여섯 번째로 만든 린산즈의 조각상이다.

〈린산즈 상〉(부분), 석조,
1996년 작품, 난징 취위 산

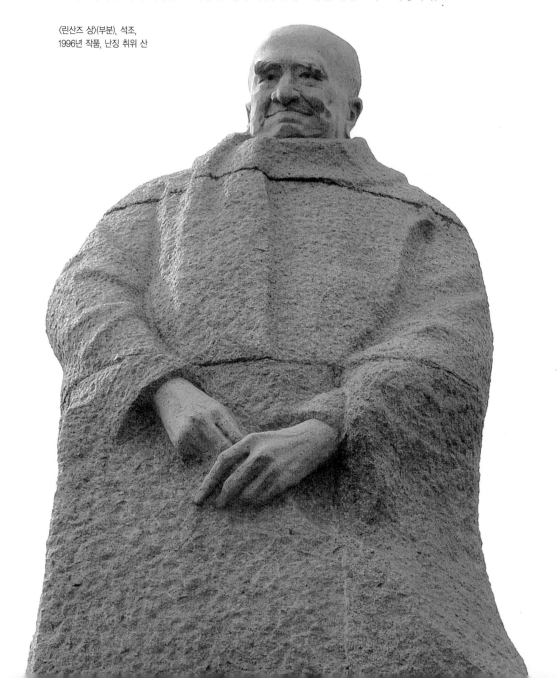

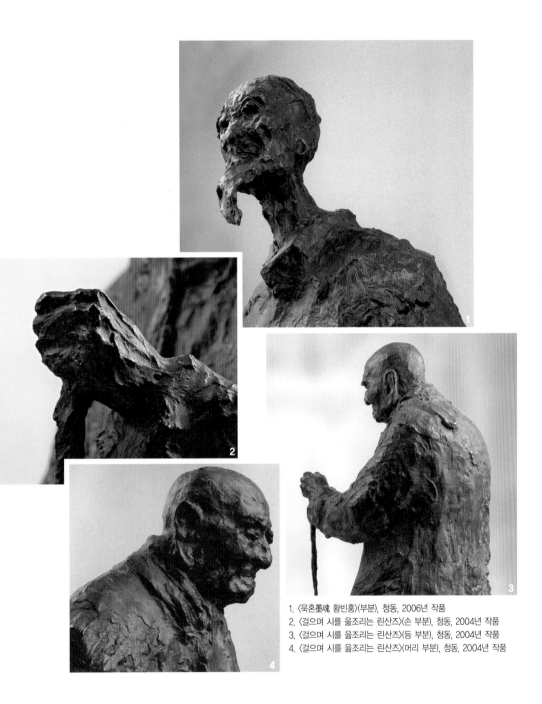

1. 〈묵혼墨魂 황빈홍〉(부분), 청동, 2006년 작품
2. 〈걸으며 시를 읊조리는 린산즈〉(손 부분), 청동, 2004년 작품
3. 〈걸으며 시를 읊조리는 린산즈〉(등 부분), 청동, 2004년 작품
4. 〈걸으며 시를 읊조리는 린산즈〉(머리 부분), 청동, 2004년 작품

The Soul of the Sculptor

자신 있고 깊이 있게 샤오시엔을 조각하다

1993년 초봄, 나는 서예가인 쌍쭤카이桑作楷 선생과 함께 샤오시엔蕭嫻 선생을 찾아가 뵙기로 약속했다.

오전 9시 30분 샤오시엔 선생 댁에 도착했다. 선생은 우리를 보더니 웃으면서 이것저것 물었다. 나는 서재의 벽에 걸려 있는 흑백 사진 한 장을 보았는데, 사진 속의 인물은 둥근 금테 안경을 썼으며, 선비 분위기가 물씬 풍겼다. 쌍쭤카이 선생이 사진 속의 인물은 샤오시엔 선생의 부친인 샤오례산蕭鐵珊 선생으로, 청나라 말 민국 초기 남사南社*의 일원이라고 알려 주었다. 나는 소박하면서도 고풍스러우며 빼어난 기운이 풍부한 샤오례산 선생의 서예를 본 적이 있다. 샤오시엔 선생은 쌍쭤카이 선생의 소개를 유심히 듣더니 사람을 시켜 종이를 가져오게 했다. 잠시 후 샤오시엔 선생은 단숨에 "운연인화雲煙人畵"를 쓰고 난 후, 다시 "누선야설, 철마추풍樓船夜雪. 鐵馬秋風"이라고 적었는데, '풍風' 자를 쓰고 나서 붓을 거두자 마치 진짜로 비바람이 몰아치는 듯했다. 꽉 다문 입술과 붓을 든 팔을 따라 몸이 앞으로 기울어지는 모습을 자세히 보니, 93세의 노인이 붓을 휘두른다고는 믿기지 않았다.

바닥과 책상, 의자 위에 묵향을 발산하는 글자가 가득 널려 있었다. 샤오시엔 선생은 한 자 길이의 틈 사이를 빠져나와 집안 뜰로 나가서, 한적한 정원을 발길 가는 대로 걸어 다녔다. 그 모습이 '산해山海'와 같은 모습과는 선명한 대비를 이루었다.

3월의 바깥 공기는 여전히 차가웠다. 그러나 선생은 아무것도 못 느끼는 듯 정원 돌담길을 거닐었다. 막 연녹색의 싹이 텄다가 시들어 누렇게 마른 나뭇가지를 어루만지며 몇 번 보고 나서는 고개를 들어 하늘을 쳐다보며 살짝 웃었다. 그 눈빛이 가리키는 곳을 따라가 보니, 하늘에 새 한 마리가 날고 있었다. 얼마나 천진난

* 신해혁명 시기의 문학 단체. 1909년 11월 11일 쑤조우에서 결성되었다.

Wu Weishan

〈샤오시엔 상〉, 청동, 1993년 작품

만한가! 그것은 자연과 생명에 대한 예술가의 영원한 순정이다.

나는 카메라의 셔터를 눌렀다.

그해 6월 중순, 우리 집에서 진흙으로 만든 45센티미터 높이의 샤오시엔 선생의 두상이 완성되었다. 며칠 밤낮을 누르고 깎고 수정했더니, 꿈에서조차 '힘'이 충만하고 '정취'가 내포된 형상이 나타나다가 이내 고정되었다. 원로 작가인 위뤼俞律, 서예가인 쌍쯰카이, 샤오시엔 선생의 딸인 펑쯰鳳子가 선생을 모시고 우리 집으로 왔다. 2층에 있는 작업실로 올라오는데, 내 아내가 부축해 주는 것을 사양한 채, 한 걸음 한 걸음 걸어 무사히 서른여섯 계단을 올랐다.

자신의 조각상을 본 선생은 참 명랑하게 웃었다.

그러고는 "어릴 때 광저우廣州에서 가오젠푸高劍父 선생에게 그림을 배웠고, 조각도 좀 해 봤다오. 진흙 좀 줘 봐요. 나도 좀 배워 보게요."라고 말했다.

이 한마디로 방 안이 웃음바다가 되었다.

샤오시엔 선생은 곧바로 큰 붓을 휘둘러 큼지막한 글씨로 "나에 대한 자신감이

1993년 우웨이산 교수가 집에서 샤오시엔 선생을 위해 조각하다

가을처럼 깊구나自信於我, 深沈似秋"라며 여덟 자를 쓰고 나서 "우웨이산 현제賢弟가 나를 위해 만든 조각이 이미지와 정신을 함께 갖추고 있으니, 여기에 예술의 느낌을 적어 둔다"라고 제목을 붙였다.

얼마 후 나는 샤오시엔 선생에게 정성껏 다듬은 진흙을 보냈다. 그때의 천진함을 생각하면 지금도 웃음이 나온다.

닮음과 닮지 않음 사이의 혼

일반인들은 초상 조각을 만들면, 최종적으로 모델의 가족을 불러 한번 보도록 해야 마음이 놓인다고 생각하는 것 같다. 게다가 "아들이 벌써 보았다"라든지 "부인이 벌써 보았다"라는 말로 조각상이 실제 인물과 닮았는지를 평가하는 기준을 삼는다. 보통 사람의 초상이라면 이러한 기준으로 평가하는 것도 괜찮다고 생각하지만, 역사적인 인물상을 조각하는 것은 그렇게 간단치가 않다.

역사적 인물과 그가 처한 시대의 정신은 서로 긴밀히 연관되어 있다. 우리는 보통 현재 남겨진 실제 행적이나 저작著作, 서화書畵, 시詩 등을 접하며 그 시대를 느끼고, 그 느낌을 가지고 인물의 모습을 묘사한다. 우리가 잘 알고 있는 굴원屈原이나 이백李白, 사마천司馬遷을 실제로 본 사람은 아무도 없지만, 모두의 마음속에는 사람을 움직이는 이미지가 있다. 루쉰魯迅의 사진을 보면 알겠지만, 루쉰의 '강직한' 풍모를 잡아내지 못하면 아무리 세밀하게 조각했다 해도 겉모습만 비슷하고 정신은 사라져 버리게 된다. 나는 어렸을 때 《강철은 어떻게 단련되었는가》*라는 소설을 좋아했으며, 어떤 구절은 좌우명으로 삼기도 했다. 작년에 어떤 잡지에서 러시아의 조각가 코바소프Koubassov**가 조각한 오스트롭스키Ostrovskii 상을 보고 탁자를 치며 감탄했다. 사실 내가 '오스트롭스키'를 보는 것은 불가능하기 때문에, 이미지와 내 마음속에서 맴도는 《강철은 어떻게 단련되었는가》라는 책과

* 러시아의 작가 오스트롭스키의 자전적 소설. 10월 혁명에서 레닌의 사망, 스탈린의 집권에 이르는 대격변의 시대를 기록한 대하 역사 소설이다.
** 러시아의 조각가로, 현실주의의 대표적인 인물이다. 그의 작품은 러시아의 전통문화를 계승하고 있으며, 완벽한 아름다움과 미의 통일을 추구한다.

대응시킬 수밖에 없다. 정말 훌륭한 조각은 대부분 '모르는' 사람이 보았을 때 더 잘 알아보는 일종의 정신적 존재이다.

　치바이스齊白石 선생은 그림을 그리는데 "너무 닮은 것은 세속을 따라가는 것이고, 닮지 않은 것은 세상을 속이는 것이니, 그 오묘함은 닮은 것과 닮지 않은 것 사이에 있다."*라고 말했다. 그의 그림은 대부분 팔대산인八大山人에게 배웠으며, 초충도草蟲圖는 윈난톈惲南天 선생에게 배웠으나 속박됨이 없이 그 자체로 독특한 맛이 있다. 그의 도장圖章은 한나라 때의 도장에서 탈피하여 자신만의 풍모를 갖추어, 한대의 도장보다도 오히려 힘이 있다. 내가 그의 조각상을 만들 때 맨 처음의 구상은 그의 그림에서 나왔다. 수묵으로 그린 거대한 돌덩어리 그림인데, 붓에 힘이 느껴졌으며, 돌 위에는 작은 새가 앉아 있었다. 이 돌은 치바이스가 창파오長袍를 입은 모습과 흡사하며, 돌 위에 앉은 새의 모습은 노인이 머리를 약간 기울인 모습 같다. 치바이스 선생의 그림 중에서 큰 파초와 풀벌레의 배합을 생각해 보면, 큰 것과 작은 것, 호탕함과 세심함의 대비가 치바이스 예술의 미학 정신으로 구현되었다. 이러한 느낌으로 나는 〈첫 번째 바이스 노인白石老人之一〉을 조각했다. 그리고 얼마 후 〈두 번째 바이스 노인〉을 창작하였는데, 그 기법은 더욱 자유로웠다. 만약 치바이스 선생의 사진과 대조해 본다면 한 군데도 '딱 들어맞는' 곳이 없지만, 전체적

* 太似則媚俗, 不似則欺世, 妙在似輿不似之間

156쪽 _ 〈신운神韻 치바이스〉, 붉은 진흙, 1999년 작품
157쪽 _ 〈치바이스 두상〉, 청동, 2004년 작품

The Soul of the Sculptor

으로 보면 선생이 이런 모습이어야 할 것 같다. "신선처럼 만들었다"고 평가하는 사람도 있고, 대부분의 화가들은 작품을 본 후 "그래, 이게 바로 치바이스 선생이야!"라고 말했지만, 사실 그들은 한 번도 선생을 본 적이 없다.

이것이 바로 정신이 형상을 지배하는 것이라 하겠다!

미세한 차이

내가 아주 어렸을 때 들은 구징저우顧景舟라는 이름은 항상 이싱즈사宜興紫砂 주전자*와 함께 언급된 걸로 기억된다. 여기저기 떠도는 말들은 이 대가를 신격화했다. 수많은 주전자 중에서 하필 구징저우 선생의 손에서 나온 것만 진귀한 보물이라고 하는지 참으로 수수께끼였다. 1994년 가을, 나는 딩슈전丁蜀鎭의 한 조용한 누각에서 구징저우 선생을 만나 보고 나서 오랫동안의 수수께끼를 풀 수 있었다.

그때 선생은 팔순의 고령이어서 좀처럼 외출하지 않았고, 활동 반경도 좁았다. 그는 자신을 '고인苦人'이라고 불렀다. 확실히 틀린 말은 아니었다. 툭 튀어나온 입술과 예리한 눈빛에 고생을 많이 한 '예인'의 흔적이 깊이 각인되어 있었다. 그 당시 나는 연달아 10여 명의 역사적 문화인의 조각상을 완성한 후였으므로, 사진첩을 들고 가서 그에게 보여 드렸다. 그중에는 그와 교분이 있던 치바이스齊白石, 쉬베이홍徐悲鴻 등이 있었기에 매우 기쁜 마음으로 보았다. 그는 고금을 논하고, 예술과 사람됨에 대해 이야기했다. 그가 말하였다. "요즘 명인들은 대부분 초기에 깊은 감정으로 진지하게 그림을 그립니다. 우리처럼 예술을 하는 사람들은 해이해져서는 안 됩니다. 전문가라는 것이 무엇입니까? 창작의 단맛과 쓴맛을 아는 사람입니다. 창작의 과정은 매우 험난한 것으로, 어떤 때는 다 만들어 놓고도 만족스럽지 못하면 다시 만들어야 합니다. 한 번만 그런 것이 아니라, 수십 번 수백 번 그럴

* 중국 장쑤 성 이싱宜興에서 생산되는 도기 주전자

166 Wu Weishan

때가 있습니다. 예술과 비예술의 구분과 훌륭한 것과 저속한 것의 차이는 미세합니다. 조형 예술가들은 바로 이 미세한 차이를 간과해서는 안 됩니다."

선생은 아주 진지하게 이야기했다. 일반적인 학자나 이론가처럼 말이 유창하지는 않았지만, 한 마디 한 마디 쥐어 짜내는 듯했다. 이것은 수십 년의 경험에서 우러나온 말이었다.

수십 년의 예술 인생에서 선생이 서예 예술에 대해 연구했다는 사실을 아는 사람은 별로 없다. 그의 집에 진열된 것은 주전자가 아니라, 치바이스 같은 선현의 묵적墨迹이다. 선생의 위대한 점은, 주전자로 주전자를 만든 것이 아니라, 중국의 예술 정신으로 영혼을 만들었다는 점이다.

마침내 어느 날 나에게 느낌이 왔으며, 선생의 정신도 맑아져서 직접 선생을 보면서 조각을 하기 시작했다. 선생의 제자들과 친구들이 그 자리에 있었고, 선생과 나는 각자의 배역에 들어갔다. 두 시간여 시간이 흐르고, 즈사紫砂 진흙으로 만든 예술 대사의 모습이 눈앞에 나타났다. "정말 닮았다"란 찬사가 여기저기서 흘러나왔으며, 선생도 지쳤고, 나도 지쳤다.

지금 생각해 보면 '공자 앞에서 문자 쓴 격'이었다.

이 찻주전자는 슝빙밍 선생이 돌아가신 후, 그 부인인 루陸 여사가 우웨이산 교수에게 기증했으며, 주전자에는 '차연리적철학茶煙里的哲學'이라고 새겨져 있다.

후에 이 조각의 틀을 뜰 때 일꾼들이 실수해서 귀 반쪽이 떨어져 나갔다. 그들은 나에게 추궁을 당할까 봐 제멋대로 몰래 붙여 놓았다. 전체적으로 이상이 없으면 모를 것이라고 생각했겠지만, 나는 단번에 알아차렸다. 귀의 모든 세부적인 변화가 생명을 표현한 것이며, 정신을 전한 것임을 일꾼들이 알 턱이 없었다. 이것이 바로 구징저우 선생이 말한 '미세한 차이'이다!

내가 조각한 우쭤런

1994년 12월 1일, 나는 우쭤런吳作人 선생의 조각을 만들어 달라는 우쭤런 국제 미술 재단의 요청을 받았다. 뜻밖의 일이라 나에게는 충격이자 부담이었다.

나는 한참을 고민하다 베이징으로 달려갔고, 사정을 알고 보니 국제 미술 재단이 타이완에서 발간된 《예술 조류藝術潮流》라는 잡지를 통해 나를 '발견했다'고 했다. 사무국장인 자오칸昭坎 교수는 내가 난제를 풀 수 있도록 격려해 주면서, 우쭤런 선생을 만나도록 주선했다.

중국의 전통적인 초상 창작은 '뜻이 맞아야' 하며, 대상자와 교류하는 중에 은근히 살펴보고 마음속에 기억해 둘 뿐, 일을 크게 떠벌리지 않는다. 그래야만 무의식중에 얼굴에 드러난 속마음을 이해할 수 있다. 선생을 만날 때에도 이런 생각을 갖고 있었지만, 막상 만나고 보니 이미 내가 상상했던 '만 리의 여정을 낙타 방울을 딸랑이며 사막을 가는 우쭤런'이 아니었다. 그는 병상에 누워 힘겹게 말하면서, 손을 들어 손짓을 하다가는 금방 시들곤 했다. 선생은 칭짱 고원靑藏高原의 〈물을 진 여자負水女〉와 천리운산千里雲山의 〈참매蒼鷹〉를 기억해 내었고, 그의 눈에서 과거를 돌이키는 희미하고 어렴풋한 감정을 느낄 수 있었다. 자오칸 교수가 내가 만든 치바이스 조각상 사진을 내밀자 노인은 오랫동안 보면서 내려놓으려 하지 않았다. 사진을 응시하던 노인의 세파에 찌든 얼굴에서 눈물이 주르륵 흘러

〈우쭤런〉, 청동, 1995년 작품

내렸다. 나는 선생이 글에서 여러 차례 치바이스 선생의 가르침에 대해 회상한 것을 잘 알고 있었다. 내가 "선생님께서 50년대에 창작하신 치바이스 선생의 유화는 저희들에게 매우 큰 영향을 끼쳤습니다."라고 말씀드리자 선생은 감개무량해하며 "다 지나간 일이야……."라고 나직이 말했다. 그때까지도 나는 선생의 표정이나 태도에서 어떻게 조각해야 할지 이미지를 찾지는 못했지만, 한 예술가의 진지한 정을 느낄 수 있었다.

나는 선생의 부인인 샤오슈팡蕭淑芳 교수가 제공해 준 사진 28장과 수십만 자에 달하는 선생의 문선을 읽는 중에 감을 잡았다. 3개월이 지났고, 10여 개의 초안을 만들었지만 만족스럽지 않았다. 그러던 중 우연히 《중국 백과전서-미술 편》을 넘겨보다가 그의 작은 사진을 발견했는데, 그야말로 정신이 그대로 살아 있었다. 그 미소는 샤오시엔蕭嫻 선생의 우아함과는 다르며, 페이샤오퉁費孝通 선생처럼 학자이면서 정치가인 풍채도 아니었다. 무한한 시적 정취와 그림 같은 아름다움에 심취한 한 예술가가 자신을 잊고 도취한 모습이었다. 이 같은 환상적인 기운은 형체 구조상에서 불확실한 면이 있어서 분명하게 나타나지 않으며, 외부에서 빛이 비치게 되면 복잡하게 뒤섞여 구별할 수 없게 된다.

나는 손을 놀려 작업을 시작했고, 입가에는 나도 모르게 우쭤런 조각상에 있는 자신에 찬 웃음이 걸렸다. 그와 마주 앉아 얘기를 나누는 것처럼 느껴졌다.

1995년 12월 1일은 선생의 생신이다. 88세 고령인 이 대가는 무슨 마력이 있었는지 갑자기 건강을 회복하여 휠체어를 타고 동상을 마주하며 합창을 지휘했다.

Wu Weishan

2886호 행성이 웃다

1994년 3월 6일 국제 행성 센터의 일련번호 2886호 행성이 '톈자빙田家炳 별'로 명명되었다.

그때 나는 톈자빙이라는 이름을 처음 들었으며, 그가 중국의 교육 사업에 지대한 공헌을 하였음을 알게 되었다.

1995년 말, 톈자빙 선생의 조각상을 만들어 달라는 요청을 받았다. 습관대로 항상 작업을 시작하기 전에 그 사람을 만나서 대화하고, 그 과정에서 어떤 느낌을 받아서 인물 형상이 눈과 마음에 생생하게 살아나게 하면 '주의력이 분산되지 않게' 할 수 있다.

그러나 나는 홍콩으로 선생을 뵈러 갈 기회가 없어서, 하는 수 없이 선생에 관한 간략한 전기와 동일한 시기에 다른 각도에서 찍은 사진을 근거로 추측하여 궁리할 수밖에 없었다. 선생은 반세기가 넘도록 상도덕과 노력으로 '인조 가죽' 사업에 매진했으며, 자신이 번 돈을 '적극적으로' 교육에 기부하여 많은 존경을 받았다. 문서 자료와 사진들은 나에게 엄숙하고 강인한 형상을 가져다주었다. 이러한 느낌에 기초하여 98센티미터 높이의 진흙 조각 초안을 완성했다.

금년 3월, 나는 조각을 의뢰한 기관의 주 교장, 장 처장과 함께 선전深圳에 가서 선생을 만나 진흙 초안의 사진을 건네주고 검토해 줄 것을 부탁했다. 선생은 약속된 시간에 우리가 묵고 있는 영빈관으로 오셨다. 간략한 전기와 사진의 '엄숙함'이 가져다준 '선입견' 때문이었는지, 78세의 노인이 이렇게 익살스러울 것이라고는 생각지도 못했다. 선생은 만면에 웃음을 띤 채 나의 손을 잡으며 "이렇게 젊으신 분인 줄은 몰랐습니다."라고 말했다.

"21세기는 중국인의 시대이며, 이것은 교육에 달려 있습니다. 교육 중에서도 가장 중시해야 할 것이 도덕 교육입니다. 사회는 사회의 안녕과 완전한 인격을 필요

The Soul of the Sculptor

로 하며, 경제와 과학 기술만 중시해서는 부족합니다······." 선생은 자리에 앉자마자 중화 민족이 세계 무대에 우뚝 서는 것에 대해 이야기했다. 어릴 때 부친께서 기술을 가르쳐 주던 일을 회상할 때에는 눈물을 펑펑 흘렸다. 선생의 부친께서 '주자 가훈朱子家訓'을 강령으로 삼고 공부와 사람됨을 연관시켰다고 했다. 선생은 지금까지도 명나라 학자 주백려朱柏廬의 《집안을 다스리는 글治家格言》을 한 자도 빠뜨리지 않고 줄줄 외울 정도였으며, 어릴 때 배운 교육의 힘은 70여 평생을 노력하고 절약하며 성실한 태도로 살아가도록 길러 주었다. "12억이라는 부담스러운 인구를 국가의 인력 자원으로 바꾸어야 하는데, 이것은 교육에 달려 있습니다. 중국의 모든 일은 중국인의 일이며 영욕, 비방과 칭찬, 성패라는 자기 몫이 있다고 이 늙은이는 내심 생각합니다······."

선생의 말씀은 깊이가 있고 절도가 있었다. 마음이 순수하고 거짓이 없으며, 뜻이 간절했다. 그 자리에 있던 사람들은 모두 눈물을 흘리며 수십억의 기부금으로 교육 사업을 지원하는 이 노인을 진심으로 이해했다. 내가 중국의 뛰어난 역사 인물을 조각하여 민족정신을 발양하여 후대에 영향을 주려 한다는 의도를 알게 된 선생은 내가 "한 민족이 부흥하기 위한 밑바탕은 국민의 소양을 제고하는 것입니다."라고 말하자, "젊은 예술가가 과피모를 쓴 이 늙은이와 같은 인식을 하다니, 정말이지 희망적입니다."라고 감동 어린 목소리로 말했다.

짧은 세 시간 동안 선생은 자신의 인격으로 '사람들이 존경하고 우러러보는 형상을 스스로 조각' 했다.

선생은 진흙 초안에 대해 어떠한 이의도 제기하지 않았지만, 이번 만남을 통해 의외의 표현 각도를 얻었기에 나는 대폭 수정하기로 결심했다.

사진을 찍어도 되겠느냐고 묻자 선생은 매우 익살스럽게 360도로 몸을 천천히 돌리면서 내가 '다각도'로 이해할 수 있도록 해 주었다. 촬영이 끝나자 선생은 "내가 장가갈 때도 이렇게 사진을 찍지 않았는데······."라며 입가에서 웃음이 떠나지

Wu Weishan

않았다.

1996년 5월 14일, 엄숙하던 표정이 매우 해학적이고 운치가 있으며, 희망적인 웃음을 띤 청동상으로 변하여 창저우常州의 톈자빙 중학교에서 제막식을 가졌다.

선생은 미소 띤 동상을 보더니 또 한 번 웃었다.

<div align="right">1996년 5월 23일, 난징에서</div>

VII. 싼류쥐三柳居* 감상

만인이 찬미하는 황산을 적다

九州圖迹誇誰勝 중국의 고적 중에 어느 곳이 가장 빼어난가 하면
萬古乾坤只此山 만고 천지에 오직 이 산뿐이로다

10여 년 전 나는 명나라의 유랑객인 정민정程敏政**의 시와 청나라의 고과苦瓜 스님, 점강漸江 법사의 그림의 영향을 받아 혼자 황산黃山에 올라, 황산의 운무雲霧와 하나가 되었다. 그로 인해 나는 만질 수 없는 기운에 대해 깨닫기 시작했고, 황산은 내 꿈속에 자리하게 되었다.

역사적으로 '황산화파黃山畵派'의 대표 인물인 매청梅淸, 석도石濤, 점강漸江 등이 각자 풍격을 갖추고 있지만, 총체적으로 보면 산수의 정교하고 오묘한 형상을 묘사하고, 깨끗함과 고상함과 초연한 기상을 주지主旨로 삼았다. 이는 몸이 처한 곳에 산이 겹겹이 있고, 흐르는 물이 구불구불한 까닭으로, '안에서 밖으로 향하고', '작은 것에서 큰 것에 이르는' 심미가 승화의 과정이다. '큰' 것은 일정한 형상이 없다. 황빈홍黃賓虹 선생의 비범한 주름 화법은 수묵으로 천지의 변환變幻을 묘사하여, 지극히 세밀하고 지극히 검으며, 지극히 희고 지극히 공허하며, 끝없이 무한한 중에서 빛이 따뜻하고 운치가 끊이지 않는다. 현대의 류하이수劉海粟 선생은 후기 인상파의 영향을 받아 주·객관적인 융합 속에서 대담하게 색채를 자유롭게 침투시켜 서로 움직이게 하고, 밝은 빛과 대기의 호방한 기백을 굴절시킨다.

* 우웨이산 교수가 스스로 지은 당호堂號
** 명나라 때 문인으로, 자는 극근克勤. 정신程信의 아들이다. 열 살 때 '신동'으로 조정에 들어와 황제의 부름을 받고 한림원에서 공부하여 진사가 되었다. 학식이 넓어 당대 최고로 불리었으며, 관직이 예부우시랑禮部右侍郎까지 올랐다.

Wu Weishan

황산은 모두가 찬미하는 대상이 되었다.

금년 겨울, 나는 주화산九華山을 거쳐 황산에 올랐다. 때마침 첫눈이 내려 하늘을 찌를 듯이 솟은 봉우리의 바위들은 차갑고 강직하며, 소나무에 핀 눈꽃은 은색이 가득하고 투명하게 반짝거려 신기한 장면을 연출했다. 차가운 구름은 모였다 흩어졌다 하면서, 해를 만나면 자줏빛이 되고, 바람을 만나면 크게 울부짖고, 가끔 기묘한 빛을 발하는데, 자주색이었다가 푸른색으로도 변하며, 시시각각 붉은색, 노란색으로 변화무쌍하다……

돌아오는 길에 쉬안청宣城을 경유했는데, 마침 비가 내려 어둡고 침침하여 그림을 그리고 싶은 생각이 들었다. 나는 황산에 대한 정을 쏟아 부은 수백 장의 화선지를 안고서 돌아왔다. 시적 정취를 지닌 듯한 빛나는 미소의 황산은 사람의 마음을 끌어당기고, 황산의 정신과 철성哲性, 미성美性은 움직임의 영원함 속에 존재하며, 우리들의 무한한 인식 속에 존재한다.

〈황산 – 옥색〉, 우웨이산 작품

빠르게 흘러가는 황산의 구름은 햇빛의 찬란함 속에서 생명의 총명함이 충만해 있다. 여름의 구름은 열정적이고 따뜻하며, 겨울의 구름은 차갑고 과감하며 풍채가 탁월하다. 1999년 겨울, 초청을 받아서 황산에 갔는데, 내 친구는 황산에 가려면 여름에 가야 한다고 권했다. 그러나 도착 후 이번 여행이 헛되지 않았음을 알았다. 높은 봉우리는 눈의 정취 속에서 자연의 신기함을 펼쳐 보였고, 기묘하고 변화무쌍한 생각이 절로 드는 눈꽃이 흰빛에 굴절되어 무지갯빛으로 드러나, 빛이 사람을 비추니 동화가 풍부했다.

주홍빛, 연둣빛, 연보랏빛…… 세상에 나타난 오색의 찬란함은 바로 천지의 음운이다. 산수의 선 속에서 종종 휴머니즘의 광채를 표현하기도 한다. 나의 노래, 말, 그리고 내가 마음을 쏟는 것들은 단지 허무하고 아득한 것의 초월일 따름이다.

〈황산 – 자무紫霧〉, 우웨이산 작품

Wu Weishan

정신이 조각한 〈스링위에장獅嶺閱江〉

먼 곳을 바라보니

군신들이 둘러싸고 있네. 장대하구나. 홍무제洪武帝가 스링위에장에 오르셨도다

산천의 왕기王氣가 하늘과 함께 일체가 되었네

다시 보니

누워 있는 사자가 머리를 치켜들고, 양쯔 강에 우뚝 솟은 언덕,

열강루閱江樓가 산 정상을 가리며 먼 옛날을 웅시하네

한눈에 가득 들어차는 푸른 기와와 붉은 기둥, 처마 끝의 허공을 어루만지듯 안개 속으로

들어가고, 붉은 주렴은 바람에 흩날리다 다시 걷히며, 붉은 문이 열리자 빛이 가득하네

 금릉金陵 서북쪽에 우뚝 솟은 봉우리는 실제 모습이 산예狻猊(전설상의 맹수. 사자와 비슷하게 생겼음)의 형상과 닮아서 스쯔 산獅子山이라 부른다. 주원장朱元璋과 송렴宋濂이 쓴 〈열강루기閱江樓記〉를 보면 기록에만 남아 있고 지금은 누각이 존재하지 않으니, 역사적으로 실로 안타까운 일이다. 2000년 3월, 부드럽고 따스한 바람이 불고 봄비가 흩날릴 때, 이 누각을 지은 위밍쥔俞明君의 초청으로 나는 산에 올라 강을 굽어볼 수 있었다. 그 자리에서 그는 '스링위에장獅嶺閱江' 청동 부조浮彫를 만들어 달라고 부탁했다.

 쓰촨 성四川省 민산岷山에서 발원한 창장長江은 7,000여 리를 흘러 바다로 들어간다. 천고千古의 풍류와 파도가 다하니, 주원장朱元璋, 유기劉基, 이문충李文忠, 서달徐達, 상우춘常遇春, 등유鄧愈, 송렴宋濂…… 등은 역사의 흥망성쇠에서 점차 희미해졌다가 가끔 드러나니, 남은 것은 기세뿐이다.

The Soul of the Sculptor 177

〈스링위에장〉 부조의 일부

기개와 도량이 범상치 않은 모습이거나 혹은 눈을 감고 깊은 생각에 잠긴 모습으로, 개성이 각양각색 드러나니 마치 사계절의 꽃나무 같다.

지나간 것은 형체가 없고, 오직 정신뿐이다. 정신이 있음으로 해서 기운이 있으니, 정신과 기운이 활발하게 나타난다.

옛사람을 만들었으나 마치 지금의 사람 같고, 예스러운 정취가 부족한 것은 모

〈스링위예장〉(부분), 한국공韓國公 이선장李善長과 조국공趙國公 호대해胡大海 상

위 _ 〈스링위에장〉(부분), 한림학사 송렴宋濂의 두상
아래 _ 〈학무鶴舞〉, 우웨이산 작품

두 고인古人과 호흡이 통하지 않아서이다.

옛사람을 만들 때에는 사소한 부분에 얽매여서는 안 되며, 단숨에 표정과 태도, 사상 감정을 나타내고 기氣를 묘사해야 한다.

〈스링위예장〉은 제왕, 장수, 재상, 문무대신 등 20여 명을 형상화했으며, 높이 2미터에 길이가 8미터로, 수개월 동안의 준비 기간을 거쳐 3일 만에 완성되었다.＊

싼류쥐 감상

그윽하면서 새롭고, 수수하면서 우아하고 민첩하다.

가을의 대나무 숲, 봄의 늘어진 버드나무, 구름 속의 고결한 학, 파도 속을 나는 듯 헤엄치는 물고기.

생명의 촉각으로 만물의 총명함을 느끼고, 붓과 먹, 색깔이 마음 가는 대로 움직이며 출렁댄다. 흥취, 우아한 맛, 성실하고 소박함, 질박함이 만들어 낸 형상은 사람들로 하여금 환각 속에서 옛 현인들의 시와 먹, 시골의 수문신守門神과 토우土偶를 음미하게 한다. 이 환각 속에서 20세기 서양 현대주의의 도식을 빌려서, 아득히 읊조리는 마음의 소리를 듣는다.

……

최근 몇 년 동안 나는 몬드리안과 자코메티의 고향을 다녀왔고, 추상 예술에 관한 책들도 좀 읽었다. 공간 구조는 음악이나 무용의 공간감과 비슷하며, 허와 실이 동작의 상호 보완 관계를 이룬다. 전통적인 문인화에서는 여백을 중시했고 의미 면에서 주체에 부각되는 점이 있도록 했으며, 이러한 부각을 통해 의경意境—시의 詩意의 차분한 감흥 토로—이 생기도록 했다. 재구성, 재분할, 재숨김의 기하 블록과 교차, 중첩, 분리로 형성되는 화면은 현대적 감각이 더욱 풍부하다.

현대적인 시각으로 팔대산인八大山人과 김농金農의 작품을 보면 매우 선명한

＊ 새로 만든 〈스링위예장〉은 난징의 명승지 스쯔 산의 열강루閱江樓 앞에 세웠다.

The Soul of the Sculptor 181

〈풀숲〉, 우웨이산 교수가 홍콩 과기 대학에서 그림

구성을 갖고 있는데, 뉴욕 구겐하임 미술관에 전시되었을 때 외국의 예술가들이 그 구성의 현대성에 경탄해 마지않았다. 음악성을 강조하고, 서양의 현대 예술에서 형식적 요소를 찾아내고, 중국의 전통 회화 속에 내포된 추상적인 미를 뽑아내어 계승 발전시킬 수 있다면 하나의 새로운 공간을 개발하는 것이다. 몬드리안이 가장 간단한 요소로 무궁함을 표현한 것과 석도石濤가 한 가지로 모든 것을 꿰뚫은 것은, 모든 것이 하나로 귀결되는 이치이다. 모네의 〈수련睡蓮〉에서 붓 색이 복잡하게 뒤섞여서 움직이는 것과 황빈홍의 산수화에서 아득하고 혼돈된 의도의 미학이 내포된 것은 동서양이 서로 교차하고 융화한 것이다.

청나라 초기 엽섭葉燮은 〈원시原詩〉에서 다음과 같이 말했다. "……말로 서술할 수 있는 이치는 사람들마다 그것을 서술할 수 있으니, 시인이 다시 서술할 필요가 있으랴. 반드시 말로 할 수 없는 이치가 있을 것이다. ……서술할 수 없는 일은 마음속으로 이해하는 경지를 만난 것에 있으나, 이치와 일은 전자보다 찬연하지 않

Wu Weishan

은 것이 없다." 서로 교차하고 융화하는 것은 신묘한 경지로서, 사람의 생각을 흐릿하게 한다.

　예술은 전 세계적으로 어떤 형식이나 그림의 종류에 구애받지 않는다. 동서양의 예술 중에서 최고의 경지에 이른 것들은 서로 통하며, 형식은 단지 인류의 감정을 담는 틀에 불과하다. 개성이라는 것은 예술가가 특수한 상황에서 창조하여 이룩한 것으로, 그것이 인류의 심원한 정신을 반영했을 때 세계적인 것이 된다. '문인화文人畵'는 옛날 사대부가 자급자족하던 자연 경제 상황에서 그렸던 것으로, 공업화되고 전산화된 현대의 화가들은 그 은둔과 고상함, 신묘함과 초월을 구현해낼 수 없다. 지금 유행하는 '신문인화新文人畵'는 단지 병적인 상태의 신음에 불

〈원고의 가요遠古的歌謠〉, 우웨이산 작품

과하다.

화가의 예술관은 예술 활동의 주 동맥이며, 예술관의 형성은 학식, 경력, 천부적 재능 등 여러 가지 요소의 영향을 받는다.

인류의 공통적이고 심층적인 무의식의 심리 구조를 파악하기만 하면 그 예술은 감정적으로 강렬한 영향력을 갖게 된다. 현대 예술에서의 추상은 인류가 예술에 대한 과학의 질곡에서 벗어나 자연을 뒤돌아보는 것으로, 원시 모체의 표지를 직접 취한다.

티베트에서는 티베트 사람들의 아름다운 복식服飾을 찾거나 목동들의 민첩하고 용맹스러운 신체를 묘사하지 않고, 천지 영혼을 주시하고 깊이 연구하는 데에 주력했다. 황투黃土 고원에서는 여러 토굴집이 하나하나의 생명이 깃든 원시 상태의 부호가 되었으며, 만물을 심리적 체험 속으로 녹아들게 했다. 이러한 형이상학적인 개입은 필연적으로 '등불이 점점 시드는 것'처럼 가장 적합한 수법—'무물상無物象'의 표현 방식—을 탐색해 내었는데, 일종의 '상징象徵'이 합쳐짐으로써 내용이 더욱 광범위하고 자유롭고 풍부해졌다.

윌리엄 제임스Willam James는 어떠한 사상이나 언어가 형성되기 전에는 모두 형상을 갖추지 않은 '과도기'적인 준비 단계가 있으며, 이 준비 과정은 가장 본질적인 형식이라고 생각했다.* '과도기'가 있음으로써 비로소 창작이 본질적인 형식, 즉 '무물상無物象'으로 갈 수 있다. 자유롭게 붓을 놀리다 보면 서로 부딪치고, 어울리고, 요동치며, 자유분방한 기하 형식을 만들 수 있다. 그것은 고심해서 기하형으로 구성한 화면의 형식 처리와는 구별되며, 분할의 합리성을 일일이 따져 볼 틈도 없고, 더욱이 표면적인 시각적 미감과 기쁨을 중시하지도 않는다. 심리적 표층을 뛰어넘어 단지 영혼의 진동만 추구할 따름이다. 수묵水墨의 이미지나 면, 선, 혹은 움직임이나 응고는 무의식 속에서 '하는 것이 없으면서도 하지 않는 것이 없는' 조형 공간을 형성해 낸다.

* 윌리엄 제임스의 저서 《심리학 원리心理學原理》(1901) 참조.

Wu Weishan

〈무舞〉, 우웨이산 교수가 타이완 중양 대학에서 그림

　화가가 동양의 시공간 안에서 인류 정신의 조각을 관찰하고, 천지 혹은 태양신 숭배의 주제를 간파하며, 청동으로 만든 도철饕餮, 초한楚漢의 낭만, 위진魏晉의 풍격, 성당盛唐의 소리를 이야기할 수 있지만, 총체적인 인류 문화를 전반적으로 살펴보고 그 시대의 작품이 표현해 내는 시대정신의 핵심을 알려면 반드시 서양으로 눈을 돌려야 한다. 한 중국 지식인의 정서와 관념은 동서양 예술을 비교하고 침투하는 중에 정화되고 세련된다.

　동양에서는 석고문石鼓文과 한간漢簡, 금초今草와 광초狂草*와 장초章草, 서론書論과 화론畵論을 깊이 연구했으며, 중국의 서예라는 특수한 추상 예술의 각도에 주시하여 몬드리안, 칸딘스키, 세잔과 비교한다. 서양에서는 고대 그리스·로마 시대로부터 현대의 퐁피두 센터에 이르기까지 서양 예술의 각도에서 회소懷素, 장욱張旭, 팔대산인八大山人을 다시 외치며, 광초의 약동성과 석고문의 꾸미지 않은 소박함과 웅장함이 현대주의의 열광적인 색채를 띠게 한다.

　전통을 '순응적'으로 받아들이는지 아니면 '반성적'으로 받아들이는지는 한 예

* 한나라 때 장지張芝가 창시한 서체로, 아주 흘려 쓰는 초서를 말한다.

The Soul of the Sculptor

185

술가의 공간 발전에서 결정적인 의미를 가진다. 회화의 역사를 총람해 보면 동기창董其昌, 홍인弘仁, 팔대산인 등은 모두 자신의 예술 형식을 사용하여 '정적인 것'과 '은둔'의 미학을 표현해 낸 대표적인 인물이다. 그들이 창조해 낸 형식은 내재된 정신과 하나가 됨으로써 역사가 되고 모두가 인정하는 형식 부호가 되었다. 어떤 회화 부호든 간에 맨 처음 창조되었을 때에는 항상 화가의 특수한 느낌과 함께하므로 생명의 기운이 있지만, 후세 사람들이 모방하여 어떤 격식과 규범을 이루게 되면 원래의 뜻은 사라져 버리고 쓸데없는 외형만 갖추게 된다. 그러므로 표현과 부호를 이용하는 과정에서 그것들을 자연에 대한 깊은 고찰과 이해로 녹아들게 해야 한다. 산천의 기세와 리듬, 산천의 이어짐, 산천의 내력을 면밀히 관찰하여 자연의 온갖 형상을 이해하고, 선현이 창조해 낸 회화 부호의 오묘한 생성 원리를 깨달아 자신의 형식 언어가 자연의 정신과 성정 및 생명감을 약동하게 함으로써 옛사람들의 형식 부호를 사용하여 조합해 낸 화면이 자연의 '거짓'과 '공허'를 터무니없이 드러내는 것을 피할 수 있다.

석도石濤는 "그림은 생각을 중히 여긴다. 생각이 뚜렷하게 드러나는 바가 있으면 마음속으로 편안하고 즐거우며, 그림은 정교하고 세밀하게 되어 그 깊이를 가늠하기가 어렵다."라고 말했다. 영성靈性과 동성童性은 서로 짝을 이룬다. 영성은 생각을 보조해야 하며, 동성은 진실에서 나온다. 입체적인 지식의 틀은 '생각思'이 의지하여 자생하고 발전하는 근원이며, 깊은 정신을 내포한 위에 영성이 의탁하여 영靈과 생각思이 서로 도와주어야 비로소 깊고 심오하고 광활하고 아득한 경지에 이를 수 있다.

낮에는 생각을 하고 밤에는 꿈을 꾼다. 꿈은 '거짓'이지만 어쩌면 심리적인 진실을 더욱 잘 반영할 수 있다. 초현실주의 화파 추종자들은 종종 꿈을 주제로 삼아 '현실 도피'로서 황당한 이야기를 묘사하지만, '꾸며 내었다'는 흔적을 지울 수는 없다. 심리를 반영하는 진실한 꿈은, 꿈꾸는 자가 겪게 되는 유치하면서도 몽롱한

Wu Weishan

여행 과정이다.

꿈의 세계는 이렇게 친근하면서도 생소하다. 이 세계에는 사람, 식물, 동물 등이 무한한 자유로움 속에서 움직이며, 한 무리씩, 한 조각씩, 붉은색이거나 푸른색으로 화면에 가득 차서, 공간도 시간도 없고, 속성도 성별도 없이, 여러 겹으로 겹쳐 있는 형상이다. 동화 같은 꿈들이 가득하고, 사람과 짐승들이 나직하게 속삭이는 몽상 같은 별천지가 특수한 화면 형식의 가운데로 융화되어 나타난다.

시골 아이가 들판 언덕을 뛰어다니며 놀고 있고,

붉은 산등성이에는 가을 서리가 내려 꽃이 시들어 간다.

젊은이는 떠들썩한 속에서 미친 듯이 춤을 추다 조용해지더니 또다시 망망한 천지 가운데 혼자가 된다.

나무와 사람이 똑같이 불확실한 리듬과 법칙 속에서 푸른 물감 같은 산천 속으로 녹아 들어간다. 산과 나무 사이에는 청록색 담수潭水와 수석水石이 그물처럼 물결 모양을 이루고, 구름과 물 가운데에는 집과 조각배가 있으며, 시냇물은 산속을 빙빙 돌아가며 흐른다. 따뜻한 바닥에는 차가운 색을 칠하고, 차가운 바닥에는 따뜻한 색을 칠하여 얇고 투명한 기조를 이룬다. 화면 가운데에는 나귀를 탄 사람, 책을 읽는 사람, 풀을 밟으며 산책하는 사람 등 대부분이 명청明淸의 목판 연화年畵(설날 실내에 붙이는 그림)의 형태와 비슷하며, 비슷한 것 같으면서도 다른 장식풍도 약간 있다. 민간 미술 중의 자유로움과 즐거움은 화면에 녹아 들어가 '전통'과 '현대'를 만들어 내지 않고 오히려 사람과 자연의 관계를 시적으로 나타낸다.

선이나 실은 마치 운무雲霧처럼 가늘고 가볍고, 혹은 봉황의 울음소리를 내는 떠돌이 남자 같기도 하며, 혹은 떠돌이 여자가 깊은 숲 속으로 들어가는 것 같다. 여러 형식의 요소들이 신비롭게 조화를 이루어 초연하고 자유로운 하나의 유기체를 이루는데, 마치 한 곡의 음악이 하늘로 날아가서 인간 세상으로는 떨어지지 않는 것과 같다. 편안한 모습이 고요하고 부드러우면서 사람과 친근하다.

〈삼락신三樂神〉, 나무·석고·마, 1998년 홍콩 과기 대학에서

　꿈속에 버드나무가 한 그루 있다. 한 가닥 선이 올라갔다가 내려오는 자태가 구불하면서 유창한 현이 떨리듯 하늘 바깥까지 여음이 끊이지 않고 가늘게 이어진다. 초봄 버드나무 가지에 막 싹이 트고, 잎은 아직 나오지 않았으나 점점이 새로운 연두색이 가지 끝을 물들인다. 춘풍을 마시고 봄의 아교를 빨아들이는 것 같다. 당나라 고황顧況의 시에 "풀 한 포기, 나무 한 그루에 모두 신명이 깃들어 있어서, 홀연 공중에 사물이 있고, 사물에는 소리가 들리는 듯하다一草一木栖神明, 忽如空中有物, 物中有聲."라는 구절이 있다.

　생명의 경계에서 날짐승 무리가 예술 환각과 영혼의 정취를 펼쳐 보이며 서로 교차하여 생겨난 꿈 같은 그림……

Wu Weishan

〈흰 구름〉, 홍콩 과기 대학에서 우웨이산 교수가 그림

생각이 있어야 꿈이 있다. 헤아릴 수 없는 심오한 철리哲理와 일부러 꾸며서 만들어 낸 기교가 없어야 비로소 꿈은 자유로운 것이 된다.

하나의 부호가 어떤 특정한 상황에서 나타날 가능성이 클수록 정보량은 더욱 적은데, 회화 언어가 바로 이러하다. 타인의 언어를 사용하면 계통이 아무리 엄격하더라도 대중에게 심미적 신호로써 자극을 주지는 않을 것이다. 그러므로 '자신의 언어' 야말로 더욱 가치가 있다. 자신의 언어는 당연히 상대적인 완전성과 가능성을 갖추어야 한다. 그래야만 다의성이 있다 하더라도 자신의 규범을 잃지 않게

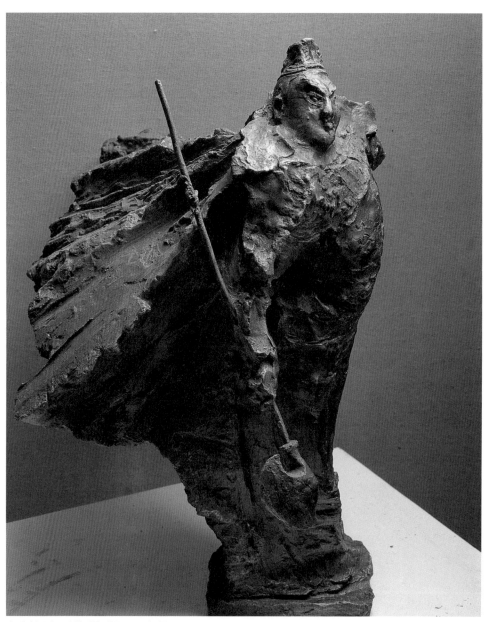

〈소패자小覇者 – 손책孫策〉, 청동, 2006년 작품

된다. 이는 작가의 장기적인 사고이자 결과이며, 일촉즉발을 추구하는 정신적인 초월이다.

자연적인 직관과 이상적 경지의 환각이 서로 결합하여 교차된 화면이 앞으로 진전하는 것은 '일촉즉발'의 순간에 발생한다. 감정의 부림을 받아 비현실 속에서 갑자기 나타난 특정한 윤곽이 간결화를 거쳐 부호가 되어 대중에게 전달됨으로써 영혼 깊은 곳에 어떤 감정이 생겨나게 하여, 예전에 이미 알았던 것처럼 혹은 예전에 본 적이 없는 심리적 체험을 경험하게 한다.

심리적인 각도에서 보면, 환각은 반드시 인지를 전제 조건으로 하는데, 마치 아무도 알아볼 수 없도록 "그려진 소와 말을 오로지 그만이 이 동물이 어떤 모양인지 아는 것"(필로스트라투스Philostratus)과 같다. 높은 경지에 이르려면 작가는 '인식'의 수양을 중시하여 감성과 이성이 균형을 이룬 '최고의 경지'에 들어서게 함으로써 '부호' 초월이 어떤 감정의 지표가 되게 해야 한다.

초사楚辭와 한부漢賦, 당시唐詩와 송사宋詞, 마원馬遠, 범관范寬, 팔대산인에 도취되고, 선조들의 벽화와 석조의 세련미에 심취하게 되면, 암각화의 이미지에서 민족 문화의 큰 기개와 감추어진 평온함, 변화무쌍하여 종잡을 수 없는 것, 그리고 조형 의식에서의 동양의 추상을 엿볼 수 있다. 현대인이 세잔과 칸딘스키의 세계에서 노닐며 전통적 궁궐을 출입하고 또 전통적 안목으로 현대를 주시하여 '현대'가 과거의 우상에서 기원하였음을 발견할 때, 예술가는 용감하게 고금의 교차점에 서서 본토를 체험해야 한다. 현대의 각종 복잡한 요소의 충돌과 교합, 분리 및 정해진 방향 등, 이러한 회화 이외의 정신과 회화 자체의 형식에 대한 인정은 모두 필수적이며, 환각이 포기를 거쳐 정화만 남은 '현대 정신'으로 나아가게 이끈다.

The Soul of the Sculptor

독특한 회화 언어의 형성은 작가의 인지 범위, 타고난 재능과 소질, 환경과 불가분의 관계에 있을 뿐만 아니라, 반드시 이러한 언어를 찾아서 성숙한 계기로 끌어올려야 한다. 이 계기점을 좌표의 원점에 비유한다면, 화가가 처한 특정한 시대(문화 배경 포함)가 세로 좌표가 되고, 특정한 자연경관과 지리는 가로 좌표가 된다.

쉬지 않고 흘러가는 황허黃河는 지금까지 끊임없이 노래로 불리며, 다자오스大昭寺 경번經幡*의 나지막한 소리는 오랫동안 맴돈다. 황투고원에서 칭짱 고원에 이르기까지 이 신기하고 비옥한 땅의 독특한 인문 경관이 '부호'로써 생명의 의지와 취향을 표현하여 근본을 찾았다. 인간은 역사, 자연, 종교에서 부호의 유기체를 구성했다.

형식의 가장 마지막 심오한 작용은 본연의 상태를 변화무쌍하고 종잡을 수 없도록 하고, 사람의 정신을 미의 경지로 빠져들게 할 뿐 아니라, 더 나아가 사람이 '아름다움을 지나 참됨으로 들어가게' 하여 생명 리듬의 핵심에 깊이 다가설 수 있도록 한다. 세계에서 유일하고 가장 생동감 있는 예술 형식은 쫑바이화의 말처럼 "인류가 말할 수 없고 형용할 수 없는 영혼과 생명의 율동을 가장 잘 표현할 수 있는 것"이다.

어느 위대한 시대, 어떤 위대한 문화에서나 모두 특정한 형식을 만들어 내어 생명의 절정과 한 시대의 가장 심오한 정신적 리듬을 표현했다. 선인의 유지를 이어받아 발전시켜 나가는 20세기 말의 화가는 수천 년의 문명사를 등에 업고 새로운 미래를 대면하는 위치에서 어떻게 시대적 정신을 부르는 형식을 창조해 내느냐가 바로 역사가 남긴 중대한 과제이다.

1980년대부터 예술계에는 비정상적인 열기가 조성되었다. 서양의 현대 예술이 소개되고, 형식과 내용 문제에 대한 토론이 있었으며, 특히 중국 회화의 전망에 대한 논쟁이 빈번하고 복잡하게 일어났다. 예술의 확장에 대한 유구한 역사는 토양

* 티베트에서는 불경이나 기도문이 적힌 종이, 깃발을 꽂아 바람에 날리기도 하는데, 이것은 그 경문을 서쪽 불교의 나라(인도)로 같이 보낸다는 의미를 가지고 있다. 경번은 오색의 천에 불경 구절을 새겨 하늘과 인간을 연결하는 전령사 역할을 한다. 청, 백, 적, 황, 녹색의 다섯 가지 색깔은 하늘, 구름, 불, 땅, 물을 상징한다. 티베트 사람들은 경번을 통해 조상을 기원하고 소원을 빈다.

Wu Weishan

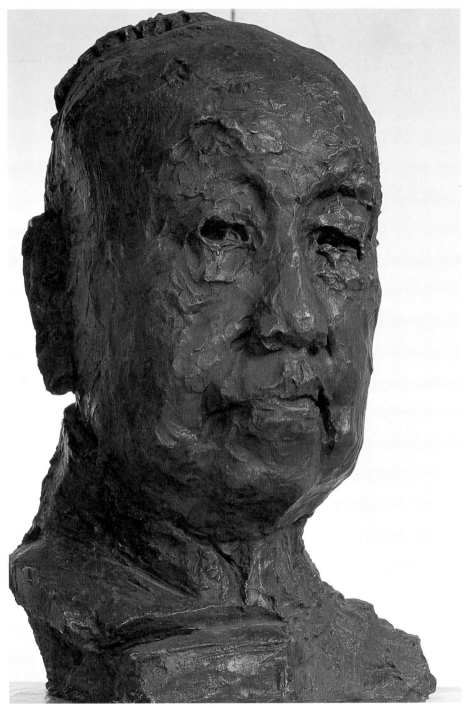

〈우창쉬〉, 청동, 2007년 작품

이며 울타리였다. 서양의 현대 예술을 참조하는 것은 이미 풍조가 되었기 때문에 수묵 창작은 더욱 '막다른 골목'에 처하게 되었다. 그 후에 전통 속에서 방도를 찾는 소위 '신문인화'가 전국에 만연하는 듯했다. 당시 신인들이 주목을 받았지만, 대부분은 '서양 물건'이거나 '새로운 골동품'에 지나지 않는 것으로, 전통 양식의 중국 회화는 상투적인 틀을 벗어나지 못했다.

예술사에 관한 문장은 입체적인 거봉이며, 아울러 전방위적인 휘황찬란함이 천하를 두루 비춘다. 이것이 바로 생명 리듬의 핵심인 형식이다.

수묵 회화의 형식을 구축하는 것은 인류 정신의 구축이다. 인류 문화에 대한 전반적인 관조는 호방하고 영웅적인 장엄한 미를 본보기로 삼는 경향이 있다. 원시 생명력을 진입점으로 삼고, 역대 예술의 웅장한 혼을 실마리로 삼아, 동서양 회화 구조의 비교를 참고로 함으로써 붓과 먹의 심도가 수묵화의 협의의 범주를 훨씬 초월했다.

원시 생명력이 심오한 역사의 꿈속에 숨어 있으며, 이 꿈은 따뜻한 정감이 흐르는 인도주의의 목가牧歌에서 발전한 것이 결코 아님을 우

우웨이산 수묵화 〈유천지일游天之一〉

Wu Weishan

리는 알고 있다. 상고 시대의 신화와 부락 간의 전쟁, 호메로스Homeros의 서사시, 아프리카의 가면, 왕성한 기세로 미친 듯이 추는 춤은 원시인의 강렬한 정감과 사상, 신앙과 희망을 장기간 축적시켰다. 오랜 역사의 힘이 인류의 동년기童年期에 축적되고, 거대한 왕성함이 후대에도 영향을 미쳤다. 쇠락과 흥성, 암담함과 휘황찬란함의 교체 속에서 이 힘은 줄곧 역사의 진보를 촉진하는 저류底流가 되었다. 굴원屈原의 〈이소離騷〉에 나타나는 자유롭고 다의적인 낭만과 환상, 한당漢唐 시가의 비장한 호가胡笳(호인胡人이 갈잎을 말아 만든 피리)의 의미……. 이처럼 온 세상을 삼킬 듯하며 격앙된 자신감이 바로 민족정신 아니겠는가? 이 정신이 줄곧 시각 예술의 주제가 되었으며, 역대 조형 예술에서 찬란한 업적을 만들어 내었다.

고대의 동굴에서는 동물적인 자연 반응을
직접적이고 기본적이며 가장 원시적인
심미 형식으로 삼았다 – 강렬한 색채.
반산기半山期의 소용돌이 문양과
마창기馬廠期의 태양을 모방한 큰 동그라미 문양.
청동기의 힘찬 선과 깊게 튀어나온 주조.
'마답비연馬踏飛燕'의 강렬한 속도.
장욱張旭의 아무 데도 구속되지 않는 자유로움과
안진경顔眞卿의 충직하면서도 강건한 기세.

우웨이산 수묵화 〈유천지이游天之二〉

이 영혼의 세례를 받고, 수묵이 원시 예술로 시작되는 것을 파악하고 예술 작품의 영원성을 끌어내면서 근대 수묵 혁명의 거장인 우창숴吳昌碩, 황빈훙黃賓虹, 치바이스齊白石의 성공 요인을 총결해 내었다. 동양에서 서예를 찾고, 서양에서 조각을 찾는다. 이 개방적인 비교는 자급자족의 자연 경제 상태에서 문인들의 폐쇄적인 심리 구조를 뒤집음으로써 수묵이 본질적으로 생명을 얻게 했다.

현대의 수묵 형식은 우선적으로 서예의 구조나 조각의 뼈대처럼 구조에서 창조되었다. 형식에서는 가장 내재적이고 가장 직접적인 것이다. 엄격하게 말하자면 이는 예술 정신의 지주이며, 역사 변영기의 예술과 서양의 모범적인 예술에서 나왔으며, 인류의 원시 위대한 힘은 이러한 수묵 구조가 한 민족의 힘찬 혼을 떠받칠 수 있도록 결정지었다. 그 외의 수묵 구조는 모두 이 '구조'를 둘러싸고 영혼과 생명의 율동을 표현하면서 생성되었다.

본질적인 수묵 세계는 근본적으로 자연에 도움이 되어야 한다. 칸딘스키는 "추상 예술은 자연과의 연계를 배척하지 않고, 오히려 현대와 비교하면 더욱 크고 농밀하다."라고 말했다. 추상 예술은 자연의 '표피'를 떠났지만 그 규율을 떠난 것은 아니다.

중국 서부의 황량한 고원에 황허黃河가 끊이지 않고 흐르며, 상고의 부락이 잔존하는 변경, 이 자연의 호흡, 그리고 만물의 형상은 수묵의 생성 과정에서 소홀히 할 수 없는 자연 감화이다.

점토에서 청동까지

구리와 기타 원소의 합금인 청동은 인류 문명의 유구한 여정 속에서 특정한 문화에 부여되었으며, 고대의 엄정한 솥鼎과 조각과 함께 빛나는 청동기 시대를 연

상시킨다.

이라크에서는 기원전 10000년에서 기원전 9000년에 사용했던 천연동 장식품이 발견되었다.

이집트에서는 기원전 4000년에 동석銅石이 들어와 사용되었다.

중국은 기원전 2000년경에 초기 청동기 시대로 들어갔으며, '하주구정夏鑄九鼎'의 전설이 이로부터 시작된다.

고대 그리스에서는 인체 조각 방면에서 가장 위대한 고고학적 발견이라고 일컬어지는 〈리아체의 청동 동상〉에 구체적으로 드러났다.

물질적인 청동이 정신적인 청동이 되었으며, 금속을 정련하는 과정에서 인문, 역사, 예술이 스며들어 응고됨으로써 당시 사람들의 감정과 의지가 나타나 있다. 진흙, 토기, 돌, 나무에서 청동에 이르기까지 예술 방면의 비약적인 발전이 이루어짐으로써 조형 예술의 창조에 촉매 작용을 하는 동시에 청동 주조 공예 자체의 기술적 발전을 이룩했다. 궈모뤄郭沫若 선생은 은주殷周 시대의 청동기를 4기로 나누었다. 첫 번째 남상기濫觴期는 청동이 처음으로 성행한 때이며, 두 번째 발고기勃古期는 청동 예술의 성숙기로, 중국 특유의 삼족기(다리가 세 개 달린 그릇), 즉 '정鼎'이 대표적인 것으로 크고 단단하며 신비롭고, 선을 깊게 돌출시켰다. 세 번째 개방기開放期는 형태가 간결하고, 선은 표면에 얇게 조각하였으며, 커다란 꽃무늬를 많이 넣었다. 네 번째 신식기新式期는 형식에서 타락식墮落式과 정진식精進式으로 나뉘는데, 전자는 조형 면에서 더욱 간결하며, 후자는 생동감이 있으면서도 기이한 구조가 많으며 선이 더욱 세밀하게 조각되었다. 청동 예술도 시대의 심미적 변천에 따라 발전하였음을 보여 준다.

그 후 불교의 전파로 청동 불상이 성행하였다. 청동 예술에서는 엄격함과 강건함이 원숙함과 풍부함으로, 박식함과 웅장함이 넉넉함과 우아함으로 대체되었으며, 점차 조용하고 엄숙하게 변했다. 재질 면에서 볼 때 청동의 미는 단순한 화려

〈남자의 몸〉, 2007년 그리스에서 촬영

함이다. 서양의 고대 그리스·로마 예술은 조각 예술의 원천이다. 그리스 조각의 기본 정신은 사람을 우주에서 가장 빛나는 형상으로 찬미하는 것이며, 공간 조각에서는 비율과 균형, 조화와 규칙을 강조했다. 이상과 실제를 한 덩어리로 간주하여 '미는 바로 조화'라고 보았다. 이러한 심미적 개념이 중세를 지나 문예 부흥기에 이르러 다시 반복되고 승화되었다.

이후 17세기의 바로크 조각과 18세기의 로코코 조각은 단지 과정에 지나지 않으며, 로댕은 고전주의 조각과 현대 조각의 교차점에서 한 손에는 고전의 영광을 받쳐 들고, 또 한 손으로는 위대한 현대의 문을 열었다. 로댕 조각의 생명력은 세속의 정감과 숭고한 이상 사이의 모순 속에서 울퉁불퉁한 은현隱顯이 만들어 낸 빛과 그림자의 시의詩意를 구현함으로써, 사람들이 진흙에서 청동으로 본질적 사고를 할 수 있도록 인도했다. 진흙을 조각하는 것은 예술가가 순간을 표현하는 것이다. 진흙은 영혼을 표현하는 가장 적합한 재료이며, 예술가가 뜻하는 대로 즉시 효과가 나타난다. 진흙 재질은 쉽게 풍화되고 갈라지는 성질 때문에 예술의 영구성과 상반되는 아쉬움이 있었으나, 청동의 응고성과 견고함은 이 문제를 말끔하게 해결해 주었다. 구리와 주석 혹은 알루미늄은 고온에서 용해되어 거푸집 속으로 고르게 흘러 들어가 수십 초가 지나면 형체가 완성되어 원래의 진흙 조각 모형대로 영구히 보존할 수 있게 된다. 그러나 이것은 단순한 재료의 대체 문제가 아니며, 진흙과 청동 재질의 차이 때문에 복원 후의 청동 조각은 화학 착색 과정과 갈고 다듬는 과정을 거치게 되므로 튀어나온 부분은 더욱 윤이 나고, 주조 과정에서 모형 조각의 흔적으로 인해 재료의 시각 충격력이 더욱 강해진다. 이런 의미에서 보자면, 진흙 조각에서 청동 주조에 이르기까지는 두 번의 창조인 셈이다. 로댕 이후 서양의 거장들은 모두 진흙에서 청동으로 전환하였으며, 이 특성을 충분히 활용하여 숭고한 정신을 지닌 옛사람을 표현했다.

헨리 무어는 돌과 뼛조각의 원시성과 자연성을 청동과 육중한 원 및 예리함으

The Soul of the Sculptor

〈말 타는 어린아이〉, 2007년 그리스에서 촬영

로 전환했으며, 종종 분명하지 않은 조각 문양을 숨겼다.

　자코메티의 작품은 '절대 자아'와 '존재하는 공포'를 담고 있으며, 그가 표현하려 했던 고독함은 굳어진 조각의 돌출 속에 응축되어 있어 로댕의 '움직임'과는 구별된다.

　브랑쿠시는 간결화, 단순화하여 순수함을 표현했으며, 가늘게 갈아서 재질을 살려 표현함으로써 만졌을 때 청동의 차가움을 느낄 수 있도록 했다. 그의 작품에서 세상과 격리된 듯한 정신과 친근한 물질은 상반되면서도 잘 어울린다. 1992년 로댕의 조각과 2001년 헨리 무어의 조각이 중국에서 전시되었을 때, 중국 조각가들은 그들의 예술에 충격을 받았으며, 주조된 색의 정교함에 감탄했다. 최근 몇 년간 조각 사업이 발전하여 국내에서는 세계적으로 명성을 떨친 홍콩의 톈탄 대불天

Wu Weishan

壇大佛과 링산 대불靈山大佛을 주조하였다. 특히 그 높이가 88미터에 달하는 링산 대불은 현대 공예 기술의 결정체라 이를 만하다. 그러나 중소형 조각상의 구리 주조와 착색 방면에서는 아직 문제점이 있어서, 완벽하게 표현하려는 예술가의 창작 이념과 정서를 드러내는 데 많은 아쉬움이 남는다.

앞에서 기술했듯이 중국의 청동 주조 공예는 이미 괄목할 만한 성과를 거두었다. 대표작인 〈모공정毛公鼎〉과 〈산씨반散氏盤〉은 공예의 정밀함을 갖추어 금문 예술의 극치를 보여 준다. 주조 방면의 과학 이론과 경험에 관해서는 일부 문헌에 드문드문 보인다. 만드는 과정에서 어떤 것은 경도를 주의해야 하고, 어떤 것은 견고함에 주의해야 하며, 어떤 것은 색채를 고려해야 한다. 주석의 함량이 높을수록 청동의 경도는 커지지만 물러지며 희게 변색된다. 청동은 삼대(하夏, 은殷, 주周) 동안 진귀한 물품으로, 문헌에서는 '금金'이라고 칭했으며, '적금赤金'이라고 부르는 것은 붉은색을 띠는 홍동紅銅을 가리킨다. 당시의 '동銅'은 순수한 구리가 아니라 대부분은 주석 등이 섞여 있어서, 옛날 사람들은 이 금을 '동同'이라 불렀는데, 여러 종류의 금속과 함께 섞어서 사용한다는 뜻이다. 후에는 '쇠 금金' 자를 부수로 더해 귀한 금속임을 나타냈다. 중국은 오랫동안 봉건 문화의 영향을 받아 기본적으로 사도제師徒制와 구전식口傳式의 교육 방식을 따르고 있었다. 그래서 이처럼 우수한 공예를 체계적으로 정리하거나 최적화하여 전승할 수 없었다.

The Soul of the Sculptor

Ⅷ. 붓 가는 대로 적은 세상 이야기

천상의 세계와 모자의 정 – 홍콩 과기 대학 해변 광상곡

천상의 세계는 현세의 고민을 해탈한 이상적인 낙원이다. 허무하게 흔들거리고, 오묘하게 움직이며, 아름다운 색이 하늘 높이 오르며 뒤엉키고, 인간과 신 사이에 생명력이 넘치는 곳이다.

피카소의 가치는 그가 평생 동안 탐색하고 변화를 추구한 것에 있다. 하지만 '변화'는 피카소의 특수한 예술 부호에 영향을 주지 못했다. 반대로 그것을 더욱 풍부하고 입체적으로 만들었다. 정신의 맥동脈動과 사상의 궤도는 시공의 움직임에 따라 변화한다. 예술가의 창작도 끊임없이 도전하는 과정에서 생명력을 얻는다.

농경을 기본으로 하는 중국의 봉건 문화에서 '위장圍墻'과 '사합원四合院'은 상징적 모식模式이다. 한 방면을 지키며 풍수를 지켜내고, 정靜으로써 동動을 다스리고, 변하지 않는 것으로써 변화하는 모든 것에 응하는데, 이를 '전통 계승'이라고 한다. 중국 회화사의 대가는 종종 단지 한 사물만 그려서 유명해진 경우가 있다. 예를 들면, 닭, 물고기, 새우, 오리, 소, 말, 호랑이, 사자, 매난국죽 등이다. 도를 얻고 세속의 관습을 초월하여 규범을 깰 수 있는 사람이 예로부터 많지 않은데, 석도石濤는 "기이한 봉을 찾아서 초고로 삼아" 담장 문화를 타파하는 새로운 힘을 대표했으며, 이전 것을 이어받아 미래의 것을 창조해 나가는 시대 구분적 의의를 갖고 있었다.

상업과 유목을 근본으로 하는 문화의 특성은 끝없이 새로운 생장점을 탐색하고 찾는 것이며, 뿌리가 없어도 끊임없이 뻗어 가며 폭을 넓혀 간다. 서양의 현대 예

Wu Weishan

술은 폭풍우처럼 거세게 일어나서 빙산의 표면을 들추어내고 심리의 잠재 부분으로 직접 들어갔다. 이로써 근현대 미술은 복잡하게 변화했다.

인류 예술의 발전과 예술가 개인의 경험은 종종 놀라울 만큼 유사하다. 초기의 의상意象이 구상具象 즉 과학 개입 후의 사실로 발전되면 다시 추상抽象에 도달한다. 이 간결하고 명쾌해 보이는 곡선은 무수한 성공과 실패, 희열과 고통을 포함하며, 마지막에는 창조로 출발하는 가장 눈부신 불꽃이 되는데, 이는 역사적 행진의 발걸음을 선포하는 것이다.

지난날 나는 청동의 지문을 연모하였는데, 주조된 엄숙함은 '정鼎'의 눈부심을 나타내며, 하은夏殷 시대 옛사람들의 곱고 낭랑한 소리가 선회한다. 진흙의 움직임과 동銅의 용해는 순간적인 면에서 같은 구조이다. 이 과정에는 개개인의 목소리와 모습이 움직이며, '사람'의 역사를 기록했다.

목조木造는 창조이자 파괴이다. 반듯한 나무토막이 절로 자라는 것은 하늘의 도움이 있기 때문이다. 많이 보고 계발하고, 다시 그것을 선택하여 인류를 위해 사용하고, 작품에 녹아들게 하고, 석고와 진흙과 베실을 한 덩어리로 하여 사람의 창조, 하늘의 창조가 되게 한다. 도끼, 끌, 칼의 사용을 비교하면서 더욱 온화하게 하는 것이 조각이다.

〈모자의 정〉, 2000년 작품

1996년 8월 나는 네덜란드 예술 재단의 초청으로 유럽 도예조각예술센터에 가서 중국-네덜란드 홍紅 · 백白 · 남藍 프로젝트에 참가하였다. 4개월 동안 만난 사람과 일, 생활 방식의 변화는 내 인생에 대해 많이 생각하는 계기가 되었다.

내 상상 속에서 네덜란드는 푸른색에 가까운 녹색이다. 열 시간이 넘게 비행하여 이 땅에 와 보니, 네덜란드는 나에게 결코 낯설지 않았다. 미술사를 연구하는 과정에서 나는 이미 유럽 문명의 숨결을 들었기 때문이다. 풍차와 나막신, 그리고 벨터가家 화원의 초롱 등 내가 본 것은 고흐의 그림에서 신선한 감동을 받았던 녹색이었다.

덴보슈Den Bosch 골동품 상점에서 대략 100년 전의 작품으로 이미 훼손된 작은 철제 조각을 하나 구입하고 나는 무척 흥분했다. 서양 조각가가 중국인을 조각한 이 작품은 창파오長袍와 변발 차림을 하고 있지만 체격과 용모로 볼 때 뼈대는 중국인이었다. 이 예술가가 다른 종족의 사람을 정확하게 표현한다는 것은 매우 어려운 일이었을 것이다.

이탈리아의 화가이자 선교사인 카스틸리오네Giuseppe Castiglione가 중국 궁정에서 수묵과 화선지로 중국 그림을 그렸지만 관찰 방식과 사유 방식은 역시 서양적인 것이었다. 예술의 최고점은 문화의 근원에서 기원한다.

나는 태평양과 대서양 연안을 따라 떠돌아다니던 고목을 찾았는데, 이 고목은 바다 저쪽 혹은 이쪽에서 왔을 수도 있으며, 혹은 큰 파도에 산산이 부서진 배의 잔해일 수도 있고, 혹은 어떤 낭만적인 시인이 심은 것일지도 모른다. 이 나무는 시간이 지남에 따라 검게 되었는데, 마치 화석 같았다.

네덜란드 인들의 마음속에 여왕은 자부심으로 자리 잡고 있다. 여왕의 영원한 미소와 심오하고 예지에 빛나는 눈빛은 열정적이고 우호적이며 근면하고 지혜로

Wu Weishan

1999년 4월 16일, 네덜란드 베아트릭스 여왕이 쑤저우에서 우웨이산 교수를 만나 작품을 참관하다

가득 찬 네덜란드 인들의 상징이다.

내가 조각한 네덜란드 베아트릭스 여왕의 조각상은 부호符號로 창작되었다. 이 부호에는 네덜란드 왕국의 자연, 역사, 경제, 문화 등 여러 요소의 총체적인 인식을 반영했다. 나는 이 작품을 통해 중국과 네덜란드 양국의 문화 교류에 새로운 장이 열릴 것이라고 믿는다. 지금 이 진흙 조각은 청동으로 주조되어 영원해질 수 있게 되었다.

청동상에는 나의 지장이 찍혀 있다. 중국 속담에 "열 손가락이 마음에 이어져 있다十指連心"라는 말이 있는데, 이는 중국과 네덜란드 양국의 우의에 최대의 찬사를 나타낸 말이다.

The Soul of the Sculptor

할리우드 명예의 거리

미국에는 로스앤젤레스가 있으며, 거기에는 할리우드가 있고, 할리우드에는 또 유명한 영화배우가 있다는 것은 모두가 아는 사실이다. 그리고 스타는 로스앤젤레스 사람들보다 낫다는 사실. 예를 들면, 메릴린 먼로나 채플린은 부녀자나 어린아이들도 알고 있다. 며칠 전 로스앤젤레스에 갔을 때 친구가 나에게 가장 가고 싶은 곳이 어디냐고 물었을 때 즉석에서 '할리우드'라고 대답했다.

그날, 할리우드 유니버설 스튜디오에서 꼬박 하루를 보냈다. 무슨 물싸움, 지진, 화산 폭발 등을 한 번씩 지났는데, 영화에서 본 장면들이었다. 박진감 넘치는 영화 제작 과정에 감탄했으며, 영화가 어떻게 제작되는지를 알게 되었다. 영화 장면은 허구이지만, 영화배우는 진짜이다. 할리우드 명예의 거리에서 빛나는 이름들은 바로 이 스튜디오의 역사이다. 스튜디오의 큰 거리인 인도 위에 붉은색으로 된 오각별 돌이 있는데, 그 돌 중앙에 영화배우의 이름이 새겨져 있다. 오각별 주변과 이름은 모두 동 재질이며, 별들이 하나하나 이어져 있다. 여기가 바로 세계적으로 유명한 '할리우드 명예의 거리'이다. 이 거리에는 중국 극장이 있고, 극장 광장에서는 많은 사람이 머리를 숙이고 허리를 굽혀 자기가 흠모하는 우상을 찾고 있다. 이곳은 매우 매력 있는 광장으로 콘크리트 판에는 유명한 영화배우들의 손도장과 발도장과 서명이 찍혀 있다. 영화배우에 대한 동경이 신격화되어 실제적인 존재로 바뀐 것이다. 여기저기서 "이 발 작은 것 좀 봐. 분명 굽 높은 하이힐을 신었을 거야", "이 손 너무 예쁘다!" 하며 시끌벅적하다. 마이클 더글러스, 실베스터 스탤론, 리샤오룽李小龍, 톰 크루즈 등 많은 이름을 찾을 수 있다. 손도장, 발도장에다 친필 사인까지 한 메릴린 먼로의 콘크리트 판은 광장 왼쪽 중심에 위치해 있으며, 손도장과 발도장은 작아서 귀엽지만, 1953년 6월 26일이란 날짜가 적힌 사인은 아주 시원시원하다. 이 절세미인이 생전에 뿌린 염문과 단명한 인생은 세계

Wu Weishan

에 많은 의문을 남겼으며, 신비화된 미인의 손도장을 직접 볼 수 있는 것은 하나의 즐거움이다. 사람들이 바닥에 쭈그리고 앉아 사진을 찍거나 비디오 촬영을 하는 모습이 마치 살아 있는 사람에게 하는 듯하다. 금발에 푸른 눈동자의 꼬마는 얼음처럼 차가운 시멘트 바닥에 엎드려서 손도장에 입맞춤을 했다.

미국인들은 현명하게도 영화배우들이 스크린에서 가치를 실현하도록 하는 것 외에 그들의 이름으로 도시 문화를 창조했다. 허물어진 건축물에 가려져서 임시로 쌓아 올린 담장에도 영화배우들의 두상이 그려져 있다. 비록 손도장이나 발도장처럼 역사적인 함축성은 없지만 영화배우를 중심으로 하는 대중문화의 분위기를 창조해 내고 있다.

별들은 끊임없이 나타나야 광채를 보일 수 있다. 사실 5천 년 중국 문명사에도 각 분야의 저명한 문인들이 많았으며, 그들이 나타나게 될 때에는 거대한 성운을 이룰 것이다.

1998년 3월, 미국 로스앤젤레스에서

The Soul of the Sculptor 207

다리를 건너가 보면 그다지 길지 않다는 것을

인류 역사에서 최초의 다리가 언제 건축되었는지는 고증할 길이 없지만, 아마도 최초의 의미에서의 다리는 흔히 '외나무다리'라고 하는 긴 나무 덩어리였을 것이다. 기술이 발달하면서 다리의 길이도 길어지고 웅장해졌다. 세계에는 몇 개의 다리가 있으며, 가장 긴 다리는 어느 나라에 있는 것일까? 나는 다리를 건축하는 사람도 아니고, 또 무슨 통계를 내는 사람도 아니지만, 내가 걸어 본 다리 중에 인상 깊었던 곳은 난징의 창장 대교長江大橋, 네덜란드 로테르담의 새 모양 다리, 파리 센 강의 다리, 독일 클론 대교, 홍콩의 칭마 대교靑馬大橋, 뉴욕의 맨해튼 대교, 그리고 세계 다리 역사상 특수한 의미를 갖고 있는 중국의 자오저우차오趙州橋이다.

어떤 다리는 그 나라와 지역을 대표하는 중요한 표지 또는 문화적 상징이 되기도 한다. 다리는 사람들이 이 강 언덕에서 저 강 언덕으로 가고 싶다는 소망의 산물이다.

샌프란시스코에 온 지 이틀째 되는 날, 나와 내 친구 샤오펑笑楓 박사, 로빈 선생은 차를 몰고 94세의 미국 조각가를 방문하러 가는 길에 금문교를 건넜다. 크고 붉은 다리의 강철 구조물은 매우 높아 보였다. 멀리 보이는 산과 하늘은 푸르고, 큰 바다의 만을 높게 가로지른 대교는 그야말로 장관이었다. 샤오펑 박사는 일찍이 타이완 대학에서 철학을 공부했으며, 지금은 미국에서 문화 관련 기업을 경영하면서 중국 교육 재단을 설립하여 중국 대륙의 교육 사업을 위해 뛰어다니고, 동서양의 문화 교류를 넓히는 일에도 전심전력을 다하고 있다. 샤오펑 여사의 몸에서는 이상주의의 색채가 물씬 풍긴다. 차 안에서 샤오펑 여사는 "내가 미국에 온지 30년, 금문교를 건널 때마다 항상 걸어서 지나가고 싶었는데 아직 그러지 못했다."라며 아쉬워했다.

Wu Weishan

이 말이 나의 마음을 움직였다. 다음 날 나는 버스를 타고 금문교 정류장에 내려서 혼자 건너편 언덕을 향해 걸었다. 한쪽은 자동차들이 쉴 새 없이 왕래하는 다리 위였고, 한쪽은 바다 가운데의 작은 섬이었다. 더 멀리는 아득한 해안가의 다리가 보였다. 다리 중간까지 걸어와서 샌프란시스코 시가를 바라보니 석양이 온 도시에 드리워져 있었고, 점점이 촘촘한 건물들은 추상적인 노랑 계통의 '피에트 몬드리안Piet Mondrian' *을 만들었다. 7년 전, 세 살 된 딸을 자전거에 태우고 창장 대교의 남단에서 북쪽을 향해 달려가던 밤이 생각났다. 칠흑 같은 밤하늘을 보자 딸아이는 덜컥 겁이 나서 "엄마!" 하고 소리쳤다. 지금은 딸아이의 기억 속에서 그때 일이 까마득히 지워졌겠지만, 아버지로서 내가 세 살 된 아이를 데리고 그렇게 긴 다리를 한 시간여 동안 건넌 일은 일종의 '관광'이었으며, 지금 생각해 보면 불가사의한 일이다. 나도 아홉 살 때 아버지를 따라 농촌에 가서 작은 나무다리에 익숙해졌는데, 하루는 시내에 갔다가 길이가 약 50미터인 시멘트 다리를 보고는 "와! 샹양 대교向陽大橋다!"라고 외친 적이 있다. 집을 멀리 떠나면 집 생각이 난다는 말이 있는데, 분명히 금문교를 건너는데 내 머릿속에서는 온통 지난 일이 생각났다. 다리 위에서는 서양인들이 자전거를 타고 운동을 하기도 하고, 조끼와 미니스커트 차림의 소녀들이 망원경으로 태평양의 섬을 바라보기도 했다. 이렇게 걷다 보니 어느새 다리 끝에 도착했고, 시계를 보니 겨우 50분이 지났다. 이처럼 긴 다리에도 끝이 있다니. 태평양이 있어서 하늘 위로 다리를 놓을 수는 없지만, 비행기가 움직이는 다리가 되어 지구의 모든 곳을 이어 주고 있다. 내가 베이징에서 암스테르담의 스히폴Schiphol 공항까지 가는 데 열 시간이 걸렸고, 상하이에서 로스앤젤레스 공항까지도 열 시간이 소요된다. 요즘 유행하는 표현으로 '지구촌'이라는 말이 있다. 이러한 이상은 어떤 의미에서는 이미 실현되었으며, 그게 아니라면 지금은 인터넷을 통해 집에 앉아서 전 세계의 일을 알 수 있으니 정말 꿈 같지 않은가?

* 네덜란드의 화가, 추상화의 선구자로서 '신조형주의' 양식을 개발하여 20세기 미술과 건축 및 그래픽 디자인에 큰 영향을 미쳤다.

문화는 이렇게 교류에다 이해를 더한 것이다. 인류 창작의 원동력도 마찬가지다. 노자老子, 장자莊子, 프로이트, 카를 구스타프 융이 이미 분석한 바 있지만, 문화의 면모는 동일할 수 없으며, 공존이라는 기초 위에 서로 이해하는 것이다. 재작년에 유럽 도예조각예술센터에 있을 때, 함께 작업했던 네덜란드 예술가인 얀이 〈다리〉라는 작품을 창작했는데, 길이가 8미터에 이르는 도자기로 만든 것이다. 작자는 그것을 통해 문화의 이상을 호소하려 시도했으니, 이는 유형적이면서도 무형적인 문화의 다리이다.

우리 예술가들이 용감하게 한 걸음씩 나아간다면, 다리가 그다지 길지 않다는 것을 알게 될 터인데…….

<div align="right">1998년 3월, 미국 샌프란시스코에서</div>

세계 예술가 마을

"중국의 유구한 문화 및 중국 예술가들이 여기에서 작업하는 상황을 보고서, 향후 지속적으로 중국과 예술 교류를 하기로 결정했으며, 더욱 많은 중국 예술가들이 도예 센터에 와서 작품 활동을 하고, 예술을 통해 우정의 금문교를 세우기를 바랍니다." 1996년 10월 30일 아침, 유럽 도예조각예술센터의 총재인 아드리안Adriaan 선생이 한 말이다. 이 말을 듣고서 해외에서 학술 활동을 하는 중국 예술가로서 나는 무한한 기쁨과 위안을 느꼈다.

나와 즈린志麟은 금년 8월 유럽 도예조각예술센터의 초청을 받아 '홍紅 · 백白 · 남藍' 예술 연구 프로그램에 참가했다. 여러 조각 센터 중에서 가장 훌륭한 이 센터는 네덜란드의 덴보슈Den Bosch에 있으며, 이 도시는 11세기에 지어진 대성

당으로 유명하다. 이곳에 막 도착했을 때, 나는 멀리 '센터' 정문에 우뚝 솟은 조각에 매료당했다. 그 조각은 10여 미터의 높이에 굵기가 서로 다른 강철관과 1미터 높이의 크고 작은 흰색 도자기 부품으로 만들어져, '센터'의 특색을 예술적으로 구현했다. 이틀째 저녁 무렵, 뉴질랜드와 영국의 두 예술가를 환송하는 모임에 센터 건물 내 수십 명의 예술가들이 함께 모여 대가족처럼 바비큐와 빵을 구우며 맥주를 마셨다. 센터가 설립된 이후 5년 동안 아시아, 아프리카, 아메리카, 유럽 등지의 35개국에서 온 예술가들이 이곳에서 작업을 했으며, 지금은 세계적으로 유명한 '세계 예술가 마을'이 되었다.

유럽 도예조각예술센터의 전신은 1973년 초에 만들어진 도예 센터로, 네덜란드의 젊은 예술가들을 받아들여 창작 활동을 하도록 했으며, 범위는 도예로 국한했다. 1987년 초, 아드리안 선생이 부임하여 치밀한 조사와 검증을 통해 센터 업무를 최고의 예술 창작과 예술 교류에 두어야 한다고 지적하면서, 초청자를 선발하는 기준을 구체적으로 바꾸어 나갔다. 창작 성과가 있는 예술가를 초청하는 데 치

유럽 도예 센터(EKWC, 네덜란드), 우웨이산 교수의 숙소는 우측 건물 2층 오른쪽 첫 번째 창문이 있는 방이다

중하는 한편, 도자기 분야에만 국한하지 않고 조각가와 화가, 디자이너도 받아들였다. 또한 '센터'를 전 세계에 개방하여 세계 각국의 예술가들을 모두 초청할 수 있도록 하여 원래의 센터를 유럽 문화를 배경으로 하는 '유럽 도예조각예술센터'로 바꾸어 놓았다. 이 계획은 네덜란드 정부의 지원을 받았다. 고요한 운하를 마주하고, 고풍스런 건축물들이 둘러싸고 있는 새로운 센터가 1991년 8월에 정식으로 문을 열었으며, 네덜란드의 베아트릭스 여왕도 이곳에 내방했다.

센터에 축적된 자료를 보면 각종 예술 분야가 침투하여 도예라는 고루한 예술이 강건한 생명력을 발산하는 예술로 변화하는 모습을 발견할 수 있다. 이는 전통적으로 단순한 그릇에서 현대 예술의 개념을 표현하는 매체로 발전시켰다. 나아가 이처럼 새로운 예술 개념은 도기 산업의 생산에 직접적인 영향을 미치면서 대중들의 생활 영역으로 침투했다. 매년 한 차례씩 일반인들에게 센터를 개방함으로써 많은 관심을 받았으며, 사람들은 센터의 예술가들이 도예에 새로운 가치를 부여했다는 사실을 발견했다. 센터는 예술이 어떻게 생활과 함께할 것인지에 대한 돌파구를 찾아내었다.

'예술가 마을'은 현재 전 세계 예술가들이 동경하는 낙원이 되었으며, 2년 전에 이미 모든 분야의 정원이 다 찼다. 지금은 세계적인 도예의 대가인 섀퍼Shaffer가 센터의 예술 총감독을 맡고 있다.

여기에 온 지 얼마 되지 않아 나는 센터에서 개최하는 전람회를 수차례 관람했으며, 작품 슬라이드 전시회에도 참가했다. 매일 오전 10시에 함께 모여 차나 커피를 마시며 예술 이외에 각 나라의 풍습과 살아가는 모습에 관한 이야기를 나누었다. 엄격한 과학적 관리와 예술가의 자유로운 창작의 심리 상태는 '센터' 특유의 생활 리듬을 만들었다.

아드리안 선생은 현대 하이테크 기술과 최신 예술 정보가 한곳에 모인 센터를 자랑스러워하며 아주 자신감 있게 말했다. "센터는 발전하는 가운데 전진하며, 끊

Wu Weishan

임없이 축적하면서 발전하고, 동양의 국가 특히 중국과의 문화 교류를 증진시키고 있으니, 이것이 '센터'의 미래 계획입니다."

나는 아드리안 선생의 손을 붙잡고 "유럽 도예조각예술센터는 예술의 중심일 뿐 아니라, 우정의 중심이기도 합니다."라고 말했다.

로빈의 세계

내가 소중하게 보관하는 그림이 한 점 있는데, 지팡이를 든 서양인이 멀리 뻗어 나간 큰길을 걸어가는 그림으로, '로빈이 중국에서'라는 영문 글자가 찍혀 있다.

로빈Robin Winters은 미국의 저명한 조각가이자 화가로, 우리는 같은 시기에 네덜란드의 유럽 도예조각예술센터에서 3개월간 함께 작업했다. 헤어질 때 나에게 이 그림을 선물했는데, 실제로 그는 중국에 와 본 적이 없다. 금년 1월 우리는 뉴욕에서 재회했고, 공항에서 포옹을 했다. 그 그림이 아직까지 내 침실에 걸려 있다고 했더니, 그는 "중국이 나의 꿈속에 있다."고 하며 매우 감격스러워했다.

우웨이산 교수가 유럽 도예조각예술센터에서 창작한 설치 작품 〈하阿〉. 세계 여러 국가, 여러 민족의 복장으로 끊임없이 흐르는 강을 표현했다.

로빈은 뉴욕의 브로드웨이에 200제곱미터짜리 작업실이 있다. 맨해튼의 동서를 가로지르는 브로드웨이는 전 세계에서 자동차의 교통량이 가장 많은 거리이다. 로빈의 작업실은 아프리카 박물관과 구겐하임 미술관 사이에 있었다. 4층에 있는 작업실은 유화와 조각 천지이고, 유리 작품도 많았다. 작품 대부분은 뉴욕의 시골에서 작업한 것이라고 했다. 시골이라는 말을 듣자 문득 유럽에 있을 때 로빈을 소개한 TV 프로그램이 떠올랐는데, 그의 집 뒤쪽에 강이 있었던 것을 확실히 기억한다. 나는 강에 대한 특별한 감정이 있어서 무수히 많은 강을 그렸으며, 센 강과 황허를 주제로 동서 문화에 대해 강연한 적도 있다. 로빈은 나의 생각을 알아차리고 이틀 후 차를 몰고 그의 시골집으로 데려갔다. 허드슨 강을 따라 나아가자 맨해튼의 고층 건물들이 점점 사라지고, 흰 눈이 새하얗게 덮인 황혼 녘의 교외가 눈에 들어왔다. 세 시간 후에 지도에서는 찾을 길이 없는 마을에 도착했다. 30여 가구의 서양식 집들이 강가에 늘어서 있었고, 작은 나무다리 옆에 로빈의 집이 있었다. 문 입구에는 거대한 조각이 인사를 하는 모양으로 하늘을 향해 있었다. 집은 매우 컸고, 주위와 문 입구는 로빈의 조각으로 가득했다. 마을은 조용하여 얼음 조각 사이로 흐르는 강물 소리만이 들릴 뿐이었다. 집 안에 들어서자 주인과 오래 떨어져 있던 개가 주인에게 풀쩍 뛰어오르며 반갑다는 듯 꼬리를 흔들어 댔다. 이 개는 떠돌이 개로, 일 년 전에 로빈이 벌판에서 주워 왔다고 한다. 집에서 기르는 수십 마리의 닭이 꼬꼬댁거렸고, 로빈과 함께 생활한 지 16년이나 되었다는 앵무새는 큰 소리로 "헬로!", "헬로!" 하며 소리쳤다. 로빈은 유난히 작은 새 한 마리를 가리키며 "이 새의 이름은 내 이름과 같은 '로빈'이야."라고 말했다.

로빈의 서재는 또 다른 분위기였다. 서가에는 각종 서적들이 가지런하게 꽂혀 있었으며, 그 자신의 화집과 저작도 있었다. 잘 보이는 곳에 〈개자원 화보芥子園畵譜〉가 눈에 띄기에 호기심이 생겨 펼쳐 보았다. 책장 위쪽에 동그라미와 점 표시가 있었는데, 로빈이 무언가 깨닫고 표시해 놓은 것 같았다. 로빈은 수년 전에 이

Wu Weishan

화보를 모사하기 시작하면서 자연을 한층 더 알게 되었고, 지금은 로빈의 많은 그림 속에서 중국 옛 현인들로부터 얻은 추상 의식과 자연에 대한 인식을 느낄 수 있었다. 그는 1987년에 출판된 화집의 표지에 있는 나무 한 그루가 '중국'과 '자연' 두 요소에서 옮겨 온 것이라는 의미심장한 말을 했다. 서재와 붙어 있는 곳은 유리 작품 창작실로, 화로와 원재료, 이미 완성된 작품들이 벽에 걸린 피카소의 큰 눈을 촬영한 사진과 짝을 이루고 있었다. 여기에서 로빈은 조수들과 함께 불의 위력을 이용하여 투명한 유리 작품을 만들어 냈다.

여름철이 되면 강물이 불어나 작업실을 덮친다든가, 발코니에 놓아둔 청동 작품을 쓸어 가 버리는 위험에 처하기도 하지만, 로빈은 이러한 재해를 자극으로 삼는다고 한다. 자연에서 온 이러한 외침은 피카소의 특별한 두 눈처럼 시시각각 새로운 심미적 개념에 대한 민감함을 유지하도록 했다. 이웃들이 종종 자신들이 재배한 콩과 야채를 가져다주기도 하는데, 그럴 때면 답례로 색다른 유리그릇을 선물한다. 원시적인 교역은 순박한 정감을 불러일으킨다. 그의 집 뒤편의 강 너머 숲을 바라보고 있으면 〈도화원기桃花源記〉가 연상되니, 이것이 바로 도연명의 정취와 비슷하지 않은가! 중국 고대의 선비들은 대부분 은거하였으며, 작품 속에서 은둔의 미를 많이 표현하였다. 현대의 예술가들은 현대 생활의 빠른 리듬 속에서 혁신을 이루기도 하지만 경박스러움이 더 많아졌다. 로빈은 이와 달리 시골에서 지내기도 하고 번잡한 도시에서 지내기도 하면서, 원시적이며 자연적인 강과 현대적이면서 인문적인 강을 하나씩 갖고 있다.

로빈의 작품은 항상 인간과 자연에 관한 것이며, 인본 정신을 숭상하므로 그의 마음속에 얽혀 있는 것은 '인간'에 관한 잠재의식이라고 생각한다.

로빈은 나의 분석에 두 눈을 크게 뜨고 내 손을 꽉 잡더니 "I know you, you know me!"라고 말했다.

<div align="right">1998년 4월, 미국 시애틀에서</div>

The Soul of the Sculptor

운동하는 나사 못

9월 7일, 영국의 현대 조각가인 토니 크래그Tony Cragg*의 작품이 벨기에 북부의 항구 도시 안트베르펜에서 전시되었다.

그때 우리들은 네덜란드의 덴보슈에서 차를 몰고 한 시간 넘게 달린 끝에 15세기에 이름을 날렸던 고성古城에 다다랐다. 전시회는 안트베르펜 세계 조각원 안에서 열렸다. 아직 개막 전이라 우선 넓은 잔디밭에 전시된 로댕, 부르델, 무어, 마욜 등 대가들의 원작을 구경했는데, 그 위대함에 모두들 깜짝 놀랐다. 그야말로 정신과의 만남으로, 화집에서 자주 보았던 〈발자크 상〉, 〈샘물〉, 〈황제와 황후〉 외에도 다른 여러 가지 풍격과 유파의 작품들은 약 2세기의 시간을 뛰어넘어 햇빛이 눈부시게 빛나는 초원에서 서로 다른 시대의 정신과 예술가의 문화 이념을 펼쳐 보였다. 흐르는 물은 공원 한 부분을 오아시스로 나누었고, 오리는 여행객이 언덕을 올라가는 것을 보고 바짝 뒤를 따라와 꽥꽥 소리를 질러 대었다. 이 세상에서 누구도 그들을 해친 적이 없기 때문에 오리들은 사람들을 전혀 경계하지 않았다.

네덜란드 예술 펀드의 위원장인 벨터 허먼스는 유럽의 역사에 대해 강연하는 자리에서 인류 역사에 영원토록 작품을 남기는 조각가들을 소개했다. 당연히 작품 형식과 재료의 변천 과정에서 사회 발전의 맥박을 느낄 수 있다. 〈바람〉이라는 조각 작품은 길이와 크기가 다른 강철 조각들을 활 모양으로 연결한 것으로, 예술가가 창작할 때의 감정 상태를 정확하게 재현했다. 하나하나의 강철 조각들이 바람의 방향에 따라 자연스럽게 배열되고 조합되어 있어, 이것을 표면이 반짝거리고 평평하게 닦인 고전 작품과 비교하면, 현대 예술가들이 재료 전파 매체의 직접성을 더욱 중시했다는 것을 알 수 있다. 사면이 모두 거울로 되어 있고, 푸른 잔디밭에 우뚝 솟은 수십 미터의 기둥, 이것은 체적으로 용해되었다가 공간을 확대시켰다. 어떤 조각은 전기의 힘을 빌려서 추상의 조형이 끊임없이 움직이도록 한다. 나

* 영국의 신세대 조각가로, 1980년부터 미술계의 주목을 받기 시작했다. 길가에 버려진 쓰레기를 주워 모아 재구성하는 표현 기법을 선보인 그는 사람들이 사용했던 어떠한 재료든지 모두 작품에 이용했다.

216　　　　　　　　　　　　　　　　　　Wu Weishan

는 벨터 허먼스에게 이것이 조각이라면 네덜란드 땅에 무수히 많은 서로 다른 조형의 풍차도 조각이 아니겠느냐고 물었다. 내가 얻은 답은 익살스러운 웃음이었다.

현대 조각의 목적은 사람들에게 '이것은 무엇인가', '이것은 무엇을 표현하려는 것인가'를 묻는 것이 아니라, 몇 가지 문제를 제기해서 새로운 사유 방식을 제공하거나 옛 양식에 대한 부정을 말하는 것이다.

영국 대사의 개막사가 끝나자, 각국의 예술가들이 전시장으로 몰려왔다. 1만여 제곱미터의 광장에 토니 크래그의 작품이 여기저기 전시되었는데, 작품들 사이는 약 30~40미터씩 떨어져 있어서 환경과 유기적으로 결합되었고, 조각은 공간을 얻음으로써 그 진가를 충분히 발휘할 수 있었다. 이전에 국내에서 보았던 수많은 조각 전시회를 떠올려 보니, 사람들이 돌아서거나 작품을 감상하고 사유할 만한 공간이 없어서 본질적으로는 작품의 정신이 확장되거나 전달되지 못했다. 도시 조각도 종종 이와 같은데, 환경이나 공간 여부가 어떠하든, 달리는 말, 소녀, 사자, 스테인리스 공 등은 '어떠한 공간에도 잘 적응하는' 만능 조각이 되었다. 토니 크래그의 전시회에는 청동을 주조한 작품이 있었는데, 크기가 다른 도장들이 산 모양을 이루었고, 맨 꼭대기의 커다란 물음표가 이목을 끌었다. 나는 그의 작품을 소개하는 책자를 한 권 구입하고 나서야, 내가 잠시 머물렀던 덴보슈의 시민들이 찬탄해 마지않던 조각 〈운동하는 나사 못〉도 토니 크래그의 작품임을 알았다.

조각가는 고성古城 옆에 있는 연못을 '살리기' 위해 독특한 물레방아를 만들었는데, 나사 모양의 룰러가 끊임없이 돌아가면서 물은 고요함에서 운동을 하게 되고 생명이 생겨나게 된다. 조각 형식으로 보자면, 물레방아의 형상은 현대적 감각을 갖추고 있어서, 예전부터 '풍차의 나라'라는 찬사를 받아온 네덜란드에서는 풍차가 풍부한 전통적 의미를 갖는다. 따라서 이 작품 역시 사람들이 쉽게 받아들이게 되었다. 네덜란드에 온지 얼마 지나지 않아 여기에 올 때마다 늘 걸음을 멈추고 작품을 감상하였는데, 특히 해가 질 무렵이면 하늘에 지는 석양과 물속에 비친 가

로둥이 깊은 곳에서 솟구치는 물을 더욱 신비감이 가득하게 했다.

그렇다. 관념과 환경, 즉 사람과 자연의 조각은 예술가의 특별한 상황하에서의 창조이며, 이것의 함의는 석가산(정원 따위에 돌을 쌓아서 조그맣게 만든 산)과 스테인리스 공, 그리고 '달리는 말' 혹은 '소녀' 뿐만이 아니다.

1996년 9월 8일, 벨기에 안트베르펜에서

Wu Weishan

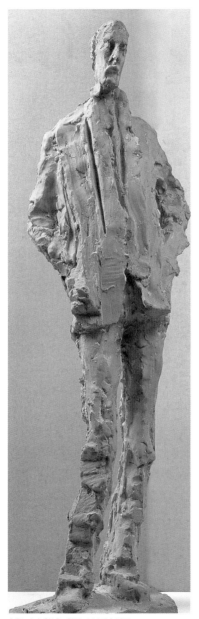

〈에스파냐 청년〉, 청동, 2005년 작품

유럽 인의 눈에 비친 중국

나는 네덜란드-중국 우호 협회의 린 제이Lindsay 사무총장의 초청으로 유럽 도예조각예술센터에서 각국의 예술가들과 학술 교류를 했다. 이 센터는 정부가 자금을 출자하여 매년 세계 각국의 예술가들이 이곳에 와서 단기적으로 창작 활동을 하도록 지원한다. 영국의 토니 크래그, 에스파냐의 섀이퍼Shaffer 등과 같은 세계적인 예술가들이 이곳에 우수한 작품을 남겼다. 이 센터에는 전통적인 습관이 있는데, 매일 오전 10시가 되면 예술가들이 모두 한자리에 모여 차나 커피를 마시며 한담을 나눈다. 그들은 이 센터에 처음으로 초대받은 중국인인 우리들에게 많은 관심을 가졌으며, 화제도 생활이나 예술 이외에 '공자'에 관한 얘기가 많았다.

공자는 중국의 상징이 되었다. 그들은 중국의 모든 것을 공자 사상의 영향으로 귀결시켰지만, 그 정확성에 대해서는 우리가 결론을 짓지 않았다. 내가 관심을 기울이는 것은 세계인들의 눈에 비친 중

〈안후이의 풍경〉, 채묵화, 2001년 작품

국은 어떤 모습이냐는 것이다. 사람들은 중국인이 '예禮'와 '자기가 싫어하는 바를 남에게 행하지 마라己所不欲勿施於人'는 사상을 갖고 있으며, 예의의 나라를 황허黃河가 먹여 살린다고 알고 있었다. 황허와 공자, 예의, 이것이 중국에 대한 그들의 개념이다. 이 외에 그들 중의 대다수는 영문판 소설〈기러기鴻〉와 TV 드라마〈홍등이 높이 걸려 있네大紅燈籠高高掛〉를 보았다고 하는데, 그 이상은 알 수 없었다.

나는 한편으로는 '공자'가 자랑스러웠지만 중국에 대한 세계인들의 이해가 얕다는 것에 다소 충격을 받았다.

서점에서 중국 관련 책을 볼 때마다 항상 놀라곤 하지만, 그 내용을 보고 나면 또 실망하지 않을 수 없다. 책에 소개된 내용은 대부분 윈난雲南, 구이저우貴州 등지의 소수 민족 이야기이거나 티베트의 종교에 관한 것으로, 화집의 표지 사진만이 '중국'이다. 중국이 겨우 이런 것들뿐이란 말인가? 외국인이 여행을 통해서 중국을 이해하는 것은 극소수이고, 대부분은 서적이나 영화를 통해 알게 된다. 이탈리아와 네덜란드의 두 예술가가 중국을 방문하여 중국에 관한 자료를 몇 가지 구했다. 내가 보니 늙은 농부가 초가집에서 밥을 먹거나 혹은 사원에서 승려가 불법佛法을 설파하는 따위였다. 저자나 혹은 편자의 엽기인지 아니면 '특색'을 표현한 것인지 모르겠으나, 서양인들의 눈에 보이는 것이 이런 부류의 두루마리 그림이라

Wu Weishan

니, 참으로 괴이하다.

 나는 그들에게 중국인의 현대 생활상과 중국 현재의 경제, 문화를 설명하면서 중국은 유구한 문화와 전통을 가진 동시에 현대 문명, 현대화된 통신과 교통, 현대 과학 기술 등을 가졌다고 일러 주었다. 그들은 마치 기적을 듣고 있는 듯한 표정이었다. 유럽에서 그나마 현대의 중국 정보를 가장 잘 전달해 주는 것이 중국판 《유럽 저널Europe Journal》인데, 대다수 유럽 인들은 독자가 될 수 없다. 그러므로 그들 눈에 비친 중국은 '황토 땅'과 '붉은 등롱紅燈籠'이다.

 나는 유럽의 언론 매체와 서가에서 다각도로 현대 중국을 소개하는 자료가 나타나기를 희망한다. 그러기 위해서는 국내의 영화 종사자와 촬영 종사자가 고정관념에서 벗어나 렌즈의 각도를 현대의 과학 기술과 생활 리듬에 맞추어 세계인들에게 중국은 공자뿐만이 아니라는 것을 알려야 한다.

1996년 9월, 네덜란드에서

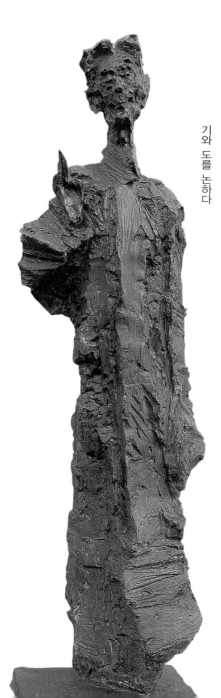

對話

대화

진흙의 모성애

기와 도를 논하다

IX. 진흙의 모성애 - 예술 문제에 관한 대담

대담 : 우웨이산吳爲山, 딩팡丁方

시간 : 2001년 7월 22일

장소 : 난징 대학 조소 예술 연구소

작업 중인 우웨이산 교수

딩丁 : 선생님께서 만드신 조각을 보니, 조각의 대상이 한 사람임에도 그의 정신이 비교적 간결하게 집중되어 있어 매우 힘이 있습니다. 이번에 칭화 대학淸華大學에서 열린 '예술과 과학' 이라는 주제의 조각 작품 전시회에서 인상 깊게 본 작품이 하나 있는데, 작가가 분명 중국 서북 지역을 직접 가 보았고, 중국 불교의 석굴 예술에 대해 매우 흥미를 갖고 있다는 느낌을 받았습니다. 몇 개의 간단한 벽면을 이용해 불교 조각 사진에다가 그림을 그리고, 그것을 한 점 한 점 걸었는데, 그게 많아지다 보니 설치 예술이 되었고, 윈강雲崗 석굴의 공양드리는 사람과 좀 닮았습니다. 제가 보기에 작가가 여러 방면에서 중국의 넓고 큰 예술 정신을 표현하려고 애썼으며, 형식 면에서도 다양한 연구를 한 듯합니다. 비록 진한秦漢의 넓고 큰 도량, 땅과 사람이 일맥상통하는 밀접한 관계, 위진魏晋의 인격 부문 등을 표현하는 데에는 아직 많이 부족하지만, 현대라는 작은 형식의 틀로 불교 석굴의 빽빽함을 표현해 내고, 양에서도 모방을 시도한 점은 괜찮은 것 같습니다. 우리가

Wu Weishan

문제를 제기할 때에는 깊이 있는 내용을 다루어야 하는데, 그 부분에서는 칭찬할 만합니다. 그 이외 일부 작품은 이름 있는 작가의 것들을 포함해서 수준이 많이 떨어지는 데다 형체는 통일되지 않았으며, 심지어는 퇴고를 거치지 않은 작품도 있었습니다. 작품을 볼 때에는 기교도 보아야 하지만, 기교가 담고 있는 정신이나 역량도 보아야 합니다. 이런 측면에서 보자면, 어떤 사람은 구상과 전통적 조각을 비교하는 것은 그런대로 괜찮아 보이지만, 일단 추상 혹은 이미지 영역으로 들어가게 되면 통제하지 못하므로 인문人文의 상세한 내용이 떨어지고 맙니다.

우뭊: 현대적 장치는 판단의 기준이 없는 듯합니다. 소위 과학과 예술의 결합도 매우 표면적입니다. 과학 사유의 특성은 논리성, 분석성, 절대성, 합리성으로, 대개 선형적이고 이성적이며 명확하게 표현됩니다. 예술 사유의 특성은 이미지성, 종합성, 상대성, 극단성으로, 발산적이고 감정적이며 모호하게 표현됩니다.

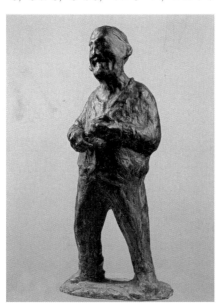

〈치앙족光族 노인〉, 청동, 1999년 작품

그들 간에는 상반되면서도 통일성이 있고 상호 보완적이며, 두 가지의 모순된 측면이 있습니다. 양전닝楊振寧 박사는 "예술과 과학의 영혼은 똑같이 창조다."라고 말한 적이 있는데, 우리들의 작업은 바로 영혼의 소재를 찾는 것입니다. 그러므로 과학과 예술의 결합은 단순하게 하나의 예술 조형을 과학 기술 발명에 끼워 맞춘다고 해서 끝나는 일이 아닙니다. 이러한 현상은 현대 장치에서 일상적으로 통

용되는 것입니다. 일종의 관념을 밝히기 위해 많은 '상표'를 붙여 이것과 저것이 무엇인지를 표시하지만, 그 내용물은 모두 빈 것입니다. 예술은 큰 주제를 다루거나 최신의 과학 기술을 얄팍하게 예술 창작에 이용하는 것에 있지 않습니다.

딩: 회화든 조각이든 모든 예술 수단은 생명의 감정과 흐름을 통해 이러한 정신을 파악하는 것입니다. 저와 선생님은 작품의 내용과 정신적인 면에서 서로 통한다고 생각합니다. 저는 황투黃土 고원과 중국 서북 지역에 갔을 때 매우 큰 깨달음을 얻었으며, 곽거병霍去病 묘 앞에 세워진 조각상을 보았을 때는 큰 충격을 받았습니다. 그 조각들은 치롄 산祁連山에 대한 중원中原 사람들의 느낌을 표현한 것입니다. 치롄 산의 지형과도 관련이 있고, 선조들의 예술과 영혼, 대지와의 관계도 표현했습니다. 치롄 산의 간결하고 세련된 규모는 우리 민족정신과 시대마다 창조해 내는 예술가들의 영혼 간의 관계를 잘 연관시켰습니다. 이러한 관계는 회화가 줄곧 표현하려던 것이기도 합니다. 선생님의 조각에서 이 점을 보았습니다. 한 번도 이 문제에 대해 선생님과 깊이 토론한 적이 없는데, 얼핏 보면 이 방면에 좀 어두우신 듯합니다. 단번에 영혼이 상통하게 하면서도, 부자연스럽게 이러한 형식을 선택하셨는데, 선생님이 조각한 치바이스 상은 어떤 개념입니까? 치바이스 상은 우선 규모가 크고 표면에는 생명체의 기복이 있으며, 생명이 고동치는 정신이 내포되어 있습니다. 이러한 작품은 간단하게 보이지만 현대 조소의 유약함과 대비해 보면 비교해 낼 수 있습니다. 우리는 '문화 혁명' 때부터 지금까지 규모가 큰 조각들을 많이 보아 왔습니다. 중국 고대 발전의 과정에서 천 년 조각의 끝없이 긴 여정에는 심미의 진심이 포함되어 있습니다. 이러한 진심이 선생님의 조각에서는 모두 현대적인 것으로 전환되어 있습니다. 지양과 전환을 이용하여 군더더기 하나 없이 간결한 최고의 경지에 이르렀는데, 정수리의 생생한 감각은 상술한 바와 같은 물질에 의한 것입니다. 예를 들면, 돌은 다른 수단을 통해 가치를 부여받

Wu Weishan

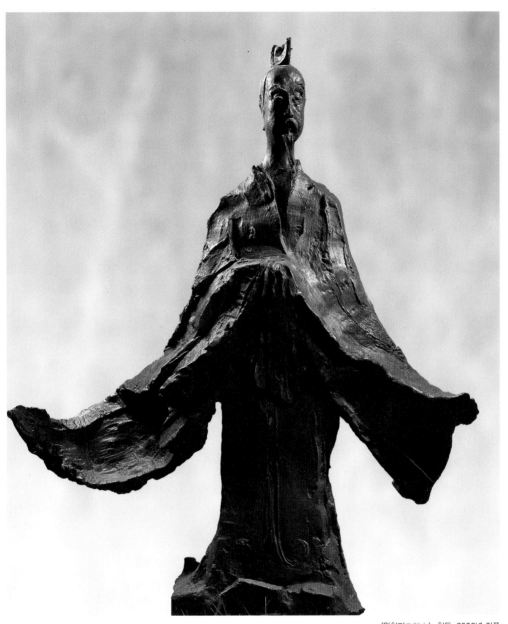

〈왕헌지王獻之〉, 청동, 2006년 작품

The Soul of the Sculptor

음으로써 생동하는 영혼이 생겨납니다. 이것은 매우 고차원적인 예술의 오묘함입니다.

우: 과거에 진흙 조각에서 청동, 혹은 석조까지는 단지 재료의 전환일 뿐, 전환 과정에서의 가치는 인식하지 못했습니다. 동일한 조형을 돌이나 청동, 나무, 진흙으로 바꾸는 것은 다른 의미이며, 재료와 시간, 사람의 영혼과 전체 역사는 서로 연결된 것입니다. 대지는 풍화를 거치고 세월이 지나면 다른 지형의 환경이 생겨납니다. 이것은 시간과 자연의 발달로 이루어진 것입니다. 재질이 다른 것들을 비교해 보면 그것들이 존재하는 다른 환경을 연상할 수 있습니다. 사람도 마찬가지입니다. 황투黃土 고원에서 온 사람과 양쯔 강揚子江 이남의 수향水鄕에서 온 사람은 확연히 차이가 나며, 산둥山東 사람과 광둥廣東 사람 역시 완전히 다를 뿐만 아니라, 서재에서 공부하는 늙은 지식인과 들판에서 일하는 농부도 다를 것입니다. 사람과 돌의 관계, 환경과 누적된 시간을 생각해 보면, 속성이 다른 것이 길러 낸 것은 모두 다르며, 다른 지형과 지리는 풍화 정도에 따라 각기 다른 돌을 만들어 냅니다. 이것이 바로 한백옥漢白玉을 채취하려면 팡산房山으로 가야 하는 이유입니다. 나무도 마찬가지입니다. 신장新疆의 호양수胡楊樹는 가뭄에 잘 견디기 때문에, 3천 년의 역사를 갖고 있습니다. 천 년을 자라고, 쓰러져서 천 년 동안 성장을 멈추며, 죽은 후에도 천 년 동안 썩지 않습니다. 둥베이東北 지역의 백양白楊은 추위에 잘 견디며, 양쯔 강 이남 지역의 버드나무는 물에 강합니다. 그러므로 지역마다 다른 종류의 나무가 자랍니다. 예술가는 작품을 만드는 재료를 소화하는 과정 중에 그 정신을 구현해 냅니다. 과거에는 재료를 별로 중시하지 않았습니다. 어떤 조각가는 거품으로 동銅의 효과를 내었는데, 진짜 동의 촉감과 광채는 인공적으로 만들어 낸 것과 본질적으로 다릅니다. 조각을 창작할 때 재료 선택이 매우 중요하며, 이는 작품의 성공 여부를 결정짓습니다. 재료는 물질의 전환을 제공할 뿐

Wu Weishan

만 아니라 그 자체가 처음 시작부터 바로 정신을 구현하여 조각의 성질을 결정합니다. 저는 진흙에 대해 깊은 애정이 있는데, 초기에 후이 산惠山에서 진흙 조각을 배울 때 흑토黑土부터 시작했습니다. 후에 난징南京으로 돌아와서 펑황 산鳳凰山의 홍토紅土를 사용했습니다. 이 흙은 흑토보다 훨씬 명도가 높고, 빛을 받았을 때 밝은 부분과 어두운 부분의 대비가 매우 선명하기 때문에 중간 배합이 특히 많습니다. 반면에 흑토는 중간 배합이 적습니다.

저는 흑토에서 홍토로 전환을 시도했는데, 질이 다른 점토의 색채는 저의 감정에도 영향을 미쳤습니다. 홍토로 작업할 때는 홍토의 자극성이 저를 흥분시켜 심장의 박동을 느끼게 했으며, 순간적인 움직임을 파악하도록 자극했습니다. 초기에 우시無錫에 있을 때 사용한 흑토는 기름기가 있고, 생명을 양육하고 모든 감각을 포함하는 점토의 모성애를 느낄 수 있었기 때문에 튼실하고 훼손할 수 없는 작품을 만들어 내었습니다.

홍토는 생명의 생동감을 느끼게 했습니다. 산시陝西의 점토는 황색으로, 다루기가 자유롭고, 사람과 자연의 조화된 정신을 발산합니다. 그 견고함은 일반인들의 상상을 뛰어넘으며, 깎아지른 듯한 낭떠러지 같은 부분도 전부 흙 재질입니다. 홍토는 황투 고원에서 생활하는 남성과 매우 닮았으며, 대자연의 반석盤石처럼 견고합니다. 그러므로 산시의 점토 조각은 소박하며, 정교한 조형이 없습니다. 반면에 우시의 진흙 조각은 정교합니다. 공예 미술의 미는 표면의 민첩함으로 영혼을 표현합니다. 작년에 제가 홍콩 과학 기술대학에서 작업할 때 점토가 부족하여 매우 비싼 값을 치르고 중국 대륙에서 사 와야 했습니다. 홍콩에서 점토를 사용할 때의 감각과 대륙에서 사용할 때의 감각은 다른 것이었습니다. 같은 흙인데 다른 시공時空에서는 그 느낌이 달랐습니다. 대륙에는 온 천지가 다 흙이지만, 홍콩에는 별로 없는 귀한 것이므로 낯설고 멀리하게 됩니다. 타이완에서 작업할 때는 잉거우鷹溝에서 사 온 고령토를 사용했는데, 일본에서 수입한 외래품이라 친근하지 않

〈안후이의 늙은 농부〉, 청동, 2000년 작품

앉습니다.

자연에서 찾은 나무로 창작을 하면 그 나무는 매우 정취가 있으며, 제 생활에서의 어떤 이미지와 일치합니다. 거기에다 약간의 마麻와 철사, 석고를 더해 색채를 부여하면 작품이 완성되는데, 이것은 현지 환경과 아주 잘 어울립니다. 그러나 후에 대륙으로 돌아와 똑같은 방법으로 창작을 시도했을 때는 그런 마음이 들지 않았습니다.

딩: 조각가는 감각적으로 단번에 재료와 정신의 관계를 알아챌 수 있습니다. 동銅은 재질이 대체로 비슷하지만, 돌과 점토는 천차만별입니다. 점토는 지역 문화의 현실을 잘 반영하는지라, 생활 면에서는 농민들의 생명의 근원입니다. 농민들은 흙을 생존의 기반으로 이해하지만, 예술가는 예술의 토대로 이해합니다. 선생님이 방금 말씀하신 것은 아주 절묘한 느낌으로 이미지화되어 있습니다.

한 가지 예를 들면, 제가 마이지 산麥積山에 갔을 때, 그곳 조각 연구소에서 만든 조각은 수백 년을 보존할 수 있는 것이었습니다. 이는 기후나 흙과 관련이 있습니다. 조각을 만들 때 현지 강가의 충적된 진흙을 재료로 하여 찹쌀과 반죽하여 만들었는데, 찹쌀 성분이 있기 때문에 건조되고 나니 매우 견고했습니다. 문양을 새길 때에는 부서진 그릇 조각을 사용했습니다. 마이지 산은 '조의출수曹衣出水'*

* 중국 남북조 시대의 화가 조중달曹仲達이 창안한 의상 기법. '조가양曹家樣'이라고도 한다. 《도화견문지圖畵見聞志》에서 조중달의 인물화에 대해 말하면서 옷의 주름무늬를 묘사하는데 가는 붓으로 촘촘하게 표현하여 얇은 사紗를 걸치고 있는 듯하며, 마치 옷을 입은 채로 물속에서 금방 나온 것 같은 데서 비롯된 말이다.

Wu Weishan

로 유명한데, 그곳 사람들은 풀 더미로 재빨리 형체를 만드는 편이라 마치 사람이 물에서 금방 나온 것과 같습니다. 마이지 산의 조각 수법은 세계에서 유일하고 독특한 민족성을 갖고 있기 때문에 중국의 점토 조각이 왜 물과 관련이 있는지를 잘 말해 줍니다. 윈강雲崗 석굴은 모래와 자갈로 되어 있어 매우 소박하고, 룽먼龍門 석굴은 부드럽고 정교하며, 둔황敦煌의 흙은 수분이 없지만 파손되지 않는 데다 보존이 쉽습니다.

저는 회화에서 민족성을 추구하며, 그림 그리는 것을 조각처럼 생각합니다. 그래서 그림을 그릴 때 살결을 강조하고, 땅을 강조하는 조각은 땅에 대한 조각을 하게 되고, 심지어 땅에 대한 접촉 정도까지 조각합니다. 그럼으로써 회화가 어떤 상상 공간을 가질 수 있도록 하였습니다. 중국 땅의 민족성은 저에게 깊은 영향을 미쳤는데, 선생님의 땅은 조각의 재료로 변했으며, 저의 회화도 마찬가지입니다. 저의 졸저인 《응집과 풍화凝聚與風化》에서도 재료 이야기를 했지만, 어떤 분야는 선생님처럼 그렇게 깊이 있게 다루지 못해서 재료의 정신을 느낄 수가 없습니다. 사전에 재료를 분명히 봤다면 석고라든지 생명이 없는 것들을 사용할 리 없습니다. 우리가 사용하는 것들은 모두 가장 본질적인 재료인 금속, 나무, 돌, 진흙 등으로, 인간의 생명과 가장 가까운 것들입니다. 선생님의 조각과 저의 회화가 형식 면에서는 다르다고 말하지만, 본질적으로는 상통한다고 봅니다. 모두 중국 전통 문화의 정신을 계승하고자 하며, 아울러 이러한 전통을 현대적으로 전환하려 합니다. 한 민족이 위대한 문화 전통을 갖고 있다는 것은 큰 재산이며, 함부로 버릴 수 없는 것입니다.

방금 제가 땅과 사람의 감정에 대해 말씀드렸습니다. 예술가, 특히 조각가는 땅을 보는 특별한 통찰력이 있어서 한눈에 땅과 창조의 관계 또는 땅과 역사, 민족의 관계를 간파해 낼 수 있습니다. 또한 창조적인 영감도 한눈에 알 수 있어서, 생각할 필요도 없이 직관을 통해 단번에 파악할 수 있습니다. 선생님이 홍콩에 가셨을

때 대륙에서 점토를 사용할 때와는 다른 느낌을 받았다고 하셨는데, 이 점을 분명히 설명하셨습니다. 땅은 우리가 생존하도록 해 주는 어머니이며, 우리의 선조들은 이 땅에서 대대손손 생존하며 이어져 내려왔습니다. 저는 땅을 보는 것이 우리의 선조들을 보는 것과 같다고 생각합니다.

우: 저는 세계의 큰 박물관에 많이 가 봤지만, 두 작품에 가장 감동을 받았습니다. 하나는 고대의 중국 조각으로 미소 짓는 돌 불상이었는데, 마치 진흙 조각 같았습니다. 중국의 모든 불교 조각은 돌로 만들었든 진흙으로 만들었든 가장 기본적인 특징은 진흙의 성질이 풍부하다는 것입니다. 왜냐하면 진흙의 성질은 편안하면서 모성을 갖고 있기 때문입니다. 심미적인 분위기와 흠뻑 젖은 풍만함은 모두 편안함이 체현된 것입니다. 이런 편안함이 조형의 풍만함으로 체현되고, 선이 막힘이 없으면서 모든 자태가 단정하고 장중하면서 깊은 미소로 구현되어 모든 것을 충분히 융화시킬 수 있습니다. 이것이 모나리자의 미소와 다른 점은 보편적이라는 데 있습니다. 즉, 모두가 공통적으로 바라며 추구하는 미소이며, 불가佛家에서 중생을 제도하는 심정이라는 점입니다.

또 하나는 작가 자신도 전혀 신경을 쓰지 않은 작품으로, 로댕이 만든 진흙 조각 손입니다. 다른 청동 작품과 달리, 몇 센티미터에 불과한 이 손은 사람들에게 잊혀 메트로폴리탄 미술관의 구석에 처박혀 있습니다. 사람들은 대개 이름난 작품을 주목하게 마련이지만, 이 손이야말로 로댕의 예술적 감정이 솔직하게 표현된 작품입니다. 이 손은 일부 동굴에서 선조들의 조각과 회화를 보는 것과 비슷합니다. 일반인들은 주체와 불상에 주의를 기울이면서, 벽에 있는 공양드리는 사람과 기락천伎樂天에게는 신경을 쓰지 않습니다. 이러한 '작은 인물'들은 매우 생동감 있게 조각되므로 강렬한 예술적 과장이 있어서 더욱 사람을 감동시킵니다. 왜냐하면 그 작품들은 모두 예술가들이 창작할 때 긴장을 푼 상태에서 만든 것이기 때문

Wu Weishan

입니다.

　저는 개인을 조각함으로써 문화를 연구하고, 저의 예술 언어를 수련하고 정련합니다. 초상 예술도 중국화中國畵에서 화조과花鳥科, 산수과山水科, 인물과人物科 등이 있는 것처럼 하나의 연구 분야이며, 초상 조각 역시 마찬가지입니다. 저는 유명인뿐 아니라 치앙족羌族의 노인이나 여자 아이, 남자 아이 등과 같이 이름 없는 사람들도 많이 조각합니다. 유명인은 특수한 범주의 인물로, 사회의 많은 유형적·무형적 자산과 역사적 자산이 한 몸에 집중되어 있어서 담고 있는 것이 매우 많습니다. 따라서 한 사람을 철저히 연구하면 실제로는 한 시기의 역사를 연구하는 것과 같습니다. 그러나 연구한 후에는 또 어떻게 표현해야 합니까? 문화와 유명인의 문제에 관해 저는 다른 사람들과 달리 객관적으로 얘기합니다. 저는 치바이스 선생을 화석처럼 만들 수도 있는데, 이것이 바로 당신이 어떠한 마음 상태로

〈어민漁民〉, 만년필, 1981년에 그림

〈밭두렁에서〉, 만년필, 1981년에 그림

The Soul of the Sculptor

한 사람을 창조하느냐 하는 것을 말해 줍니다.

초상 조각은 율시律詩와 같아서, 아무런 재료도 없는 조각이 때로는 비교적 자유로운 것처럼, 초상 조각을 서사문이나 보고 문학 아니면 서사시로 만들거나 혹은 완전히 자유롭고 모호한 시로 만들기도 하는데, 이는 모두 하나의 과정일 뿐입니다. 저는 처음부터 초상 조각을 서사문으로 할 생각이 없었고, 처음에는 서사시로 만들 생각이었습니다. 지금은 이 목표를 이루었으며, 서사시의 경계에서 모호시의 방향으로 넘어가고 있습니다.

딩: 현재의 예술계는 두 가지 사상의 영향을 받고 있습니다. 하나는 극도로 자아를 표현하는 것이고, 또 하나는 예술이 생산력처럼 끊임없이 진보한다고 생각하는 것입니다. 사실 후자는 잘못된 생각입니다. 예술은 컴퓨터처럼 끊임없이 업그레이드하며 대체할 수 없기 때문입니다. 피카소는 "예술은 단지 변화할 뿐이지, 진화하지는 않는다."라고 말한 적이 있습니다. 고대 그리스의 파르테논 신전이 도태되었습니까? 이는 불가능한 일로, 현대인은 그와 같은 예술 경지에 도달할 수 없습니다. 예술은 나무 한 그루에 열린 과일과 같으며, 이 과일은 다른 것으로 교체될 수 없습니다. 존재와 퇴보의 문제는 존재하지 않습니다. 진보론 속에는 역사와 인문에 대한 전통적인 모순과 경시가 존재합니다. 중화 민족의 정수에 관한 것에는 허무적인 태도를 취하면서, 외국의 것은 다 좋다고 생각합니다. 요즘 젊은이들은 예술을 생활과 동일시하는 잘못된 생각을 갖고 있습니다. 생활에서 일어나는 일은 예술 규율로 옮길 수 없습니다. 5년 전에 산 컴퓨터가 성능이 떨어지면 새것을 살 수 있지만, 어떤 종류의 그림이나 어떤 예술 부문이 뒤떨어진다고 말할 수는 없습니다. 다른 각도에서 보면, 새로운 것을 추구하는 예술이 가볍고 천박하다는 것을 발견하게 되는데, 저는 차라리 본질적인 예술을 하고자 합니다. 형식은 별도로 처리해야 하는데, 만약 천박한 예술이 형식이라는 외투를 걸치게 되면 더욱 곤

Wu Weishan

란해집니다. 저는 베이징에서 많은 인쇄물을 보았는데, 새로운 예술을 많이 시도하지만 어떤 행위 예술은 정도가 너무 지나쳤습니다. 난징에서도 지금 행위 예술이 현실 생활의 법률과 윤리 도덕관에 도전하기 시작했으며, 이미 한계를 넘어 인육을 먹는 사태에 이르렀습니다.

우: 제가 지난번에 얘기한 적이 있지만, 베이징의 어떤 사람이 죽은 아이를 먹은 일을 예술 문제로 토론한다는 것은 스스로 발목을 잡히는 꼴입니다. 그것은 예술의 문제가 아닙니다. 여러 잡지에서 쓸데없이 장황하게 보도한 것도 못마땅한데, 어떤 사람은 저에게 그와 관련하여 글을 써 달라고 부탁했습니다. 이 문제는 법학계에서 다루어야 할 문제라고 생각하며, 논쟁에 참여할 생각도 없습니다. 그대로 놔두면 될 것 같습니다.

〈방금 잠든 모습〉, 만년필, 1981년에 그림

지금 예술계는 자신과 타인을 분간하지 못하며, 1970년대의 창작이 1980~1990년대와 대동소이합니다. 단지 기교만 조금 성숙했을 뿐 의식 수준은 그대로이고, 새로운 관점과 정신이 없는 판에 작품을 소장한들 무슨 가치가 있겠습니까? 작품이 현시대의 정신을 대표하지 못하므로, 시대를 대표하는 문화적인 대가의 작품을 소장해야 합니다. 문화의 소비로서 세계인이 소장하는 작품은 황빈홍黃賓虹과 피

〈늙은 농부〉, 만년필, 1981년에 그림

카소의 것인데, 어떻게 가능하겠습니까? 일반 작품도 소장할 수야 있지만 소장한 작품의 등급과 현대 화가의 작품을 알아야 합니다. 화가가 죽고 나면 그림은 폐지가 되어 버리고 생전처럼 환영받지 못하는 것은 무슨 이유겠습니까? 작품에 내용과 개성이 없기 때문입니다. 다시 말하면, 존재 가치가 없다는 것입니다. 젊은이들은 이 점을 간파한 듯 아예 '오늘 술이 있으면 오늘 화끈하게 마셔 버리자'는 식이며, 새로운 양식으로 바꾸어 "일을 하는 데 전체를 보는 시각이 부족한 탓에 부분적으로 대처하기에 바빠서" 정신적으로 지향하는 바도 없이 난잡하게 방황합니다. 잠시 책임감 없이 '자아'를 표현했다가 또 금방 '진보'적인 방법을 찾곤 합니

Wu Weishan

다. 딩 선생님은 오랜 기간 민족정신 문제를 생각해 오셨는데, 작품 속에 드러나는 땅의 견실함은 바로 민족에 대한 책임감을 나타낸 것입니다. 1920~1930년대에 우수한 청년들이 서양 유학을 하고 돌아온 후에 중국화를 개량하고 서양 예술을 전파하여 현대 중국 미술이 개방되게 하였으나, 현재의 미술계는 외국인에 영합하는 경향을 띠며, 서양인의 비위를 맞추느라 예술의 국가적 존엄과 무게를 상실하고 말았습니다. 땅의 모성은 가장 응집력이 큽니다. 흙으로 창작하는 예술품이야말로 가장 큰 감화력을 가지는 것입니다. 저와 딩 선생님의 생각이 서로 통하는 이유는 딩 선생님은 흙을 그리고, 저는 흙에서 제 생명과 연관된 진흙을 찾기 때문입니다.

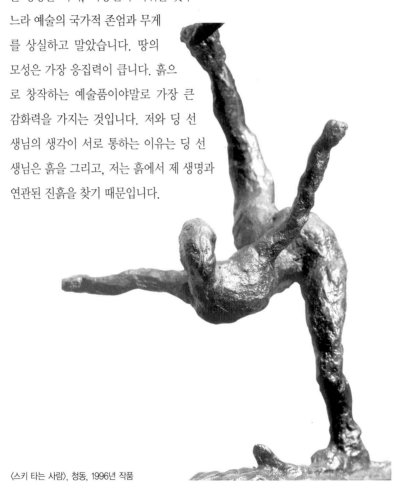

〈스키 타는 사람〉, 청동, 1996년 작품

X. 기氣와 도道를 논하다

대담 : 우웨이산吳爲山, 두쥔페이杜駿飛
시간 : 2001년 8월 3일
장소 : 난징 중바오춘中保村

두杜: 우선 조각가로서 우 교수께서는 조각에 대한 가장 본질적인 이해가 무엇이라고 생각하십니까?

우吳: 사람이 세상에 태어났으면 어쨌든 한 가지는 표현해야 한다고 생각합니다. 물론 표현의 형식은 여러 가지가 될 수 있겠죠. 예를 들어, 남자 아이가 자신의 고추를 자랑스럽게 여긴다면 높은 곳에 서서 소변을 볼 수도 있고, 어떤 때는 길거리에서 오줌으로 여러 모양을 그릴 수도 있습니다. 사람은 모두 표현하고 싶어 합니다. 타오싱즈陶行知*는 "한 가지 일을 하려고 와서, 한 가지 일은 하고 간다."라고 하였습니다. 실제로 사람들마다 조각에 대한 생각을 갖고 있는데, 어른들이 밀가루 반죽을 얇게 미는 것을 보면 어린아이들은 옆에서 손으로 눌러 보며 어떤 형태를 만들어 내곤 합니다. 놀 때도 진흙을 갖고 무언가를 만들어 보기도 하고, 관을 만들어 안에 진흙 인형을 눕히기도 하며, 혹은 권총을 만들기도 합니다. 예술가는 언제나 자신이 표현하고 싶은 것, 흥미를 느끼는 것을 조형의 방식으로 표현해 냅니다. 조각가는 재료를 통해 형상을 만들어 냅니다. 돌을 마주하게 되면 자연히 눈에 거슬리는 부분과 필요 없는 부분을 다듬게 됩니다. 점토를 마주하게 되면 그것을 변형하여 상상 속에 있던 형식으로 바꾸어 조각 작품을 만듭니다. 전

* 중국의 교육학자. 이름은 원쥔文濬. 미국의 실용주의 철학자인 존 듀이에게 배웠으며, 생산 교육의 실험 학교를 개설하고, 현대 중국 교육 이론의 기틀을 마련하였다.

〈천인합일天人合一 — 노자〉, 청동, 높이 18미터, 2005년 작품, 장쑤 성 후이안

Wu Weishan

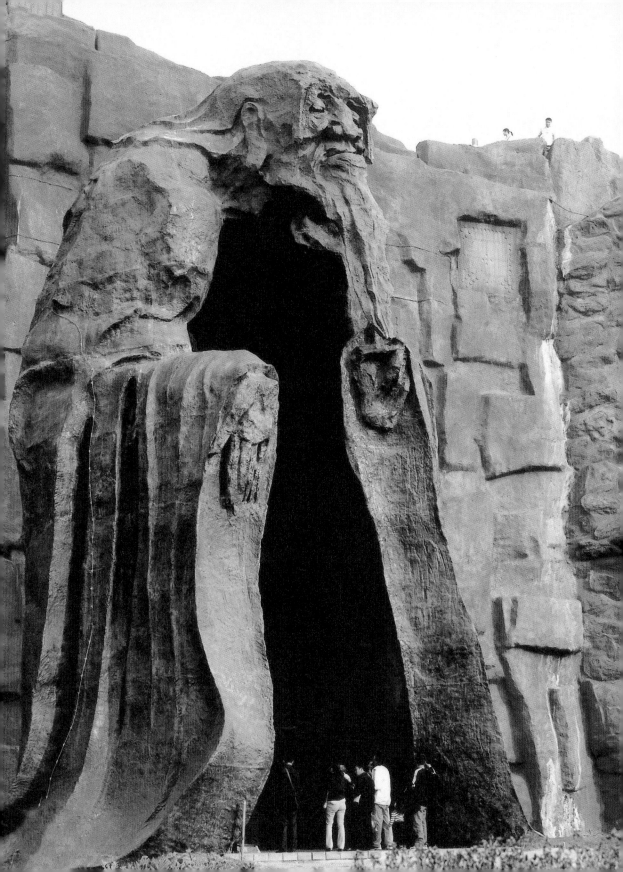

자는 '조彫'를 이야기한 것이며, 후자는 '소塑'를 이야기한 것인데, 최종 목적은 모두 자신을 표현하려는 것입니다. 작품으로 표현된 후에는 다른 사람의 찬사를 듣고 싶어 하기 때문에 전시회를 열어서 사람들이 작품을 사 가기를 바라고, 자신의 작품을 좋은 자리에 전시해 주기를 바랍니다. 이렇게 되면 조각가는 가치를 인정받게 됩니다. 제가 만든 작품이 대중에게 받아들여지게 되면 제가 창조해 낸 체적, 즉 정신은 세계의 공간을 차지하게 됩니다. 이것이 일종의 원동력입니다. 조각은 정신 동력을 부리는 과정에서 예술가가 체적에 행하는 가감법입니다.

두: 우 교수의 말씀 중에 몇 가지 의미가 있는데, 첫째는 재료 자체에 대한 파악이고, 둘째는 자아의 표현력, 셋째는 타인의 영혼 세계에 대한 제어력입니다. 우 교수께서 보시기에 이 세 가지 중 어느 것이 가장 중요하며 본질적이라고 생각하십니까?

우: 저는 표현하기를 좋아합니다. 시기적절하게 자신을 표현하고 싶어 하기 때문에 저에게 가장 큰 힘은 바로 자신의 생각을 표현해 내는 것입니다.

두: 자아의 표현력이 중요하다는 말씀이군요.

우: 네, 맞습니다. 그래서 저는 진흙이나 청동을 사용하여 조각을 하기도 하고, 나무로 조각하기도 하며, 돌을 두드리기도 하면서 마지막에 자아를 표현합니다. 저도 전시회를 자주 엽니다. 인류 초기의 벽화와 조각은 무속과 관련이 있습니다. 짐승을 죽이고 싶어도 방법이 없었으므로 짐승 형상을 만들어서 그 몸을 찔러 가상적으로 죽이게 되는데, 이러한 사유는 멕시코와 미얀마에 아직도 성행하고 있습니다. 이런 표현은 현실과도 일치가 됩니다.

Wu Weishan

두: 자아 표현과 현실 표현이 융합될 때가 가장 좋은 상태인데, 자아 표현과 현실 표현이 상충되거나 혹은 자율적인 것과 타율적인 것이 상충될 때는 어떤 입장을 취하십니까?

우: 진정한 예술가는 자아 표현과 현실 표현을 엄격히 구분하지 않습니다. 이것이 무슨 의미냐 하면, 진정한 예술가는 시대 문화를 대표하기 때문입니다. 이른바 시대 문화란 종합적인 것이며, 자연과 사회의 각종 요소를 축적하여 자아를 표현하는 동시에 사회 현실도 포함하였으므로 일반적 의미에서의 사회 표현의 표상과는 완전히 다른 것입니다. 예술가의 자아는 일반인의 자아와 다릅니다. 루치아노 파바로티의 〈오 나의 태양o sole mio〉은 인류 및 우주의 외침이며, 강렬한 진동감과 대표성이 있고, 여러 개체의 종합입니다. 예술 거장의 작품은 철학적 의미를 가지는 데 핵심이 있으며, 형식은 감성적인 것에 불과합니다.

두: 우 교수께서 방금 말씀하신 예술 거장의 입장은 사실 평범함과 고상함 이전에 말씀하신 '성실'과 '진실'에 매우 가깝습니다. 성실은 무언가를 만들고 싶으면 만들고, 무언가를 표현하고 싶으면 표현하고, 표현할 때는 최선을 다해서 표현하는 것입니다. 한 가지 궁금한 것이 있는데, 만약 보통 예술가가 외부 세계와 잘 어울리지 못하면서 방금 말씀하신 포용의 경지에 도달하지 못한다면, 그는 어떻게 해야 합니까? 제 생각으로는 그들도 당연히 따라서 해야 한다고 보는데요.

우: 모든 문화는 하나의 피라미드입니다. 멀리서 보면 삼각형이지만, 이 삼각형을 이루는 것은 단지 두 개의 선만이 아닙니다. 각각의 각도에서 보면 모두 삼각형이며, 무수한 선들로 이루어져 있습니다. 안쪽에는 다시 크기가 다른 몇 개의 돌을 포용하고 있으며, 접착제가 있음으로 해서 마지막에 피라미드의 첨탑을 구성합

The Soul of the Sculptor 241

〈진시황〉, 청동, 2006년 작품

니다. 이처럼 크기가 각기 다르고, 다른 종족에 다른 사상과 개성을 가진 예술가들
은 모두 피라미드 안의 크고 작은 돌과 같으며, 이렇게 많은 돌로 만들지 않으면
피라미드의 첨탑을 완성할 수 없습니다. 모든 예술가와 일반인들의 창작은 똑같이
존중되어야 합니다. 하지만 후세 사람들은 종종 최고인 사람만 보게 되는데, 이는
당연한 일입니다. 제가 타이완에 있을 때 《중국시보中國時報》에 한 예술가가 산속
에서 알몸으로 머리를 기른 채 야인 생활을 하면서 각종 철 조각으로 예술 활동을

Wu Weishan

하는 것이 보도되었습니다. 이러한 활동도 좋기는 하지만, 이것은 단지 문화 현상일 뿐, 시대 문화를 대표하는 것은 아닙니다.

두: 다음 문제는, 앞에서 말한 조각과 관련된 견해를 예술의 모든 영역으로 확장시킬 수 있느냐는 것입니다. 회화나 서예, 무도, 음악 같은 다른 예술 분야와도 관련이 되는데, 만약 예술의 높은 경지까지 오르게 되면 완전히 동일한 예술적 이념을 갖추어야 합니까, 아니면 이념 중에도 여전히 일부 미세한 구분이 있습니까?

우: 당연히 구분이 있습니다. 창작의 동력을 얘기하자면, 표현 기교와 표현 수법, 표현 이론 방면을 포함하여 각기 다른 차이가 있습니다. 사용하는 매체와 형식이 다르기 때문에 특징이 없다면 각자의 존재 가치도 없게 됩니다.

두: 제가 이 문제를 제기한 이유는, 우 교수께서는 조각가이면서 또한 화가인데, 개인적인 생각으로는 다른 매개물이 자신의 예술에 미치는 영향이 어떻게 다른지 궁금해서입니다. 우 교수께서 다른 영역에 개입했을 때 매개물이 창작의 이론 면에서나 예술의 본질적 파악이라는 측면에서 다원화된 충돌과 상호 보완을 해 줍니까?

우: 그런 느낌을 많이 받는 편입니다. 우선 조각 방면에서 생각해 보면, 재료는 종종 많은 사고를 불러일으킵니다. 오늘 제가 진흙을 사용할지 돌을 사용할지 미리 생각해 두지 않았다면, 재료는 저에게 그것을 어떤 것으로 바꾸어 놓아야겠다는 강렬한 욕망을 일깨웁니다. 또 그것은 저의 환각 속에서 비현실적으로 표현되어 창작을 하도록 부추깁니다. 회화는 아시다시피 종이와 붓, 물감 등과 같은 재료를 사용하는데, 조각의 재료와 달라서 정복과 피정복의 절박성이 있습니다. 회

화는 평면적인 것으로, 마음을 움직이고 한계를 뛰어넘는 가운데 주체를 표현하지만, 조각은 입체적인 것으로, 여러 과정을 거치고 들락날락하는 가운데 주체를 표현합니다. 역사적으로 조각가이면서 화가인 사람이 매우 많습니다. 미켈란젤로는 유명한 조각가이자 화가였으며, 로댕도 마찬가지입니다. 회화는 화가가 기존에 사용했던 방법에 구애받지 않을뿐더러 사상적으로도 부담이 없기 때문에 그림을 그릴 때 더욱 자유로울 수 있습니다. 피카소는 화가였지만 조각도 했으며, 자코메티는 조각가이면서 화가였습니다. 자코메티의 조각과 회화에서는 일관된 정신적 세계를 표현하고 있습니다. 홍콩에 있을 때 양전닝楊振寧 선생이 저의 조각·회화전을 보시고는 "선생께서는 무엇을 위주로 하셨습니까?"라고 물었는데, 저는 둘 다라고 대답했습니다. 스스로도 회화의 수준이 조각보다 못하다고는 생각하지 않습니다. 그렇다고 이 말이 조각을 잘한다는 뜻은 아닙니다. 어떤 경지에 도달하면 회화도 그 경지에 도달할 수 있는데, 이는 거기에 숙련된 기교와 재료를 잘 파악하는 문제가 존재합니다. 제가 하고 싶은 말은, 조각과 회화는 상호 작용을 하는 것으로, 창작 과정에서 얻은 일깨움을 똑같이 참고로 삼을 수 있다는 뜻입니다. 마치 과학 연구 성과를 현실에 적용하는 것처럼, 타산지석으로 볼 수 있습니다.

두: 여기서 저의 좁은 식견을 얘기해 볼까 합니다. 저는 조각이나 회화를 하지 않기 때문에 이 문제는 다소 낯설지만, 로댕이 이와 비슷한 이치에 대해 말한 적이 있습니다. 그는 조각은 선험적인 것으로, 재료 속의 영상을 해방시켜야 한다고 했습니다. 방금 우 교수께서도 재료를 보았을 때 마치 어떤 환상이 나타난 듯하다고 하셨습니다. 사실 그 말씀은 재료의 양면에 대한 얘기인데, 하나는 앞면을 말한 것이고, 하나는 뒷면을 말한 것으로, 모두 조각에 대한 견해를 반영하고 있습니다. 그리고 회화 영역은 우 교수의 말대로 책상 위에 펼쳐진 종이를 볼 때 영혼은 비교적 변화무쌍하여 마음 가는 대로 창작을 할 수 있습니다. 예술가가 제재를 파악하

Wu Weishan

〈풍골초상론風骨超常論 – 과학 대사 양전닝〉(부분), 청동, 2006년 작품

는 측면에서 본다면 아마도 회화와 조각은 매우 큰 차이가 있는 것 같습니다. 우 교수께서 방금 과학 연구 성과의 전환에 대해 말씀하셨지 않습니까? 회화가 조각 으로 전환할 때 상상력과 힘찬 격정이 전환되고, 조각이 회화로 전환할 때는 바깥 세계에 대한 파악이 의식의 내재화 방향으로 전환될 가능성이 큽니다. 제 생각으 로는 그 속에 차이가 존재하는 듯합니다.

우: 구체적인 예술가에게는 조각과 회화 간의 전환이 그다지 엄격하게 분야가

나누어져 있지 않으며, 그 자신도 분명히 잘 모릅니다. 그는 모호한 상황에서 자신도 모르게 이러한 전환을 하게 됩니다. 마치 사람들이 밥을 먹고 나면 언제 영양분으로 변하여 손가락의 살로 전환되는지, 아니면 얼굴의 살로 전환되는지 잘 모르는 것과 마찬가지입니다. 제 딸아이가 상하이의 위포쓰玉佛寺에 놀러 갔었는데, 그날 마침 감기가 들었습니다. 딸아이가 저에게 "오늘 어떻게 감기에 걸릴 수가 있죠? 어제 향을 피우고 부처님께 절까지 했는데, 공양을 드렸으면 안 아파야 되잖아요?"라고 말했습니다. 딸아이는 순진해서 공양을 드리고 나면 당장 효과가 나타나야 한다고 생각하지만, 실제로 부처님께 향을 올리는 것은 정신적으로 기대려는 것이지 즉시 실질적인 효과를 얻으려는 것이 아닙니다. 적절한 비유는 아니지만, 조각과 회화 간의 전환도 내재적인 관계이지, 단순하게 입체에서 평면으로 전환하거나, 평면에서 입체로 전환하는 것이 아님을 말하는 것입니다. 조각은 변화무쌍하게 만들기가 쉽지 않으며, 회화도 사실적으로 그리기가 힘듭니다. 상호 융통과 전환은 반드시 자각적이지 않습니다.

　두: 그렇게 이해하면, 조각과 회화는 철학적 의미에서는 일치하고, 단지 방법면에서 차이가 있을 뿐입니다. 하이데거Martin Heidegger가 "이야기하는 것과 말하는 것은 다르다."라고 하였는데, 많은 사람이 많은 이야기를 했지만 그는 아무것도 말하지 않았고, 많은 사람이 한마디도 하지 않았지만 그는 말했습니다. 하이데거는 '말하는 것'을 어떻게 보았을까요? 마음속의 '말하는 것'은 예술가의 창작을 포함할 수 있으며, '무엇에 의해 이렇게 보이도록 하는 것'으로, 조각에서는 이해하기가 쉽지만 회화에서는 다소 이해하기가 어려울 듯싶습니다. 그러나 아마도 우교수의 견해에 의하면 회화에서도 이러한 경지를 추구해야 하며, 그것은 한층 더 높아진 경지일 것입니다. 이 문제에 착안하여 다시 질문을 하고 싶은데, 우 교수께서는 어떤 제재題材나 조각의 대상에 흥미가 있습니까? 제재 자체의 인지에 관해

Wu Weishan

서는 어떤 견해를 갖고 있습니까?

우: 예술 창작의 본질에 대해 얘기하자면, 제재는 단지 빌려 온 수단에 불과하며, 차용되고 조종되는 것입니다. 서양의 중세 예술은 신학을 표현하는 데 목적이 있고 육체와는 무관했기 때문에 조각을 모두 길게 늘였습니다. 에스파냐의 유화화가인 엘 그레코El Greco*는 500년 후에야 비로소 알려졌는데, 그의 예술도 마찬가지로 세상의 은근한 아름다움을 외면했습니다. 그러나 고대 그리스 시대의 예술가들은 이상적이며 숭고한 미를 표현하려 했기 때문에 비율이나 길이, 외형 방면에서 표준화를 추구했습니다. 르네상스 시대에 이르러서는 고대 그리스의 예술을 다시 부흥시키고 제재 면에서 인간미를 한층 더했기 때문에 제재의 선택과 작가가 무엇을 표현하는가는 서로 관련이 있었습니다. 또 예술가의 생활 경력과도 관련이 있었습니다. 어렸을 때 문화적 감각이 아주 뛰어난 노인 몇 분을 만난 적이 있는데, 그 영향으로 저는 큰 변화를 많이 겪은 사람을 작품으로 만들기를 좋아합니다. 이처럼 큰 변화를 많이 겪은 것과 제가 좋아하는 중국 산수에서 암석의 굴곡을 입체감 있게 그리는 화법은 일치를 이룹니다. 또 제가 좋아하는 아득한 자연 경계와도 일치를 이루고, 고대 서예의 선과 오래된 벽과 나무 보는 것을 좋아하는 심미 의식과도 일치를 이루기 때문에 노인에게서 제재를 찾고 그들을 조각함으로써 저의 사상을 표현합니다. 저는 미인을 모델로 삼는 작품을 거의 만들지 않지만, 어떤 사람은 미인을 작품으로 만들기를 좋아합니다. 대신에 저는 소년을 작품으로 곧잘 만듭니다. 소년은 순진하고, 노인은 수십 년 전의 젊음을 되찾으려고 합니다. 소년과 노인의 공통점은 소박하고 진실하다는 것이고, 다른 점은 내포된 깊이의 차이입니다. 또 예술가들은 대개 동물을 소재로 하는데, 저는 이 방면에 재주가 없지만 예술가들이 만든 작품 속의 동물을 보는 것을 좋아합니다. 예를 들면, 한대漢代의 개, 돼지라든가 현대 조각가인 자코메티의 조각 작품 중의 개도 있

* 에스파냐의 화가. 원래는 그리스 태생으로, 정확한 자연 묘사와 색채법으로 독자적인 종교화를 그렸다. 대표 작품에 〈라오콘〉, 〈성가족聖家族〉 등이 있다.

고, 중국 고대 조각 중의 사자도 있습니다. 고대에 이 동물들은 신물神物이나 애완동물이었지만, 제가 보기에 이것들은 영혼에 대한 사람의 막연한 인식이거나 혹은 사람이 가진 어떤 특성의 전이입니다. 이 때문에 제재의 선택은 표현된 경계 및 생활 경력과의 관계 이외에 작가의 흥취興趣와도 관련이 있습니다. 저는 어릴 때 개나 고양이를 기른 적이 없지만 요즘 길에서 강아지를 보면 걸음을 멈추고 바라보곤 합니다.

두: 옛사람들은 시를 논할 때 "사물이 없으면 시를 지을 수 없다."라고 했습니다. 이 말은 곧, 어떠한 제재라도 모두 예술의 제재가 될 수 있다는 뜻으로 해석할 수 있습니다. 시를 쓰는 마음 상태에 대해 말하자면, 표현력의 새로운 진전을 이루기 위해서 때로는 제재 면에서 우선 새로운 것을 찾지 않을 수 없습니다. 제 경우, 이전에는 퇴직 노동자들에 대해 쓰지 않았는데, 최근에는 계속해서 그와 관련된 내용을 쓰고 있습니다. 제재 면에서 진전을 이루는 것은 실제로 예술 표현에서 진전을 이루기 위해서입니다.

우: 선생님의 말씀에 저도 동감합니다. 우리가 잘 아는 치바이스齊白石는 옛사람들이 표현하지 않았던 것을 그렸습니다. 중국 회화의 성과는 역사 이래로 두 방면에

〈상성相聲 대사 마싼리馬三立〉, 청동, 2006년 작품

Wu Weishan

서 구현되었습니다. 첫째는 민간의 화공들이 그린 벽화로, 비록 유명하지는 않지만 매우 뛰어난 작품입니다. 도교를 제재로 한 융러궁永樂宮의 벽화가 좋은 예입니다. 둘째는 문인화로, 중국의 전통 철학과 선비 문인들의 생활 방식이 연계된 것입니다. 과거의 회화는 선비 문인들이 참여하여 고상한 예술로 보입니다. 붓과 먹으로 그린 산수, 인물, 정자, 돛단배, 어부 등은 문인화에서 자주 쓰이는 제재입니다. 그러나 치바이스는 똑같이 붓과 먹을 사용하지만 옛 선비 문인들이 표현하지 않았던 것을 그렸습니다. 쥐가 기름을 훔치는 그림이나 써레 그림은 사람들이 사용한 적이 없는 제재를 표현한 것으로, 여기서 '새로운 진전을 이루는' 새로운 방법, 새로운 기교가 생겨난 것입니다. 이것은 사람들의 생활에 대한 새로운 이해를 추구하였으며, 새로운 심미의 범주를 확장했습니다. 이렇듯 제재의 새로운 진전은 매우 긴요한 것입니다. 예술 발달사에서 선인들이 하지 않았던 것을 저는 하였고, 제 자신이 과거에 하지 못했던 것을 지금 하고 있는데, 이것은 하나의 도전입니다. 제재의 진전과 마찬가지로 도구의 진전도 예술이 발달하는 데 중요한 요소입니다. 저는 외지로 조각하러 갈 때 빈손으로 가는데, 상대방이 도구를 가져왔느냐고 물으면 없다고 말합니다. 그러면 상대방은 의아스러운 표정을 지으며, 도구도 없이 어떻게 창작을 하느냐고 다시 묻습니다. 저는 현장에서 직접 재료를 찾는 편으로, 나무 막대나 나무판자를 구해다 두드려 보고 깎아 보고 난 후에 사용합니다. 처음에 시작할 때는 익숙지 않지만, 30분 내지 한 시간 정도 지나고 나면 어느새 제 자신의 도구로 바뀌게 됩니다. 사용하는 도구가 과거와 같지 않고, 다루는 과정도 다르며, 사용하는 힘과 방향 및 칼의 흔적 등도 모두 다르지만, 새로운 미적 감각과 기교를 찾아내게 됩니다. 주관은 객관적인 물건을 통하여 창조의 문제를 해결합니다. 도구와 재료가 비록 결정적 작용을 하지는 않지만, 그래도 가볍게 생각할 수 없습니다.

The Soul of the Sculptor

학생 질문: 선생님께서 조각하신 인물은 중후함이 있어서, 마치 역사를 조각으로 빚어 놓은 듯합니다. 그리고 선생님의 그림 중에서 특히 산수화와 인물화는 매우 생동감이 있는데, 이 양자를 어떻게 처리하셨습니까?

우: 시가詩歌와 같은데, 어떤 시가는 매우 엄숙하며, 어떤 시가는 매우 심후합니다. 역사 시가는 비장하면서 깊이가 있고, 서정 시가는 표일飄逸하며 참신합니다. 예술가의 영혼은 여러 형태의 심미적 경지와 정신적 취향을 표현하려고 합니다. 저의 정신세계는 두 가지 면이 있는데, 한편으로는 인문 역사적인 엄숙함을 좋아하면서 한편으로는 자연의 표일함을 좋아합니다. 표일함과 엄숙함, 이 두 가지의 공통점은 중국의 사의寫意 정신이 들어가 있다는 것이며, 하나는 기氣를, 다른 하나는 신神을 표현해 낸다는 점에서는 다릅니다. 회화의 특성은 기상을 표현해 내고, 조각의 특성은 기품 즉 심후함과 넓고 큰 것을 표현해야 하는데, 저는 양자 사이에서 동떨어집니다. 두 선생님은 시를 쓸 때 이러한 경중輕重에 대해 동의하시는지 잘 모르겠습니다.

두: 제재의 경중의 변화는 시적인 승화에 유리하다고 생각합니다. 제가 좀 전에 언급한 퇴직 노동자들의 이야기를 다시 하자면, 저는 이전에는 줄곧 비서사적인 저작에만 편중하였기 때문에 그들에 관한 이야기는 쓰지 않았습니다. 서정적인 각도에서 볼 때 시가의 본성은 서정에 있는 것이라 생각했으며, 비교적 무거운 제재는 제가 경외하는 편이라 선뜻 붓을 대기가 어려웠습니다. 퇴직 노동자들의 이야기를 쓴 후에 일종의 감정상의 변화 같은 것을 느꼈는데, 제재에 대한 확장이 사상의 한 면을 조각하였고, 그와 같은 심후한 정감을 어떻게 표현해야 할지를 깨달았으며, 미적 감각에서의 새로운 요구가 생기면서 사상적인 조각에 대해서도 어떤 의의가 생겨났습니다. 저는 퇴직 노동자들의 환영회를 이렇게 표현한 적이 있습니

Wu Weishan

다. "밥 먹을 시간이 되었다/태양 아래서 춤을 추고 있는 여자들/묵묵히 거둬들였다", "날이 벌써 어두워졌다/노동자들은 모두 잠이 들었다". 저는 실제로 언행이 태연하고 표일하게 서술하지 못한다고 생각합니다. 퇴직 노동자들의 꿈속에 저도 등장하였는데, 이러한 정감적인 강렬함과 심각한 의존은 이전에 없었던 것입니다. 이것이 바로 선생님께서 말씀하신 '경중經重의 합일'이라 생각합니다.

다음은 영감靈感에 관한 문제를 여쭈어 보겠습니다. 방금 선생님께서 재료와 도구를 언급하셨는데, 모두 새롭게 찾아냈다고 하셨습니다. 이것은 사실 예술에서 영혼의 문제입니다. 재료 자체에 영감의 문제가 있으며, 예술 표현 형식에도 영감의 문제가 있습니다. 영감은 도대체 어떠한 것인지, 조각의 관점에서 말씀해 주십시오.

우: 영감은 경험을 통해서 얻어지는 것입니다. 예술가에게는 끊임없이 창작하는 가운데 나타나며, 끊임없는 창작이 없으면 영감도 없습니다. 그다음은 영감의 근원이 어디인가 하는 문제인데, 영감의 근원은 문화와 학술, 사상과 생활의 누적입니다. 제 경험을 빌려서 이 문제를 설명해 보겠습니다. 우선 첫 번째 문제를 얘기해 봅시다. 흔히들 예술가는 영감이 왔을 때 창작할 수 있다고 말하는데, 실제로는 그렇지 않습니다. 이 말은 또, 예술가가 마치 요행을 바라는 것처럼 들리기도 합니다. 제 경우, 창작할 때에 주어진 상황에 몰두하다가 시간이 지나면 마음을 진정시키고 명상에 잠기거나 혹은 격정이 솟구쳐 오르면 자연히 불꽃이 생겨나는데, 이것이 바로 영감입니다. 영감은 예측할 수 없는 것이며, 어느 순간 되돌아보다가 발견하게 되는 것입니다. 예를 들어, 눈썹은 어떻게 그리고 눈은 어떻게 그릴 것인지 미리 생각하고 나서 그리는 것이 아니라, 도저히 생각이 나지 않을 때 갑자기 '신'이 그 방법을 가르쳐 주어 영감이 생겨나는 것입니다. 하나에 이어서 또 하나,

〈잠자는 아이〉, 청동, 1998년 작품

즉 눈썹을 그리고 나서 아직 생각해 보지 않았는데도 눈을 어떻게 그려야 할지 압니다. 둘째로, 누적이 없으면 영감도 없습니다. 예를 들어, 기차나 비행기 안에서 풍만하고 우아한 여인을 보고서 갑자기 로코코 시대나 바로크 시대의 어느 대가의 작품 속에 나타난 형상이 떠올랐다거나, 혹은 신장新疆의 어떤 여인을 보고서 신장 박물관의 고대 진흙 조각에서 온화하고 점잖으며 부티가 나는 귀부인의 형상을 떠올릴 수 있습니다. 현실 생활에서의 사람과 예술 형상을 대응시키자면, 이것은 영감이 생긴 것입니다. 표현해 낸 형상은 살아 있는 사람일 뿐 아니라 지식이 있는 사람이며, 예술인으로서 숨결이 있습니다. 이러한 작품은 사람을 감동시키며, 깊이와 무게가 있습니다. 공자 상을 조각할 때의 경험입니다만, 한 노인이 어두컴컴한 데서 갑자기 나타나 승화하는 느낌을 받았는데, 마치 공자가 온 것 같았습니다. 저는 공자에 대한 모든 이해를 동원하여 그를 표현하였습니다. 저도 모르는 사이에 과장했을 수도 있지만, 과장을 위한 과장과는 구별됩니다. 끊임없이 탐색하고 누적하는 것이 영감의 원천입니다.

두: 핵심적으로 말씀하셨습니다. 영감은 장기적인 실천에서 나오는 것이라고 말씀하셨는데, 위대한 철학자와 현인들도 그와 비슷한 말을 했습니다. 주희朱熹는 영감이 나타나는 것을 식은 잿더미에서 콩이 튀어 오르는 것에 비유했습니다. 불은 이미 꺼졌고 콩은 잿더미에 묻혀 있는데 갑자기 '펑' 소리와 함께 콩이 튀어 오르는 것과 같다는 것입니다. 이처럼 노동이 쌓인 후에 자신도 모르게 영감이 나타날 수 있습니다. 영감은 확실히 대량으로 누적되어 이루어진 것입니다. 이전에 제가 '창의創意'를 논하는 글을 쓴 적이 있는데, 이런 예를 들었습니다. 멘델레예프는 카드놀이를 하다가 원소 주기율을 발견했는데, 카드 때문에 발견할 수 있었던 것이 아니라 그의 발견이 유명해진 카드를 만들어 낸 것입니다. 이러한 영감의 신화는 인과 관계의 도치입니다. 후대의 예술가들에게는 엄청난 노동

을 들인 후에야 영감이 나타나는 것이라고 알려 줘야 한다고 생각합니다. 선생님께서는 영감의 문제를 어떻게 파악하느냐에 대해 말씀하시면서 광범위한 연상을 통해 연결을 조합해야 영감을 잡을 수 있다고 하셨습니다. 또 예술 창작에 대해서는 누적의 면이 넓어져야 하며, 사고의 범위를 넓히면서 시시각각 예술 창작 상태의 연계를 유지해야 한다고 하셨습니다. 이 견해는 매우 중요한 듯합니다. 이와 관련하여 또 다른 문제가 생기는데, '천재天才'를 어떻게 보느냐 하는 것입니다. 우리가 얘기했던 내용을 포함하여 천재란 태어나면서 영감이 끊이지 않는 거장을 말하는 것인지, 또 이러한 사람이 실제로 존재하는지요? 선생님은 이러한 천재를 어떻게 보십니까?

우: 자연에 있는 많은 돌 가운데서 어떤 것은 철을 함유하고, 어떤 것은 금을 함유합니다. 함유하는 물질에 따라 사람들은 이것을 금, 은, 동, 철, 주석 등등으로 나눕니다. 제가 어렸을 때 이야기인데, 이웃집 라디오에서 노래하는 소리가 들렸습니다. 라디오가 어떻게 노래를 부르는지 물어보았더니, 그 집 사람이 라디오 안에 아주 작은 사람들이 들어 있다고 말했으며, 저는 그렇게 믿었습니다. 어른이 된 후에 호기심으로 라디오의 덮개를 열어 보았더니 안에는 전부 회로였습니다. 이것을 집적 회로라 부르고, 회로라는 것은 아주 질서 있게 조합되고 연결되어 있다는 것을 후에야 알았습니다. 사람의 사고는 이 집적 회로와 같으며, 천재는 회로가 특수하게 연결된 사람입니다. 종종 잘못 연결되기도 합니다만. 우리가 왕발王勃, 왕희맹王希孟을 천재라 말하는데, 천재도 당연히 누적해 나가야 합니다. 왕안석王安石이 쓴 〈상중영傷仲永〉을 읽어 보셨겠지만 어릴 때 천재라도 지식이나 경험을 누적하지 않으면 시들어 버리고 맙니다. 사람에게는 지능 지수라는 게 있습니다. 이 지능 지수는 각 분야별로 높고 낮음의 구분이 있어서, 어떤 사람은 수학이 신통치 않고, 어떤 사람은 언어가 신통치 않습니다. 초등학교에 다닐 때 저는 친구들의 글

254

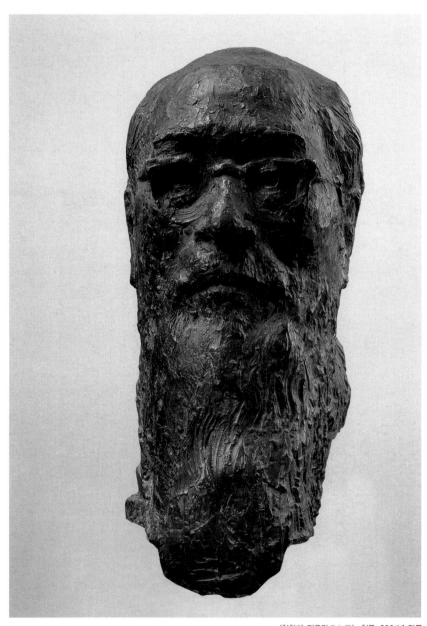

〈철학자 펑유란(馮友蘭)〉, 청동, 2001년 작품

The Soul of the Sculptor 255

을 고쳐 줄 만큼 작문 실력이 좀 뛰어났습니다. 하지만 수학 실력은 좋지 않았으며, 언젠가 99점을 맞는 것이 제 소망이었습니다. 그러나 아무리 노력해도 되지 않았고, 요즘은 어려운 문제에 부딪히면 밤에 수학 문제를 푸는 꿈을 꿉니다. 사람은 역시 개체적 차이가 있습니다. 대자연도 마찬가지입니다. 어느 지방은 금이 함유되어 있고, 어느 지방은 철이 함유되어 있는데, 이는 금을 함유한 곳이 좋고 철을 함유한 곳이 나쁘다는 것과는 다릅니다. 세계가 온통 금이라고 해도 금이 돈 가치를 못하면 소용없습니다. 존재하는 모든 것은 가치가 있습니다. 이 점에서 보면, 사람 중에는 천재가 있지만 전능하다는 것이 아니며, 어느 방면에 특수한 습득 능력이 있다는 말입니다. 인류 문화학의 각도에서 보거나 모든 역사에서 보면 천재가 존재합니다. 그러나 천재도 반드시 노력하여 누적해야 성취할 수 있습니다. 단지 단기간 내에 인류의 창조력을 흡수해 갈 수 있다면 다시 깨닫게 되고 이후에 반짝이는 모습으로 바뀝니다.

두: 선생님께서 말씀하신 내용 중에 몇 가지 요점이 아주 재미있습니다. 우선 매우 의미 있는 명제를 얘기하셨는데, 천재의 사유 회로가 잘못 연결되어 있다는 말입니다. 이 말을 새겨 보면, 선생님께서는 천재의 지능 구조가 평범하지 않으며, 일반인과 다르다고 여기시는 듯합니다. 둘째, 천재는 협의의 영역에서 천재일 뿐이지, 광의의 영역에서 천재일 수는 없습니다. 셋째, 천재든 천재가 아니든 사람들은 모두 나름대로의 쓰임이 있습니다. 그러면 예술의 영역에서 선생님께서 생각하시는 천재는 어떠한 사람이며, 그들에게는 어떠한 특징이 있다고 생각하십니까?

우: 천재는 '열성적인 천재'와 '냉정한 천재'로 나누어집니다. 천재의 공통된 특징은 나이는 어리지만 경험이 풍부하다는 것인데, 어린 사람들이 오랜 학습을 받은 경험이 없는데 어떻게 이런 재능이 있을 수 있을까요? 하늘이 부여한 것입니

다. 천재들의 가장 큰 특징은 나이가 어리다는 것입니다. '열성적인 천재'의 특징
은 성격이 외향적으로, 용솟는 샘물 같거나 폭포처럼 끊임없이 솟구치며 쏟아집니
다. 시간과 공간과 방향을 가리지 않고 하늘을 가로질러 세상에 우뚝 솟아 있으며,
재능이 넘쳐 납니다. '냉정한 천재'는 성격이 내성적이며 이성적입니다. 전자는
일반적으로 예술 영역에 존재하며, 후자는 과학 영역에 존재합니다. 과학 영역에
서 양전닝楊振寧을 예로 들면, 어릴 때 수학에 특히 뛰어났다고 합니다. '냉정한
천재'의 재능과 지혜는 종종 우연히 드러나게 되는데, 뿜어져 나오는 물기둥은 아
주 높고 가늘며, 시간과 공간, 방향, 계획, 순서가 있으며, 이성과 논리성이 나타납
니다. '열성적인 천재'는 이와 반대입니다. 회화에서도 '열성적인 천재'와 '냉정
한 천재'가 있습니다. 서양 미술사를 보면 우리가 잘 아는 두 명의 천재가 있는데,
르네상스 시대의 라파엘로와 후기 인상주의의 반 고흐입니다. 두 사람 다 똑같이
36세에 세상을 떠났습니다. 르네상스 시대의 3대 거장 중 하나인 라파엘로는 전
형적인 '냉정한 천재'입니다. 그의 그림 속에 형상화된 사람은 모든 면이 이성적
으로 부합되어 있습니다. 즉, 비율, 구조, 해부, 공간, 색채 등 모든 것을 완성하고
해결하였습니다. 36세에 세상을 떠난 사람이 과학과 예술을 그처럼 완벽하게 융
화한 사실에 대해 여러분은 경탄할 것입니다. '열성적인 천재'인 고흐는 '미치광
이'로 불리기도 하는데, 일찍이 강렬한 인문 사상을 가졌으며, 태양을 좋아하여
태양에 몰두한 나머지 마지막에는 태양에 융화된 한 그루의 해바라기였습니다. 따
뜻한 색을 좋아한 그는 '노을' 식의 나무를 그렸는데, 색채가 강렬한 화면의 색깔
은 아래로 흘러내리며, 생명의 감정이 용솟음칩니다.

　이사훈李思訓과 오도자吳道子는 자링 강嘉陵江을 그리라는 황제의 명을 동시에
받았는데, 이사훈은 매일 거기서 그림을 그렸지만, 오도자는 아예 그림을 그릴 생
각을 하지 않았습니다. 나중에 그림을 제출했을 때 보니, 오도자는 하룻밤 사이에
자링 강의 여러 산수를 그렸는데, 기세가 대단하였습니다. 자신이 받은 인상 속의

자링 강을 충분히 표현하였으며, 강의 '신神' 즉 정신을 그려 내었습니다. 그러나 이사훈은 섬세하게 그려서 구체적으로 출처를 나타내어, 지리성地理性과 식독성識讀性을 갖추었습니다. '열성적인 천재'는 사고가 민첩하고, '냉정한 천재'는 동작이 확실하며, 리듬과 법칙에 정취가 가득합니다. 저는 비록 천재는 아니지만 열정적이며 민첩함에 속합니다. 제가 만든 스쯔 산獅子山의 웨장러우閱江樓 부조浮彫는 주원장朱元璋이 송렴宋濂, 서달徐達, 상우춘常遇春 등 20여 명의 문무백관을 대동하고 강을 관람하는 모습으로, 사흘 동안에 2미터 높이에 8미터 길이로 20여 명의 부조를 모두 표정과 태도가 있게 만들었습니다. 하지만 저는 천재가 아니며, 이사훈을 닮은 노력파라고 생각합니다.

두: 선생님께서는 로댕과 부르델, 헨리 무어를 좋아하시는데, 그들의 천재성을 어떻게 보십니까?

우: 말씀대로 저는 로댕을 매우 좋아합니다. 부르델도 마찬가지인데, 로댕의 제자인 그의 작품을 보면 로댕이 가지지 못한 역량을 갖추고 있습니다. 그들은 사제의 관계이지만 각자가 서로 다르기 때문에 존재할 수 있습니다. 저는 그들이 절대적인 천재는 아니지만 서로 다른 특징이 있다고 생각합니다. 로댕은 고대 그리스와 르네상스 시대의 예술 정신, 즉 과학과 표준의 아름다움을 받아들였지만, 한편으로는 또 그것들을 반박하였습니다. 예를 들면, 〈코가 일그러진 사나이〉 등 많은 작품은 당시의 심미 기준을 위반한 것입니다. 표면상의 흔들림과 부정확성, 모호성은 고대 그리스와 르네상스 시대의 개성 표현과 일치하지만, 내재된 인성人性은 다른 것입니다. 르네상스 시대에는 숭고하며 완전한 인성을 표현하였지만, 로댕은 자아를 표현하였습니다. 로댕은 초기 인류 예술처럼 사람의 본능을 토로하거나 자코메티처럼 초자아를 직접적으로 표현하지 않았습니다. 대신에 생활에서 따

258

Wu Weishan

뜻하게 흘러넘치는 온정을 표현하여 동시대 사람들로부터 환영을 받았습니다. 로댕의 〈영원한 봄〉은 남녀 간의 사랑을 매우 아름답게 표현하였지만 본질적인 면에서 보자면 천박한 것입니다. 〈사색〉도 아름다운 작품이지만 르네상스 시대의 〈모나리자〉와는 다르며, 중세에서 벗어나 사람의 정신을 강조한 〈꿈〉의 아름다움은 미켈란젤로가 표현한 〈다비드 상〉과 같이 초인超人의 기준과 최고 경지의 미를 표현하였으며, 사람의 생물적 특성을 탈피하였습니다. 부르델은 로댕을 벗어나서 생명의 힘을 완벽하게 표현하였습니다. 그의 작품에는 사람과 자연 간의 투쟁과 사람에게 내재된 전투성, 투쟁성, 힘의 아름다움이 나타납니다. 현대 예술에서 중요한 인물인 헨리 무어는 사람과 자연, 현대와 고대의 결합을 나타내었습니다. 그는 거친 돌, 해변의 암초, 사람과 동물의 뼈를 이용하여 조각하기를 좋아하였으며, 고대 그리스 · 로마 시기의 인문人文 사상을 잃지 않았습니다. 인문적이면서 자연적인 그의 작품은 20세기 초반 산업 혁명 이후의 시대와 부합하며, 그의 작품 속에서 사람들은 자연을 그리워하고 갈망하며 정신적 고향을 찾았습니다. 저는 이 세 사람을 천재로 보지 않지만 그들은 확실히 예술 대가임이 분명합니다. 천재는 특수한 인물이지만, 천재의 공헌이 꼭 예술 대가보다 크다고는 말할 수 없습니다. 북송北宋 때의 요절한 천재로 알려진 왕희맹王希孟은 유일하게 〈만리강산도萬里江山圖〉만 남겼는데, 동기창董其昌 같은 대사가 서예, 시가, 회화에서 자취를 남긴 것과 달리 그는 미술사에서 별다른 공헌이 나타나 있지 않으므로 후세인들은 그를 연구해 볼 만합니다. 천재는 역시 천재입니다. 천재는 번개 같으며, 창공을 가로지르는 유성입니다.

두: 다음은 선생님의 작품에 대해 얘기해 보겠습니다. 저는 선생님의 몇몇 작품을 세심하게 살펴보았습니다. 첫째는, 동심의 천진함에 대한 동경과 추구를 〈처妻〉와 〈네덜란드 여왕〉 등의 작품에 반영하였는데, 천진함이 뚜렷하게 드러나 있

습니다. 둘째는, 강렬한 주관 반사가 있어서 마치 모든 몸과 마음이 향하고 있거나 돌진하고 있는 듯합니다. 작품을 보는 것은 강렬하게 내재화된 욕망의 표현입니다. 사상이 형상을 대체함으로써 일부 인물의 오관은 모호하게 그려져 있는데, 〈잠업 전문가〉 같은 작품에서는 '형상'이 아예 나타나지 않은 듯합니다. 셋째는, 창작할 때의 불안정감으로, 재료와 제재의 표현 방식 및 예술 이상이 시종 불안정한 상태에 있습니다. 이러한 불안정감이 모든 작품 속에 다 나타나 있는데, 전형적인 구현은 바로 작품 속에 나타난 이념의 폭이 크다는 것입니다. 만약 저의 판단이 타당하다면 선생님께서는 어떠한 말로 선생님의 창작을 묘사할 수 있겠습니까?

우: 선생님의 견해에 찬성하는 바입니다. 아주 날카로운 판단이라고 생각합니다. 제 시각에서 보자면 창작자에게는 많은 이론이 없을 것입니다. 우선 제가 추구하는 바를 말씀드리겠습니다. 예술가의 풍격 형성은 반드시 추구하는 바가 있으며, 접촉할 수 없는 성광이 부르고 있는데, 만약 이러한 것이 없다면 원동력이 없는 것입니다. '과부축일誇父逐日'*에서 마지막에 지팡이가 숲으로 되면 아름다운 전설이 됩니다. 저도 줄곧 태양을 좇으며 여기까지 왔습니다. 태양은 제 마음속의 성화인데, 성화가 무엇입니까? 한마디로 표현하기가 어렵지만 한마디로 표현할 수밖에 없는데, 바로 '기氣'에 대한 저의 동경입니다. 이것은 '신神'을 초월한 기입니다. 이러한 개괄이 좀 허황되겠지만, 너무 실질적인 것은 개괄할 수 없는 법입니다. 여러분들은 제 작품이 어떤 것이기를 바랄 것이라고 생각하십니까? 부르델은 역량을 좋아하였고, 마욜은 체적을, 로댕은 빛과 음영을, 고대 그리스 시대에는 규격화된 미를, 로코코 시대의 베니니는 부드러움과 세속화된 미를 좋아하였습니다. 하지만 제가 추구하는 것은 이러한 의미의 작품이 아닙니다. 타인이 제 작품을 볼 때 체적이나 재질을 보는 대신에 조각 외부에 드러난 허상의 빛을 보고, 이 빛을 둘러싸고 있는 '기氣'가 솟아올라 요원함에 둘러싸이기를 희망합니다. 이 점에

* 과부誇父가 태양을 좇다. 중국 고대 신화에 나오는 '과부'라는 사람이 태양을 좇다가 목이 말라 황허黃河와 웨이수이渭水 강의 물을 다 마셨다. 그러고도 모자라 다른 곳으로 물을 찾으러 가다가 도중에 목이 말라 죽었다고 한다.

기초하여 저는 창작할 때 '형形'이나 '신神'을 고려하지 않습니다. 이런 것들은 손에서 조각할 때 자연스럽게 생겨나므로 만드는 것이 무엇이냐를 생각하지 않습니다. 보탑의 꼭대기에 가려면 한 걸음씩 올라가야 하듯이, 당연히 저는 이러한 경지를 아직 추구하고 있습니다.

　두: 우 교수의 독자 중에는 학생들도 있는데, 그들을 위해서 우 교수의 생활 방식이 예술에 어떤 영향을 끼치는지 듣고 싶습니다.

　우: 저는 쑤베이蘇北의 수향水鄕인 작은 마을에서 태어났습니다. 석판 거리와 타쯔면榻子門, 푸른 벽돌, 검은 기와 등이 생각납니다. 길거리에는 항상 점을 치는 노인들이 몇 명씩 있었는데, 여름 오후가 되면 처마 밑에 모인 노인들은 지주 집에서 회계 일을 맡아보는 사람처럼 금테 안경을 쓰고 있었습니다. 우리 집안에서는 적지 않은 지식인이 배출되었는데, 그중에는 문화계의 뛰어난 대가들도 있습니다. 제 부친은 평범한 지식인으로 고문古文에 능한 국어 교사였습니다. 일찍이 난징에서 공부하셨지만 시대를 잘못 만나서 여러 번의 운동에 연루되고 비판받아 가정 형편이 어려웠습니다. 아버지는 자식들에게 당신의 문화적 이상을 요구하셨고, 저는 어릴 때부터 무의식중에 이러한 책임을 져야 한다고 느꼈습니다. 집안에는 원래 책이 많았으나 '문화 혁명' 때 거의 다 훼손되었으며, 어머니는 집에 있는 도자기들을 전당포에 잡혀 우리들을 공부시켰습니다. 어머니는 손재주가 좋아서 신발을 잘 만드셨는데, 어머니가 신발을 만들면 할머니께서 거리에 나가 파셨습니다. 할머니는 '판매자'이시고 어머니는 '생산자'이셨습니다. 할머니께서 신발을 팔아 오시면 그 돈으로 집안의 생계를 꾸려 나갔습니다.

　그 후 대학에 진학하게 되었을 때 저는 1점 차이로 이과理科에 떨어졌습니다. 1997년 양전닝楊振寧 선생과 진링 호텔金陵飯店에서 만났을 때 선생에게 "양 선

생님, 1978년 전국이 과학을 제창할 때 저는 선생님을 존경하여 선생님처럼 과학자가 되고 싶었는데, 물리를 좋아하였지만 합격하지 못했습니다."라고 말했습니다. 그 말을 듣고 양 선생의 부인이신 뚜즈리杜致禮 여사께서 "합격 못 하신 게 다행입니다. 안 그랬으면 예술의 천재를 매장할 뻔했습니다."라고 하셨습니다. 대학 입시에 떨어지고 난 후 저는 우시無錫에 있는 공예 미술 학교에서 후이 산惠山 토우土偶를 배웠습니다. 그곳에는 일부 보수적인 사람들이 일본과 서양에서 유학을 하고 돌아와 교편을 잡고 있었고, 나이 많은 예술인도 있었습니다. 저는 쑤베이 농촌 마을에서의 콤플렉스를 후이 산 토우의 진흙 속에 묻었습니다. 후에 난징 사범 대학에 진학하여 유화를 배웠는데, 점토에서 유화로, 통속적인 예술 작품에서 고상한 예술 작품으로, 중국 민간 예술에서 서양 예술로의 비약을 실현하였습니다. 후에 유럽으로 가서 각국의 박물관을 찾아다녔으며, 거기에서 공부하고 일하면서 수준 높은 예술가들과 교류했습니다. 후에 다시 미국으로 건너갔는데, 미국은 특수한 곳으로, 미국의 문화는 여러 민족의 문화를 종합한 기초 위에 세워진 것이어서 근본은 없지만 도처에 발전할 수 있는 잠재력이 있습니다. 미국 문화의 기초가 되는 동서양의 문화를 비교해 보면, 동양의 문화는 농경 문화이므로 거주지를 세우는 식이지만, 서유럽의 문화는 유목 민족의 문화이므로 끊임없이 이동하며 새로운 목표를 찾습니다. 유목 문화와 상업 문화는 공통으로 미국 문화를 만들어 냈으며, 중국 문화는 미국에서 단지 하나의 지류에 불과합니다. 그러므로 왜 중국 예술가가 미국에 가면 발전을 못 하느냐 하면, 미국 문화의 기초와 철학의 근원이 다르기 때문입니다. 중국 예술가는 줄곧 테두리 밖에 유리되었으며, 서양 문화에 대한 접수와 인정 및 동양 문화를 벗어날 수 없는 잠재의식이 우리의 예술을 형성하였습니다. 동양의 사의寫意 정신과 서양 현대 예술의 추상은 인류 원시 예술의 요소들과 결합하였으며, 사람들의 애호를 더해 가면서 우리의 예술 특성을 형성한 것입니다.

Wu Weishan

두: 저는 방금 우 교수께서 말씀하신 것 중에서 예술 풍격을 개괄한 한 단어에 흥미를 느낍니다. '기氣'에 대해 말씀하셨는데, 제가 알기로 '기'라는 단어는 동양 문화를 연구하는 서양 사람들이 가장 어렵게 생각하는 말입니다. 왕충王充은 "천지의 기를 합하면 만물은 그것에 근거하여 생겨난다天地合氣, 萬物自生."라고 말했습니다.* 중국인은 기질氣質, 기류氣類, 기수氣數를 중시하며, 예술에서는 기품氣韻, 기상氣象, 기골氣骨을 중시합니다. 이 사상은 크고 오묘한 것입니다. '기'는 '빛'의 개념을 뛰어넘습니다. '기'와 '빛'은 비슷하지만 '기'가 '빛'보다 더 크고 무형에 가까우며, 중량이 있고, 그 자체는 영혼이 절실히 필요로 하는 생명입니다. 예술 철학의 각도에서 보면 '기'의 개념은 깊이 연구할 가치가 있습니다. 서양의 비유를 들어 선생님이 말씀하신 '기'를 해석할 수 있는데, 독일의 시인 횔덜린은 "언어는 사람의 입에서 피는 꽃이다."라고 말했습니다. 꽃은 피어나는 것이지 사람이 만든 것이 아니며, 계속 자라서 열매를 맺기도 하는데, 이 열매가 무엇입니까? 꽃 자신은 볼 수 없으며, 그 속에는 실재적으로 확대된 의미가 포함되어 있습니다. 만약 '꽃'으로 선생님의 작품을 표현한다면, 저는 생장성生長性, 번연성蕃衍性, 기대성期待性, 이 세 가지 방면으로 볼 수 있다고 생각합니다.

　우: 저도 그 견해에 동의합니다. 한 송이 꽃이 피기까지는 많은 어려움이 있는데, 뿌리와 나뭇가지, 잎이 자라려면 빛과 수분과 비료 등이 필요합니다. 꽃이 활짝 피었을 때는 한동안 매우 아름답지만, 이를 연속시키기 위해서는 반드시 열매를 맺고 씨앗으로 바뀌어 순환 왕복해야 합니다. 문화는 생식 문화 토양에서 새로운 문화를 창조하고, 이를 계승하고 부단히 번성시켜 나가야 하는 책임을 지고 있습니다. 이 점에서 보면 제 작품 중의 모호성과 사의성은 시적 언어의 '비어 있음' 혹은 '여유로움'과 매우 비슷합니다. 저는 '여유롭다'는 말을 매우 좋아하는데, 이완시키고 운동하는 것이 진정한 미의 표현입니다.

* 한나라 때의 사상가 왕충은 저서 《논형論衡》에서 '천응상응설'을 반대하고 자연주의를 주장했다. 그는 하늘을 자연이라고 보았으며, 거기에서 신성함이나 초월적인 존재를 배제하였다.

두: 마지막으로 묻겠습니다. 예술가는 무엇이라고 생각하십니까? 그리고 조각 예술가의 사명은 무엇입니까?

우: 예술가는 생활에 대한 특수한 이해와 특수한 견해로 자신의 감정을 표현하는 사람입니다. 조각가는 유형의 물질로 무형의 기氣를 표현하여 최고의 도道에 이르도록 해야 합니다.

Wu Weishan

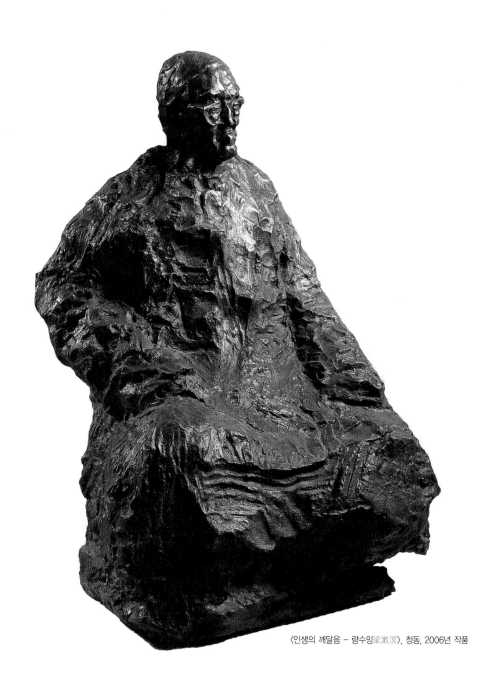

〈인생의 깨달음 – 량수밍梁漱溟〉, 청동, 2006년 작품

The Soul of the Sculptor 265

돌이 부딪칠 때의 불꽃은 사람의 주목을 가장 많이 받으며, 그 눈부심은 사람들이 보아도 보이지 않는 돌의 속성과 크기이다.

인간의 사상은 가장 정련된 또 하나의 불꽃이다.

불꽃은 순간적인 깜빡임과 빛의 강렬함을 갖고 있다. 무수한 순간이 이어져 영원이 되며, 무수히 많은 밝은 점들의 조합이 눈부심이 된다.

편집장이 나에게 중국 사회과학출판사에서 '사상의 경계思想的境界' 총서를 출판하려고 하는데, 내가 자주 돌을 두드리며 불꽃을 만들어 내는 것이 마음에 들어서, 그것들을 정리하여 책으로 만들어 이 총서에 넣고 싶다고 말했고, 나는 흔쾌히 승락했다. 내가 흔쾌히 승낙한 데에는 몇 가지 이유가 있다.

첫째, 큰 부담이 없고, 전문 서적을 쓰기 위해 따로 기획하거나 없는 것을 꾸밀 필요가 없었기 때문이다.

둘째, 형식이 매우 자유로워서, 각 편당 한 가지 문제를 이야기하는 데 몇 마디 말로 뜻을 표현해도 되며, 독립성이 매우 강했기 때문이다.

셋째, 나는 조각가이므로 억지를 쓸 수도 있고, 진정으로 졸필을 감추어도 학자들이 문제 삼지 않을 것이기 때문이다.

넷째, 불꽃은 그저 불꽃일 뿐, 밝기가 부족하면 다음에 다시 부딪치면 되기 때문이다.

다행스럽게도 두쥔페이杜駿飛 선생께서 나 대신 책의 편집을 도와줄 야오빈빙姚斌兵, 뤼징롄呂靜蓮, 왕하이저우王海洲 등을 불러 주어서 감동을 받았다. 난징이 중국의 '3대 화로火爐' 중의 한 곳임에도 편집을 도와준 분들과 나의 학우들은

Wu Weishan

더위를 두려워하지 않고 컴퓨터 앞에서 정리하고 편집하는 일로 며칠 밤을 지새웠다. 나도 돌을 내려놓고 벗들과 함께 번쩍거렸던 불꽃을 붙잡았다. 수고한 학우들로는 지펑李峰, 상룽尙榮, 충수취안崇秀全, 상롄샤尙蓮霞, 천샤오밍陳小鳴 등이 있고, 나의 아내 우샤오핑吳小平이 있다.

　나는 아직 젊기에, 앞으로 끊임없이 돌을 두드려 여러분들의 사랑에 보답하고자 한다.

<div align="right">
우웨이산

2001년 8월 8일

도곡유거陶谷幽居에서
</div>

　　예술에 문외한인 역자가 우웨이산 교수의 책을 번역한다는 것 자체가 무모한 시도라는 것을 누구보다도 잘 알고 있었지만, 한국에서 우웨이산 교수를 가장 잘 아는 사람 중의 하나라는 이유와 우웨이산 교수의 간곡한 요청으로 마지못해 이 책의 번역을 승낙하였다.

　　사람의 인연이라는 것은 참으로 묘하다는 생각이 든다. 역자와 우웨이산 교수와의 인연은 먼저 작품을 만나고 나중에 사람을 만났다. 2000년 역자가 중국 난징 대학 박사 과정에 다닐 때, 늘 우웨이산 교수가 있는 조각 연구소 앞을 지나다녔다. 평소 예술에 큰 관심이 없었던 터라 그의 작품 전시장이 눈앞에 있었지만 제대로 관람한 적이 없었다. 그러던 어느 날 우연한 기회에 그 전시장을 둘러보게 되었다. 당시 우웨이산 교수는 이미 세계적으로 이름난 조각가였지만 역자는 그에 대해 전혀 아는 바가 없었고, 그저 작품을 보고 나서야 참 대단한 인물이라 생각했었다. 역자가 우웨이산 교수를 처음으로 직접 대면한 것은 2005년에 인제대학교 교수 신분으로 난징 대학을 방문했을 때였다. 그런데 길게 기른 머리에 검은 피부, 수려한 그의 외모에서 역자가 그의 작품을 보았을 때 상상했던 조각가의 모습을 연상하기란 쉽지 않았다. 이렇게 젊은 작가가 그처럼 깊이가 느껴지는 작품을 만들었다는 것이 믿어지지 않았기 때문이다. 그 후 수십 차례 그와 교류하면서 그가 그림을 그리거나 조각하는 모습을 지켜볼 기회가 많았고, 그것을 통해 그가 어떻게 작품에 혼을 담는지 조금이나마 짐작할 수 있게 되었다. 작업할 때의 그는 평소와는 전혀 다른 모습이었으며, 예술을 논하고 문화를 논할 때 그의 눈빛에서는 열정과 힘이 느껴졌다.

Wu Weishan

이번에 번역한 《조각가의 혼》은 예술가 우웨이산의 작품과 혼을 담고 있다. 역자는 예술가 우웨이산 교수를 우리나라에 처음 소개할 수 있게 되었다는 것을 개인적으로 영광스럽게 생각하면서도, 다른 한편으로는 무거운 책임을 느낀다. 세계가 인정하는 그의 천재적인 예술성을 그저 중국 문학을 전공하는 학자에 지나지 않은 역자가 제대로 전달해 낼지 자신 없는 부분이 적지 않기 때문이다.

이 책은 3부로 나누어져 있다. 1부는 우웨이산 교수가 홍콩 과학 기술 대학, 마카오 대학, 난징 둥난 대학 등지에서 했던 연설 원고를 모은 것이다. 이 연설들은 전통과 창조에 대한 그의 평소 생각과 조각에 대한 사유 방식을 두루 보여 준다. 무엇보다도 그의 연설을 통해 중국 전통 예술과 문화, 문학에 대한 풍부한 지식과 서양의 현대 예술에 대한 이해가 오늘의 우웨이산을 만들었음을 알 수 있다. 2부는 자신의 작품에 얽힌 이야기와 해외에서의 경험 등을 수필 형식으로 적은 것이다. 형식은 자유롭지만, 그 속에 담긴 내용은 시대정신에 대한 그의 진지한 사색을 엿보게 해 준다. 이 글에서 그는 자신이 어떠한 계기로 문화계의 명인들을 조각하게 되었는가를 이야기하면서, 독자들에게 그 인물들의 정신을 전하고 있다. 3부는 대담을 통해 조각과 예술의 본질을 이야기한 내용이다.

이 책에는 우웨이산 교수의 작품 사진이 모두 수록되어 있을 뿐만 아니라, 그의 작품 세계에 영향을 주었던 중국 작가들과 세계적인 작가들의 작품 사진도 함께 있으므로 책 자체로서 소장 가치를 가진다.

싱가포르에서 출판되는 영문판 《조각가의 혼》과 일정을 맞추다 보니 빠듯한 시간에 너무나 많은 분들이 고생했다. 추석 연휴에도 좋은 책을 만들기 위해 밤샘 작업을 마다하지 않고 교정과 디자인 작업을 해 주신 출판사의 모든 분들께 깊이 감사하며, 추천의 글을 써 주신 김성수 교수님과 노벨 물리학상 수상자인 양전닝 선생님께도 감사하는 바이다. 끝으로 예술가 우웨이산의 가치를 첫눈에 알아보고 흔쾌히 출판을 허락해 준 북&월드의 신성모 사장님과 도움을 주신 이코북 박종홍 사장님께도 이 지면을 빌려 감사의 마음을 전한다.

<div align="right">

2007년 9월 28일

인제대학교 연구실에서

박종연

</div>

Wu Weishan

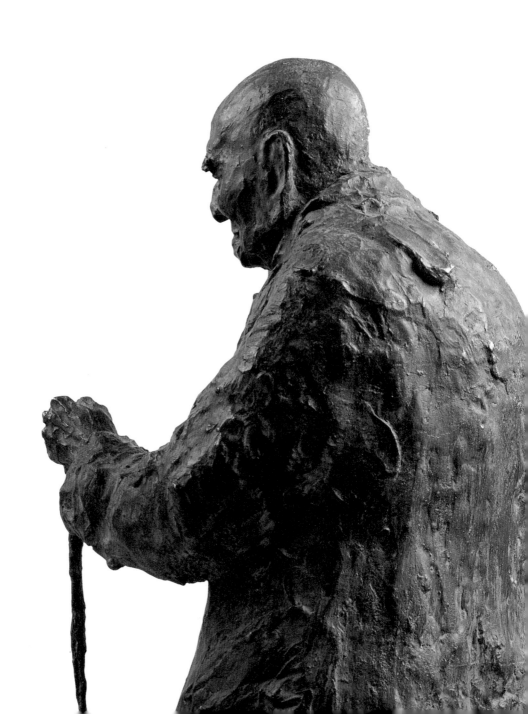

조각가의 혼
The Soul of the Sculptor

1판 1쇄 펴냄 / 2007년 10월 31일

지은이 우웨이산
옮긴이 박종연
펴낸이 신성모
마케팅 김일신
펴낸곳 북&월드

주소 서울시 마포구 동교동 153-18 2층
전화 02)326-1013 팩스 02)322-9434
ISBN 978-89-90370-66-2 93620